教育部人文社会科学重点研究基地
中山大学中国非物质文化遗产研究中心成果

非物质文化遗产丛书（粤剧申遗十周年系列）

宋俊华 ◎ 主编

清代外销画中的戏曲史料研究

Historical Materials of Opera in
Export Paintings from Qing Dynasty China

陈雅新 ◎ 著

·广州·

版权所有　翻印必究

图书在版编目（CIP）数据

清代外销画中的戏曲史料研究/陈雅新著.—广州：中山大学出版社，2020.12

（非物质文化遗产丛书/宋俊华主编）

ISBN 978-7-306-06714-2

Ⅰ. ①清… Ⅱ. ①陈… Ⅲ. ①戏曲史—史料—研究—清代 Ⅳ. ①J809.249

中国版本图书馆CIP数据核字（2019）第216007号

Qingdai Waixiaohua Zhong de Xiqu Shiliao Yanjiu

出 版 人：	王天琪
策划编辑：	王延红
责任编辑：	罗梓鸿
封面设计：	曾　斌
责任校对：	吴政希
责任技编：	靳晓虹
出版发行：	中山大学出版社
电　　话：	编辑部 020-84111946，84110283，84113349，84111997，84110779，84110776
	发行部 020-84111998，84111981，84111160
地　　址：	广州市新港西路135号
邮　　编：	510275　　　传　真：020-84036565
网　　址：	http://www.zsup.com.cn　　E-mail:zdcbs@mail.sysu.edu.cn
印 刷 者：	广州市友盛彩印有限公司
规　　格：	787mm×1092mm　1/16　16.75印张　318千字
版次印次：	2020年12月第1版　2020年12月第1次印刷
定　　价：	78.00元

如发现本书因印装质量影响阅读，请与出版社发行部联系调换

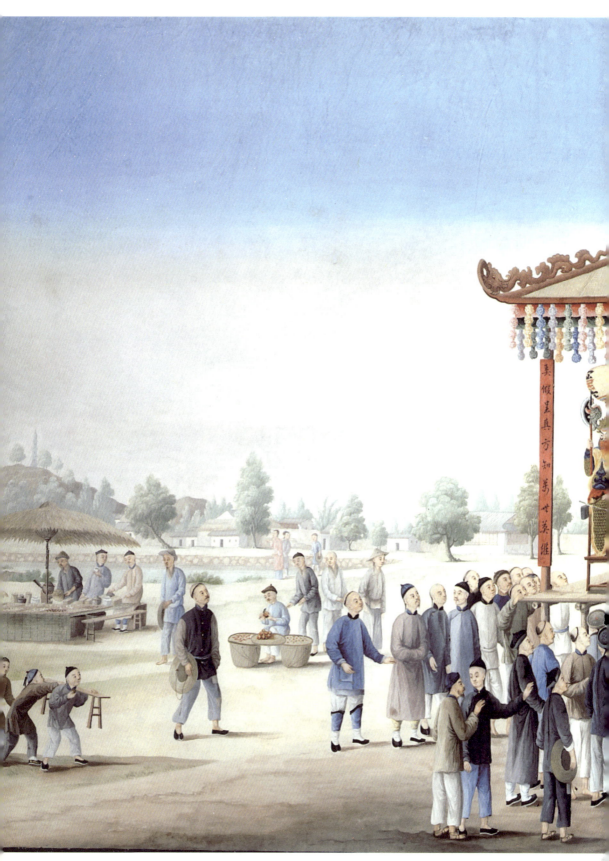

Martyn Gregory Gallery, London

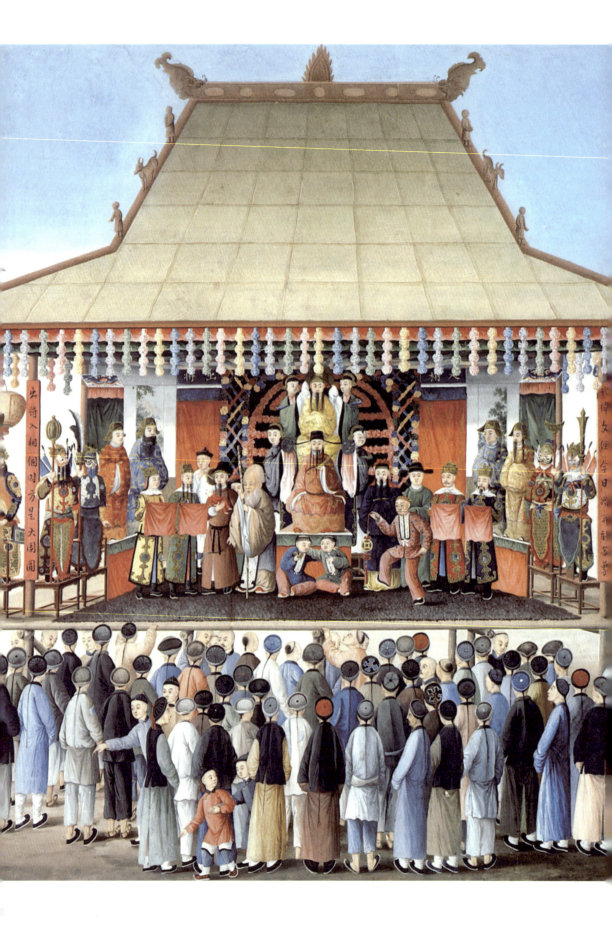

本书为：

广州市文化广电旅游局"2019年'文化和自然遗产日'非遗宣传展示主场活动"项目资助成果

同时为：

国家社科基金重大项目"非遗代表性项目名录和代表性传承人制度改进设计研究"（17ZDA168）阶段成果

非物质文化遗产保护研究的学科独立（代序）

21世纪初联合国教科文组织全面开展的全球性非物质文化遗产保护，对传统文化和学术生态都产生了重大影响。一方面，国家的、族群的、地区的、社区的传统文化正在以新的符号形态被人们所认知、重塑，许多人们习以为常的传统生产和生活技能、经验、知识、习俗和仪式等正在被一种新的概念符号——"非物质文化遗产"所统称，与1972年联合国教科文组织所启动的物质遗产保护相呼应，"文化遗产"正成为新世纪的一个主流词语，"遗产时代"已经正式开启。另一方面，与传统文化一样，学术生态也在经历一个重塑的过程，从"文化遗产""非物质文化遗产"保护视角开展的学术研究和学科建设正在兴起，关于人类生产和生活技能、经验、知识、习俗和仪式的某一侧面、某一领域特殊性的传统研究和传统学科，正在以一种新的面貌进入人们的视野。

从认识论来看，人类对事物的认识要经历从整体到部分再到整体不断循环递进的过程。"非物质文化遗产学"在21世纪的兴起，正是人类学术研究和学科建设从关注"特殊性"部分到关注"普遍性"整体转变的一个体现。非物质文化遗产所涵盖的对象如民间文学、传统戏剧、传统音乐、传统美术、传统技艺、传统曲艺、传统体育、游艺和杂技、传统医药、民俗等，曾经被作为文学、戏剧学、音乐学、美术学、工艺学、曲艺学、体育学、医学、民俗学以及人类学、民族学、历史学等学科的特殊对象，也是这些学科之所以独立的基础。"非物质文化遗产学"的提出，正在改变这些传统学科的现有格局，推动人们关注这些学科对象背后的一些普遍性问题，即这些学科对象所指的传统文化是如何被当下特定国家、族群、地区、社区、群体乃至个人视为其文化遗产的，如何传承和传播的，以及如何保护和发展的。对这些问题的解决，不是依靠一个短期的社会运动所能完成的，而是需要一个长期、持续的理论研究和科学实践才能实现。这就是非物质文化遗产学之所以兴起、发展的一个主要原因。

联合国教科文组织的《保护非物质文化遗产公约》把非物质文化遗产的保护界

定为"采取各种措施,确保非物质文化遗产生命力",保护措施包括"确认、立档、研究、保存、保护、宣传、弘扬、传承(特别是通过正规和非正规教育)和振兴"。可见,让非物质文化遗产"活着",是非物质文化遗产保护的核心所在,所有保护措施都要围绕这个核心来实施。在过去十多年间,联合国教科文组织和我国政府在非物质文化遗产保护中所采取的措施,主要可分为两类:一类是宣传性措施,如确认、研究、宣传、弘扬等,主要以评审、公布各种非物质文化遗产名录为代表,如"人类非物质文化遗产代表作名录""急需保护的非物质文化遗产名录""非物质文化遗产优秀实践名册""国家级非物质文化遗产代表性项目名录""国家级非物质文化遗产项目代表性传承人名录"等。另一类是行动性措施,如立档、保存、传承、振兴等,主要以开展普查,建立档案馆、数据库、传习所,开展传承教育、生产实践等为代表;在中国集中表现为"抢救性保护""生产性保护""整体性保护"等实践探索。无论是对非物质文化遗产生命力的理解,还是对非物质文化遗产保护宣传性措施、行动性措施的执行,都要以学科建设为基础。传统学科如文学、戏剧学、音乐学等主要研究非物质文化遗产的对象是什么、有什么发展规律等问题,而对非物质文化遗产生命力是什么、如何保护等问题却关注较少。后两个问题正是非物质文化遗产学要解决的问题,也是非物质文化遗产保护从宣传性措施向行动性措施转换的重要基础。一言概之,传统学科重在"解释世界",非物质文化遗产学不仅要"解释世界",而且要试图"保护世界"。

无论是解释这个非物质文化遗产所构成的"世界",还是要保护它,我们都要面对许多新的问题。如非物质文化遗产保护工作要求的统一性与非物质文化遗产客观存在的多样性的关系问题:一方面,非物质文化遗产是在具体的社区、群体和个体的生产、生活实践中形成并传承的活态文化传统,社区、群体和个体及其生产、生活实践的差异性,自然造成了非物质文化遗产的多样性存在。非物质文化遗产保护就是要承认每种具体非物质文化遗产存在的合法性,并为其多样性存在提供保护。另一方面,非物质文化遗产保护的概念和规则,要求在多样性存在的非物质文化遗产中建立一种统一性或普遍性,而这对非物质文化遗产的多样性存在造成新的干预和规范。这类问题是非物质文化遗产保护中的一个本体性问题,也是只有非物质文化遗产学才能直接面对的问题。又如,非物质文化遗产的"本真性"问题,也是在非物质文化遗产保护中不断被凸显出来的问题。外来访问者往往比本地所有者更加关心这个问题。对外来访问者而言,认识、研究和保护一个特定社区、群体或个人的非物质文化遗产,不能离开"本真性"标准,他们中有些人甚至固执地认为这个"本真性"标准是绝对的、静止的,是不能改变的。事实上,特定社区、群体或个人对其日常生产、生活中从事的非物质文化遗产实践,往往是以能否满足其即

时的生产和生活需要为衡量准则的，所以，在他们眼中，非物质文化遗产若能够满足他们即时的生产和生活需要，就有本真性，否则，就没有本真性，绝对的、静止的非物质文化遗产本真性是不存在的。那么，非物质文化遗产保护如何协调外来访问者与本地所有者关于"本真性"认识的不同，建立一个涵盖外来访问者与本地所有者共同认可的"本真性"，也是只有非物质文化遗产学才能真正回答的问题。再如，非物质文化遗产保护中的"抢救性保护""生产性保护""整体性保护"等实践探索，要真正转变为一种普遍性的范式和理论，也只有通过非物质文化遗产学才能实现。此外，非物质文化遗产保护对国家和地区来说，往往与国家和地区的政治、经济和文化发展战略等相联系，这方面的深入和系统研究，也有赖于非物质文化遗产学的发展。

正是基于对非物质文化遗产保护形势与问题的科学认识，基于对传统学科转型和非物质文化遗产学科独立的准确判断，中山大学中国非物质文化遗产研究中心近十五年来，一直致力于非物质文化遗产保护研究和学科理论建设工作。我们除了每年编撰出版《中国非物质文化遗产保护发展报告》（蓝皮书）外，还陆续编撰出版了"岭南濒危剧种研究丛书""中国非物质文化遗产研究丛书"等，这次出版的"非物质文化遗产丛书"是上述丛书的延续。我们将按照非物质文化遗产保护理论、非物质文化遗产保护案例、非物质文化遗产保护学术交流等专题进行编撰出版，在推动我国非物质文化遗产学科建设的同时，为弘扬中华民族传统优秀文化、促进我国非物质文化遗产的传承发展提供学术支持。

<div style="text-align:right;">
宋俊华

中山大学中国非物质文化遗产研究中心

2018年2月10日
</div>

目 录

引　言 ··· 1

绪　论

第一节　清代外销画研究评述 ·· 5
第二节　清代戏画研究评述 ·· 14
第三节　研究设想 ·· 26

第一章　戏曲题材外销画的先声——西方画

第一节　剧场建筑画 ·· 33
第二节　舞台人物画 ·· 44
第三节　演出场景画 ·· 59
本章小结 ·· 72

第二章　外销画中的 19 世纪初演出场景

第一节　19 世纪初演出场景外销画基本信息考述 ······················ 77
第二节　演出场景外销画的史料价值 ······································· 82
第三节　绘画程式与戏剧图像的"失真" ································· 91
本章小结 ·· 103

第三章　外销画中的十三行街道戏曲商铺

第一节　十三行行商与广州戏曲 ··· 104
第二节　商馆区的戏曲相关商铺 ··· 116
本章小结 ·· 141

第四章 外销画中的岭南竹棚剧场

第一节 竹棚剧场的形制与设施 ········· 145
第二节 竹棚剧场的经营与功能 ········· 157
本章小结 ························ 161
附录 《爱德华·希尔德布兰特教授环游世界之旅》记录的竹棚剧场 ······ 162

第五章 外销画中的粤剧戏船

第一节 "粤剧戏船"外销画 ············ 173
第二节 粤剧戏船来源诸说之检讨 ········ 190
第三节 粤剧戏船来源与形制新证 ········ 199
本章小结 ························ 213

结　　论 ·························· 216

参考文献 ·························· 232

后　　记 ·························· 249

CONTENTS

Foreword ·· 1

Introduction ·· 4
 1. Review of the research on Qing Dynasty export paintings ················· 5
 2. Review of the research on Qing Dynasty operatic paintings ··············· 14
 3. Research methods ··· 26

Chapter One: Western Painting: The Forerunner of Opera-themed Export Painting ·· 30
 1. Paintings of theater architecture ··· 33
 2. Paintings of stage figures ·· 44
 3. Paintings of performance scenes ·· 59
 Chapter conclusion ·· 72

Chapter Two: Early 19th-century Performance Scenes in Export Paintings ·· 76
 1. Basic information ·· 77
 2. Historical value of export paintings of performance scenes ·············· 82
 3. Painting formulas and the "distortion" of operatic images ················ 91
 Chapter conclusion ··· 103

Chapter Three: Opera-Related Shops on the Thirteen Hong Streets in Export Paintings ········ 104

1. Thirteen Hong merchants and the operas in Guangzhou ·············· 104
2. Opera-related shops on the Thirteen Hong streets ················ 116
Chapter conclusion ·· 141

Chapter Four: Lingnan Bamboo Shed Theaters in Export Paintings ········ 145

1. Forms and facilities of bamboo shed theaters ················ 145
2. Management and functions of bamboo shed theaters ············ 157
Chapter conclusion ·· 161
Appendix: The bamboo shed theaters recorded in *Prof. Eduard Hildebrandt's Trip around the Earth* ········ 162

Chapter Five: Cantonese Opera Boats in Export Paintings ········ 172

1. Export paintings of Cantonese opera boats ················ 173
2. Review of the research on the origins of Cantonese opera boats ······· 190
3. New findings on the origin and form of Cantonese opera boats ········ 199
Chapter conclusion ·· 213

Conclusion (English) ········ 222

References ········ 232

Acknowledgements ········ 249

引　言

西方人对中国事物的好奇由来已久。起源于17世纪中期的欧洲，至18世纪中期达到顶峰的"中国风"（chinoiserie）是最充分的例证。所谓"中国风"，即将各种东方风格与洛可可（rococo）、巴洛克（baroque）等风格混合而成的欧洲艺术表现方式，体现在建筑、园林造景、室内装饰、绘画、戏剧、瓷器和家具等诸多方面。例如1730—1760年间"中国风"在英国尤为盛行，虽然到18世纪末有所衰退，但至19世纪仍是英国艺术品位的一个显著特征。尽管"中国风"艺术多是出于西方人对中国的想象，与真实的中国事物相差甚远，但足见西方人对遥远中国的强烈兴趣。

欧洲使团出使中国，并由画师记录下所见事物，让欧洲人得以见到纪实性较强的中国题材图像。1654年，为请求准许荷兰人在广州自由贸易，荷兰东印度公司决定派遣使团到北京晋谒顺治皇帝。1655年，由两位高级商务官德·侯叶尔（Peter de Goyer）和凯塞尔（Jacob de Keyser）率领的荷兰使团出访中国，于是年7月14日从荷兰东印度公司所在的巴达维亚（今印度尼西亚雅加达）出发，到达广州后，沿着外国使节朝见皇帝的传统贡道到达北京。待他们从北京返回到巴城时，已经历了两年时间。其间，使团的画师尼霍夫（John Nieuhof，1618—1672）绘制了大量中国题材画，在其之后出版的中国行纪中有插图150幅。正因此行纪的图文是一手的中国资料，故被译成多种语言在欧洲出版，产生了巨大影响。

另一个显著的例子是，英国为了在中国获得更多的经济利益，以为乾隆皇帝祝寿为名，派遣马戛尔尼（George Macartney，1737—1806）使团于1792年9月起航，1793年8月自海路抵达天津，随即入京，又赴热河觐见了83岁的乾隆皇帝，9月25日返回北京，经白河、大运河先抵杭州，后抵广州，又在澳门停留了一段时间始返航，于1794年9月回到英国。其间，使团画师额勒桑德绘制了大量素描，并在回国后花了至少七年时间修改这些素描，创作出一大批中国题材的水彩画与插图成品，以满足出版市场的巨大需求，在欧洲产生了广泛的影响。

然而，使团画师以及其他身份的西方画家所绘中国题材画，无论数量还是在纪实性上，都远不能满足西方人对中国的强烈求知欲，西方人于是设法获得更佳的中国图像。

此时期的中国，在清入关之初厉行海禁，康熙二十三年（1684）始开禁，准许广州、漳州、宁波、云台山四口通商，到乾隆二十二年（1757）则只准广州一口通商。当时清政府在广州指定若干特许的行商（洋货行或外洋行）垄断和管理经营对外贸易，这些行商又被称为"十三行"。这种贸易体制，被称作"广州体制"。一直到鸦片战争后的1842年订立《南京条约》，一口通商的局面告结，"十三行"公行制度、广州体制才随之瓦解。西方人为了获得中国题材画，或由官方通过十三行商人定制，例如原藏于印度事务部图书馆（The India Office Library）的一批中国画，便是1803—1805年英国东印度公司董事会给十三行行商写信，为印度事务部图书馆征购的；或由在广州的西方人直接雇用中国画匠绘制，例如大英博物馆所藏的一批中国画集，是由英国东印度公司于1812—1831年派驻广州的验茶师美士礼富师（John Reeves，1774—1856）①雇用 Akut、Akam、Akew、Asung 等广州画匠所绘。此外，还有很多画是西方人在十三行商馆区街道上的画坊中直接定制、购买。

十三行商馆区位于广州城外，沿珠江而建。清政府规定在广外商及外国官员只能在此区域活动，不准进城。1760年公行成立，政府与公行合作，决定将所有参与外贸的中国商户纳入更严密的监督与管理之下。是年，公行便出资在商馆区建了一条新街，即靖远街，后来被外国人称作中国街（China Street），商馆区各处的中国商户都需迁至此街。其后，豆栏街（Hog Lane Street）和十三行街也成为对外国人开放的商铺街。1822年商馆区发生大火，其后重建，增加了一条同文街，外国人称之为新中国街（New China Street）。除与公行的生意外，外商很大一部分货物的购买都是在这几条街的商铺中，一些美国人从商铺购买的货物，甚至比从公行购买的还多。在外国人仅被允许自由活动的商馆区街道上，布满了各类商铺，所售货物种类极多，其中便包括不少绘制、出售中国画的画坊。

这些专为西方人绘的中国画，我们现在称之为外销画。这些画专为出口而制，为了迎合顾客，多借鉴西画的透视技法，形成了中国传统画技与西方画技相结合的特色。但它们对于中国国内消费者而言并没有多大吸引力，既不能入以文人为主的主流画界之法眼，也不能像年画一样，符合百姓的民间趣味，因此售于国内者微乎

① 按大英博物馆所藏 John Reeves 与广东十三行行商的通信及货单所记，广州茶商称 John Reeves 为"美士礼富师"或"味吐哩吐大茶师"。见刘凤霞《口岸文化：从广东的外销艺术探讨近代中西文化的相互观照》，香港中文大学博士学位论文，2012年，第127页和版图5.51。

其微。其他藏于国外的各类中国画，有些虽然也是从中国购买而得，但不专以外销为目的，甚至主要是在中国国内销售的，不属于学界所称的外销画的范畴。

不同时期的外销画，其特点有所差异。例如18世纪末19世纪初的外销画，由于多是西方人为获取中国的真实信息雇用中国画家绘制，因而无论是画工还是颜色，都体现了较高的水平。而自鸦片战争后的19世纪中期起，西方人可以更自由地进入中国，特别是照相术的发明，使外销画提供情报的功能丧失殆尽，外销画更多地转变为旅游纪念品。汽船与先进交通工具的出现掀起了一股西方人游华的热潮，为满足不断增加的需求量，相同主题、构图的作品成批地机械生产，质量不可避免地下降，由精美走向了潦草、俗丽。当然，外销画中不同画种的具体情况也有所差异。例如，通常油画更侧重于对画作艺术价值的追求，而水彩画、水粉画和线描画在记录历史的文献价值上更为突出。

现存外销画数量庞大，绝大多数藏于国外，收藏机构遍及世界六大洲。中国除香港、澳门外，罕有见存。近一二十年，广州等地的一些文博机构也开始注意外销画的收藏，从国外收购回来不少作品，使这一在中西文化交流中产生的独特艺术形式终于易为国人所见，专为出口的外销画于今日遂成"出口转内销"了。

无论在"中国风"艺术、西方画家所绘中国题材画还是外销画中，都包含着中国戏曲相关图像。中国人对戏剧的痴迷，给西方人留下了深刻的印象。明万历十年（1582）被派到中国的意大利传教士利玛窦（Matteo Ricci，1552—1610）写道："我相信这个民族是太爱好戏曲表演了。至少他们在这方面肯定是超过我们。"① 19世纪初期，法国旅行者、神父古伯察（Abbé Huc，1813—1860）同样感叹："或许世界上没有一个民族像中国人这样，对戏剧有如此强烈的爱好和热情。"② 外销画的题材极为广泛，向西方呈现着中国的方方面面，戏剧则是其中的重要部分。这些戏剧相关题材图像，对于戏曲史研究而言，是富于价值的研究资料。

戏曲与图画都可堪玩味，兼而论之，实为乐事。

① ［意］利玛窦、［比］金尼阁著：《利玛窦中国札记》（上），何高济等译，商务印书馆2017年版，第61页。
② 转引自David Johnson, "'Actions Speak Louder than Words': the Cultural Significance of Chinese Ritual Opera," in *Ritual Opera, Operatic Ritual*: "*Mu-lien Rescues His Mother*" in Chinese Popular Culture, ed. David Johnson, Berkeley: University of California IEAS Publications, 1989, p.1.

绪　　论

外销画，画师们称之为"洋画"，外国购买者统称其为"中国画"，至20世纪中期，西方艺术史研究者则称其为"中国外销画"（Chinese export paintings）或"中国贸易画"（China trade paintings）。它的含义已基本成为学界共识，即指18世纪至20世纪初，在中国广州等地绘制，专门售给外国商人和游人等的画作。其他藏于国外，但不专以外销为目的各类中国画，不属于外销画的范畴。这些画数量庞大，绝大多数藏于国外，收藏机构遍及世界六大洲。[①] 中国除香港、澳门外，罕有见存。近一二十年，广州等地的一些文博机构也开始注意外销画的收藏。外销画的题材极其广泛，几乎涵盖了当时中国的政治、经济、军事、宗教、社会生活、民俗与自然生物等方方面面。它的画种有油画、纸本水彩画、纸本水粉画、通草纸水彩画、通草纸水粉画、纸本线描画、反绘玻璃画、象牙细密画等。其绘制方法，除部分油画外，基本上是结合中国传统绘画技法与西方透视画技法绘制的。总体而言，这些画的写实性很高，是颇富价值的图像史料。[②]

外销画中的戏曲史料，此前得到的关注不多。戏曲题材外销画，就外销画研究领域而言，是外销画的一个题材类别；就戏曲史研究领域而言，是清代戏画的一部分。因此，在研究外销画中的戏曲史料前，有必要分别对外销画和清代戏画的已有研究成果加以评述，进而引出本书的研究设想。

[①] 仅胡晓梅所知的公开收藏机构便有123家，分布于欧洲、亚洲、非洲、大洋洲、北美洲，见 Rosalien van der Poel, *Made for Trade, Made in China, Chinese Export Paintings in Dutch Collection: Art and Commodity*, 2016, pp. 275-279. 又据《中国丛报》（*The Chinese Repository*）记载，外销画在19世纪50年代早期就常规性地出口到南美洲，见李世庄《中国外销画：1750s—1880s》，中山大学出版社2014年版，第163页。

[②] 这段文字参考了王次澄、吴芳思、宋家钰、卢庆滨等编著《大英图书馆特藏中国清代外销画精华》第一册"导论"，广东人民出版社2011年版。

第一节　清代外销画研究评述

一、重要研究论著

早在外销画成为独立的研究对象、进入学者视野之前，1924 年奥兰治的《遮打藏品：与中国及香港、澳门地区相关的图像（1655—1860）》[1] 一书出版。此书收录了遮打爵士（Sir Catchick Paul Chater，1846—1926）所藏 1655—1860 年间的图像 430 余幅，包括雕版画、水彩画、石版画、帛画、铜版画、油画、铅笔画、水墨画、照片等种类，其中 259 幅被作为插图。[2] 遮打爵士，香港著名金融家和慈善家，曾出任香港立法局和行政局非官守议员。这些藏品 1926 年被捐给香港政府，"二战"期间多散佚，现仅存 94 幅藏于香港艺术馆。[3] 全书据图像内容分为十二章：中国地图、中国外贸、早期与英国的外交关系、中国战争、广东河、广州、澳门、香港、中国通商口岸、航运、北方、杂类。每章包括主题背景、插图说明和插图三部分，力图列举文献和图像来呈现一段历史的面貌。书中绘画的作者包括外国画家和中国外销画家。尽管此书算不上严格意义的学术著作，也无意对画作、画家本身做深入探讨，但出版年份之早、包含信息之丰富，特别是收录的图像今多散佚，其学术价值毋庸置疑。

（一）以外销艺术为对象的研究

严格意义上的外销画研究论著约出现于 20 世纪中叶。佐丹、杰宁斯合著《十八世纪中国外销艺术》一书，[4] 主要以英国藏中国清代外销品为据，结合日记、游记、书信等丰富原始文献，第一次比较系统地概述了 18 世纪中国外销艺术全貌。

[1] James Orange, *The Chater Collection, Pictures Relating to China, Hong Kong, Macao, 1655-1860*, London: Thornton Butterworth Limited, 1924. 此书另有台北天一出版社 1973 年影印本，中译本为［英］詹姆士·奥朗奇《中国通商图：17—19 世纪西方人眼中的中国》，何高济译，北京理工大学出版社 2008 年版。研究者多将标题中的"Pictures"译作"绘画"，但书中尚收有照片，因此本书译作"图像"。

[2] 柯律格和江滢河都误将名字"遮打"（Chater）误读为"渣打"（Charter），因此误以为此书所收为渣打银行藏品。见 Craig Clunas, *Chinese Export Watercolours* (Victoria and Albert Museum, 1984) 第 54 页注释 33；江滢河《清代洋画与广州口岸》，中华书局 2007 年版，第 6 页。

[3] 参见香港艺术馆编《香江遗珍：遮打爵士藏品选》，2007 年版，第 12-29 页。

[4] Margaret Jourdain and R. Soame Jenyns, *Chinese Export Art in the Eighteenth Century*, London: Country Life Limited, and New York: Charles Scribner's Sons, 1950. 此书 1967 年被伦敦 Spring Books 再版。

"中国外销艺术"一词似乎也是此书首创。全书七章,研究了漆器、墙纸、版画、绘画、玻璃画、瓷器、广州彩瓷、牙雕、玳瑁刻雕、螺钿等种类外销品,附图145幅,在资料性和研究性方面,都较有参考价值。例如,指出通草画出现时间不会早于18世纪末,产地为广州,早期主要以花、鸟、虫为内容,而人物画的出现则不会早于1800年,等等。这样的观点现在看来有的已不够准确,却启发了其后的研究。书中披露了不少对很多学术领域有价值的材料,例如,英国维多利亚阿尔伯特博物馆①(Victoria & Albert Museum)藏的一幅以演戏为内容的墙纸,绘有戏台、演员装扮、观众、楹联等,属于戏曲文物学研究的对象。

美国迪美博物馆(Peabody Essex Museum)是中国外销品收藏的一大重镇,该馆克罗斯曼先生长期致力于中国外销品的展览、编目和研究。1972年,他的著作《中国贸易:外销画、家具、银器和其他物品》②出版,成为当时此领域用力最深的成果。1991年此书再版,更名为《中国贸易的装饰艺术:绘画、家具和奇珍异品》,③吸收了新的材料和研究成果,对初版进行了大幅度增补和调整。如果说佐丹、杰宁斯的著作具有概论性质,那么,克罗斯曼则已初步建构出中国外销艺术史的宏大框架。全书十五章,研究了绘画、家具、漆器、雕塑、扇、金属器、纺织品、壁纸等外销艺术。书末有外销画家名单、画中港口的识别、画中广州景象的时间鉴定三份富有价值的附录。外销画研究占据了全书的主要篇幅,既以时间为序,呈现了 Spoilum/Spillem、蒲呱(Pu-qua)、老林呱(Lamqua)、林呱(Lamqua)、庭呱(Tingqua)、煜呱(Youqua)、顺呱(Sunqua)等画家及其追随者们的情况,也以画种、内容为单位进行了专题式探讨,对外销画的风格演变、与西方画的关系等问题做了深入分析。全书的基本思路是,首先通过保留署名和标签的画作来确定部分画家的作品及其风格,然后对不明确画家的作品根据外部形制、购买来源和艺术风格等归在某一画家或其追随者的名下。能够做到这些,既得益于迪美博物馆收藏的丰富原始材料,也得益于作者突出的绘画分析与鉴赏能力。作者善于通过对构图、色调、笔触、光影等方面细致入微的分析将画作归类。然而,此书的不足之处也在于此,通过鉴赏来确定画家终不能坐实;且由于史料的稀缺,书中很多论断都有过度推测之嫌。无疑,此书将外销画研究推向了新的高度,显著地影响了其后的

① 习惯上称为维多利亚阿尔伯特博物馆,有的出版物或文献用的是维多利亚阿博特博物院。
② Carl L. Crossman, *The China Trade: Export Paintings, Furniture, Silver & Other Objects*, Princeton: The Pyne Press, 1972.
③ Carl L. Crossman, *The Decorative Arts of the China Trade: Paintings, Furnishings and Exotic Curiosities*, Woodbridge: Antique Collectors' Club, 1991. 中译本有[美]克劳斯曼《中国外销装饰艺术》,孙越、黄丽莎译,商务印书馆2015年版。

研究，至今仍是该领域尤为重要的代表性著作。

与克罗斯曼全面的建构不同，柯律格《中国外销水彩画》[①] 则专门研究外销画中的水彩画这一画种。全书八章：风景画、茶与瓷产业画、中国服饰与 Pu-qua 画室、人物画、画室与画技、自然历史画、杂类、西方人眼中的外销画。此书创获良多，主要学术价值至少有三点。第一，对维多利亚阿尔伯特博物馆藏中国外销水彩画做了合理分类，详细考证了每类代表画作，对画的创作时间做了较合理的判断。这些论述，对于其他外销水彩画的研究具有参照意义。第二，对中国外销水彩画的风格演变做出了大体描述，即由 1800 年左右的偏向写实转变至 1900 年左右偏向虚构的画风。如果把外销画的内容用作史料，那么，画的写实程度无疑是首要问题。因此柯律格的这一论断颇具价值。第三，阐明了外销画风格演变的背后，实际是西方人对外销画审美趣味的转变，而更深层的则是中西实力对比的变化，将社会、政治的视角引入了外销画研究。全书论述扎实严谨，以小见大，是外销画研究重要的参考书。

外销画家与西方画家，特别是林呱与长期居住在中国的英国画家钱纳利（George Chinnery）的关系是外销画研究中的重要问题。孔佩特《钱纳利生平（1774—1852）：一位印度和中国沿岸的画家》[②] 一书，考证了钱纳利的生平事迹，对其画作进行了分析和鉴赏，是研究钱纳利的重要著作。

由于不入品流，外销画在中国文献罕见记载，又因多藏在国外，长期得不到中国内地学者的了解和重视。陈滢是中国内地最早研究外销画的学者之一。她的《清代广州的外销画》[③] 一文，是她在香港、澳门访画的基础上，从美术史的角度，结合岭南文化特色，对外销画所做的专题研究。此文对于将外销画引入内地学者视野具有一定意义，所胪列的画作及对画作的详细分析，也具有参考价值。

程存洁《十九世纪中国外销通草水彩画研究》，主要以广州博物馆、广州宝墨园及一些私人藏品为据，专门研究了通草水彩画这一独特种类，包含一些颇有价值的论述和结论。例如第二章中，作者利用多种早期中英字典的相关表述，梳理分析了中西方对"通草"叫法的演变。第三章介绍了通草在中国自古至今的使用和认识情况，并利用地方志记载，归纳了明清时期通草在中国分布的省、县，最终指出，"正由于通草水彩画兴起之前，人们对通草已有了足够的认识，这就为 19 世纪广州

① Craig Clunas, *Chinese Export Watercolours*, London: Victoria and Albert Museum, 1984.
② Patrick Conner, *George Chinnery: 1774-1852: Artist of India and the China Coast*, Woodbridge: Antique Collectors' Club, 1993.
③ 此文经作者数次修改，最后一次修订见陈滢《陈滢美术文集》，广东人民出版社1995年版。

通草水彩画的兴起打下了基础"。① 第四章中，作者在实地考察的基础上，对通草片制作过程进行了详细描述。第五、第六章结合西方人旅华游记等史料论述了通草水彩画的产地、画家、题材和内容，其中包含对广州博物馆等处藏品的具体介绍，为这些画的研究提供了一些基本信息。"后论"部分，作者利用19世纪中国与各国签订的诸多海关税则，指出当时中国有大量通草水彩画销往英国、美国、法国、德国、瑞典、挪威、丹麦、奥地利、意大利、比利时、日本等国，并列举材料，反驳了外销画随照相术的出现而告终的观点，最后，利用20世纪的《海关出口货税则表》，指出通草水彩画直到20世纪30年代才退出历史舞台。这些更新了人们对通草纸水彩画的认识。

李世庄《中国外销画：1750s—1880s》②，是继克罗斯曼著作之后，对外销画画家研究的又一部力作。全书章节大概以时间为序、以艺术家为中心，涵盖了从18世纪初到19世纪末的主要外销艺术家，包括Chinqua、Chitqua、Spoilum/Spillem、Pu-qua、林呱（Lamqua）、顺呱（Sunqua）、廷呱（Tingqua）、Samqua、煜呱（Youqua）、南章（Nam Cheong）等。涉及的艺术种类既包括各外销画画种，也包括外销画之先的外销塑像和促使外销画走向衰落的摄影。书中披露了不少未被公布的藏画，更引证了十分丰富的中、英、法文材料，其中很多是首次被运用。此书丰富了这一领域的研究材料，更新了很多已有认识，代表了外销画基本史实考证方面的新高度。与克罗斯曼比较大胆的推测和建构不同，李世庄的研究更倾向于以史料为据做出更谨慎的判断，这无疑会对以后的研究带来有益影响。

（二）以外销画为主要材料的研究

除对外销画本身做专门研究外，也有论著以外销画为主要材料来解决各类问题。克罗斯曼曾根据外销画中十三行商馆样貌的不同，排列出一些商馆画的时间顺序，而孔佩特所著《广州十三行：中国南部的西方商人（1700—1900），从中国外销画中所见》，③ 则对描绘十三行商馆区的绘画进行了全面梳理和研究。此书不但使很多外销画中描绘的十三行商馆有了较准确的时间定位，呈现了十三行的样貌变迁，也运用很多原始文献探讨了商人们的贸易、生活情况及相关历史事件。

江滢河《清代洋画与广州口岸》④ 一书，对广州外销画和与广州相关的西方画

① 程存洁：《十九世纪中国外销通草水彩画研究》，上海古籍出版社2008年版，第30页。
② 李世庄：《中国外销画：1750s—1880s》，中山大学出版社2014年版。
③ Patrick Conner, *The Hongs of Canton: Western Merchants in South China 1700 - 1900, as Seen in Chinese Export Paintings*, London: English Art Books, 2009. 中译本为于毅颖译《广州十三行：中国外销画中的外商（1700—1900）》，商务印书馆2014年版。
④ 江滢河：《清代洋画与广州口岸》，中华书局2007年版。

做了系统的论述和研究，不乏精彩之处。例如第一章中对新会《木美人》油画的研究具体深入，以小见大，不但分析了新会《木美人》油画的原型、文化价值、相关神话的宗教文化背景、被神话化的艺术原理等问题，也揭示了早期油画在中国民间独特的接受方式。第二章选取洋画诗作为研究对象，颇为新颖。作者在辑得大量岭南洋画诗的基础上，以诗为据，探讨了岭南文人阶层对洋画的接受情况。前两章实际上已对洋画在中国民间、文人和宫廷各异的接受情况做出了全面论述。第三章对外销画的整体情况做了合理的归纳和描述，并运用了许多新材料，得到了不少新的认识。例如，其在外销画的中西渊源问题上所做的广泛探讨，富于启发性。如论者指出，"其在搜集、整合中外资料上所费的功夫值得肯定"①。

刘凤霞《口岸文化：从广东的外销艺术探讨近代中西文化的相互观照》② 一文，披露了大英博物馆藏礼富师（John Reeves）家族所捐外销画，富于资料价值，并借以探讨中西早期交往中的相互态度、广州曾在中西贸易中的国际都会地位、十三行的兴衰、外销画的功能、口岸文化的传播等问题。

外销画所绘内容的史料价值往往被人提及，而要将之用作史料，首先要考虑的就是画的写实性问题。范岱克、莫家咏《广州商馆图（1760—1822）：读艺术中的历史》③ 一书，以宏富的材料、细致的分析，很好地回答了这一问题。此书以外销画中的"十三行商馆画"为研究对象，不但对画中描述的十三行建筑做出更为准确的时间判断，也结合贸易史论述了十三行建筑的演变情况及原因。书中指出，与西方画家笔下和外销瓷碗上绘制的十三行图像不同，外销画所描绘的十三行商馆是相当写实的，对细节的描绘多是原创，而非承袭固定的模式。对于外销画写实性高的原因，书中又从画的功用、消费者和欣赏者的需求、画家的审美取向和技法等方面做出了合理的解释。此书判断的虽然只是画中内容的年代，但由于这类外销画是具有时效性的商品，明确内容的年代便大致可知画的创作时间。此书发掘了欧洲东印度公司以及中美贸易等方面的大量历史档案，文献与图像互证得细致入微，用力之深，值得称许。其意义不局限于商馆画，也为其他题材外销画的研究提供了启发。

胡晓梅的《贸易制造，中国制造，荷兰藏中国外销画：艺术与商品》④ 一书，

① 王次澄、吴芳思、宋家钰、卢庆滨等编：《大英图书馆特藏中国清代外销画精华》第一册，广东人民出版社2011年版，第24页。

② 刘凤霞：《口岸文化：从广东的外销艺术探讨近代中西文化的相互观照》，香港中文大学博士学位论文，2012年。

③ Paul A. Van Dyke and Maria Kar-Wing Mok, *Images of the Canton Factories*, *1760–1822*, *Reading History in Art*, Hong Kong: Hong Kong University Press, 2015.

④ Rosalien van der Poel, *Made for Trade*, *Made in China*, *Chinese Export Paintings in Dutch Collection*: *Art and Commodity*, 2016.

调查和研究了荷兰的外销画藏品。凡六章，第一章概述了外销画的研究现状和新的视点；第二章介绍了此书融合艺术史、人类学、考古学和博物馆学研究的理论框架，并论述了视觉分析和概念模型，如商品化、文化传记，等等；第三章谈到了荷兰与中国、印尼的贸易关系，"全球化"和"在地全球化"两个概念，外销画的画家、画室、技法、材料和媒介等因素，中西方对外销画的普遍看法四个方面；第四章对荷兰藏的外销画进行了分门别类的介绍和研究；第五章谈到了文化传记、价值等问题，得出文化传记写作是决定外销画价值和意义的一种方法等结论；第六章探讨了在当下博物馆的语境下跨文化艺术品的相关问题；结论指出，荷兰收藏的中国外销画具有重要艺术价值，并对博物馆未来的工作提出建议。书末有"荷兰中国外销画概览""中国外销画世界公开收藏情况""广州、香港和上海的外销画画家"三个附表。可见，此书试图对外销画进行理论方面的探索，寻找新的研究路径。书中介绍的荷兰藏品及文末附录中的信息，富于资料价值。

此外，越来越多的著作开始把外销画纳入中国美术史的框架中。例如苏立文《东西方美术的交流》一书，① 专设"19世纪初欧洲美术与中国南方的联系"一节，简述了这一时期广东的西方画家和外销画画家情况。虽然此书所引的相关材料十分有限，且有不准确处，却将外销画作为中国艺术的一部分，纳入了中外美术交流的视野；对中西美术交流的宏观勾勒，也有助于人们理解外销画的特点。例如，指出17世纪在欧洲盛行的"中国风"，并没有真正影响法国艺术，反倒是中国进口品被法国化了，暗示着外销画迎合西方需求的艺术特点早在17世纪就埋下了伏笔。又如柯律格的《中国艺术》一书，② 将外销画视为"市场艺术"，纳入中国艺术史的框架中，等等。

二、重要目录与画集

外销画的展览、编目与辑集出版，不断公布新的画作，有些目录和画集还附有颇富价值的概述、考证等内容，对于学术发展具有重要推动作用。至今，已有大量外销画目录与图册问世，以下仅评述部分重要作品。

1972年出版的米尔德·阿切尔《印度事务部图书馆的公司绘画》一书，③ 结合

① Michael Sullivan, *The Meeting of Eastern and Western Art*, London：Thames and Hudson, 1973. 中译本为［英］M. 苏立文《东西方美术的交流》，陈瑞林译，江苏美术出版社1998年版。

② Craig Clunas, *Art in China*, New York：Oxford University Press, 1997. 中译本为［英］柯律格《中国艺术》，刘颖译，上海人民出版社2013年版。

③ Mildred Archer, *Company Drawings in the India Office Library*, London：Her Majesty's Stationery Office, 1972.

相关史料，对原藏印度事务部图书馆、现藏大英图书馆的"公司绘画"① 进行了完备的著录，包括416幅各类题材的广州外销画，便利了其后的相关研究。

1986年布莱顿英皇阁中国贸易展，是英国在此方面的第一次大规模展览。孔佩特《中国贸易：1600—1860》② 一书即为这次展览的目录，共著录诸多种类的中国外销品194件，不少是第一次被公布。其中画所占比重最大，既有Spoilum、林呱（Lamqua）等中国外销画画家，也有钱纳利（George Chinnery）等西方画家的作品。在每幅画的题记中，除展品的基本信息外，作者往往对画家、创作始末、画作内容和题材来源等方面进行丰富的考证。例如，指出托马斯·阿罗姆（Thomas Allom）的中国画册虽然富于细节的描绘，但其实却是从其他西方画和中国外销画中剽窃来的，因为他从未去过远东。这对认识西方中国题材画的写实程度、西方画与外销画的关系等问题有所启发。此外，《费城与中国的贸易：1784—1844》③ 和《冒险的追求：美国人与中国的贸易（1784—1844）》④ 也是20世纪80年代比较重要的外销品展览目录。

20世纪90年代，索罗林的《布列斯奈德画册——十九世纪中国风俗画》，⑤ 共刊北京外销画126幅，包括官员、士兵、宗教仪式、贵族、乞丐、罪犯、刑罚、市井生活、学校教育、婚礼、育儿、葬礼、祭祀仪式、民间演艺等主题，是研究清末北京社会、民俗、曲艺等方面的形象资料。这些画由俄国驻华使馆医生布列斯奈德（Emil Vasilyevich Bretschneider，1833—1901）在华期间（1866—1884）购得，现藏于俄国科学院东方研究所——圣彼得堡分所（St. Petersburg Branch of the Institute of Oriental Studies, Russian Academy of Sciences）。此书刊印的只是布列斯奈德画册的一部分，从画作的选择来源可知，这批画至少包括32册，而每册又包含数套。

香港艺术馆编《珠江风貌：澳门、广州及香港》，⑥ 是1996—1997年香港艺术馆和美国迪美博物馆联合展览的目录。两馆均为中国外销画的收藏重镇。这次主要

① 18—19世纪，英国东印度公司雇用印度画家绘制大量关于印度风土民情的画作，这些画被称为"公司绘画"，也包括在广州绘制的画作。
② Patrick Conner, *The China Trade 1600 - 1860*, The Royal Pavilion, Art Gallery and Museums, Brighton, 1986.
③ Jean Gordon Lee, Essay by Philip Chadwick Foster Smith, *Philadelphians and the China Trade 1784 - 1844*, Philadelphia Museum of Art, 1984.
④ Margaret C. S. Christman, *Adventurous Pursuits: Americans and the China Trade 1784 - 1844*, published for the National Portrait Gallery, Washington: Smithsonian Institution Press, 1984.
⑤ K. Y. Solonin, *The Bretschneider Albumes: 19th Century Paintings of Life in China*, Reading: Garnet Publishing Ltd., 1995.
⑥ 香港艺术馆编：《珠江风貌：澳门、广州及香港》，香港市政局2002年版。

展出的是描绘珠江沿岸澳门、广州和香港三地风貌的历史文物，共81项，包括中西画作（油画、版画、水粉画、水彩画、铅笔画、钢笔画、玻璃画等）和其他各类外销品（折扇、家具、瓷器、建筑模型、银器等），涵盖了1598—1860年两百多年的创作，不乏精品。

黄时鉴、沙进编著的《十九世纪中国市井风情：三百六十行》，① 是中国内地出版的第一部外销画集，共收美国迪美博物馆藏庭呱画室绘于1830—1836年间的外销画360幅，和编著者认为是蒲呱所绘的外销画100幅。这些画对清代民俗、历史、曲艺等方面的研究都具有资料价值。编著者根据画上法文的书写法，判断100幅"蒲呱"画作绘于18世纪末是很有道理的。然而，这些画作的作者是否为蒲呱，单凭构图与风格其实难下定论。因为不同画室之间相互模仿或传袭同样的模板是外销画行业的普遍现象，甚至连梅森画册中的蒲呱作品是否为蒲呱原创都尚存疑。②

21世纪以来，外销画图录出版的数量大增，规模更大，且以中国内地出版为主，反映了外销画研究在国内的不断升温。中山大学历史系、广州博物馆编《西方人眼里的中国情调》，③ 是两单位在2001年9—12月合办展览的图录，为一本通草纸外销画的专题选集，以英国外销画收藏家与研究者伊凡·威廉斯（Ifan Williams）捐赠给广州博物馆之画为主，其中一册13幅出自顺呱（Sunqua）④画室，其他均佚名。画的题材包括宫廷贵族人物、花鸟昆虫、船舶、市井风情、女子、港口、刑罚、戏剧等，为相关领域研究提供了史料。《18—19世纪羊城风物：英国维多利亚阿伯特博物院藏广州外销画》⑤ 一书，是英国维多利亚阿尔伯特博物馆（Victoria and Albert Museum）2003年9月至2004年1月在广州举办展览的图录。该博物馆是英国中国外销画的主要收藏机构之一。如前文所述，柯律格已对该博物馆藏外销

① 黄时鉴、沙进（William R. Sargent）编著：《十九世纪中国市井风情：三百六十行》，上海古籍出版社1999年版。

② 刘明倩已指出目前的证据不足以证明这些画为蒲呱的作品。见《18—19世纪羊城风物：英国维多利亚阿伯特博物院藏广州外销画》，上海古籍出版社2003年版，第7页。蒲呱的作品见梅森《中国服饰》（George Henry Mason, *The Costume of China*, London: Printed for W. Miller, Old Bond Street, by S. Gosnell, Little Queen Street, Holborn, 1800）一书。克罗斯曼怀疑梅森书中的蒲呱作品很可能源于当时流行的模板，笔者认同这一观点。见Carl L. Crossman, *The Decorative Arts of the China Trade: Paintings, Furnishings and Exotic Curiosities*, Woodbridge: Antique Collectors' Club, 1991, p.185.

③ 中山大学历史系、广州博物馆编：《西方人眼里的中国情调》，中华书局2001年版。

④ 此书及很多论著都将Sunqua音译为"新呱"，误，其自署中文名为"顺呱"。参见江滢河《清代洋画与广州口岸》，中华书局2007年版，第131页；李世庄《中国外销画：1750s—1880s》，中山大学出版社2014年版，第157页。

⑤ 英国维多利亚和阿伯特博物院、广州市文化局等编：《18—19世纪羊城风物：英国维多利亚阿伯特博物院藏广州外销画》，上海古籍出版社2003年版。

水彩画做过专门研究，此书的出版，使这批画能够更好地被学界利用。

需大书一笔的是，《大英图书馆特藏中国清代外销画精华》一书，① 首次将大英图书馆藏748幅外销组画公之于世，凡八卷，一至六卷为广州外销画，末两卷为北京外销画，包括"广州港与广州府城画""历代人物服饰组画""广州街市百业组图""佛山手工制造业作坊组画""广东官府衙门建筑、陈设及官吏仪器用画""刑罚组图""园林宅第组图""宗教建筑、祭祀陈设画""劝诫鸦片烟组画""室内陈设组画""海幢寺组画""戏剧组画""广东船舶与江河风景组画""北京社会生活风俗组画""北京店铺招幌组画"十五类。与他处藏品相比，这批画不但规模大，而且很多画的创作时间都比较明确，不乏年代早、画质高、题材罕见之作，有的甚至可能是孤本，研究价值相当高。编者下大力气对这批画做了考镜源流工作。书前的"导论"、每类题材前的"概述"及每幅画的考释，均体现了很高的学术水准，为这批画的深入研究奠定了坚实的基础。

另一部重要的外销画集是伊凡·威廉斯的《广州制作：欧美藏十九世纪中国蒲纸画》。② 著者长期专注于中国外销通草画的收藏和研究，曾到欧、美、亚、非40家收藏机构进行访画，发表相关论文十几篇（详见该书附录）。该书则是作者研究成果的集中展现。书的前半部分，作者对通草纸和通草纸画的基本情况、主要画家、收藏家做了介绍，按不同题材对画作进行了考证和分析。这些文字来自著者长期的调查研究，信息量丰富，绝非一般的泛泛而谈。书的后半部分为图版，刊印了精选于世界诸多收藏机构的外销通草画182幅，包含了船舶、港口风景、生产、制茶、制通草纸、园林、花鸟虫鱼、宫廷贵族人物、家居生活、女子奏乐、将士、街头买卖、戏剧杂技、南美风情、宗教、节庆、刑罚等相当丰富的题材类型，富于资

① 王次澄、吴芳思、宋家钰、卢庆滨编：《大英图书馆特藏中国清代外销画精华》，广东人民出版社2011年版。

② 伊凡·威廉斯著，程美宝译编：《广州制作：欧美藏十九世纪中国蒲纸画》，岭南美术出版社2014年版。

料价值，也为以后的访画和研究提供了不少线索。①

第二节　清代戏画研究评述

戏画研究是中国戏曲文物研究的重要部分，自20世纪30年代《国剧画报》肇始，至今已取得了丰硕的成果。研究对象从史前巫仪岩画到民国戏曲人物画，涵盖了广阔时间范围内的诸多绘画类型。其中，宋、金、元时期的壁画、传世戏画与明代剧本插图版画是研究的热点。相比之下，清代戏画数量最大，存世最多，并在中西文明的交流碰撞中呈现出前所未有的新形态，存在着相当大的研究空间。

清代戏画类型丰富，根据画家身份，大致可分为宫廷画、文人画和民间画；根据质地，可分为纸本画、绢本画、瓷画、壁画等；根据画种，可分为版画、水墨画、工笔画、线描画等；根据用途，可分为扮相谱、艺术画、插图、年画、家具画、神庙画等。以下仅以学界关注的热点画种及作品为分类进行研究评述。

一、清宫戏画研究

清代宫廷演剧非常繁盛。皇帝、太后的万寿盛典，接待外国使臣等重大国事，

① 除上述著作外，再列举一些以供参考。香港艺术馆：《何东所藏油画及水彩画》，1959年；《关联昌画室之绘画》，1976年；《晚清中国外销画》，1982年；《香江遗珍：遮打爵士藏品选》，2007年；《东西共融：从学师到大师》，2011年。Peabody Essex Museum：M. V. and Dorothy Brewington, *The Marine Paintings and Drawings in the Peabody Museum*, 1968；Carl L. Crossman, *A Catalogue of Chinese Export Paintings, Furniture, Silver and Other Objects*, 1970；Philip Chadwick Foster Smith, *More Marine Paintings and Drawings in the Peabody Museum*, 1979；H. A. Crosby Forbes, *Shopping in China, the Artisan Community at Canton, 1825–1830*, 1979。Victoria and Albert Museum：Craig Clunas, *Chinese Export Art and Design*, 1987。Museo Oriental de Valladolid：*Pintura China de Exportación. Catálogo III*, 2000。香港大学美术博物馆：《海贸流珍：中国外销品的风貌》，2003年。广州博物馆：《海贸遗珍：18—20世纪初广州外销艺术品》，上海古籍出版社2005年版；程存洁：《东方手信：英籍华人赵泰来先生捐赠通草水彩画》，文物出版社2014年版。Museo Nacional de Antropología：*La vida en papel de arroz: Pintura China de Exportación*, 2006。广东省博物馆：《异趣同辉：广东省博物馆藏清代外销艺术精品集》，岭南美术出版社2013年版。山西博物院、广东省博物馆编：《清代广东外销艺术精品集》，山西人民出版社2014年版。香港海事博物馆：Patrick Conner, *Paintings of the China Trade: the Sze Yuan Tang Collection of Historic Paintings*, 2013。Martyn Gregory Gallery：*From China to the West, Historical Pictures by Chinese and Western Artists 1770–1870*, 2013；*Hong Kong and the China Trade, Historical Pictures by Chinese and Western Artists 1770–1970*, 2014。Art Gallery of Greater Victoria：Till Barry, *Visualizing a Culture for Strangers: Chinese Export Painting of the Nineteenth Century*, Victoria, 2014。银川当代美术馆：《视觉的调适：中国早期洋风画》，中国青年出版社2014年版。十三行博物馆：《王恒冯杰伉俪捐赠通草画》，广东人民出版社2015年版。

岁时节令，以及皇家日常休闲都要演戏。宫廷画师把这些演剧活动和演员绘制下来，便成了清宫戏画。1932年《国剧画报》第1卷第1期刊登了芸子《昇平署扮像谱题记》一文，从第1卷第1期至第2卷第30期共刊载了升平署扮像谱63幅，①自此清宫戏画进入研究者的视野。

 原藏于故宫、由内务府画师所绘的清宫戏画，即通常所称的升平署戏画，是清宫戏画中数量最多的，有三种类型。第一类是戏剧人物的半身像，约于民国初年流散宫外，现分藏于各处。北京图书馆编《北京图书馆藏昇平署戏曲人物画册》②和《庆赏昇平：昇平署戏剧》③，都刊布了北京图书馆（现国家图书馆）所藏出自9个剧目的戏画97幅。刘占文主编《梅兰芳藏戏曲史料图画集》④，内容为梅兰芳纪念馆现存的全部"缀玉轩"藏戏画、脸谱。其中包括出自《渭水河》《取荥阳》《借赵云》《探营》《南阳关》《断密涧》《探母》《艳阳楼》等剧目的清宫戏画45幅。王文章编《中国艺术研究院藏清升平署戏装扮相谱》⑤刊载了中国艺术研究院藏分属于42个剧目的180幅戏画。周华斌《周贻白所藏清宫戏画》一文，⑥刊载周贻白所藏的20幅戏画，并对这些画的相关情况做了探讨。此外，美国大都会博物馆（The Metropolitan Museum of Art）藏有此类清宫戏画100幅，全部可见于该馆网络数据库，⑦蔡九迪等编著《演出图像：中国视觉文化中的戏曲》⑧一书刊载了其中14幅。其他如黄克、杨连启《清宫戏出人物画》⑨，李德生、王琪编《清宫戏画》⑩、杨连启编《清昇平署戏曲人物扮相谱》⑪也刊载了大量升平署戏画，但都未说明所刊画作的收藏处，影响了其使用性。

 第二类是戏剧人物全身像。这些画作现仍藏于故宫，两册100幅，封面题"性理精义"，全部可见于李湜主编《故宫博物院藏清宫戏画研究》⑫一书。

① 北平国剧学会编：《国剧画报》，学苑出版社2010年版。
② 北京图书馆编：《北京图书馆藏昇平署戏曲人物画册》，北京图书馆出版社1997年版。
③ 北京图书馆编：《庆赏昇平：昇平署戏剧》，北京图书馆出版社2005年版。
④ 刘占文主编：《梅兰芳藏戏曲史料图画集》，河北教育出版社2001年版。
⑤ 王文章编：《中国艺术研究院藏清升平署戏装扮相谱》，学苑出版社2005年版。
⑥ 周华斌：《周贻白所藏清宫戏画》，载《中华戏曲》第44辑，2011年第2期。
⑦ One hundred portraits of Peking opera characters late 19th – early 20th century (http://www.metmuseum.org/art/collection/search/51581?img=0).
⑧ Judith T. Zeitlin et al., *Performing Images: Opera in Chinese Visual Culture*, Smart Museum of Art, The University of Chicago, 2014.
⑨ 黄克、杨连启编：《清宫戏出人物画》，花山文艺出版社2005年版。
⑩ 李德生、王琪编：《清宫戏画》，百花文艺出版社2011年版。
⑪ 杨连启编：《清昇平署戏曲人物扮相谱》，中国戏剧出版社2016年版。
⑫ 李湜主编：《故宫博物院藏清宫戏画研究》，故宫出版社2018年版。

第三类是戏剧演出场景画。包括封面题为"戏出画册"的四册160幅和散页15幅。这些画也仍藏于故宫。叶长海、刘政宏编《清宫戏画》①和李湜主编的《故宫博物院藏清宫戏画研究》都刊载了这175幅场景画。

这批画的研究者以朱家溍为代表。他的《清代的戏曲服饰史料》②一文,从戏曲服饰的角度研究了故宫藏100幅戏剧人物全身画像,介绍了画的形态和所画剧目,指出这些剧目都是徽班常演的。两本画册的年代上限不会超过咸丰,下限不可能到同治,可能是咸丰年间的作品;作者可能是内务府如意馆沈振麟等画士;指出这些画的写实性,并认为画中戏服在本应该是素地的地方不适当地绣花,在舞台效果上是不成功的。他在为《北京图书馆藏昇平署戏曲人物画册》所作的序言中继续探讨了这些问题。认为北京图书馆、梅兰芳与故宫所藏的戏画都是故宫旧藏,北京图书馆与梅藏画上的"穿戴脸儿俱照此样"字样是被第一个收买者做了手脚,意在提高售价。并修正了上文的判断,认为由于这三部分戏画所绘剧种都是"乱弹",其时代不会早于咸丰;从画中花脸脸谱的画法、风格与光绪年间剧照的对比判断,这些画的时代下限不晚于同治。也修正了前文中"如意馆画士"的说法,认为这些画的作者是"画画处"的"画画人"才准确。此外,序文还指出了画上文字的笔误及其原因。而在为《梅兰芳藏戏曲史料图画集》所作的《说略二》③中,朱氏进一步修正了对梅兰芳、北京图书馆、周贻白、故宫所藏的这一整套戏曲人物画册的时代判断,认为它们不会早于咸丰十一年(1861),不会晚于光绪初年。

除上述三类清宫戏画外,宫廷画师所画的皇帝、太后庆生,皇帝接待外国使臣等重要事件,也包含很多与戏剧相关的内容。朱家溍《〈万寿图〉中的戏曲表演写实》④介绍了《康熙万寿图》的创作经过及其内容的高度真实性;分析了画中的路线,指出画中共有戏台49座,其中可见戏中人的有20余座,并对诸台演戏情况进行了详细考证,包括戏台形制、演出剧目、演员服饰、演出道具等;也对《崇庆太后万寿图》中的戏曲史料进行了分析和探讨。

樱木阳子《康熙〈万寿盛典〉戏台图考释》⑤简要介绍了康熙《万寿盛典图》的制作过程和内容,胪列了此图的刊印本,分析了"图记"中演出场所的名称,指出在"图"上写成"戏台"的建筑,"图记"大多写成"演剧台"或"演剧彩台",可能是为了与故事台等建筑物区分。最后分析了演出场所建筑的特点。此文

① 叶长海、刘政宏编:《清宫戏画》,上海古籍出版社2016年版。
② 朱家溍:《清代的戏曲服饰史料》,载《故宫博物院院刊》1979年第4期。
③ 朱家溍:《说略二》,载刘占文主编《梅兰芳藏戏曲史料图画集》。
④ 朱家溍:《〈万寿图〉中的戏曲表演写实》,载《紫禁城》1984年第4期。
⑤ 樱木阳子:《康熙〈万寿盛典〉戏台图考释》,载《中华戏曲》第40辑,2009年第2期。

正文简短，但文末附表对画中的演出场所及其相关信息做了详细的梳理和归纳，为以后的研究提供了便利。

与朱文、樱木文着重发掘画中戏剧史料不同，么书仪对《弘历热河行宫观剧图》的研究，则详细考察了戏画背后的历史事件。①将画中演戏的场合还原到当时的历史语境中，无疑也当是戏画研究的应有之义。

二、"十三绝"画像研究

研究者每论花部的繁兴，几乎都要提到绘制着13位著名伶人的"十三绝"画像。历史上"十三绝"画像有两幅，一是贺世魁所绘《乾隆十三绝》，今已不存；二是一般认为是沈蓉圃所绘的《同光十三绝》，现存于梅兰芳纪念馆。②

对于"乾隆十三绝"的研究，傅惜华《〈高腔十三绝图〉考》③是较早的一篇。文章认为此13人为嘉道间弋班中最负盛名的高腔优伶；并列出了"遍询于老辈"后得知的13位伶人姓名及其所工脚色，同时又列出了另外一种"近人"的说法。傅氏对两种说法的态度是"以待再考"。文章指出此画为如意馆供奉贺世魁所绘，原悬于诚一斋画肆之门前，至光绪初年悬于室内，在庚子拳乱中被焚毁。与傅氏认为这十三人为嘉道间人不同，王芷章在《腔调考原》④中则认为"十三绝"是乾隆朝人。与傅文类似，王文也列出了一份经多方搜觅所得的"十三绝"姓名及其所工脚色。两文的相关部分都相当简短，都没有详细说明这些结论的根据。

范丽敏《"京腔六大班"与"京腔十三绝"再探》⑤一文，对李光庭《乡言解颐》和杨静亭《都门纪略》中的相关记载进行了解读，并将两书中的伶人姓名与傅、王两文中的姓名加以对照和分析，得出了一份更为合理的"十三绝"名单。戴和冰《〈都门纪略〉之〈十三绝图像〉考述》代表了此问题研究的新高度。此文分析了相关史料，确认"十三绝"是乾隆朝人，而非嘉道间人；考察了杨静亭《都门纪略》的版本及性质，指出傅、王未见或未重视的《都门纪略》所列的"十三绝"名单最为可信；指出了傅、王、范因不合理断句而造成的对伶人姓名的误判，进一步澄清了"十三绝"的姓名问题。文章又重点讨论了"十三绝"所属腔调的问题，指出"'十三绝'应为当时整个戏曲表演界艺术水准最高的一批领军人物，

① 么书仪：《晚清戏曲的变革》，台湾秀威咨询2013年版，第29—39页。
② 梅兰芳纪念馆编：《梅兰芳藏画集》，长虹出版公司1998年版，第196—197页。
③ 原载《北京画报》1931年3月18日、27日，收入《傅惜华戏曲论丛》，文化艺术出版社2007年版。
④ 据民国二十三年（1934）北京双肇楼图书部初版线装本排印，载王芷章《中国京剧编年史》，中国戏剧出版社2003年版。
⑤ 范丽敏：《"京腔六大班"与"京腔十三绝"再探》，载《艺术百家》2004年第3期。

他们分属于不同的声腔剧种";"'十三绝'之'绝'主要是指技艺并非指声腔而言"。①

与《乾隆十三绝》画像相比,《同光十三绝》画像更广为人知,但其涉及的问题却更具争议。

首先是《同光十三绝》画像的最初发现者问题。1943年朱书绅编辑、发行了《同光朝名伶十三绝传略》一书。② 据序言介绍,朱氏于1941年在"故家"发现了此画像,然后将原作缩版复制,刊行于世。徐慕云1946年在《同光十三绝像画》上的题跋支持了朱书绅的说法。姚保瑄的回忆与朱氏的说法也能贯通。③ 而截然不同的是,马连良称此画是他发现并刊印公布的。④ 张永和也认为此画是马氏发现的,并称他是从马氏的长子马崇仁的口述中得知的。⑤ 可见朱说和马说或一正一误,或都误。颜长珂的《哪来的"同光十三绝"画像》⑥ 便否定了以上两种说法,认为此画如老先生们所言,并不是谁发现了真迹,而是朱书绅等人拼凑沈蓉圃戏画中的人物而成。翁偶虹也曾表示,这幅画是后人临摹沈氏原作,由各个单幅拼凑而成,但也有可能是沈氏自己把这13个单幅重修加工画成。⑦ 这在一定程度上支持了颜氏的观点。

另一个有争议的问题是"十三绝"中为何没有花脸。一说"这是由于沈蓉圃不爱看花脸戏"⑧,一说"是由于沈蓉圃不会画脸谱"⑨。翁偶虹则称并非沈不会画脸谱,真正的原因是:"这张'十三绝',本不是沈蓉圃的初稿,是把沈蓉圃所画的单人册页拼凑成图的,可能是那几幅勾脸的人物已被嗜者购藏,寻觅不到,因而缺少净角。"⑩ 张永和则猜测由于脸谱会遮盖演员的真实面目,因此才没画净脚。⑪

除关注以上问题外,不少回忆录、论著都介绍了13位演员的生平事迹。其中朱书绅的《同光朝名伶十三绝传略》出版时间早,信息丰富,是《同光十三绝》

① 戴和冰:《〈都门纪略〉之〈十三绝图像〉考述》,载《中华戏曲》第36辑,2007年第2期。
② 朱书绅:《同光朝名伶十三绝传略》,进化社编印局1943年版,学苑出版社2008年影印。
③ 徐慕云的题跋、姚保瑄的回忆均参见杨连启《关于〈同光十三绝像画〉》,载《中国京剧》2004年第12期。
④ 《说马连良》,中国戏剧出版社2010年版,第232页。
⑤ 张永和:《皮黄初兴菊芳谱:同光十三绝合传》,上海古籍出版社2014年版,第30页。
⑥ 颜长珂:《哪来的"同光十三绝"画像》,载《中国戏剧》1999年第12期。
⑦ 翁偶虹:《同光十三绝》,载《翁偶虹戏曲论文集》,上海文艺出版社1985年版,第528页。
⑧ 刘东升:《刍谈"同光名伶十三绝"》,载北京市戏曲研究所编《戏曲论汇》第一辑,内部发行,1981年版,第258页。
⑨ 翁偶虹:《同光十三绝》,载《翁偶虹戏曲论文集》,上海文艺出版社1985年版,第528页。
⑩ 翁偶虹:《泛谈"十三绝"》,载《中国京剧》1992年第2期。
⑪ 张永和:《皮黄初兴菊芳谱:同光十三绝合传》,上海古籍出版社2014年版,第30页。

画像研究的重要参考书。张永和的《皮黄初兴菊芳谱：同光十三绝合传》在此类著述中篇幅最大，着重探讨了13位伶人的生平事迹、艺术特色和成就等方面。然而，和其他多数论著一样，此书并非严格意义上的学术著作。

三、昆戏画研究

昆戏因其雅致的格调、细腻的艺术特色而长期被社会上层、文人雅士等喜爱。现存的昆戏画不少是文人借以抒怀言志之作。陆萼庭《谈昆戏画》①一文，对昆戏画做了较全面的梳理和介绍。涉及康熙、乾隆南巡庆典画卷，扇面戏画，乾隆朝张启的《杂剧三十图》、章辰的《花面杂剧》，道光朝子青所绘戏画册页，苏州博物馆藏李湧的《昆剧人物画册》，张禹门的戏画，宣鼎的《三十六声粉铎图咏》（简称《图咏》），王一亭的昆戏画册，胡三桥的昆戏屏条等。对这些或传世、或见记载的昆戏画做了基本的介绍，得出了一些有价值的结论。例如，"昆戏画的兴起与乾隆年间昆戏折子戏空前盛行有关"；立轴屏条戏画的出现，说明人们对戏画不入鉴赏的观念逐渐转变，戏画的地位随之提高；等等。

更多的成果则是对个案的研究。其中宣鼎的《三十六声粉铎图咏》画册最受关注。赵景深《宣鼎和他的〈粉铎图咏〉》②一文，刊载了画册中的6幅，并结合宣鼎的身世遭际和昆曲舞台的演出情况，主要从内涵上对这六幅画与画中之诗进行了释读。

赵氏所用的是王素的临摹本，韦明铧的《〈三十六声粉铎图〉及其作者》③一文则介绍了他在扬州看到的宣鼎原作。此文根据画册册页上的款识，以及《异书四种》所收的《天长宣氏三十六声粉铎图咏》，判断画册的作者为宣鼎；简要介绍了戏画中的剧目信息和题咏的特色，并根据宣鼎在画册中自署的时间，判断《三十六声粉铎图咏》当于1873年绘成，这一年宣鼎41岁，正流寓任城，售书卖画，专事著述。

蒋静芬《宣鼎和他的〈粉铎图咏〉》，④也对扬州博物馆藏原作的形态、收藏情况、创作时间、绘画及书法特点、创作动机等做了简要介绍，刊载了其中的33幅；又根据王素的年龄、名气和艺术水平判断，所谓的"王素仿本"，应是后人假托王的名字而作。其后，蒋氏又与车锡伦合著《清宣鼎的〈三十六声粉铎图咏〉》⑤一

① 陆萼庭：《谈昆戏画》，载陆萼庭《清代戏曲与昆剧》，"国家"出版社2005年版。
② 赵景深：《宣鼎和他的〈粉铎图咏〉》，载《文汇报》副刊，1961年11月9日。
③ 韦明铧：《〈三十六声粉铎图〉及其作者》，载《醒堂书品》，江苏教育出版社2001年版。
④ 蒋静芬：《宣鼎和他的〈粉铎图咏〉》，载《文物》1995年第8期。
⑤ 车锡伦、蒋静芬：《清宣鼎的〈三十六声粉铎图咏〉》，载《戏曲研究》第66辑，2004年第3期。

文,指出托名为王素的摹本画面失真,特别是对画诗的胡乱删改,影响《图咏》的文献价值,因此在文章中附上对画册中"图咏"和"余韵"的校点稿。这是宣鼎原作全文的首次发表。①

丘慧莹《〈三十六声粉铎图咏〉研究——以源自元明戏曲的折子为例》② 一文,以《图咏》收录的几出折子戏为出发点,考索了这些戏出在元明全本戏、明代"曲唱本"和"剧演本"、清代戏曲选本中的收录情况。指出,对照元明全本与这些折子选本,昆丑除了增加大量说白,在角色的通俗化、生动化上下功夫外,更看到净丑脚色从边配人物变化为折子主角的过程,以及明末清初之际,净、付、丑两种行当、三种类型角色的明确分化。从演出台本与全本的对照,不只看到昆丑行当的成熟,更看到艺人对原有折子,在创新与改编后,赋予新的表演风格与审美特色。与此前研究不同,除了进一步探讨画册及宣鼎的基本信息外,此文更深入挖掘了画册的戏曲史料价值。

《三十六声粉铎图咏》原作被发现时,剧目顺序已经混乱。张继超《〈三十六声粉铎图咏〉剧目次序考辨》③ 一文则详细辨析了此画册中的剧目顺序。文章首先描述了《图咏》各版本的基本信息及被近人关注的情况,然后通过对丙子版(《异书四种》版)的诗文与原作诗文的比较,丙子版剧目顺序与蒋静芬、车锡伦、翁偶虹文中剧目顺序的比较,认定原作的剧目顺序应与其丙子版是完全一致的。

除宣鼎的戏画外,其他昆戏画受到的关注并不多。丁修询《思梧书屋昆曲戏画》④ 研究了作者本人所藏,清道光、咸丰年间江宁织造府官员周氏及其子蓉波二人手绘的 300 余页昆曲戏画。文章介绍了戏画的形态及其价值,"无论是在册页和曲(剧)目的数量上,还是在舞台艺术的信息量上,都是罕有其匹的";指出由于画者谙熟昆曲演出,这些画作"虽笔法平平,而章法绝佳";分析了戏画中人物的服饰装扮与今天的不同;最后指出周氏戏画所传达的信息,在昆曲艺术传承问题上也富有价值。

张静《清代画家何维熊昆戏画研究》⑤ 研究了中国国家博物馆藏何维熊 24 帧昆戏画,考证了何维熊的生平,指出他主要生活在嘉道年间,生年则应在乾隆年

① 此前有徐扶明据王素摹本标点的"图咏"部分发表,见洪惟助主编《昆曲辞典》,"国立"传统艺术中心 2002 年版,第 1316 – 1321 页。
② 丘慧莹:《〈三十六声粉铎图咏〉研究——以源自元明戏曲的折子为例》,载《文学新钥》2010 年第 11 期。
③ 张继超:《〈三十六声粉铎图咏〉剧目次序考辨》,载《中华戏曲》第 50 辑,2014 年第 2 期。
④ 丁修询:《思梧书屋昆曲戏画》,载《艺坛》第 3 卷,2004 年。
⑤ 张静:《清代画家何维熊昆戏画研究》,载《中华戏曲》第 43 辑,2011 年第 1 期。

间；这些戏画当是他晚年之作。文章对戏画进行了逐一的解读，包括释读文字、辨别人物，并将清宫《穿戴题纲》《昆剧穿戴》《审音鉴古录》《昆剧三十九种》《昆剧表演一得》中相应的穿戴、扮相及砌末等信息附于每幅画作之后；最后谈了何维熊的戏画近于舞台写实等特点。她另有《从姚燮〈大某画册〉看清中期至民国时期的昆戏画》① 一文。文中胪列了作者搜集的昆戏画资料、诸家画作中的重叠戏目和画家的基本信息，富于资料价值。

四、戏曲年画研究

戏曲不但受宫廷、文人的欢迎，也为民间百姓所喜闻乐见。现存的大量戏曲题材清代年画，反映了戏曲在全国各地的演出盛况。

1959 年王树村编选、陶君起注解的《京剧版画》② 出版，是第一部戏曲年画集。其后，王树村编著的《中国戏出年画》③《戏出年画》④，"国立中央"图书馆编《绘影绘声：中国戏出版画特展》，⑤ 张道一编选、高仁敏图版说明的《老戏曲年画》，⑥ 沈泓编著的《中国戏出年画经典》⑦ 等戏曲年画集相继出版。此外，其他各类年画集中也包含着丰富的戏曲题材画作。例如丹妮尔编著的《中国年画》⑧，王树村主编的《杨柳青年画资料集》⑨《苏联藏中国民间年画珍品集》⑩《中国民间年画史图录》⑪《中国民间年画》⑫，刘见编著的《中国杨柳青年画线版选》⑬，等等。其中，尤为重要的是冯骥才主编的 22 册《中国木版年画集成》⑭，它的规模最大、内容最丰富，使戏曲年画的全面研究成为可能。

① 张静：《从姚燮〈大某画册〉看清中期至民国时期的昆戏画》，载《纪念王季思、董每戡诞辰 110 周年暨传统戏曲的历史、现状与未来学术研讨会论文集》，2017 年 6 月。
② 王树村编选，陶君起注解：《京剧版画》，北京出版社 1959 年版。此书 1999 年再版，更名为《百出京剧画谱》，黑龙江美术出版社出版。
③ 王树村：《中国戏出年画》，北京工艺美术出版社 2006 年版。
④ 王树村：《戏出年画》，北京大学出版社 2007 年版。
⑤ "国立中央"图书馆：《绘影绘声：中国戏出版画特展》，"国立中央"图书馆 1993 年版。
⑥ 张道一编选：《老戏曲年画》，高仁敏图版说明，上海画报出版社 1999 年版。
⑦ 沈泓：《中国戏出年画经典》，海天出版社 2015 年版。
⑧ Danielle Eliasberg, *Imagerie Populaire Chinoise Du Nouvel An*, Paris: Atelier Marcel Jullian, 1978.
⑨ 王树村：《杨柳青年画资料集》，人民美术出版社 1959 年版。
⑩ 王树村、李福清、刘玉山编选：《苏联藏中国民间年画珍品集》，中国人民美术出版社、苏联阿芙乐尔出版社 1990 年版。
⑪ 王树村：《中国民间年画史图录》，上海人民美术出版社 1991 年版。
⑫ 王树村：《中国民间年画》，山东美术出版社 1997 年版。
⑬ 刘见：《中国杨柳青年画线版选》，天津杨柳青画社 1999 年版。
⑭ 冯骥才：《中国木版年画集成》，中华书局 2005—2011 年版。

在戏曲年画研究中，有以某一题材为研究对象的。例如中冢亮《从年画看〈九更天〉戏曲的演变》①，以潍坊年画《九更天》与上海年画《新绘九更天太师回朝》为对象，论述了《九更天》戏曲的演变。虽然是同题年画，但潍坊年画描绘的是文天祥，上海年画描绘的却是闻仲。闻仲被画为三只眼，具有"神"性，而文天祥被画为双眼，始终是一个人。两幅年画清晰地反映出一个故事存在多样的演变可能性。

姜彦文《杨柳青年画中的"打龙袍"细读》，②对多幅《打龙袍》或被认为是《打龙袍》的年画进行了详细的考释，包括剧中人物、情节、装扮等。最终认为，中央美术学院图书馆、王树村旧藏彩色版及墨线版《打龙袍》年画表现的情景或许并非京剧《打龙袍》，而是另有一出"包公戏"。通过比较，对戏曲年画进行辨识很有意义。

赵建新《戏曲年画同题异趣的地域化特征——以〈二进宫〉为例》，③对杨柳青、朱仙镇、杨家埠三地的同题戏画《二进宫》进行了比较，包括故事在年画中的个性呈现、三地文化背景的比较、造型风格的差异、色彩运用的区别几个方面。研究对象虽然仅仅是三幅戏画，但作者却将之比较得细致入微，具有说服力，揭示了中国年画在共性之下的地域差异性。

三山陵著、何苗译《足不出户，尽享戏曲之美——杨家将年画研究》，④结合小说、戏曲等体裁中的杨家将故事，对作者收集到的约80幅杨家将年画进行了研究，包括表现"母子重逢""悄然出城"和描述了故事来龙去脉的戏画。又对《脱骨计》《穆桂英探地穴》等题材罕见的杨家将故事年画进行了研究。最后研究了作为辟邪图的杨家将人物年画。文章材料丰富，探讨深入，得出一些有价值的结论。例如，指出了年画直接受戏曲、说唱艺术的影响，而很少受小说文本的影响；也指出杨家将年画具有辟邪和娱人的双重功能。

马志强《杨家埠年画〈白蛇传〉的创作年代及艺术特色》，首先根据杨家埠年画《白蛇传》呈现的故事情节与"白蛇传"故事不同版本的对应关系，判断这些年画的创作时间在黄图珌本的"梨园抄本"和方成培本之间，指出"戏曲故事年画《白蛇传》，就是现存最早的连环画形式的戏曲年画"，"戏曲故事年画《白蛇

① 中冢亮：《从年画看〈九更天〉戏曲的演变》，载《年画研究》2015年第00期。
② 姜彦文：《杨柳青年画中的"打龙袍"细读》，载《年画研究》2015年第00期。
③ 赵建新：《戏曲年画同题异趣的地域化特征——以〈二进宫〉为例》，载《年画研究》2015年第00期。
④ 三山陵著、何苗译：《足不出户，尽享戏曲之美——杨家将年画研究》，载《年画研究》2015年第00期。

传》在创作时,对明代弹词《雷峰塔》及其他说唱中的七言诗赞体都进行了研究和借鉴"。①

以上几篇研究文章都是从细处着眼,材料丰富,论证翔实,颇能够以小见大。其对年画故事演变的多样性,年画故事的认定,年画的地域差异性,年画与戏曲、说唱、小说的关系,年画的功能等问题的探讨,富于启发性。

也有以某一地域范围内的年画为研究对象的。例如王星荣的系列论文对山西平阳的戏曲年画进行了研究,② 逐一考释了22种"一幅一戏一图"和4种"一幅四戏四图"戏曲年画的内容和场景。并且根据画作的内容、画法、艺术水准、所反映蒲剧的发展程度、演出场景的写实程度、边框等信息,判断了这些画作的大概年代,并分析和总结了它们的特点。

洪畅则关注了天津的杨柳青年画。他的《从杨柳青戏曲年画看清代京津演剧》③ 一文,主要从服饰扮相、举止身段、舞台布置等方面,研究了杨柳青戏曲年画中反映的清代京津演剧情况,指出天津杨柳青戏曲年画注重刻绘角色表演程式,展现剧中最精彩的情节瞬间,是清代京津地区戏剧舞台演出的物化载体,具有重要的戏曲史料价值。他的另一篇文章《论杨柳青木版年画对戏曲艺术的传播》,④ 则从戏曲传播的视角,指出将杨柳青戏出年画作为传统戏曲的传播媒介来展开研究,可以呈现出一种不同于戏曲艺术的舞台传播与剧本传播的大众传播媒介所彰显的视觉直观性、情节延展性与凝聚仪式性的独特文化内涵。

还有从整体上考辨戏曲年画发展演变进程的研究。其中,朱浩的《戏出年画不会早于清中叶——论〈中国戏曲志〉"陕西卷""甘肃卷"中时代有误之年画》⑤最富价值。文章对《中国戏曲志》"陕西卷"载明正德九年《回荆州》年画,以及"甘肃卷"载清顺治二年《董府献杯》等六幅年画的年代进行了辨正,指出它们都是将晚清同名年画稍做手脚之后的伪造品。文章首先对脸谱、靠旗、厚底靴的使用、演变情况做了考察,指出"至少在乾隆十六年以前,戏曲净脚脸谱还严守古朴的'整脸'模式";"戏曲舞台上出现四面靠旗的装扮大概在清初,乾隆后期已经比较普及了";厚底靴不大可能早在明正德年间便产生。因此,从年画人物的装扮

① 马志强:《杨家埠年画〈白蛇传〉的创作年代及艺术特色》,载《年画研究》2015年第00期。
② 王星荣:《清代前期山西平阳的戏曲拂尘纸年画考释》,载《中华戏曲》第40辑,2009年第2期;《清代后期山西平阳戏曲拂尘纸年画考释》,载《中华戏曲》第41辑,2010年第1期;《平阳木版雕印戏曲拂尘纸一幅四戏四图年画考释》,载《中华戏曲》第47辑,2014年第1期。
③ 洪畅:《从杨柳青戏曲年画看清代京津演剧》,载《戏剧文学》2012年第7期。
④ 洪畅:《论杨柳青木版年画对戏曲艺术的传播》,载《戏剧文学》2016年第11期。
⑤ 朱浩:《戏出年画不会早于清中叶——论〈中国戏曲志〉"陕西卷""甘肃卷"中时代有误之年画》,载《文化遗产》2016年第5期。

中便可见画中所标注的时间之谬。文章第二部分梳理了戏出年画的发展过程,指出"在戏曲年画发展史上,康熙时期尤为戏曲故事画,没有明显的舞台演出痕迹;乾隆时期追求人物服饰、道具与动作的舞台演出效果,部分地展现了舞台表演场景,但还不甚完全。到了嘉庆时期,在之前基础上增加了更多的舞台演出元素,例如脸谱和靠旗,但和之前一样仍是山水楼阁、真马实车的写实背景。到了道光时期,出现了完全表现舞台演出场面,不再使用写实背景的狭义戏出年画,此后进入晚清戏出年画的大繁荣阶段。从现存文字与图像资料来判断,戏出年画产生的时代不会早于清代中叶"。并指出这一变化的原因:"画坛风气受到了当时剧坛变化的影响。"从这一变化规律可以判断,这六幅年画的年代上限不会超过乾隆时期。文章第三部则探讨了两幅戏出年画的造假来源与手法,判断"陕西卷"所载年画是清末印制,"甘肃卷"所载年画也是清末作品,造假时代应在1949年之后。此文不但辨正了六幅年画的真实年代,纠正了以往认识的错误,更能够从微观考证上升到宏观概括,根据戏剧服饰、装扮的在历史上使用情况,总结出戏曲年画的演变发展规律,为其他戏画的年代鉴定提供了重要的参照依据。

朱浩的《年画:最深入民间的戏曲图像——以戏曲为本位对年画的研究》,①除了包括前文的内容外,另有"'戏曲年画'的界定与分类""从清代年画中辑出的一份戏单""年画对戏曲研究的意义和价值"三个部分,每部分都建立在对大量的材料梳理和考辨之上,可以说是第一次从戏曲研究的角度对年画进行了翔实可靠的概述性研究,使戏曲年画研究提升到一个新的阶段。

戏曲年画也受到李福清等国外学者的关注,由于已有文章进行介绍和总结,不再赘述。②

五、其他画种及综合研究

除了以上四个方面外,插图版画、画报、瓷画、家具画等其他类型的清代戏画也有一些研究成果。例如,廖奔《清前期酒馆演戏图〈月明楼〉〈庆春楼〉考》③对古画《月明楼》的研究,李畅《〈唐土名胜图会〉"查楼"图辨伪》④对日本学人绘刻的《唐土名胜图会》中的"查楼"一图的辨伪,李孟明《从脸谱演变辨识

① 朱浩:《年画:最深入民间的戏曲图像——以戏曲为本位对年画的研究》,载《曲学》第4卷,2016年。
② 参见[美]梁爱庄《论李福清的中国戏出年画研究》,马红旗译,载《年画研究》,2011年;徐艺乙《西方国家对中国民间木版年画的收藏与研究》,载《西北民族研究》2011年第1期。
③ 廖奔:《清前期酒馆演戏图〈月明楼〉〈庆春楼〉考》,载《中华戏曲》第19辑,1996年第2期。
④ 李畅:《〈唐土名胜图会〉"查楼"图辨伪》,载《戏曲研究》第22辑,1987年。

〈妙峰山庙会图〉的绘制时代》①对被误认为创作于清中晚期1815年的《妙峰山庙会图》创作时间的辨正，何艳君《中国古代瓷器上的戏曲小说图像研究》②对瓷画的研究，元鹏飞《戏曲与演剧图像及其他》③对清代插图版画的研究，康保成《清末广府戏剧演出图像说略：以〈时事画报〉、〈赏奇画报〉为对象》④对晚清画报的研究，等等。

还有许多论著并非专门研究戏画，但引用戏画作为主要史料来探讨各类问题。例如龚和德《清代宫廷戏曲的舞台美术》⑤引用了《弘历在热河行宫福寿园观剧图》《昇平署扮相谱》《性理精义》《清人戏出画》等戏画材料，对宫廷戏曲活动的概况、戏台、服装与化妆等方面进行了考察；廖奔《清宫剧场考》⑥利用乾隆五十四年（1789年）所绘的《阮惠遣侄阮光显入觐赐宴之图》、北京精忠庙喜神殿壁画《演戏图》、《清宫大戏台搭设天棚贺寿演戏图》等戏画对清宫剧场进行了考察；倪彩霞《"跳加官"形态研究》⑦利用《南都繁会景物图卷》《吴友如画宝·海上百艳图》《农村演剧图》《康熙庆寿图》《荔镜记·跳判》等戏画，对"跳加官"的形成时间、表演特征、演出场合、宗教功能等问题进行了系统探讨；殷璐、朱浩《论中国戏曲舞台上的动物造型及其相关问题》⑧一文，运用了包括清代《康熙庆寿图》、康熙刊本《芙蓉楼》插图、清宫戏画、《图画日报》中的戏画等材料，探讨了中国戏曲舞台上扮演动物的造型手段、原则等问题。

此外，一些综合性图志和戏剧史著作集中呈现和运用了各类戏画。例如《中国戏曲志》《中国戏曲文物志》等志书，收录了丰富的清代戏画；廖奔等著的《中国古代剧场史》《中国戏剧图史》《中国戏曲发展史》《中国戏曲文物图谱》等著作，不但刊布、披露了大量清代戏画，更将之纳入戏曲史研究的宏观视野中。蔡九迪等《演出图像：中国视觉文化中的戏曲》⑨一书，介绍了收藏于美国自然历史博物馆、芝加哥大学、波士顿美术博物馆等近20家国外收藏机构和一些私人收藏的戏曲图

① 李孟明：《从脸谱演变辨识〈妙峰山庙会图〉的绘制时代》，载《艺坛》第6卷，2009年。
② 何艳君：《中国古代瓷器上的戏曲小说图像研究》，广东高等教育出版社2019年版。
③ 元鹏飞：《戏曲与演剧图像及其他》，中华书局2007年版。
④ 康保成：《清末广府戏剧演出图像说略：以〈时事画报〉、〈赏奇画报〉为对象》，载《学术研究》2011年第2期。
⑤ 龚和德：《清代宫廷戏曲的舞台美术》，载《戏剧艺术》1981年第2、3期。
⑥ 廖奔：《清宫剧场考》，载《故宫博物院院刊》1996年第4期。
⑦ 倪彩霞：《"跳加官"形态研究》，载《戏剧艺术》2001年第3期。
⑧ 殷璐、朱浩：《论中国戏曲舞台上的动物造型及其相关问题》，载《戏剧》2015年第3期。
⑨ Judith T. Zeitlin et al., *Performing Images: Opera in Chinese Visual Culture*, Smart Museum of Art, The University of Chicago, 2014.

像，包括照片、宫廷戏画、年画、瓷器画、折扇画、刺绣、卡片、家具画等丰富的种类，多数都是此前学界关注不多的。书中另有论文7篇：《表演与绘画的世界缔造：交织的历史》《乡村的戏曲图像》《清宫戏曲人物图像》《纺织品上的戏剧化呈现》《年画中的戏曲图像》《〈西厢记〉两场景中的图像变化》《戏曲的启发：当代中国摄影与影视对传统戏曲的重塑》，从不同方面探讨了中国戏曲的视觉文化问题。

第三节　研究设想

从已有研究评述中可见，无论对于外销画还是戏曲史研究领域，外销画中的戏曲史料研究都是一个全新的话题。

就外销画研究而言，自20世纪中叶外销画作为中国外销艺术的一种，成为独立研究对象起，至今已有约70年的研究史。外销画研究主要以西方学者为主，但也越来越多地受到中国学界的重视。这些成果中，有的以外销画本身为研究对象，或进行全面概述、建构，着力于画家谱系和画作归属的考证，或专注于某一画种、纸种、题材，某一收藏机构或国家的藏品，进行专题研究；有的则以外销画为主要材料，探讨中西交往史、贸易史、广州口岸史、艺术理论等各类相关问题。自20世纪中叶起，英国、美国、中国香港等地的收藏机构出版了丰富的外销画展览目录与画集，至21世纪，中国内地的此类出版物较多，体现了外销画的收藏、展览与研究在内地的升温。这些为外销画研究的继续深入与拓展提供了很高的起点。

外销画的内容十分广泛，几乎涵盖了中国社会生活、人文自然的方方面面，甚至很多外国题材，是具有多学科共享性的研究资料，跨学科研究能够为外销画和相关诸多领域的研究带来新的方法与视角。充分发掘外销画的多学科史料价值，需各方面专家的努力。现有研究主要集中在美术史和贸易史两个领域，对商馆画、港口画和肖像画等少数题材类型研究较多，而其他广泛的题材正有待于民俗史、戏剧史、船舶史、建筑史、宗教史、生物史、医学史等领域的研究者介入。本书即从中国戏曲史领域出发，研究外销画中的戏曲史料，为进一步推进跨学科研究外销画做出尝试。

就清代戏画而言，已有成果无论在整理还是研究上，都已取得了不少成绩，研究角度、方法足资其后的研究者借鉴。但受关注较多的研究对象，主要集中在清宫戏画、"十三绝"画像、昆戏画和戏曲年画四个方面，尚有大量新材料未得到学界足够的重视。清代是中西文明交流与碰撞异常频繁的时期，清代戏画在此趋势下也

出现了前所未有的新形态。外销画便是在中西商业往来、艺术交流中诞生的一个特殊画种。大英图书馆（The British Library）、大英博物馆（The British Museum）、英国维多利亚阿尔博特博物馆（Victoria & Albert Museum）、英国伦敦马丁·格雷戈里画廊（Martyn Gregory Gallery）、英国布里斯托尔博物馆和美术馆（Bristol Museum & Art Gallery）、法国拉罗谢尔艺术与历史博物馆（Musées d'Art et d'Histoire de La Rochelle）、荷兰世界博物馆（Wereldmuseum）、荷兰莱顿民族学博物馆（Museum Volkenkunde）、德国穆尔瑙城堡博物馆（Schloßmuseum Murnau）、西班牙东方博物馆（Museo Oriental）、美国迪美博物馆（Peabody Essex Museum）、澳大利亚国家图书馆（National Library of Australia）、香港艺术馆、广州博物馆、广州十三行博物馆、广州宝墨园等机构都收藏有中国戏曲相关题材外销画。所绘内容主要包括演出场景、戏剧人物、剧场、戏曲商铺、戏船、戏俗、与戏曲关系密切的民间曲艺等。这些画出现的年代较早，涵盖的时段较长，纪实性较高，富有中西文化交流的独特意涵，富于戏曲史研究价值。本书即以戏曲相关题材外销画为研究对象，拟利用新材料推进清代戏画、戏曲史的研究。就戏曲文物学研究而言，本书拟一方面拓展其研究范围，将外销画纳入其中，另一方面进一步将其视野从国内延伸到海外。①

研究外销画中的戏曲史料，本书主要有三个着眼点。第一，将图像用作史料来研究戏曲史，图像内容的可靠性或者说纪实程度是首先要考虑的。外销画以及本书涉及的西方画作为艺术品，其纪实性受多方面因素的影响。因此，不能简单地将画中所绘内容视为信史，而需要将其与同类图像、文献甚至与今日活态戏剧进行共时与历时性的多元互证，甄别图像的纪实成分与非纪实成分，并追问导致其"失真"的原因。第二，利用图像中可靠的历史信息，结合戏曲发展史与学术研究现状，或提出并研讨一些新的问题，或对现有问题进行新探，即将外销画作为史料，用在戏曲史的具体研究中。第三，由于外销画、西方画与常见的戏曲图像不同，是中西方交流的产物，因此，阐发这些跨文化图像所富有的中国戏曲域外传播、中西文化交流的特殊意涵，也是本书的一个主要着眼点。

在资料的运用上，除外销画、西方画外，本书还将广泛利用其他中西方图像、文献史料。其中，大量利用清代西方人的旅华笔记，也是本书的一个特色。例如本书所利用的荷兰东印度公司使团画师尼霍夫（Johan Nieuhof，1618—1672），英国马戛尔尼使团正使马戛尔尼（George Macartney，1737—1806）、副使斯当东（George

① 关于外销画和清代戏画其他可深入研究的面向，详参拙文《中国清代外销画研究回顾与展望》，载《学术研究》2018 年第 7 期；《清戏画研究之回顾、展望与新材料》，载《戏曲研究》第 104 辑，2017 年第 4 期。

Staunton,1737—1801)、主计员巴罗（John Barrow,1764—1848)、警卫塞缪尔（Holmes Samuel)、大使男仆安德森（Aeneas Anderson)、画师额勒桑德（William Alexander,1767—1816)、英国阿美士德使团第三长官艾利斯（Henry Ellis,1788—1855)、医官麦克劳德（John M'Leod,1777？—1820)、德国画家希尔德布兰特（Eduard Hildebrandt,1818—1868)、英国人希基（William Hickey,1749—1830)、史密斯（Albert Smith,1816—1860)、法国人老尼克（Old Nick,原名Paul-Émile Daurand-Forgues,1813—1883)、美国人查尔斯廷（Charles Tyng,1801—1879)、蒂芙尼（Osmond Tiffany,Jr.,1823—1895）等西方人的旅华笔记，其中很多都是未被戏曲史研究利用过的新资料。

全书共分为五个专题。在研究外销画中的戏曲史料之前，我们有必要对中国戏曲相关题材西方画做些探讨。总体而言，西方画是外销画的主要艺术渊源之一，无论在内容还是画法上，都对外销画有重要影响。在戏曲相关题材外销画较大规模产生之前，西方旅华画家已经将中国戏曲绘诸笔下，反映了西方人对戏曲题材画作的已有兴趣。因此，这些西方画正可看作戏曲题材外销画的先声。事实上，旅华西方画家所绘之西方画，对于戏曲史研究而言也是较少被关注的新材料，系统地对其进行研究，是本书范围之外的另一个话题。本书选择了较有代表性的英国马戛尔尼使团画家额勒桑德的作品作为主要研究对象，分析其纪实性与戏曲史料价值，说明戏曲相关题材外销画的出现并非无源之水。

戏曲相关题材外销画中数量最多的是舞台演出场景画，根据画工和纸质的不同，可分为三个主要时期：19世纪初期、中期和末期。19世纪初期的戏曲演出场景画，以大英图书馆和大英博物馆所藏46幅外销画为代表。早期的外销画多是西方人为收集中国情报而定制的，常采用欧洲纸，画工精良，纪实程度高。19世纪中期的戏曲演出场景画，以法国拉罗谢尔历史与艺术博物馆所藏13幅外销画为代表，采用通草纸，纪实程度也比较高。19世纪晚期，摄影术的使用、西方人来华的便利，使外销画的情报功能丧失殆尽，外销画主要成为一种旅游纪念品。为追求经济收益，一大批画工粗劣的画作被迅速绘出。因此，这一时期的画良莠不齐，纪实程度低，经常在戏曲场景中绘以舞台上不会出现的"真马实车"，与一些年画类似。本书将以19世纪初期之作为例，对戏曲演出场景画的纪实性与研究价值做具体剖析。

戏曲相关商铺题材外销画主要见于大英博物馆和美国迪美博物馆的收藏，其中所绘为广州十三行街道上的戏曲相关商铺，包括戏服铺、戏箱铺、搭戏棚铺、奏乐铺、乐器铺等。以之为主要材料，一方面可对长期作为中西贸易唯一枢纽的广东十三行与戏曲的关系做出揭示，另一方面可对清代戏剧商业的运营以及戏剧生态的整

体情况做出窥探。

外销画中所绘之戏曲剧场包括神庙剧场、园林剧场、街头剧场等,主要见于香港艺术馆和伦敦马丁·格雷戈里画廊等机构的藏品,其中不乏富于研究价值者。竹棚剧场是岭南地区历史久远的一种剧场形式,至今在香港等地仍十分常见。无论是竹棚搭建技术,还是竹棚中经常上演的粤剧,都已被当代社会视为人类非物质文化遗产。但对于19世纪岭南竹棚剧场的形制,由于缺乏史料,目前的剧场史、岭南戏剧史研究者都未做过探讨;在竹棚剧场的经营、功能等方面,也有待深入研究,因此,本书以岭南竹棚剧场研究为例证,来具体阐发外销画的剧场史研究价值。

外销画中的戏船主要为供伶人居住和出行的粤剧红船。关于红船及红船班,现有研究主要关注了清末民国及以后时期,而对于更早的情况则可据之史料甚少。大英图书馆、英国维多利亚阿尔伯特博物馆、荷兰莱顿民族学博物馆等机构中,藏有相关外销画十余幅,呈现出自清乾隆至同治朝的红船图谱,据之可对粤剧红船的来源、形制、始见记载的时间、始称红船的时间及原因等粤剧史研究上众说纷纭的问题进行重新探讨,进而可对粤剧的形成问题做进一步推测。

学术之要义在于创新,本书所列举的外销画的先声、外销画中的戏曲舞台演出场景、外销画中的戏曲相关商铺、外销画中的剧场、外销画中的戏船五个专题,都以对典型个例的具体剖析为主,试图利用外销画解决当前戏曲史研究中的具体问题,无意于苛求结构完满和面面俱到。外销画中的戏曲史料实为丰富,非一书所能网尽,涉及的诸多学术问题更不可能一一涉及,现谨以初学之所得求教于学界师长与同好诸君。

第一章　戏曲题材外销画的先声——西方画

在研究外销画中的戏曲史料之前,首先要谈的是中国戏曲相关题材西方画。这些画的作者都是西方人,身份为外交使团的画师、传教士、艺术家、业余画家等。西方画是外销画的主要艺术渊源之一,无论在内容还是画法上,都对外销画有重要影响。并且这些西方画产生的时间较早,纪实性较强,同外销画一样,也是戏曲史研究的重要资料。

戏曲相关题材西方画,需根据画家是否有旅华经历加以区分。未到过中国的西方画家,常以到过中国的画家之作、中国外销艺术品中的图像为基础进行创作。例如英国画家阿罗姆(Thomas Allom, 1804—1872),借用欧洲已有图像材料,加以发挥想象,创作了多幅中国戏曲相关题材画作。[1] 这类画,作为"历史中的图像",固有其研究价值,然而,作为"记录历史的图像",对于研究中国戏曲的史料价值,则无法与其所据之原画相比。

有旅华或与华人共处经历而进行戏曲题材创作的西方画家不乏其人。早在顺治年间,荷兰东印度公司访华使团画师约翰·尼霍夫(Johan Nieuhof, 1618—1672)的著作中便有一幅名为《戏剧演员》的画作。画中一男子佩刀执杖,两女子执扇;画的背景为城墙外村庄,一个简易的戏台上正在演戏。[2] 另一位荷兰画家扬·布兰德斯(Jan Brandes, 1743—1778)于1779—1785年间根据其在荷属巴达维亚(今印尼雅加达)所见华人之演戏,创作了一幅名为《中国街头戏剧》的画作。画中

[1] Thomas Allom, G. N. Wright, M. A., *The Chinese Empire Illustrated*, Vol. 4, London: The London Printing and Publishing Company, 1858.

[2] John Nieuhof, *An Embassy from the East-India Company of the United Provinces to the Grand Tartar Cham, Emperour of China*, translated by John Ogilby, London, 1699, p. 167. 此书1665年初版,为荷兰文版,后有多种语言译本。这幅戏剧人物画,又被巴齐尔(Basire l.)刻为设色石版画,藏于香港艺术馆,编号:AH1967.0016。

两座临时搭建的戏台上正在演戏；戏台的正、侧面结构均被清晰地描绘出来。① 英国商人、业余画家威廉·普林塞普（Prinsep William，1794—1874）也曾于约1838年描绘中国戏剧演出的场景，香港艺术馆藏有此画的铅笔纸本和水粉纸本两种。② 在他的画中，剧场建筑的形制、舞台演出的面貌、演员与观众的情形都被清晰呈现。德国画家爱德华·希尔德布兰特（Eduard Hildebrandt，1818—1868）于约1860年所绘的《澳门妈阁庙外的戏棚》，③ 则为我们呈现了清代竹棚剧场的样貌：妈祖庙前临海搭建的戏棚，海岸停靠着众多船舶，戏棚延入水中的部分连接着两艘并排停靠的戏船。这幅画对于祭祀戏剧研究、剧场形态研究、戏船研究等都富于参考价值。此外，1845年出版的法国老尼克著、奥古斯特·博尔热（Auguste Borget，1808—1877）插画的《开放的中华》，④ 1864年出版的《普鲁士特使远东风景记录，日本、中国和暹罗》，⑤ 1901年出版的德国约瑟夫·库尔斯纳（Joseph Kürschner，1853—1902）著《中国》⑥ 等著作中都包含着中国戏曲相关题材插图。《伦敦新闻画报》（*The Illustrated London News*，1842—2003）等西方画报也刊载了一些中国戏曲题材的画作。从这些例子可见，戏曲经常被绘诸有旅华或与华人共处经历的西方画家笔下。其中，创作最丰富的，则当推英国画师额勒桑德⑦。

额勒桑德（William Alexander，1767—1816）是英国马戛尔尼（George Macartney，1737—1806）访华使团的画师之一。他1767年生于肯特郡的梅德斯通镇；1782—1784年间可能曾师从画家朱利斯·凯撒·伊布森（Julius Caesar Ibbetson）；1784年2月27日，被皇家学院录取为美术生，并在此度过了七年，直到1792年随使团出访中国；1802年获得白金汉郡皇家军事学院的风景画画师职位，并入选为古物学会会员；1808年入职大英博物馆，任助理管理员；1816年于家乡梅德斯通镇去世。随使团出访中国，并绘制了数量庞大的中国题材画作，是他一生中最大的事

① 此画藏于荷兰国立博物馆（Rijksstudio），编号：NG-1985-7-2-9。参见 Bruijn, Remco, *The World of Jan Brandes, 1743-1808: Drawings of a Dutch Traveller in Batavia, Ceylon and Southern Africa*, Zwolle: Waanders Uitgevers, 2004.

② 香港艺术馆，编号：AH1964.0276.02，AH1995.0001。

③ 香港艺术馆，编号：AH1964.0398.001。

④ Old Nick, Ouvrage Illustré Par Auguste Borget, *La Chine ouverte*, Paris: H. Fournier, Éditeur, 1845. 中译本为［法］老尼克《开放的中华》，钱林森、蔡宏宁译，山东画报出版社2004年版。

⑤ *Die Preussische Expedition Nach Ost-Asien, aus Japan China und Siam*, Berlin: Verlag der Königlichen Geheimen Ober-hofbuchdruCkerei, 1864.

⑥ Joseph Kürschner, *China: Schilderungen aus Leben und Geschichte, Krieg und Sieg, ein Denkmal den Streitern und der Weltpolitik*, Leipzig: Verlag von Hermann Bieger, 1901.

⑦ "额勒桑德"为清人叫法，大英图书馆所藏乾隆皇帝给画家赠礼的标签上，书有"听事官额勒桑德"七个汉字，参见 Susan Legouix, *Image of China, William Alexander*, London: Jupiter Books Limited, 1980, p.13.

迹与贡献，因此被写入了墓志铭。①

　　当时的英国为了在中国获得更多的经济利益，以为乾隆祝寿为名，派遣使团于1792年9月26日起航，1793年（乾隆五十八年）8月自海路抵达天津，随即入京，9月2日启程赴热河觐见了83岁的乾隆皇帝，9月25日返回北京，经白河、大运河先抵杭州，后抵广州，于12月19日正式受到地方官员的接待。离开广州后，在澳门停留了一段时间始返航，于1794年9月回到英国。这是中英第一次通使。在18世纪的大部分时间里，东方的影响力一直在欧洲建筑、陶瓷、家具设计和园林造景中起着重要作用。在1730—1760年间，"中国风"在英国尤为盛行，尽管到18世纪末有所衰退，但仍是19世纪英国品位的一个显著特征。所以，任何有关中国人生活的一手资料，都必定引起受过良好教育的公众相当的兴趣和好奇。所谓的"中国风"，即将各种东方风格与洛可可、巴洛克等风格混合而成的欧洲艺术表现方式，起源于17世纪中期的欧洲，至18世纪中期达到顶峰。额勒桑德一定已经意识到他将有机会利用这段经历，因此花了至少七年的时间修改他的中国素描，创作出一大批水彩画与插图成品。② 中国的山水、人物、服饰、风俗等方面都被绘诸笔下。

　　额勒桑德的作品现主要存于伦敦的印度事务部图书馆（现转至大英图书馆）、大英博物馆、维多利亚阿尔伯特博物馆，纽黑文的耶鲁大学英国艺术中心，美国加利福尼亚州的亨廷顿图书馆，以及额勒桑德家乡的梅德斯通博物馆，并有相当数量的画作藏于私人手中。其中大英图书馆的藏画最多，约870幅。③ 其中已出版的作品主要见于他1805年出版的《中国服饰》④和1814年出版的《中国人的服饰和礼仪图解》⑤两部书，以及使团其他成员的回忆录中。⑥ 这些作品中包含了多幅中国戏曲题材画作。

　　虽然大约在18世纪中期已有描绘戏曲演出场景的中国外销画出口英国，但并不常见。目前学界发现和公布的外销画中，戏曲图像的集中、专题化出现是在19世纪初。⑦ 额勒桑德于18世纪末所绘的中国戏曲题材画作，丰富了欧洲关于中国戏曲的视觉资料，促进了欧洲人对于中国戏曲的猎奇之心，正适宜看作同主题外销画大量出现的先声。因此，本章将以额勒桑德的作品为中心，对旅华西方画家之画作

① Susan Legouix, *Image of China*, *William Alexander*, London: Jupiter Books Limited, 1980, pp. 5 – 20.
② Susan Legouix, *Image of China*, *William Alexander*, London: Jupiter Books Limited, 1980, p.7.
③ 关于收藏额勒桑德作品的机构，详参Susan Legouix, *Image of China*, *William Alexande*, 第5页及附录2。
④ William Alexander, *The Costume of China*, London: Published by William Miller, Albemarle Street, 1805.
⑤ William Alexander, *Picturesque Representations of the Dress and Manners of the Chinese*, London: Printed for John Murray, Albemarle-Street, By W. Bulmer and Co. Cleveland-Row, 1814.
⑥ 以额勒桑德的画作为插图的书目，详参Susan Legouix, *Image of China*, *William Alexander*, 第22页。
⑦ 参见本书第二章。

的戏曲史料价值、影响与纪实性等问题进行探讨。

第一节 剧场建筑画

1793年8月11日，英使团抵达天津。额勒桑德有两幅画描绘此日天津一河畔剧场演戏的场景。一幅名为《天津剧场》（见图1-1），现藏于大英图书馆，为其画集《372幅描绘1792—1794年马戛尔尼勋爵出使中华帝国所见山水、海岸线、服饰与日常生活》（*Album of 372 Drawings of Landscapes，Coastlines，Costumes and Everyday Life Made during Lord Macartney's embassy to the Emperor of China. Between 1792 and 1794*）中的第181幅。画集编号WD959：1792—1794。① 此画长20厘米，高10厘米，右上角书"Theatre at Tien Sin"（天津剧场）。② 另一幅名为《天津河景》（*River Scene，Tientsin*）（见图1-2），现藏于英国曼彻斯特大学惠特沃思美术馆（University of Manchester，Whitworth Art Gallery），编号：D. 1955.4。画宽45.7厘米，高28.6厘米，右下角有画家署名及日期："W. Alexander 96"，可确定其完成年份为1796年。③ 这两幅画一近景、一远景，向我们展现了天津河畔剧场演戏迎接英使的场景。

对于这次演出，额勒桑德在其日记中记载：

> 8月11日星期日：……七点钟到达了天津，这个我们要暂时停留之地。……十点钟，大使阁下与随从、护卫们上了岸。此城最高长官及其他高级别官员在岸上以隆重的仪式迎接。一座宏伟的公开剧场建在了河的对岸，以供使团娱乐。演员们装扮得浓墨重彩，跳跃相当敏捷，乃至表演中的动作、吟诵甚至

① 参见大英图书馆官网（http://searcharchives.bl.uk/primo_library/libweb/action/dlDisplay.do?docId=IAMS040-003280426&fn=permalink&vid=IAMS_VU2）。

② 此画被收入刘潞、吴芳思编译《帝国掠影：英国访华使团画笔下的清代中国》，中国人民大学出版社2006年版。画的尺寸见是书第20页。

③ 参见惠特沃思美术馆网站（http://gallerysearch.ds.man.ac.uk/Detail/2149），以及Susan Legouix，*Image of China*，*William Alexander*，第50页。

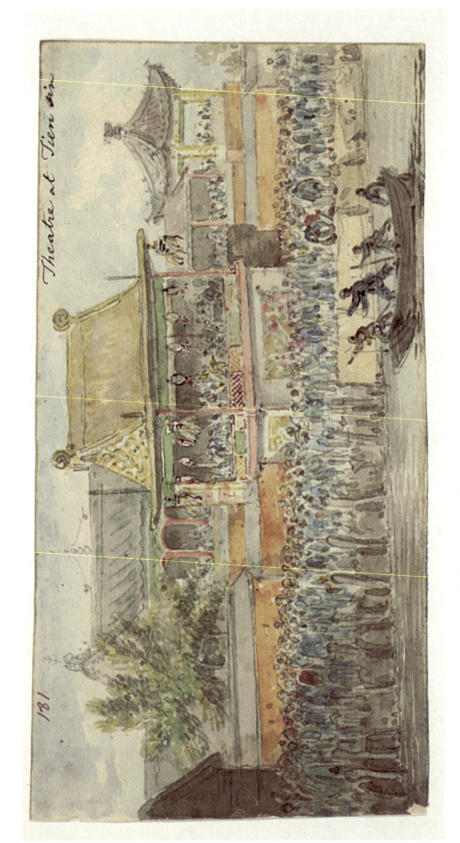

图1-1 天津剧场(No. 181, WD959: 1792—1794, By permission of the British Library)

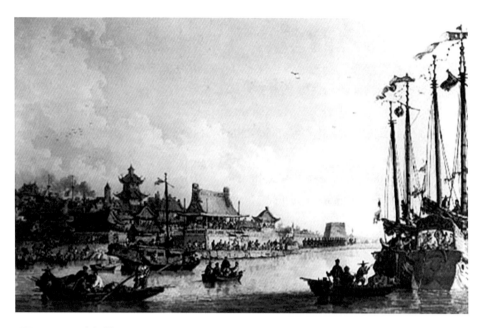

图 1-2　天津河景（D. 1955d. 4, Courtesy of the Whitworth, The University of Manchester）

音乐都极度的喧嚣，简而言之，因太过喧噪而不够平滑顺畅。①
使团的其他成员对此次演剧也多有记述。马戛尔尼在日记中写道：
Sunday, August 11.

 This morning we arrived at the city of Tientsin… Our yachts stopped almost in the middle of the town before the Viceroy's pavilion. On the opposite quay, close to the water, was erected for this occasion a very spacious and magnificent theatre, adorned and embellished with the usual brilliancy of Chinese decorations and scenery, where a company of actors exhibited a variety of dramas and pantomimes during several hours almost without intermission.②

① William Alexander, *Journal of a Voyage to Pekin in China, on Board the Hindostan E. I. M., Which Accompanied Lord Macartney on His Embassy to the Emperor*, 手稿，现藏于大英图书馆，编号 Add MS 35174，见于资料库 China: Trade, Politics and Culture, 1793—1980。对此日记版本性质的研究，见 Susan Legouix, *Image of China, William Alexander*, p. 8。文中笔迹模糊难辨，感谢德国波恩大学、中山大学白瑞斯教授（Prof. Berthold Riese）帮助转录。译文为笔者据前后文意大致翻译。

② Edited by J. L. Cranmer-Byng, *An Embassy to China, Being the Journal Kept by Lord Macartney during His Embassy to the Emperor Ch'ien-Lung*, 1793-1794, London: Longmans, 1962, p. 78. 中文为笔者译。刘半农译本谓"有神怪之剧、有人事之剧"，不知何据。见刘半农译《乾隆英使觐见记》，百花文艺出版社 2010 年版，第 18 页。

8月11日 星期日

今晨我们抵达了天津……我们的船停在了几乎位于市中心的总督的行辕前。为了这次接见，对面的岸边建立了一座十分宽阔壮丽的剧场，装点以一向光彩夺目的中国装饰物与舞台布景。其上，一个戏班在数小时内几乎无间歇地表演着各种戏剧与默剧。①

使团副使斯当东（George Staunton，1737—1801）对这一内容有着更为详细的记述：

Among other instances of his attention to the Embassador, a temporary theatre was erected opposite to his Excellency's yacht. The outside was adorned with a variety of brilliant and lively colours, by the proper distribution of which, and sometimes by their contrast, it is the particular object of an art among the Chinese to produce a gay and pleasing effect. The inside of the theatre was managed, in regard to decorations, with equal success; and the company of actors successively exhibited, during the whole day, several different pantomimes and historical dramas. The performers were habited in the ancient dresses of the Chinese at the period when the personages represented were supposed to have lived. The dialogue was spoken in a kind of recitative, accompanied by a variety of musical instruments; and each pause was filled up by a loud crash, in which the loo bore no inconsiderable part. The band of music was placed in full view, immediately behind the stage, which was broad, but by no means deep. Each character announced, on his first entrance, what part he was about to perform, and where the scene of action lay. Unity of place was apparently preserved, for there was no change of scene during the representation of one piece. Female characters were performed by boys or eunuchs. ②

其他让大使留意的事物中，有一座临时剧场搭建在大使停船的对面。剧场外部通过恰当的搭配与对比，装饰着各种鲜艳而生动的色彩。在中国人眼中，创造欢愉的效果是一种特殊的艺术追求。剧场内部也被装饰得同样出彩。一整天中，戏班的演员们成功地演出了几场不同的默剧与历史剧。表演者穿着剧中所演著名人物生活时代的中国古代服饰。对话是用一种宣叙调说的，并配有多种乐器伴奏。每次停顿都被一声巨响所填充；其中，锣发挥了很大的作用。舞

① 紧接英文文献之后的相对应的中文，即译文。除特别说明外，均为笔者译。下不再注。
② George Staunton, *An Authentic Account of an Embassy from the King of Great Britain to the Emperor of China*, Vol. II, London: Printed by W. Bulmer and CO. For C. Nicol, Bookseller to His Majesty, Pall-Mall, 1797, pp. 30 – 31.

台很宽，但一点也不深。乐队就位于舞台的后部、完全可见的地方。每个角色第一次出场时，都要宣布他要表演的是哪一部分以及故事发生的场景所在。地点的统一显然是做到了，因为在一出戏的表演中没有场景更换。女性人物是由男孩或太监来演。

安德森（Aeneas Anderson）是马戛尔尼大使的贴身男仆，他的日记也详细记载了这一内容：

> At half past ten, the Ambassador, attended by all his suite, guards, &c. in full formality, went on shore to pay a visit to the chief mandarin of the city, whose palace is at a small distance from the river, and placed in the center of a very fine garden: it is a lofty edifice, built of brick, with a range of palisadoes in the front, fancifully gilt and painted. The center building has three, and the wings two stories. The outside wall is decorated with paintings, and the roof is coloured with a yellow varnish that produces a very splendid effect. This building contains several interior courts, handsomely paved with broad flat stones.
>
> ……
>
> A play was also performed on the occasion, as a particular mark of respect and attention to the distinguished visitor. The theatre is a square building, built principally of wood, and is erected in the front of the mandarin's palace. The stage, or platform, is surrounded with galleries; and the whole was, on this occasion, decorated with a profusion of ribbons, and silken streamers of various colours. The theatrical exhibitions consisted chiefly of warlike representations; such as imaginary battles, with swords, spears, and lances; which weapons the performers managed with an astonishing activity. The scenes were beautifully gilt and painted, and the dresses of the actors were ornamented in conformity to enrichments of the scenery. The exhibition was varied also, by several very curious deceptions by flight of hand, and theatrical machinery. There was also a display of that species of agility which consists in tumbling, wherein the performers executed their parts with superior address and activity. Some of the actors were dressed in female characters; but I was informed at the time, that they were eunuchs, as the Chinese never suffer their women to appear in such a state of public exhibition as the stage. The performance was also enlivened by a band of music, which consisted entirely of wind instruments: some of them were very long, and resembled a trumpet; others had the appearance of French-horns, and clarinets: the sounds of the latter brought to my recollection that a Scotch bag-

pipe; and their music, being destitute both of melody and harmony, was of course, very disagreeable to our ears, which are accustomed to such perfection in those essential points of music. But we had every reason to be satisfied with the entertainment, the circumstances of which were replete with novelty and curious amusement.①

　　上午十点半，大使与他的所有随从、警卫等以最正式的礼节上岸拜访此城的首要官员。其官殿距河边不远，位于一座非常漂亮的花园中心。那是一座用砖建成的高大建筑，前面有一系列的栏杆，其上的镀金和绘画别出心裁。中心建筑物为三层，两翼各为两层。外墙饰以绘画，屋顶涂以黄色清漆，产生出非常华丽的效果。这座建筑包含几个内部庭院，地面用宽阔平坦的石头铺得很美观。

　　……

　　其间也上演了一部戏，是对重要来宾表示尊敬和重视的一个特别标志。剧场是一座方形建筑，主要是木制的，建在官员宫殿的前面。这一舞台，或者说平台，四周被回廊围绕；而在此场合下更被饰以大量缤纷的丝带。戏剧展现的主要是战争题材，例如虚构的战斗，表演者驾驭剑、枪与长矛等兵器，展现出惊人的灵敏。舞台布景被镀金和绘制得很漂亮，演员的服装也被装饰得与布景相映衬。演出通过运用一些相当新奇的幻觉手法及剧场机械，呈现多样化。还有一个在翻滚中展现敏捷的表演，表演者以优异的演说与动作完成自己的部分。有些演员穿戴成女性角色，但当时有人告诉我他们是太监。因为中国人从来不会让女性在这样一种公开舞台上演出。演出也因乐队的伴奏而生动。乐器全为管乐：② 有些很长，类似于小号；其他的有着法国号和单簧管的外观，后者的声音让我想起了苏格兰风笛。他们的音乐既缺乏旋律，又缺乏和声，当然不适宜于我们的耳朵——我们习惯于这些音乐关键之处上的尽善尽美。但我们完全有理由满足于这种娱乐，因为它的整个环境都充满了新奇之趣。

使团警卫福尔摩斯·塞缪尔（Holmes Samuel）在其日记中有如下记载：

We arrived early this day, at the city Tien Sing, where a sumptuous entertainment was provided for his Lordship, and the gentlemen in his train; and a very handsome cold collation of fowls, fruit, &c. sent to his attendants and guard, on board their respective boats; which were all drawn up in such a manner, that they

① Aeneas Anderson, *A Narrative of the British Embassy to China in the Years 1792, 1793, and 1794*, London, 1795, pp. 76 – 77.

② "Wind instruments" 意为"管乐"，费振东译本误将其译为"丝弦乐器"，见［英］爱尼斯·安德逊《英国人眼中的大清王朝》，费振东译，群言出版社 2001 年版，第 63 页。

had a full view of a musical tragi-comic representation, in the Chinese style; performed in a temporary building, erected for that purpose, in the front of the chief mandarin's house. The performers were numerous, richly dressed, and very active in different ludicrous attitudes they put themselves into. This entertainment lasted about three hours; and when it was finished, the boats began to move slowly forward.①

我们一早便抵达了天津城。此城为勋爵和与他同行的先生们准备了奢华的娱乐；并将非常精致的禽肉、水果等冷食分送到侍从和警卫的船上；所有这些都是中国式的，包括一部我们能清晰看到全貌的音乐悲喜剧演出；戏剧在一座特意建造的临时建筑上上演，位于最高官员的官邸前。表演者人数众多，衣着华丽，非常活跃地投入于展现不同的滑稽神态。这一娱乐持续了三个小时；结束后，船队开始缓慢地向前行驶。

从以上记载可知，直隶总督在天津对英使团进行了隆重的欢迎和接待。其中一项重要内容就是演戏娱宾。在七点船队抵达至十点大使登岸的三四个小时内，戏剧不间断地上演，供船上的使团观赏。初来乍到的英国人无疑对这次演出产生了深刻的印象，因此纷纷将之记于自己的日记或回忆录中。两幅画中所描绘的正是为了欢迎大使而临时建造的剧场。据安德森和塞缪尔的记述，剧场背后便是总督接待大使的行辕，是一座"非常漂亮的花园"，包含几层院落；总督与大使会谈之所位于花园中心的主殿，一座三层的建筑，两翼的建筑为两层，用砖铸成，围以层层勾栏，雕画得十分精美。

画中看不到这些细部，但可见剧场所在建筑群的大体样貌。从《天津剧场》可见，戏台依行辕的前墙而建。总督行辕必面南，因此戏台与画中其他主要建筑皆面南。戏台背后是一座硬山顶建筑，灰色屋瓦，两山之上饰鸥尾，正脊中间饰宝瓶状脊刹，檐下有一排红色檐柱及角柱，斗栱部位被绘成了绿色。硬山顶与灰色屋瓦都说明这是座级别较低的建筑，② 可能是行辕的前殿。此殿两侧还隐约可见些矮小房屋，其右一座攒尖顶凉亭清晰入画。从《天津河景》还可见戏台右侧远处有一座炮台，其间的河岸上列着一字排开的士兵，一则表示欢迎仪式之郑重，二则向"外夷"宣示军威。据记载，这些士兵全副盛装，每隔数人便有一人背后绑着一面艳丽

① Holmes Samuel, *The Journal of Mr. Samuel Holmes, Serjeant-Major of the XIth Light Dragoons, during His Attendance, as One of the Guard on Lord Macartney's Embassy to China and Tartary*, 1792 – 3, London: W. Bulmer and CO., 1798, pp. 126 – 127.

② 一般认为庑殿顶最尊，歇山顶次之，而悬山、硬山级别较下。关于清代琉璃瓦的颜色，梁思成谓："黄色最尊，用于皇宫及孔庙；绿色次之，用于王府及寺观；蓝色象天，用于天坛。其他红紫黑等杂色，用于离宫别馆。"见梁思成《中国建筑史》，百花文艺出版社1998年版，第349页。

的彩旗。但这些勇士们有的竟在这种场合下扇着扇子,配备的火绳枪也早已落伍,还是难免被英人暗笑。① 大使的远洋帆船停在了戏台对面,河上很多中国小船在为使团供应饮食和传达消息。

 戏台依靠院墙,建在了院落之外的河岸上,能够让使团一到达便感受到剧艺娱宾的热情;临水而建,有助于戏台取得良好的音响效果,"可以利用水的回声作用增添乐音的幽回效果"。② 但并非紧邻河水,台前留有一块空地供普通观众驻足。从画中可见,戏台为伸出式,三面敞开。平面如安德森所称,为方形。台基很高,与院墙持平,便于远观,让船上的外国使者能"清晰看到全貌",而不便于近处岸上的观众。台基墙面饰以彩绘,四角上立柱,柱端透过屋檐而出,可见其为临时搭建的。两山后部又立两山柱,山柱之后封闭起来,作为后台。前台围以被绘成多种颜色的矮栏杆。柱间连以绿色额枋。屋顶为金色,似乎是歇山顶,但四周的披檐并不明显。两山也被刻意绘制。正脊两端饰鸱尾,又似乎是祥云状装饰物。额枋与檐角上挂有诸多彩色装饰物,应为安德森所说的"五彩缤纷的彩带与丝绸飘带"。这座为了迎接远国来宾而特意修饰的戏台的确足够出众,赢得了使团成员的纷纷称赞。斯当东更从中得出结论:"创造鲜艳可喜的效果,是中国人的一门特殊技艺。"戏台下的岸边挤满了观众,但对于他们来说,"番鬼"的样貌比戏剧更有吸引力。据记载,如果把围观者聚集起来可达两百万人,为了近一点观看"番鬼",当时竟有数千人涌入河中,站在没颈深的水里。③ 虽然这些数字不一定准确,但足以想见当时人山人海的场面。

 画中演出的场面则不甚清晰,约略可见舞台左右两侧坐有伴奏乐师,中间为正在演出的演员。据上述记载,一个戏班正在台上几无间断地演戏,也许如马戛尔尼所说演了数小时,也许如斯当东所说演了一整天。但无疑演出时间之长让外国使臣大为吃惊。斯当东称所演戏剧为历史剧和默剧。历史剧无疑义,而默剧则非描述中国戏剧的一个常用词汇。安德森称"戏剧展现的主要是战争题材",被认为是"默剧"的,应该就是这些对话很少、展现敏捷的打戏。斯当东注意到了中国戏剧的一些特点:吟诵式的对话、锣在对话中的运用、宽而不深的舞台、乐队的位置、舞台

 ① William Alexander, *Journal of a Voyage to Pekin in China, on Board the Hindostan E. I. M., Which Accompanied Lord Macartney on His Embassy to the Emperor*, "August 11".
 ② 廖奔:《中国古代剧场史》,中州古籍出版社 1997 年版,第 25 页。
 ③ William Alexander, *Journal of a Voyage to Pekin in China, on Board the Hindostan E. I. M., Which Accompanied Lord Macartney on His Embassy to the Emperor*, "Aug. 11"; *The Journal of Mr. Samuel Holmes, Serjeant-Major of the XIth Light Dragoons, during his Attendance, as one of the Guard on Lord Macartney's Embassy to China and Tartary*, 1792-3, London: W. Bulmer and CO., 1798, p. 127.

布景、男扮女装等。他的观察相当仔细而准确，例如这种宽而不深的舞台形制，据学者研究形成于明代前期，"把过去平面近似方形的亭榭式建筑改为平面长方形的殿堂式建筑，即根据表演的需要，加宽台口，而缩小舞台进深"。① 对于斯当东来说，这些都是中国戏剧的特殊之处，因此格外注意。安德森的记述也提及舞台布景、演员服饰、表演技艺、伴奏乐器、男扮女装等方面。但他称"乐器全为管乐"，显然不准确，至少斯当东还记载了锣。但可见管乐给他留下了深刻的印象。他所谓有着类似单簧管外观、苏格兰风笛音色的乐器大致可确定为唢呐，至于形似小号和法国号的乐器，由于所给信息太少，难以推断。尽管他对表演技艺等方面表示称赞，但其实他并不能真正欣赏中国戏剧，"音乐既缺乏旋律，又缺乏和声，当然不适宜于我们的耳朵——我们习惯于这些音乐关键之处的尽善尽美"。此次演出令他满足的不过是异域新奇之趣。

值得注意的是两幅画中存在一些非纪实成分。在《天津剧场》一画中，戏台后建筑的檐柱间斗栱部分被绘成拱形，不符合中国木结构建筑的形制（见图1-3、图1-4），应是画家回国后在素描基础上最终完成此画时，记忆模糊，而受到其熟知的西方建筑的影响。在《天津河景》一画中，戏台背后的建筑群中一座高耸的宝塔格外显眼，然而其纪实性却可存疑。额勒桑德中国题材画诞生以前，在"中国风"艺术作品中，一些视觉元素例如宝塔、柳树、假山、中式帆船等已经成为中国典型的象征，是欧洲人心中中国的标准样子。额勒桑德虽然有机会现场写生，但考虑画作的畅销，却不愿违背欧洲观赏者对中国景象业已形成的欣赏品位。例如宝塔在额勒桑德的画中经常可见，哪怕在自画像和澳门的西式建筑画中，宝塔也成了常规性的背景或景观。② 正如学者所指出："额勒桑德的作品似乎向渴望真实中国形象的英国公众承诺了其提供的各方面中国文化的可靠性，然而实际上，他的重点却在于已经通过'中国风'与中国联系起来的标志性的视觉符号。"③ 因此，《天津河景》所绘宝塔的纪实性实可存疑。

① 廖奔：《中国古代剧场史》，中州古籍出版社1997年版，第24页。
② Chen Yushu, *From Imagination to Impression: The Macartney Embassy's Image of China*, Thesis for Doctor of Philosophy, The Chinese University of Hong Kong, 2017, p. 80.
③ Stacey Slobado, Picturing China: William Alexander and the Visual Language of Chinoiserie, *The British Art Journal*, Volume IX, No. 2, Autumn 2008.

图 1-3 《天津剧场》细部：斗栱额枋部位

图 1-4 清式建筑常见之斗栱额枋部位①

面对巨大的出版市场需求，在无原画可用时，额勒桑德甚至会从不同画作中抽取一些成分，拼凑成一幅新作。在额勒桑德为斯当东著作所作的插图中，一幅画名为《牌楼景观》（见图 1-5），画下题"View of a Pai-Loo, improperly called a Triumphal Arch, and of a Chinese Fortress"（牌楼景观，被不恰当地称为凯旋门，还有一座中国堡垒）。此画似乎便是由不同画面包括牌楼、宝塔、堡垒、刑杖等拼合而成，②天津临水而建的临时剧场此时则出现在牌楼之后。因此，这幅画的细部可能来自写实，而整体却是虚构的。

另外，两幅画还被从未到过中国的英国画家阿罗姆（Thomas Allom，1804—1872）所模仿。他主要以此两幅画为据，加以想象和发挥，创作了《天津剧场》（*Theatre at Tien Sin*）一画（见图 1-6），作为 1842 年出版的《插图中华帝国》（*The Chinese Empire Illustrated*）一书的插图。阿罗姆所描绘的事物比原画更加清晰而生动，然而就戏曲史料价值而言，则无法与原画相比。

① 此建筑为北海悦心殿，取自梁思成《清式营造则例》，清华大学出版社 2006 年版，第 57 页。
② Chen Yushu, *From Imagination to Impression: The Macartney Embassy's Image of China*, Thesis for Doctor of Philosophy, The Chinese University of Hong Kong, 2017, p. 141.

图1-5 牌楼景观①

① George Staunton, *An Authentic Account of an Embassy from the King of Great Britain to the Emperor of China*, Vol. Ⅰ, London: Printed by W. Bulmer and CO. For C. Nicol, Bookseller to His Majesty, Pall - Mall, 1797.

第一章 戏曲题材外销画的先声——西方画

图 1-6　阿罗姆《天津剧场》①

第二节　舞台人物画

　　乾隆皇帝在热河行宫接见了使团，其间隆重上演了盛大的戏剧。② 然而到达北京后，额勒桑德被留在了北京，不能随使团去热河。额勒桑德曾为错过这次观看长城的机会而感到终生遗憾。令我们遗憾的是，画家没能留下描绘热河演剧的画作。然而不久，额勒桑德的第二次遗憾随即又至。使团于 1794 年 9 月 25 日返回北京，

　　① Thomas Allom, G. N. Wright, M. A., *The Chinese Empire Illustrated*, Vol. 4, The London Printing and Publishing Company, 1858. 此书中的插图被李天纲编入《大清帝国城市印象：19 世纪英国铜版画》（上海古籍出版社、上海科学技术文献出版社 2002 年版）一书，文字未翻译。李书称此画所据的额勒桑德的原画收于额勒桑德 *The Costume of China* 一书，误。
　　② 马戛尔尼使团在北京的观剧情况，可参见叶晓青《〈四海升平〉：乾隆为玛噶尔尼而编的朝贡戏》，载《二十一世纪双月刊》第 105 期，2008 年。

返航途中经白河、大运河抵达杭州，在舟山做较长时间停留后，大使所乘"狮子"（Lion）号继续沿内河赴广州，而额勒桑德却被安排在"印度斯坦"（Hindostan）号，经海路至广州。额勒桑德为不能目睹南中国内地的风土景物而大感失望。"印度斯坦"号比"狮子"号先抵达广州，额勒桑德于12月12日在广州上岸，大使则于12月19日到达。在广州期间，额勒桑德因为集中观看了大量演出，绘制了丰富的戏曲题材画作。

大英博物馆藏有一幅额勒桑德所绘戏曲人物画《一位中国演员》（见图1-7），画上题"A Player of China. Decr. 14. 1793"（一位中国演员，1793年12月14日）。可见，虽然额勒桑德在12日至14日的日记中并未提及，但实际在他刚到广州的三日内便观看了戏曲。此画现藏于大英博物馆，馆藏编号：1865，0520.203，是额勒桑德一册82幅中国画集中的第11幅。画高22.3厘米，宽33.4厘米。所在画册封面高44.3厘米，宽33.4厘米。画册前有一个描述每幅画主题的清单，其中对此画的描述是"11 Portrait of a Player, enacting the character of an irritated General. Vide D. o［Costume of China］"（11，一位演员的肖像，正在演绎一位愤怒的将军，参见《中国服饰》）。① 额勒桑德《中国服饰》一书并未收此画，这里也许是参见书中同类画作的意思。

画中所绘为一位舞台上的将军，此人物头戴冠，不勾脸，髯形似五绺髯或黑虬髯，但似乎是贴上去的，非"挂髯"之制，内衬箭衣，外扎硬靠，三角形靠旗四面，靠之下甲较今日常用之形制更短，腰束大带，足蹬靴，靴底不似今日高底靴之厚。刀、剑鞘各挂于左右腰间，刀鞘口朝向身后，为腰刀。他左手挥腰刀，右手持剑。其冠之形制颇特别，不见于清代他种戏画，形似帅盔，其后却有软带或方翅一对，方翅一般用于文官所戴的纱帽，而非武将之盔；其冠上所插似翎子，但又嫌太短。如此画确为据实而绘，这些不尽写实之处可能是画家回国后在素描基础上完成此画时，记忆模糊造成的失真。此画没有描绘演出的剧场环境，仅能看到的方格地

① 参见大英博物馆网站（http://www.britishmuseum.org/research/collection_online/collection_object_details.aspx?objectId=3532735&partId=1&searchText=1865,0520.203&lookup-people=e.g.+Hokusai,+Ramesses&people=&lookup-place=e.g.+India,+Shanghai,+Thebes&place=&from=ad&fromDate=&to=ad&toDate=&lookup-object=e.g.+bowl,+hanging+scroll,+print&object=&lookup-subject=e.g.+farming,+New+Testament&subject=&lookup-matcult=e.g.+Choson+Dynasty,+Ptolemaic&matcult=&lookup-technique=e.g.+carved,+celadon-glazed&technique=&lookup-school=e.g.+French,+Mughal+Style&school=&lookup-material=e.g.+canvas,+porcelain,+silk&material=&lookup-ethname=e.g.+Hmong,+Maori,+Taiðname=&lookup-ware=e.g.+Imari+ware,+Qingbai+ware&ware=&lookup-escape=e.g.+cylinder,+gravity,+lever&escape=&lookup-bibliography=&bibliography=&citation=&museumno=&catalogueOnly=&view=&page=1）。

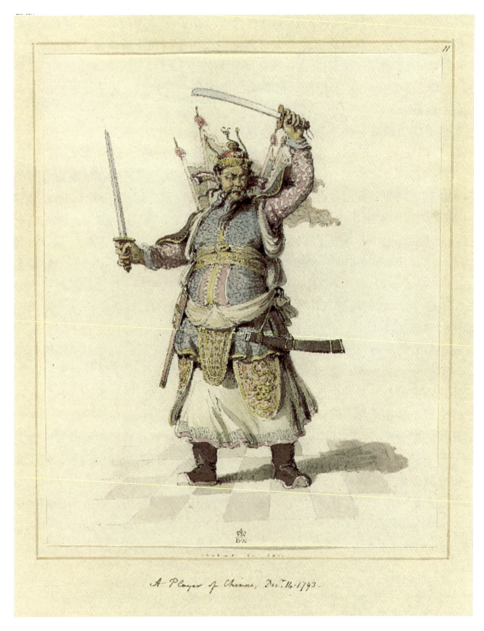

图 1-7 一位中国演员（1865，0520.203，© Trustees of the British Museum）

板,可能也非写实。

1793年12月19日,大使的"狮子"号抵达广州,当地政府也给予了相当高规格的接待。戏剧无疑仍是其中的重要部分。绘于此日的《一位中国戏剧演员》(见图1-8)为额勒桑德1805年出版的画集《中国服饰》中的一幅。以《中国服饰》而非诸如《额勒桑德集》为名,体现了此书对画作文献价值的强调超过其审美价值。①据画上文字,此画印刷出版于1801年8月13日。《中国服饰》包含画作48幅,名为"服饰",但实际内容为画家在沿途看到的中国的人与事物,除了各类人物肖像外,还有生产生活场景、礼俗、宗教、刑罚、建筑、船舶、风景等题材。每幅画下都附有一页解说文字,主要对与画作相应的中国各方面情况进行介绍,有时也包括画中内容的原型与创作时间、地点等信息。此书实际上是一本图文并茂、可信度很高的介绍中国的读物,在当时影响颇广,1815年以法文出版,又直接、间接影响了其后很多著作。② 画家为这幅《一位中国戏剧演员》所做的说明如下:

A CHINESE COMEDIAN

Theatrical exhibitions form one of the chief amusements of the Chinese; for though no public theatre is licensed by the government, yet every Mandarin of rank has a stage erected in his house, for the performance of dramas, and his visitors are generally entertained by actors hired for the purpose.

On occasions of public rejoicing, as the commencement of a new year, the birth-day of the Emperor, and other festivals, plays are openly performed in the streets, throughout the day, and the strolling players rewarded by the voluntary contributions of the spectators.

While the Embassador and his suite were at Canton, theatrical representations were regularly exhibited at dinner time, for their diversion. This character, which the Interpreter explained to be an enraged military officer, was sketched from an actor performing his part before the embassy, December 19, 1793.

These entertainments are accompanied by music: during the performance of which, sudden bursts, from the harshest wind instruments, and the sonorous gong, frequently stun the ears of the audience.

Females are not allowed to perform: their characters are therefore sustained by

① Chen Yushu, *From Imagination to Impression: The Macartney Embassy's Image of China*, Thesis for Doctor of Philosophy, The Chinese University of Hong Kong, 2017, p. 63.

② Susan Legouix, *Image of China*, *William Alexander*, London: Jupiter Books Limited, 1980, p. 15.

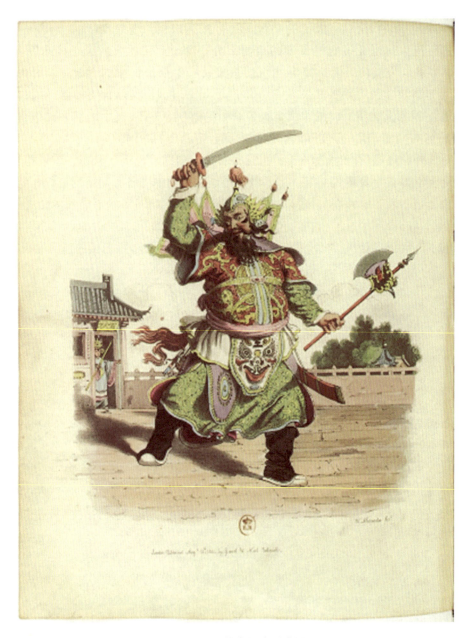

图1-8 一位中国戏剧演员

eunuchs; who, having their feet closely bandaged, are not easily distinguished from women.

The dresses worn by players, are those of ancient times.①

<p style="text-align:center">一位中国戏剧演员</p>

戏剧是中国人的一种主要娱乐方式。尽管政府并不允许开设公共剧院，但为了演戏，各级别的官员都会在家中建戏台，每有宾客，便雇演员来演戏慷慨招待。

每当全民欢庆之时，例如新年、皇帝的寿诞及其他节日，街上会有全天的戏剧演出。巡演的戏班会得到观众自愿捐赠的赏赐。

当大使和他的随从们在广州之时，为了让他们消遣，戏剧总会在宴会时照例上演。图中这一人物，翻译把他解释为一位愤怒的军官，是据1793年12月19日为使团演出的一位演员画的，当时他正演着他的戏份。

这些戏剧都伴有音乐：从最尖厉的管乐器和浑厚的锣中突然爆发，经常震惊观众的耳朵。

女性不允许演戏：女性角色因此要靠太监来扮演；太监们的脚被紧紧地捆裹住，也不易从女性中区分出来。

演员所着戏服都是古代的衣服。

可知，此戏剧人物是据1793年12月19日为使团演出的演员所绘。额勒桑德的日记有对于此次演出的记载：

1793年12月19日

……中午，大使阁下和随从们在约定好的商馆对面上岸，受到广州官员的接待。一座饰以灯笼和罗纹带的戏台非常引人注目。相当多的官员在场。礼炮不断发射，音乐不断演奏，军人列队在去往公馆的河岸上。大使阁下与我们非常尊敬的中国朋友王大人和乔大人及乔治·斯当东爵士同行。跟随演奏的是当地政府雇来为我们停留期间提供娱乐的伶人。接下来我和随从中的一位先生再一次愉快地相见，交换我们对最近所见的记录。大使阁下刚一到达住所坐下后，演员们便开始唱戏。他们装扮精美，动作夸张，而吟诵和其他都很喧闹。女性人物由太监来演。这些年轻的太监同女性一样装扮，甚至也裹小脚，即便是听了他们说话的声音，也很难判断出他们不是女性。宴会期间戏一直在演，使我们当中一些人感到有点不耐烦。戏演罢，杂技演员们表演了一些让人瞠目

① William Alexander, *The Costume of China*, London: Published by William Miller, Albemarle Street, 1805.

的节目，这时一顿极其丰盛的中国盛宴已经备好……①

马戛尔尼在其日记中也对这次演戏有简略的记载：

Thursday, December 19. At eleven o'clock a. m. , we set out in the state barges for Canton... The Viceroy and his assessors took their stations opposite to us, and a conversation began, which lasted about an hour. It chiefly turned upon the incidents of our journey from Pekin and the arrival of *Lion*, which the Viceroy requested might come up to Whampoa. We then adjourned to the theatre, on which a company of comedians (who are reckoned capital performers, and had been ordered down from Nankin on purpose) were prepared to entertain us. And here we found a most magnificent Chinese dinner spread out upon the tables…②

12月19日，星期四。上午十一点，我们乘坐中国官船去往广州……总督和其属官与我们相对而坐，开始了约一个小时的谈话。主要谈及我们从北京而来路上的情况，以及抵达的"狮子"号根据总督的要求可能会开到黄埔。然后我们罢会去了剧院，一个戏班的演员正在那儿准备为我们演戏。他们被认为是顶好的演员，是特意从南京雇来的。而桌上则排开了最为丰盛的中国盛宴……

据此记载，广州为表示对英使的格外重视，特意从南京聘请最好的演员来演出。南京所在的江浙地区昆剧最为繁盛，加之此时的昆剧仍被视为最高雅的剧种，其一家独大的地位尚未被花部取代，适宜于正式场合，故为使团演出的可能有昆班。1793年的广州剧坛是外江班的天下。据1791年广州外江梨园会馆《重修梨园会馆碑记》和《梨园会馆上会碑记》记载统计，1791年来广外江班共53个，其中属于江浙地区、唱昆剧的姑苏班15个：升华班、庆云班、万福班、五福班、清音班、庆春班、添秀班、集秀班、嘉庆班、祥麟班、直庆班、春星班、吉祥班、文彩班、景星班。而同年，在外江梨园中担任首事的六人中，三人来自姑苏班。③ 可见当时昆剧在广州的盛演。也许为英使表演的便是广州外江梨园会馆的某个姑苏班。但也许不是，因为据会馆行规规定，来广只唱官戏、不唱民戏的戏班允许不上会。④

① William Alexander, *Journal of a Voyage to Pekin in China, on Board the Hindostan E. I. M. , Which Accompanied Lord Macartney on His Embassy to the Emperor.* 文中笔迹模糊难辨，感谢德国波恩大学、中山大学白瑞斯教授（Prof. Berthold Riese）帮助转录，原文仍有一些细节不能确定，笔者据文意大致翻译。

② Edited by J. L. Cranmer-Byng, *An Embassy to China, Being the Journal Kept by Lord Macartney during His Embassy to the Emperor Ch'ien-Lung, 1793 – 1794*, London：Longmans, 1962, p. 203.

③ 这些信息是笔者据此两碑及广州外江梨园会馆其他碑刻比较统计而得，这些碑文见中国戏剧家协会广东分会、广东省文化局戏曲研究室编《广东戏曲史料汇编》第1辑，1964年版，第36－66页。

④ 见乾隆四十五年《外江梨园会馆碑记》，载中国戏剧家协会广东分会、广东省文化局戏曲研究室编《广东戏曲史料汇编》第1辑，1964年版，第43页。

画中人物仍为净脚扮演之武将，头戴帅盔，盔顶插倒缨（见图 1-11）。明崇祯刊本《鼓掌绝尘》中有一幅《千金记》演出图，其中，韩信所戴即明末戏服帅盔（见图 1-10），与此图对比可知，清代戏服帅盔的形制承袭明代。明代《三才图会》中绘有明代戎服头鍪（见图 1-9），可见明代戏服帅盔来源于明代戎服。明万历刊本《王昭君出塞和戎记》第二十折中有"盔戴红英上战场"句，① 可知明代戏服帅盔与清代一样，以红缨为饰。在大约绘成于清同治朝的宫廷戏画中，帅盔形制与此画中基本一致，盔顶增饰两颗红色绒球（见图 1-12）。今日舞台常用帅盔的形制也与此画所绘大体相同，但更为繁冗，增饰了众多绒球和白蜡珠（见图 1-13）。画中人物的髯与前一幅类似，略类于黑短夹嘴髯或黑虬髯，非"挂髯"之制。面上有两道黑，但不似今日花面浓重的勾脸；内衬绿底黄纹箭衣，外扎红色硬靠，三角形靠旗四面，靠身饰金色龙纹，下甲饰虎头，胸前所佩似乎为护心镜；腰系粉色大带；足蹬靴，靴底也与前一幅画中所绘类似，不似今日高底靴之厚；身左挂刀鞘；一手持腰刀，一手持大板斧。靠之下甲也与前一幅画中类似，较今日常用之形制更短。②

图 1-9　明代戎服帅盔③

图 1-10　明崇祯朝戏服帅盔④

图 1-11　清乾隆朝戏服帅盔

① 《王昭君出塞和戎记》下卷叶三（上），载《古本戏曲丛刊二集》。
② 其装扮与武器，与升平署戏画中的霸王略有类似，此演员所扮是否为项羽？画中另有一女子正欲登场，或是《别姬》中的虞姬？待考。升平署戏画中的霸王，参见王文章编《中国艺术研究院藏清升平署戏装扮像谱》，学苑出版社 2008 年版，第 28 页。
③ 〔明〕王圻、王思义撰，〔清〕黄晟重校：《三才图会》，万历三十五年刊本，"衣服三卷"，叶廿九（上）。
④ 〔明〕金木散人《鼓掌绝尘》（明崇祯刊本），载刘世德、陈庆浩、石昌渝主编《古本小说丛刊》第 11 辑，中华书局 1990 年版，第 138 页。

据英人所述，演戏是在剧场内，并与宴会同时，应是在室内，即便是临时剧场，舞台也应有屋顶。但画中所绘的场所像是一露天庭院，而把一房屋作为后台，与记载不符，也不甚符合戏曲舞台常情，应非写实。画中另有一女子正欲登场，却从面向观众右侧之门而出。通常戏曲舞台的上场门为面向观众左侧之门，右侧为下场门，故此处亦应非写实。

图1-12　约清同治朝戏服帅盔①　　　图1-13　当今戏服帅盔②

此画除收入《中国服饰》外，在印度事务部藏品卷一中还有一幅描绘此演员头部和肩部的草图；布莱顿博物馆和美术馆（Brighton Museum and Art Gallery）藏有一幅非常类似的画作，但头饰和服装有所不同，手中的大板斧也被一面三角旗所取代。布莱顿皇家馆（The Royal Pavilion, Brighton）长廊的尽头，在一盏楼梯间视窗的灯上，一个据此画而绘的人物形象依稀可见（见图1-14），③使该馆的装饰比其他停留在想象层面的东方宫殿多了一些纪实性因素。可见，额勒桑德的画作不但影响了中国题材绘画与插图，还影响到英国宫殿的"中国风"装饰图案。

《一位舞台表演者》（见图1-15）所绘还是武将，足见额勒桑德对净脚扮演的武将格外感兴趣。此画是额勒桑德1814年出版的画集《中国人的服饰和礼仪图解》中的一幅。此画集在形式和题材上与《中国服饰》类似，包括各类中国题材画作50幅，同样，每幅画都附有说明文字。此画所附文字如下：

①　王文章编：《中国艺术研究院藏清升平署戏装扮像谱》，学苑出版社2008年版，第77页。清宫戏画年代不早于咸丰十一年（1861），不会晚于光绪初年，见朱家溍《说略二》，载刘占文主编《梅兰芳藏戏曲史料图画集》，河北教育出版社2001年版。
②　刘月美：《中国昆曲衣箱》，上海辞书出版社2010年版，第108页。
③　Susan Legouix, *Image of China*, *William Alexander*, London: Jupiter Books Limited, 1980, p.75.

图 1-14　The Royal Pavilion, Brighton

A STAGE PLAYER

By the military emblem on the breast-plate, the annexed figure of a stage player must be intended to represent a great general or some military hero famous in the annals of China. Noisy music and extravagant gestures are the characteristic features of the Chinese stage, of which it would lead us into too long a detail to convey any intelligible account; and we prefer, therefore, to refer to the curious and interesting descriptions which have been furnished on this subject by Lord Macartney, Sir George Staunton and Mr. Barrow. We have only to add, that the figure was sketched from the life.①

一位舞台表演者

从胸牌上的军事徽章可知，图中的舞台演员一定是在扮演中国历史上的某位杰出将领或作战英雄。喧闹的音乐和夸张的动作是中国戏剧的特点，这将使我们陷入太长的细节而无法传达任何清晰的记述；因此，我们最好去参阅马戛尔尼阁下、斯当东阁下和巴罗先生新奇而有趣的相关记述。我只想补充一点：此人物是根据真实情景而绘。

① William Alexander, *Picturesque Representations of the Dress and Manners of the Chinese*, London: Printed for John Murray, Albemarle-Street, by W. Bulmer and Co. Cleveland-Row, 1814. 赵省伟、邱丽媛译本只译了此段前半部分，参见［英］威廉·亚历山大著《中国衣冠举止图解》，赵省伟、邱丽媛编译，北京理工大学出版社2016年版，第194页。

图 1-15 一位舞台表演者

可见，此画同样为画家根据一位正在演出的演员而绘。但演出的时间、地点不得而知，画家在广州看戏较多，或许也是据广州所见。画中人物依然是武将，头戴盔，不勾面，髯亦非"挂髯"，形似黑虬髯，内衬箭衣，外扎软靠，腰束大带，穿彩裤、裹腿、打鞋。靠下甲上所绘的虎头也见于《一位中国戏剧演员》（见图1-8），是靠常见的装饰图案。清宫旧藏乾隆朝软靠上置有七个虎头，每支袖两个、下甲两个、胸口一个。① 此演员双手横握长枪，一副打斗中的姿态。此画最明显之失真在于画中靠前胸的兽牌补子。补子在明清两代用于文武官员的官衣，在戏服中同样用于官衣，文官衣饰以禽纹，武官衣饰以兽纹。画家注意到了兽纹与武将的对应关系，却不知补子并不用于靠。

在《一位中国戏剧演员》（见图1-8）画中有一女子正欲登场。正如画家在所附文字中说，女子不允许公开演戏。因此，此女子应是男性演员所扮，但其形象不甚清晰。也许画家写到此处，欲更详细地展现中国戏剧中男扮女装的形象，于是有了下一幅画的创作。

《一位女演员》（见图1-16）也是额勒桑德1814年出版的画集《中国人的服饰和礼仪图解》中的一幅。此画所附的说明如下：

A FEMALE COMEDIAN

It is, perhaps, more proper to call the annexed figure, the representation of a person in the character of a female comedian, than "a female comedian," as women have been prohibited from appearing publicly on the stage since the late Emperor, Kien Lung, took an actress for one of his inferior wives. Female characters are now therefore performed either by boys or eunuchs. The whole dress is supposed to be that of the ancient Chinese, and indeed is not very different from that of present day. ② The young ladies of China display considerable taste and fancy in their head-dresses which are much decorated with feathers, flowers, and beads as well as metallic ornaments in great variety of form. Their outer garments are richly embroidered, and are generally the work of their own hands, a great part of their time being employed in this way. If it was not a rigid custom of the country, to confine to their apartments the better class of females, the unnatural cramping of their feet, while infants, is quite sufficient to prevent them from stirring much abroad, as it is with some difficulty they

① 郎秀华：《清宫戏衣》，载《紫禁城》1984年第4期。
② 沈弘将此句后半句译为"跟当今的服装的确大相径庭"，误。见［英］威廉·亚历山大著《1793：英国使团画家笔下的乾隆盛世》，沈弘译，浙江古籍出版社2006年版，第61页。

图 1-16　一位女演员

are able to hobble along; yet such is the force of fashion, that a lady with her feet of the natural size would be despised, and once classed among the vulgar.①

<center>一位女演员</center>

或许更恰当的说法是，图中所绘是一位正在扮演女性角色的人，而非"一位女演员"。因为自从已故乾隆皇帝娶了一位女演员为妾后，女演员就被禁止公开出现在舞台上。因此现在的女性人物由男孩或太监们来演。整套服饰应该是中国古人穿的，实际上和今天没有太大不同。中国的年轻女子在头饰上相当富于品位和想象力，装饰以羽毛、花朵、珠子及各种各样的金属饰物。她们的外衣很华丽，通常都是亲手所绣，因而把大部分时间都花在这上面了。即使这个国家不是以严格的习俗把上层女性幽闭在家室内，年幼时非自然的裹脚也足以防止她们轻易外出，因为她们蹒跚而行并不容易；然而，这就是时尚的力量，一个有着自然尺寸脚的女人会被鄙视，一度被视为粗俗。

这段文字中，画家主要向西方读者介绍了中国女子的装扮与裹脚习俗，却没有说明此画是据哪次演出而绘。画中演员头上所戴额子的形制不见于其他清代戏画和今日梨园；插翎子通常表示人物的骁勇，与靠、甲、战袄等戎装搭配，这在清宫升平署戏画中便有清晰的描绘（见图1-18、图1-19、图1-20），而此画中却与坎肩搭配，也不合常情。这些，都很可能并非来自写实。额勒桑德的其他戏曲题材画作，或在画上标明时间、地点，或在附文中说明画作内容的依据。而此画没有这些标识，其纪实性值得怀疑。那么这一人物从何而来？我们从额

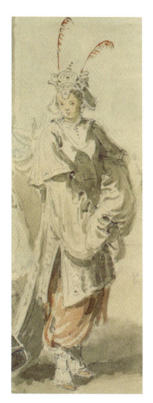

图1-17 《一部中国戏剧》细部

① William Alexander, *Picturesque Representations of the Dress and Manners of the Chinese*, London: Printed for John Murray, Albemarle-Street, by W. Bulmer and Co. Cleveland-Row, 1814. 赵省伟、邱丽媛译本仅译了部分内容，且将 "a female comedian" 误译为伶人，乃不知"伶人"不特指女伶，也包括男伶，沈弘译本同此误。见[英]威廉·亚历山大著《中国衣冠举止图解》，赵省伟、邱丽媛编译，北京理工大学出版社2016年版，第192页；[英]威廉·亚历山大著《1793：英国使团画家笔下的乾隆盛世》，沈弘译，浙江古籍出版社2006年版，第61页。

勒桑德《一部中国戏剧》(见图1-21)中可以得到答案。将此画与《一部中国戏剧》中的女性人物(见图1-17)对比,不难发现二者的相似性。《一部中国戏剧》的女性人物绘制得虽不及此画精细,但其头戴之凤冠与雉尾翎、身穿之帔与披风、脚踩之跷都较容易与现实中之戏曲服饰相吻合。《一位女演员》应是额勒桑德在原画已无可用的情况下,为1814年出版的《中国人的服饰和礼仪图解》专门构制,选取《一部中国戏剧》中的人物加以细化和发挥,但由于他对中国戏曲服饰并不熟悉,故产生了错误,使画作貌似较原画更为逼真,但实际却离"纪实"更远了。

图1-18 七星额子、翎子、战袄、云肩

图1-19 七星额子、翎子、硬靠、云肩

图1-20 七星额子、翎子、宫装、云肩

第三节　演出场景画

《一部中国戏剧》（见图1-21）现藏于大英图书馆，是额勒桑德的画集《278幅描绘1792—1794年马戛尔尼勋爵出使中华帝国所见山水、海岸线、服饰与日常生活》(*Album of 278 Drawings of Landscapes, Coastlines, Costumes and Everyday Life Made during Lord Macartney's Embassy to the Emperor of China. Between 1792 and 1794*)中的第168幅。画册编号WD961：1792—1794。① 此画长38厘米，高22厘米。② 水彩画。画上角写有"A Chinese Theatre - Canton. 21 Decr. 1793"（中国剧场，1793年12月21日于广州）。此画原画虽鲜为人知，但据其镌刻的版画却广为流传。希思（Heath James, 1757—1834）1796年将之镌刻为版画，③ 香港艺术馆（编号：AH1964.0431.027）（见图1-22）和维多利亚阿尔伯特博物馆（编号：S307-2009）均有收藏。为镌刻之便，版画的内容与原画呈镜像，④ 细节上变得更加清晰，但就史料价值而言，则无法与原画相比。1797年，斯当东的《英使谒见乾隆纪实》出版，将此版画作为书中第30幅版图。

此画绘于12月21日。额勒桑德、马戛尔尼日记所描述的19日的演戏情况已见前文所引。马戛尔尼在12月20日的日记中，继续记载了演戏的情况：

Friday, December 20

 The theatre, which is a very elegant building with the stage open to the garden, being just opposite my pavilion, I was surprised when I rose this morning to see the comedy already begun and the actors performing in full dress, for it seems this was not a rehearsal, but one of their regular formal pieces. I understand that whenever the Chinese mean to entertain their friends with particular distinction, an indispensable

① 见大英图书馆网站（http://searcharchives.bl.uk/primo_library/libweb/action/dlDisplay.do?docId=IAMS040-003280428&fn=permalink&vid=IAMS_VU2）。

② 此画被收入刘潞、吴芳思编译《帝国掠影：英国访华使团画笔下的清代中国》，中国人民大学出版社2006年版。画的尺寸见是书第161页。

③ 见维多利亚与阿尔伯特博物馆网站（http://collections.vam.ac.uk/item/O181922/h-beard-print-collection-print-alexander-william/）。

④ 镌刻版画的一般流程是先将原画刻到铜版表面，再将刻好的铜版上墨，使墨水保留在所刻的线条中。铜版下的纸张在压力下吸收铜版线条上的墨水，印刷即完成。如果没有刻意在铜版上镌刻原画的镜像，那么所印出的图像与原画是相反的，即呈180度翻转。

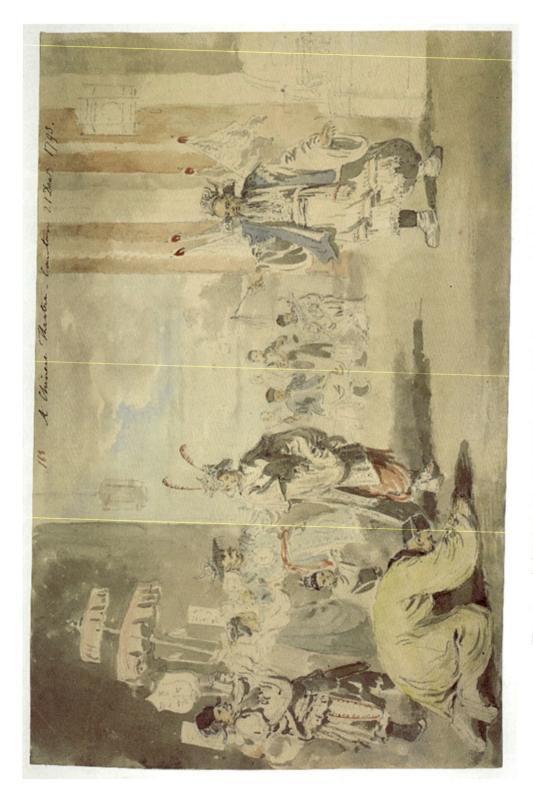

图1-21 一部中国戏剧（No.168, WD961: 1792—1794, By permission of the British Library）

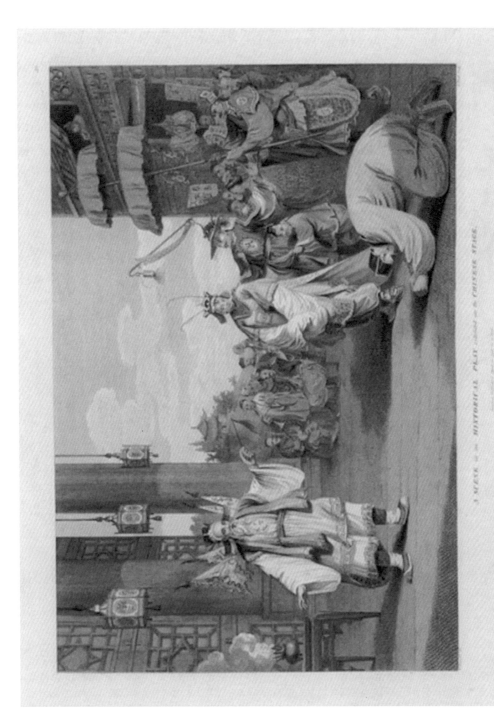

图1-22　中国舞台上历史剧的一幕（AH1964.0431.027，香港艺术馆藏）

article is a comedy, or rather a string of comedies which are acted one after the other without intermission for several hours together. The actors now here have, I find, received directions to amuse us constantly in this way during our time of our residence. But as soon as I see our conductors I shall endeavor to have them relieved, if I can do it without giving offence to the taste of the nation or having my own called in question.

In case His Imperial Majesty Ch'ien-lung should send Ambassadors to the Court of Great Britain, there would be something comical, according to our manners, if my Lord Chamberlain Salisbury were to issue an order to Messrs. Harris and Sheridan, the King's patentees, to exhibit Messrs. Lewis and Kemble, Mrs. Siddons, and Miss Farren during several days, or rather nights together, for the entertainment of their Chinese Excellencies. I am afraid they would at first feel the powers of the great buttresses of Drury Lane and Covent Garden as little affecting to them as the exertions of these capital actors from Nankin have been to us. ①

12月20日，星期五

剧院是一座极优雅的建筑，其舞台开向花园，正对着我的住所。当我早上起来看到演员们已经装扮整齐正在演戏时，我很惊讶。因为这似乎不是彩排，而是已经开始表演一个常规的正式剧目了。我明白了，当中国人有意对朋友格外招待时，一场戏是不可或缺的，或者说是一连串的戏，一出接一出不间断地演上几小时。我发现演员们得到了指示，在我们居住期间要一直以这种方式招待我们。但只要见到负责人，我就会尽力让演员们停下来，只要不违这个民族的品位或使自己陷入麻烦。

假使乾隆皇帝派使者去大不列颠朝廷，按照我们的礼节，如果张伯伦阁下下令的话，演一些戏剧是没问题的。御用演员哈里斯、谢里丹会与刘易斯、肯布尔先生、西顿夫人、法伦小姐在几日内或者说是几个晚上一起演出，来招待中国的阁下们。我只是担心我们最杰出的演员也不能取悦他们，如同他们费力从南京聘请极佳的演员来招待我们一样。

使团的主计员巴罗（John Barrow，1764—1848）也记述了在19日、20日他们在广州的观剧情况：

① Edited by J. L. Cranmer-Byng, *An Embassy to China, Being the Journal Kept by Lord Macartney during His Embassy to the Emperor Ch'ien-Lung*, 1793 – 1794, London: Longmans, 1962, pp. 204 – 205. 刘半农将最末一段译为"然吾恐将来乾隆皇帝遣使至英国时，雇用伶人演剧以娱之则可，若欲罗致名伶多人日夕开演，则势有所不能也"。不但比笔者所见原文大为简略，含义也有很大出入。见刘半农译《乾隆英使觐见记》，百花文艺出版社2010年版，第143页。

Although the British factory was in every sense more comfortable than the most splendid palace that the country afforded, yet it was so repugnant to the principles of the government for an Embassador to take up his abode in the same dwelling with merchants, that it was thought expedient to indulge their notions in this respect, and to accept a large house in the midst of a garden, on the opposite side of the river, which was fitted up and furnished with beds in the European manner, with glazed sash windows, and with fire grates suitable for burning coals. On our arrival here we found a company of comedians hard at work, in the middle of a piece, which it seemed had begun at sun-rise; but their squalling and their shrill and harsh music were so dreadful, that they were prevailed upon, with difficulty, to break off during dinner, which was served up in a viranda directly opposite the theatre.

Next morning, however, about sun-rise, they set to work afresh, but at the particular request of the Embassador, in which he was joined by the whole suite, they were discharged, to the no small astonishment of our Chinese conductors, who concluded, from this circumstance, that the English had very little taste for elegant amusements. Players, it seems, are here hired by the day and the more incessantly they labour, the more they are applauded. They are always ready to begin any one piece out of a list of twenty or thirty, that is presented for the principal visitor to make his choice.①

尽管英国商馆在各方面都比中国提供的最豪华的宫殿更舒适，然而按照中国政府的原则，大使与商人一起居住是如此荒谬。我们认为容忍这种观念是权宜之策，因此接受了河对面花园中的一座大房子。它置有欧洲风格的床、玻璃推拉窗和适合烧煤的炉排。当我们到达的时候，发现一个戏班的演员正在努力表演。演出似乎在太阳上升时就开始了，现在演到了一半。他们的尖叫与刺耳、尖厉的音乐糟糕透了。因此，当我们在剧场对面的阳台吃晚餐时，艰难地劝他们停了下来。

然而，次日清晨，当太阳升起时，他们的演出又重新开始了。但在大使以及他所有随从的特别请求下，他们被辞退了。我们的中国负责人们着实大吃一惊，并从中得出结论：英国人对高雅娱乐毫无品位。演员们似乎是被按天雇佣的，因此他们越是连续不断地演出，越是被雇主赞赏。他们总是做好准备，随

① John Barrow, *Travels in China*, London: Printed by A. Strahan, Printers-Street, For T. Cadell and W. Davies, in the Strand, 1804, p. 609.

时表演包含二十或三十个剧目的戏单中的任何一出。戏单是为重要宾客选戏准备的。

从两人的记载可见,使团在到广州后的两日内,便已对这种马拉松式的演出方式忍无可忍,因此极力设法让它停下来。然而,安德森 21 日的日记依旧提及演戏,可能是日演戏仍在继续:

December 21, Saturday, 1793

 For several days after his Excellency's arrival at this place, he was entertained during dinner by a Chinese play, on a stage erected before the windows of his apartment; and with extraordinary feats of legerdemain, which always accompany their public entertainments of this country. ①

1793 年 12 月 21 日 星期六

 大使阁下到达此处几天后,他用餐时便有中国戏剧在窗前的戏台上表演,也有一些非凡的戏法,供大使娱乐。这些总是这个国家公众娱乐不可或缺的部分。

马戛尔尼使团在广州的下榻之地,经研究者考证,是旧属十三行行商 Lopque(可能为陈远来)的花园。1794 年访华的荷兰使团成员小德金(Chrétien-Louis-Joseph de Guignes, 1759—1845)和范罢览(André Everard van Braam Houckgeest, 1739—1801)的日记中,对此花园中的戏台都有记载。② 从上引材料可见,自使团到达广州到这幅画诞生的几日内,画家每天都能看到戏剧。画中描绘的正是这几日演出的一个场景。对于解读这幅画,最具有参考价值的是斯当东对于此剧的记述。因为他直接描述了画中戏剧的故事和演出情形。然而,在他的游记中,却把这段描述与此画归到天津看戏的部分。笔者认为,由于额勒桑德在原画上自题的时间和地点既明确又合理,故较斯当东的游记更可信。因此,依然认为此画及斯当东对此画的描述比较可能是以广州的演出为据。斯当东对此剧的描述如下:

 One of the dramas, particularly, attracted the attention of those who recollected scenes, somewhat similar, upon the English stage. The piece represented an emperor of China and his empress living in supreme felicity, when, on a sudden, his subjects revolt, a civil war ensues, battles are fought, and at last the arch-rebel, who was a general of cavalry, overcomes his sovereign, kills him with his own hand, and

 ① Aeneas Anderson, *A Narrative of the British Embassy to China in the Years 1792, 1793, and 1794*, London, 1795, p. 259.

 ② 蔡香玉:《乾隆末年荷使在广州的国礼与国宴》,载赵春晨等编《广州十三行与清代中外关系》,世界图书出版广东有限公司 2012 年版,第 249-252 页。

routes the imperial army. The captive empress then appears upon the stage in all the agonies of despair naturally resulting from the loss of her husband and of her dignity, as well as the apprehension for that of her honour. Whilst she is tearing her hair and rending the skies with her complaints, the conqueror enters, approaches her with respect, addresses her in a gentle tone, soothes her sorrows with his compassion, talks of love and adoration, and like Richard the Third, with lady Anne, in Shakspeare, prevails, in less than half an hour, on the Chinese princess to dry up her tears, to forget her deceased consort, and yield to a consoling wooer. The piece concludes with the nuptials, and a grand procession. One of the principal scenes is represented in Plate 30 of the folio volume.①

其中一部戏剧特别吸引人,因为让人回想起英国舞台上有些相似的场景。这段剧情表现了一位中国皇帝与皇后过着养尊处优的幸福生活。突然间,他的臣民反叛,内战爆发,战斗打响。最终叛军首领,一位骑兵将军打败并亲手杀死了君主,并掌控了帝国的军队。然后,被俘虏的皇后出现在舞台上,因失去了丈夫和尊贵,并担忧自己荣誉受损,而极度痛苦绝望。当她撕扯着自己的头发并诅咒上苍时,征服者走了进来,尊重地接近她,语调温柔,用怜悯来抚慰她的悲伤,言说着爱意与恋慕。就像盛行的莎士比亚戏剧中的理查三世与安妮夫人一样,不到半个小时,这位中国公主便擦干了眼泪,忘记了已故的丈夫,而顺从于善于安慰的追求者。这段情节以婚礼和盛大的游行告终。主要场景之一见图30。

斯当东中国游记,流传最广的中文本为叶笃义译本。叶本没有译"主要场景之一见图30"一句,也将书中的图像删去了。② 图30即希思镌刻的额勒桑德《一部中国戏剧》。笔者翻检多部剧目辞典,未找到与斯当东所描述剧情完全对应之剧目。李惠称斯当东描绘的很可能是《铁冠图》,恩爱的帝王夫妻、叛乱弑君的臣民都与此剧相符,"皇后,可能是冒名保护公主的费贞娥,她所嫁之人也不是叛乱的首领,而是首领义子李过。费贞娥假意与李过成婚,在洞房花烛夜将其刺死。"③ 考虑到此时清代剧坛折子戏流行,而少演全本戏,故斯当东看到的应只是全剧的部分内容,再加上外国人对剧情理解的困难,这一猜测似乎不无可取处。可惜李惠所据为

① George Staunton, *An Authentic Account of an Embassy from the King of Great Britain to the Emperor of China*, Vol. II, London: Printed by W. Bulmer and CO. For C. Nicol, Bookseller to His Majesty, Pall-Mall, 1797, pp. 31-32.

② [英]斯当东:《英使谒见乾隆纪实》,叶笃义译,群言出版社2014年版,第301页。

③ 李惠:《16—18世纪欧人著述中的中国戏剧》,中山大学博士学位论文,2017年,第169页。

叶译本，没能看到文本与额勒桑德画作的对应。

如果说以斯当东描述的剧情为据进行剧目判断不免牵强，那么，我们可从画中人物与服饰方面加以验证。《铁冠图》传奇，无名氏作，在顺治年间已经出现，后有多种改编本。《撞钟》《分宫》两出为此最早的无名氏《铁冠图》所独有，至今仍为昆剧常演剧目。无名氏《铁冠图》全本未见流传，此两出剧本可见于《昆曲粹存》。①《撞钟》一出，讲述崇祯皇帝向皇后感叹明朝气数将尽，他虽勤政爱民，但仍引起了李自成的反叛。皇后请求令太子出奔，以求长远之计。于是皇帝带着司礼监太监王承恩亲赴国丈周奎家，请周保护太子出逃。谁知周竟在聚众饮酒作乐，拒不见皇帝。王承恩建议撞响景阳钟，聚集群臣，共商退兵之策。但二更撞响钟后，直到四更只有襄城伯李国贞一人骑马来见驾。随后又有太监杜之秩假意来见，其实他早已暗通李自成。《分宫》一出，讲述监军杜之秩打开城门，李自成攻入京城。太子与崇祯帝惜别后出逃，公主被崇祯剑杀，皇后自刎，崇祯帝一人向煤山走去。

我们先将画中人物与《撞钟》《分宫》做大致对应，然后再详细分析对应的合理性。左侧伞盖下所立男子，即崇祯帝；其身边之小儿，即太子；崇祯前之女子，即公主；伏于地上者为王承恩；画右侧，扎硬靠者，即李国贞。可见，从主要人物上，戏画可与两出戏相符。我们再从服饰方面加以对比、印证。1963年出版的《昆剧穿戴》，记载了老艺人曾长生口述，徐凌云、贝晋眉校订的早年苏州"全福班""昆曲传习所"常演剧目，我们且将画中能够辨识的戏服，与此书中所记这两出的戏服做一比较。

表1-1 《一部中国戏剧》与《昆剧穿戴》中戏服比较

	《一部中国戏剧》	《昆剧穿戴》
崇祯帝	头戴皇冠，身穿蓝蟒，腰束玉带	（官生）头戴文唐，口戴黑三，身穿宝蓝蟒、衬月白团头帔、大红褶子，腰束角带、汗巾、红彩裤、高底靴。注：出宫换九龙冠、脱蟒挂宝剑、披黄斗篷、戴风帽
公主	头戴凤冠，插雉鸡尾	（花旦）头戴花旦凤冠，身穿粉红花帔衬皎月素褶子，腰束白裙，白彩裤，彩鞋
王承恩	黄箭衣	（老旦）头戴大太监帽，身穿黄龙箭衣、黄马褂、加帅肩，腰束黄肚带，红彩裤，高底靴，颈戴朝珠，腰挂宝剑

① 关于《铁冠图》的流传情况，参见华玮《谁是主角？谁在观看？——论清代戏曲中的崇祯之死》，载华玮《海内外中国戏剧史家自选集·华玮卷》，大象出版社2017年版。

(续表1-1)

	《一部中国戏剧》	《昆剧穿戴》
李国贞	口戴白满，扎白色硬靠，衬箭衣，高底靴，手执马鞭	（老外）头戴金踏镫，口戴白满，身穿白靠、衬箭衣、背皇宫绦，红彩裤，高底靴，腰挂宝剑、手执马鞭
太子	苦生巾，褶子	（作旦）头戴大紫金冠，身穿湖色花褶子、衬黑褶子，腰束黄宫绦，红彩裤，高底靴。注：逃出宫时除紫金冠、换苦生巾、飘带打结、脱湖色花褶、换黑褶子（塞角）

画中立于伞盖下之人，无疑身份高贵，头戴之冠，前戴垂旒，冠的形制虽然与《昆剧穿戴》所说的文唐不同，但二者都是皇冠，故此人身份为皇帝无疑（见图1-23）。更具辨识度的是，他所着蓝蟒，与《昆剧穿戴》中的崇祯帝正符合。而据研究者称，崇祯帝只在《撞钟》一出才穿宝蓝色线绣团龙蟒，① 这印证了我们的判断。跪于崇祯膝下者，为即将出逃的太子。他似乎正抱着崇祯的腿，作依依不舍之状。太子因为易装而逃，故此时他头戴苦生巾，身穿素褶子，与《昆剧穿戴》中的太子基本相符。公主立于崇祯面前。在叛军入城之际，她要求皇帝一剑杀了她，以保全节。她头戴凤冠，衣着帔与披风，与《昆剧穿戴》的规定也很接近。伏于地上者，为忠诚于崇祯帝的太监王承恩，此刻他可能正在跪报叛军入城的消息，请皇帝决断。他头戴太监帽，身穿黄箭衣，与《昆剧穿戴》的规定类似。当然，画中最显眼的要数右侧扎硬靠之人，此人正是忠臣李国贞。此时的他，听到皇帝撞响景阳钟后，快马加鞭从前线赶来。他面挂白满髯，身扎白靠，手执马鞭，与《昆剧穿戴》完全吻合。因此我们判断，画中所绘为《铁冠图》之《撞钟》《分宫》两出的演出场景。笔者观看今人蔡正仁等主演的《铁冠图》，人物服饰与画中所绘仍非常相似。只是画中李国贞所戴之冠颇特别，左右有两方翅。方翅一般是忠贞正直的人物所戴，与李的身份相符，但多用于文官所戴的纱帽，而非武将之盔（见图1-24），这应是画家回国后在素描基础上最终完成此画时，记忆模糊造成的失误。

判断此剧为《铁冠图》，还有一些旁证，便是早在17世纪，欧洲人对崇祯皇帝的故事就相当了解。1654年意大利传教士卫匡国（Martino Martini，1614—1661）的《鞑靼战争史》（*Histori von dem Tartarischen Kriege*）出版，该书以作者的亲身经历为背景，涉及遍布全国的农民起义、明王朝灭亡、清军进关入主中原等重大事

① 刘月美：《中国昆曲装扮艺术》，上海辞书出版社2009年版，第328页。

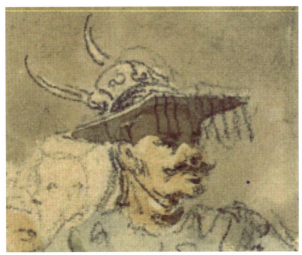

图1-23 《一部中国戏剧》细部　　图1-24 《一部中国戏剧》细部

件,在欧洲产生了广泛影响。此书"在1654年至1706年之间被译成九种欧洲语言,发行了21种版本。比卫匡国稍后的德国作家哈格多恩(Christian W. Hagdorn)的《艾官或伟大的蒙古人》(Aeyquan oder der große Mogol, Amsterdam 1670)和哈佩尔(Eberhard Werner Happel, 1647—1690)的《亚洲的欧诺加波》(Der asiatische Onogambo, Hamburg 1673),这两部以中国为题材的长篇小说,都从《鞑靼战争史》取得其基本素材"①。17世纪荷兰最著名的诗人冯德尔(Joost van den Vondel, 1587—1679),主要取材于卫匡国的《鞑靼战争史》,写了一部诗作《崇祯和中国皇帝的末日》(Zunchin of ondergang der Sineesche heerschappij),为明代的末代皇帝崇祯大唱悲歌。"卫匡国对明朝衰落的惊人描绘使剧作家范·德·胡斯(J. A. van der Goes)深受启发,设想创作一出悲剧《被袭击的中国》。该剧完成于1667年,但直到1685年才得以出版。他在这部作品中描述虚构的满清亲王篡位的成功。"②在1665年出使中国的荷兰使团成员尼霍夫的著作中,有一幅名为《崇祯皇帝杀女上吊》的画(见图1-25)。在英国,剧作家、诗人埃尔卡纳·赛特尔(Elkanah Settle, 1648—1724)将明朝灭亡、清军入主中原的历史编成剧作《鞑靼之征服》(The Conquest of China by the Tartars),曾于1675年5月28日在伦敦上演,剧本于

① 朱雁冰:《耶稣会与明清之际中西文化交流》,浙江大学出版社2014年版,第90页。
② [荷]包乐史:《中荷交往史》,(荷兰)路口店出版社1999年修订版,第82页。

次年在伦敦出版。① 这些都说明了马戛尔尼在出使中国前,欧洲人包括英国人对崇祯皇帝故事的熟悉,同中国戏剧家一样,也将此故事编成了戏剧。斯当东称额勒桑德《一部中国戏剧》所绘剧目"让人回忆起英国舞台上的有些相似的场景,特别吸引了我们"。也许,斯当东等在英国看到的正是这个故事。

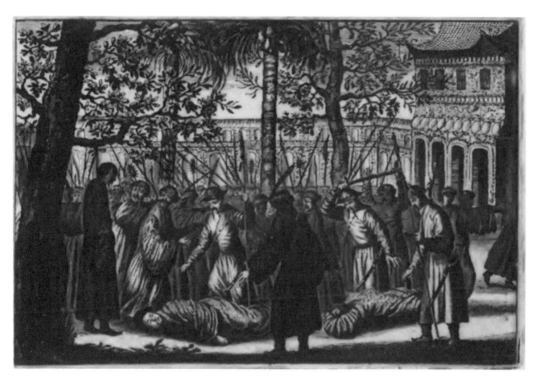

图 1-25　崇祯皇帝杀女上吊②

① Dongshin Chang, *Representing China on the Historical London Stage: from Orientalism to Intercultural Performance*, Routledge, 2015, p. 15.

② 图片引自此书初版荷兰文版, Joan Nieuhof, *Het gezantschap der Neêrlandtsche Oost-Indische Compagnie, aan den grooten Tartarischen Cham, den tegenwoordigen keizer van China: waar in de gedenkwaerdighste geschiedenissen, die onder het reizen door de Sineesche landtschappen, Quantung, Kiangsi, Nanking, Xantung en Peking, en aan het keizerlijke hof te Peking, sedert den jare 1655 tot 1657 zijn voorgevallen, op het bondigste verhandelt worden: befeffens een naukeurige Beschryving der Sineesche steden, dorpen, regeering, wetenschappen, hantwerken, zeden, godsdiensten, gebouwen, drachten, schepen, bergen, gewassen, dieren, &c. en oorlogen tegen de Tarters: verçiert men over de 150 afbeeltsels, na't leven in Sina getekent*, Ⅱ, Amsterdam, 1665, p. 220.

画中我们还可以看到，伴奏乐师坐于台上后方观众完全可见的地方，与前引斯当东8月11日看到的情况相同，反映了当时演出的实际面貌。① 其中前排一人敲锣、一人吹唢呐、一人拉胡琴。这些伴奏乐器与画中所绘"踩跷"技术的运用，似乎说明画中所演之戏属于花部，与我们判断画中剧目为属于雅部的昆腔传统戏《铁冠图》相矛盾。但在花雅争胜之时，花雅两部在剧目上相互翻演、在艺术手法上相互借鉴是常事，这一矛盾不足以否定我们对剧目的判断。

在舞台背景方面，与前几幅戏曲人物肖像画不同，此画描绘出了一个具体的舞台空间。但我们稍留意便可发现其中的不妥，极为夸大的柱基和立柱，以及在本该是留有上、下场门的隔墙所在处，却是一片蓝天白云。画家以远处的蓝天白云取代前后台间的隔墙，可能是为了形成更为美观的构图而做的审美考虑。像额勒桑德这样的西方画家，他们的创作十分重视绘画艺术的审美效果，即便是写实之作，也"更关心审美表现和整体艺术效果，而不是细节"。② 而画中夸大的柱基和立柱显然不是中国的，而是西方的，是画家受到其熟悉的西方事物的误导所造成的失真。额勒桑德对于不能确定形制的中国事物，用西方同类事物代替的情况颇多，例如在其收于《中国人的服饰和礼仪图解》一书的乾隆画像中，乾隆所坐并非清宫之龙椅，而是欧洲的王座。这种现象，也见于其他西方画家之作，例如荷兰使团画家尼霍夫所绘的观音塑像，庙中柱子的外观与位置却如同当时荷兰画中教堂内部一般，使观音庙的空间更像是欧洲的而非中国的。对于未到过中国的欧洲人来说，用他们熟悉的事物来填补画中的欠缺，反而更会让他们相信画中所绘是可信的。③

此画也同样被阿罗姆所模仿。在他的《插图中华帝国》一书中有一幅题为《中国官员的宴会》的画（见图1-26）。此画中，官员们一边宴饮，一边赏戏，而戏剧人物的形象显然是模仿额勒桑德《一部中国戏剧》并加以发挥而来。

① "由于早期戏曲舞台装置较为简陋，乐队位于舞台中央靠后之处。"（见黄钧、徐希博主编《京剧文化词典》，汉语大词典出版社2001年版，第151页。）

② Paul A. Van Dyke, Maria Kar-Wing Mok, *Images of the Canton Factories 1760–1822*, *Reading History in Art*, Hong Kong University Press, 2015, p. 54.

③ Sun Jing, *The Illusion of Verisimilitude: Johan Nieuhof's Images of China*, Doctoral Dissertation of Leiden University, 2013, p. 216.

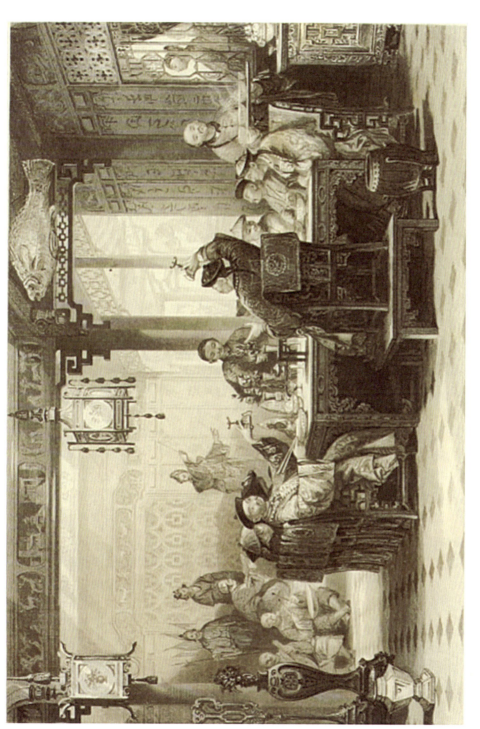

图1-26 中国官员的宴会

本章小结

　　西方画是外销画的主要艺术渊源之一，无论在内容或画法上，都对外销画有重要影响。并且这些西方画产生的时间较早，纪实性较高，同外销画一样，也是戏曲史研究的重要资料。因此在研究外销画中的戏曲史料之前，我们有必要对中国戏曲相关题材西方画做出探讨。这些画的作者都是西方人，身份为外交使团的画师、传教士、艺术家、业余画家等，又可根据画家是否有旅华经历加以区分。相较于未到过中国的西方画家的作品，有旅华或与华人共处经历的西方画家之作更富史料价值。其中创作最丰富的，则当推英国马戛尔尼使团画师额勒桑德。额勒桑德于18世纪末所绘的中国戏曲题材画作，丰富了欧洲关于中国戏曲的视觉资料，促进了欧洲人对于中国戏曲的猎奇之心，正适宜看作同主题外销画在欧洲大量出现的先声。因此，我们以额勒桑德的作品为中心，对旅华西方画家之画作的戏曲史料价值、影响与纪实性等问题进行了探讨。

　　额勒桑德的戏曲题材画作，主要根据他在天津和广州的看戏经历而绘就。其实，如同其他使团成员一样，他并不能真正欣赏戏曲，甚至多有不满。使团成员在欣赏戏曲时，每以西方戏剧作为尺度，例如以默剧对应打戏，以宣叙调对应说白，以法国圆号、单簧管、苏格兰风笛对应伴奏乐器，以莎士比亚戏剧情节对应故事，以地点的统一性来看待场景更换，却不能感受戏曲艺术的优长，例如常常责怪其音乐尖厉刺耳。这种文化隔阂使中国官员认为英国人对高雅娱乐毫无品位，马戛尔尼则更担心如果有朝一日英国需演本国戏剧招待中国使节，同样不能投其所好。额勒桑德之所以愿意将戏曲绘诸笔端，不过是因为异域文化能够满足西方人对中国的猎奇之心。在戏曲演员各行当中，净脚扮演的武将出现在他画中的频率最高，不过是因为在戏曲演员各行当中，净扮武将的装扮最夸张，表演最激烈，异域色彩鲜明，故容易成为中国的一个"符号"，得到画家的偏爱。出现频率次之的男旦，也是同理。17、18世纪是西方歌剧史上阉伶盛行的时代，使团成员们之所以频频提到戏曲中太监扮演女性，也许是对中西戏剧史上的偶合感到意外。

　　以图像为史料，首先要考虑的便是图像内容的可靠性。其实，无论是图像还是文献，用作史料时，无不首先要判断其可靠性。通过对额勒桑德戏曲题材画作中的建筑、服饰、装扮、剧目等方面的考证分析，我们看到，这些画中有很多明显不写实之处，例如，《天津剧场》中斗栱额枋部位被绘成拱形，不符合中国木结构建筑

的形制；《天津河景》中的宝塔，很可能是为了迎合西方观赏者在"中国风"中形成的欣赏习惯，而有意设置的中国符号；《中国服饰》中的《一位中国戏剧演员》，其描绘的舞台背景既与记载不符，也有悖于戏曲舞台常情，又有一演员从舞台下场门登场，更可能是失真；《一部中国戏剧》中，夸大的柱基与立柱、取代前后台隔墙的蓝天白云都显非写实；《一部中国戏剧》和《一位中国演员》中的帅盔都被不合理地绘上文官纱帽才有的方翅；《一位舞台表演者》中的武将所穿的靠被不合理地饰以官衣上才有的补子；《一位女演员》中不合理的服饰形制和搭配；等等。甚至还有从不同画作中抽取一些成分，拼凑成一幅新作的例子。正如研究者称："额勒桑德经常将许多素描组合成一个新的景象，也经常将同一素描放在不同主题的画中，以此方式创制更多的中国图案。"①

之所以出现这些不尽写实之处，从画的绘制过程可以找到主要原因。目前已知的额勒桑德的中国题材画在千幅以上，但只有相当小的一部分是出使期间完成的原始素描，而大部分都是回到英国后才陆续被完成，额勒桑德为之花了至少七年时间。对比《中国服饰》与《中国人的服饰和礼仪图解》两书，会发现前书中的人物都是被鲜明地置于精心营造的背景中，而后书中的人物所在背景经常是空白。②可见，不同时段额勒桑德对画的处理情况并非一致。记忆清晰时完成的画作纪实性较强，反之则容易出现失真。特别是后期原画满足不了出版的需求时，更会将原画中的元素改造、拼凑成一幅新作。

具体而言，我们可对这些画的纪实性做一些归纳。第一，在中国期间的素描和以之为基础而完成的画作纪实性较高，而根据原画的一些因素进行再创作的纪实性低。第二，凡题有时间、地点，或附文说明为据实而作的，纪实性较高；没有这些标识的，更可能是画家的二次创作。第三，在有标识的舞台人物画和演出场面画中，演员形象可能多的是画家在当时绘制或完成了素描，写实性更高；而演员所处的环境甚至是次要人物，都可能是后来填补的。

在非写实的部分，我们可以看出一些因素影响了画家的创作。一是画家容易受到其熟知的西方事物的误导。例如，把斗栱额枋部位绘成拱形，在戏台上绘以夸大的立柱与柱基，显然是画家受西方建筑固有印象的影响。画家还可能受到了欧洲舞台上中国人戏剧形象的影响。崇祯故事等中国题材戏剧在欧洲较为常见，《一部中国戏剧》中的舞台人物面部略似西方人，剧场建筑与布景也是西方样式，也可能是

① Chen Yushu, *From Imagination to Impression: The Macartney Embassy's Image of China*, Thesis for Doctor of Philosophy, The Chinese University of Hong Kong, 2017, p. 189.
② Susan Legouix, *Image of China*, *William Alexander*, London: Jupiter Books Limited, 1980, pp. 7–16.

受了西方中国题材戏剧舞台面貌的影响。二是画家记忆的模糊,例如在武将的帅盔上绘以文官纱帽才有的帽翅,在靠的胸前饰以官衣才有的补子。三是画家对作品的审美考虑,例如,在《一部中国戏剧》中,画家以远处的蓝天白云取代前后台间的隔墙,从而形成更为美观的构图。

然而,正如论者所指出的:"为了迎合观赏者,额勒桑德的确采用了一些'中国风'视觉符号程式,但这些符号却是在他现场速写的基础上产生的。无可否认,画中充斥的误解和不准确之处应该强调,但画中的如实描绘应同样予以重视。"① 排除这些非纪实性因素,我们再来看这些画作具有怎样的戏曲史料价值。这些画创作于乾隆五十八年(1793)或稍晚,比升平署戏画早了六七十年。② 戏曲年画产生虽然早,但形成完全反映舞台面貌,而不混以楼台山水、真马实车的画风,却是道光朝的事。③ 这些画作为戏曲史料,从时间之早便可见其价值。其中有几点尤其值得关注。

一是画中反映的戏曲服饰、装扮信息。尽管《扬州画舫录》和《穿戴题纲》等文献留下了乾嘉时期的戏服清单,但戏服的具体形制却无从得知。这些画则提供了一批可供对照的形象资料。例如,我们将《一位中国戏剧演员》中的帅盔与明清其他图像中的戎服、戏服帅盔对比,发现明清戏服帅盔来源于明代戎服,形制比较稳定,但从清末至今,风格不断趋于繁富。既可印证"明清戏剧服装全采明制""清时冠服妓降优不降"等戏曲史研究上的论断,也有助于总结明清戏曲舞美审美风格的演变。又如学者在研究戏衣靠旗的演变时得出结论,认为清代乾隆、嘉庆时期的靠旗在数量上四面与六面旗子并行不悖,但所据材料主要是小说中的人物插图。④ 尽管小说人物插图能够在一定程度上佐证当时的戏剧服饰形态,但毕竟不是对戏曲舞台的直接写照,属于间接资料,可靠性有限。而额勒桑德绘于乾隆年间的戏曲题材画来源于舞台,是研究舞台服饰的直接材料。《一位中国演员》《一位中国戏剧演员》《一部中国戏剧》中的武将都是扎靠旗四面,这或许可以证明靠旗的数量为四面在乾隆朝已成为主流。此外,武将不勾脸,胡须似乎并非"挂髯",靠的下甲比今日更短,武将靴底不似今日之厚,等等,也可备一说,供戏曲服饰研究

① Chen Yushu, *From Imagination to Impression: The Macartney Embassy's Image of China*, Thesis for Doctor of Philosophy, The Chinese University of Hong Kong, 2017, p. 158.
② 清宫戏画年代不早于咸丰十一年(1861),见朱家溍《说略二》,载刘占文主编《梅兰芳藏戏曲史料图画集》,河北教育出版社2001年版。
③ 朱浩:《戏出年画不会早于清中叶——论〈中国戏曲志〉"陕西卷""甘肃卷"中时代有误之年画》,载《文化遗产》2016年第5期。
④ 朱浩:《靠旗的产生、演变及其戏曲史背景——以图像为中心的考察》,载《文化遗产》2019年第4期。

者参考。

二是这些画是戏曲借图像、器物对外传播的重要载体。如上所述，它们或被收入画册，以不同语言出版；或被镌刻成插图，经常出现在关于中国的书籍中，或被其他画家不断模仿。这不但影响了欧洲中国题材绘画与插图，还影响到宫殿的"中国风"装饰图案，使"中国风"中的戏曲人物形象较以往有了更多的纪实性因素。这些，无疑有利于促进中国戏曲的传播和中西戏剧文化的交流。其后自广州等地出口到欧美的外销画中包含着大量戏曲题材画作，正可见西方人对于戏曲已形成兴趣。

此外，迎接外国使臣的河畔剧场画、可能为《铁冠图》的演出画，都是以往剧场史、仪式戏剧、传奇史研究不曾用过的新材料。类此，都值得研究者关注。[①]

额勒桑德等西方画家的中国题材绘画，不但大为丰富了欧洲关于中国的视觉资料，在纪实性上也较此前的"中国风"图案大为提高。然而，无论在数量、题材，还是可信度上，欧洲人并不满足于此，于是，数量庞大、题材广泛、纪实度较高的外销画这一在中西文化交流中诞生的新画种开始涌入。

① 除额勒桑德的画作外，本书详细探讨的戏曲相关题材西方画还包括爱德华·希尔德布兰特所绘和《伦敦新闻画报》所刊多幅竹棚剧场题材画，请参阅本书第四、第五章。

第二章　外销画中的 19 世纪初演出场景

　　至晚在 18 世纪中期,已有描绘戏曲演出场景的中国外销画出口英国。英国维多利亚阿尔伯特博物馆(Victoria & Albert Museum)所藏 18 世纪中期中国外销壁纸上(E. 3017-1921)便绘有戏曲演出的情形:一个露天剧场,木结构简易戏台上正上演着《挖述起兵》(疑为《兀术起兵》),一个演员穿硬靠、插双翎、勾白脸、挂红髯,正摆着亮相的身段;舞台两侧贴着对联,右侧还有为女性专设的看台;戏台前的空地上,右边绘有货摊、小商贩和顾客,左边绘着正在赌博的人们。① 伦敦马丁·格雷戈里画廊(Martyn Gregory Gallery)藏有一幅约 18 世纪 80 年代的戏曲演出题材外销画,画中舞台上众多演员正表演着气氛热烈的吉祥例戏。②(见本书前面折页插图)但在目前学界发现和公布的外销艺术品中,戏曲图像的集中、专题化出现,见于大英图书馆和大英博物馆所藏的 19 世纪初外销画中。虽然 19 世纪中后期的戏曲演出场景外销画更为常见,例如法国拉罗谢尔艺术与历史博物馆(Musées d'Art et d'Histoire de La Rochelle,编号:MAH. 1871.6.157;MAH. 1871.1.251)、澳大利亚国家图书馆(National Library of Australia,编号:CHRB 741.60951 Z63;CHRB 759.951 Z63GD)、广州博物馆、广州十三行博物馆等机构的藏品。但相较而言,大英图书馆和大英博物馆所藏的 19 世纪初外销画年代较早,保存较集中,且所处的乾嘉时期中国其他种类戏画留存较少,因此,本章以 19 世纪初期外销画作为主要关注对象。

① 此画及其相关信息见该馆网站(http://collections.vam.ac.uk/item/O485916/panel-of-chinese-wallpaper-wallpaper-unknown/);Margaret Jourdain and R. Soame Jenyns, *Chinese Export Art in the Eighteenth Century*, London: Spring Books, 1967, p. 28.

② *An operatic performance outside a village*,水粉画,50.17×50.17 厘米,原有衬纸边上题有 "Collez.. e di Gius Vallardi / Milano 1820",可知是米兰 Giuseppe Vallardi(1784—1863)的旧藏。此画及相关信息由该馆研究员 Patrick Conner 博士提供,在此致谢。

第一节　19世纪初演出场景外销画基本信息考述

一、大英图书馆所藏

大英图书馆藏有以戏曲舞台表演为内容的外销画一套36幅（Add. Or. 2048 - 2083）。它们形制统一，欧洲纸，水彩画，宽54厘米，高42.5厘米。原藏于印度事务部图书馆，1982年转归大英图书馆。① 印度事务部图书馆拥有这些外销画，似乎缘于几次通信。② 1803年英国东印度公司董事会给广州十三行行商写信，为印度事务部图书馆征购了一批中国植物题材绘画。1805年，董事会再次写信，称这些画得到高度赞许，期望再为他们制作一些混杂题材的画作。似乎正由于此信，又一批外销画约于1806年被送达，其中便有36幅中国戏剧题材的画作。因此，研究者将这批戏画的创作时间判断为1800—1805年，③ 即约嘉庆五年至十年。

此36幅画均题有所绘剧目的名称：《昭君出塞》《琵琶词》《华容释曹》《辞父取玺》《克用借兵》《擒一丈青》《疯僧骂相》《项王别姬》《误斩姚奇》《射花云》《周清成亲》《遇吉骂闯》《齐王哭殿》《义释严颜》《李白和番》《单刀赴会》《崔子弑齐君》《醉打门神》《三战吕布》《五郎救第》（按："第"同"弟"）《包公打銮》《回书见父》《威逼魏主》《斩四门》《金莲挑帘》《由基射叔》《醉打山门》《菜刀记》《酒楼戏凤》《王朝结拜》《渔女刺骥》《卖皮弦》《辕门斩子》《建文打车》《贞娥刺虎》和《康胤盘殿》（见图2-1）（按："康"同"匡"）。④

① 参见王次澄、吴芳思、宋家钰、卢庆滨编《大英图书馆特藏中国清代外销画精华》第1册，"导论"，广东人民出版社2011年版，第17页。

② 这些通信现存大英图书馆，编号：Mss. Eur. D. 562. 16。

③ Mildred Archer, *Company Drawings in the India Office Library*, London：Her Majesty's Stationery Office, 1972, pp. 253 - 259.

④ 这36幅画全部刊载于王次澄、吴芳思、宋家钰、卢庆滨编《大英图书馆特藏中国清代外销画精华》第6册，广东人民出版社2011年版。

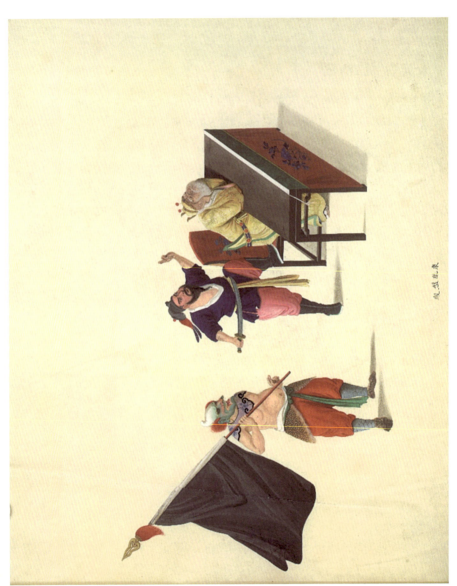

图 2-1 康（匡）胤盘殿（Add. Or. 2083, By permission of the British Library）

二、大英博物馆所藏

大英博物馆（The British Museum）也藏有同一时期的戏曲演出场景外销画一套10幅（编号：1877，0714，0.819-828）。形制与大英图书馆藏画类似，欧洲纸，画册宽53.8厘米，高45.3厘米，① 其中7幅与大英图书馆藏画的内容基本相同。最大的不同在于，这10幅是墨水线描画，而非水彩画。这批画是由莎拉·玛丽亚·礼富师（Sarah Maria Reeves，1839—1896）1877年捐赠。她总共向大英博物馆捐赠了52册各类主题的画册，包括1500多幅外销水彩画。她的祖父——著名的博物学家美士礼富师，曾于1812—1831年在广州担任英国东印度公司验茶师。美士礼富师曾委托广州当地画家绘制植物和其他自然史标本，也包括民间宗教、日常生活和各种职业等相关的内容。她的父亲约翰·罗素·礼富师（John Russell Reeves，1804—1877）也是一位博物学家，并从1827年起在广州生活了30年。② 这10幅画的右下角都绘有礼富师家族的族徽（coat of arms）（见图2-2）。③

图2-2 礼富师家族族徽

也许是因为不能确定这10幅画是被莎拉的祖父还是父亲带回，大英博物馆判断它们的年代为1800—1850年。但我们可以进一步认定，它们是被莎拉的祖父所带回，将它们的年代精确为1800—1831年，也就是美士礼富师离开广州之前，原因有四。第一，它们的内容与大英图书馆所藏外销画多有重复，除一为墨水线描画、一为水彩画外，其他形制方面类似，因此很可能产生于同一时期。第二，欧洲纸一般多应用于1780—1830年，④ 其后的外销画更普遍地使用中国纸和通草纸。第

① 此数据见大英博物馆网站（http://www.britishmuseum.org/research/collection_online/collection_object_details.aspx?objectId=270774&partId=1&searchText=opera+painting&page=1）。

② 参见大英博物馆网站（http://www.britishmuseum.org/research/search_the_collection_database/term_details.aspx?bioId=137689）；E. Bretschneider, M. D., *History of European Botanical Discoveries in China*, London: Sampson Low, Marston and Company, Limited, 1898, pp. 256-266；Fa-ti Fan, *British Naturalists in Qing China, Science, Empire, and Cultural Encounter*, Cambridge and London: Harvard University Press, 2004, pp. 43-45, 164-165。

③ 关于礼富师家族的徽章，参见刘凤霞《口岸文化：从广东的外销艺术探讨近代中西文化的相互观照》，香港中文大学博士学位论文，2012年，第128页和版图5.53-5.54。

④ Craig Clunas, *Chinese Export Watercolours*, London: Victoria and Albert Museum, 1984, p. 77.

三，18世纪末19世纪初的外销画，由于多是西方人为获取中国的真实信息聘请中国画家绘制，因而无论是画工还是颜色，都体现了较高的水平。而自鸦片战争后的19世纪中期，西方人可以更自由地进入中国，特别是照相术的发明，使外销画提供情报的功能丧失殆尽，更多地转变为旅游纪念品。蒸汽船与先进交通工具的出现掀起了一股西方人游华的热潮，为满足不断提高的需求量，相同主题、构图的作品大量成批地机械生产，质量不可避免地下降，由精美走向了潦草、俗丽。① 大英博物馆这批画画工精良，写实程度高，符合早期外销画的特点，与中晚期外销画逐渐趋向于色彩艳俗、画工粗劣、写实程度低全不相同。第四，大英博物馆藏未题剧名的一幅，将其与大英图书馆藏画对比可知为《匡胤盘殿》（见图2-3），但比大英图书馆藏《匡胤盘殿》（见图2-1）多出两个人物，更完整地呈现了戏剧场景，② 似乎说明大英博物馆藏画所绘内容可能比大英图书馆藏画还要早，因为虽然二者都可能是承袭更早的模板，无法明确判断年代孰近孰远，但大英博物馆藏画的内容更全面，更接近原创时的状态。

这10幅画中，9幅题有所绘剧目的名称：《张青成亲》《斩华雄》《崔子杀齐君》《别虞姬》《刺虎》《李黑用班兵》（按："黑"乃"克"之讹）《龙凤阁》《沙它国班兵》（按："它"同"陀"）《卖皮弦》。除《匡胤盘殿》外，两处藏画中《周清成亲》与《张青成亲》、《崔子弑齐君》与《崔子杀齐君》（崔子与齐君为臣与君的关系，故用"弑"更合适）、《项王别姬》与《别虞姬》、《克用借兵》与《李黑用班兵》，题名略异，而内容相同；《刺虎》和《卖皮弦》题名与内容皆同。故除去重复剧目，两处藏画共描绘了戏剧39出。

这些画的作者则无从得知。美士礼富师在他的笔记中，曾提到他雇用的帮他绘画岭南动植物的四位出色广州画匠，名字分别为Akut、Akam、Akew和Asung，③ 应都是中文名字"阿某"的音译。据克罗斯曼考证，19世纪初活跃于广州的外销画家可能还有Spoilum、Cinqua、Pu-qua、Foeiqua、Lamqua、Mayhing、Hing Qua等。④ 其中也许有这些画的作者，但目前学界对这些画家所知甚少。

① Carl L. Crossman, *The Decorative Arts of the China Trade: Paintings, Furnishings and Exotic Curiosities*, Woodbridge: Antique Collectors' Club, 1991, pp. 19, 201.

② 此剧情节见台湾史语所抄藏车王府曲本《四红图总讲》，收于《俗文学丛刊》第四辑第309册，"中央研究院"历史语言研究所、新文丰出版股份有限公司2004年版，第199-238页。

③ 笔记藏于英国自然史博物馆，见刘凤霞《口岸文化：从广东的外销艺术探讨近代中西文化的相互观照》，香港中文大学博士学位论文，2012年，第128页注36。

④ Carl L. Crossman, *The Decorative Arts of the China Trade: Paintings, Furnishings and Exotic Curiosities*, Woodbridge: Antique Collectors' Club, 1991, p. 406.

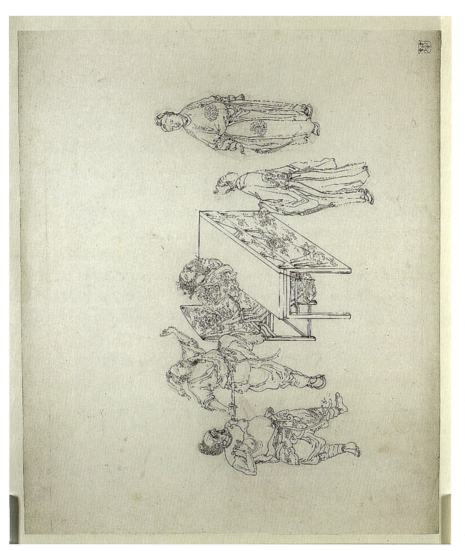

图2-3 匡胤盘殿（1877，0714，0.823，© The Trustees of the British Museum）

第二节　演出场景外销画的史料价值

以下，我们且以大英图书馆藏《回书见父》一画为例，进行深入考证分析，可以窥见演出场景外销画的研究价值。

《回书见父》又名《回猎》《回猎见父》等，源于南戏《白兔记》。剧述后汉高祖刘知远年少贫苦，为李文奎牧牛放马。李文奎见其睡觉时有"蛇穿七窍"，知其日后必贵，于是以女儿李三娘妻之。李文奎死后，刘知远夫妇被三娘的兄嫂李洪一夫妇欺凌。无奈之下，刘知远与三娘分别，去投军。刘投军后被招赘岳节使家，与岳小姐成亲，官至九州安抚使。而三娘却被兄嫂逼迫日夜劳作。产子时因没有剪刀，只好咬断脐带，因此为婴儿取名咬脐郎。兄嫂欲加害咬脐郎，三娘托人将他送到刘知远军中。咬脐郎长大后，因打猎追赶白兔，遇到了井边打水的李三娘。得知李三娘的丈夫与父亲同名，其子与自己同名。咬脐郎十分疑惑，回家质问父亲，始知三娘乃自己的生母，于是强烈要求帮助生母逃离苦难。岳小姐也愿意和李三娘一起共享富贵，一家人遂团聚。

外销画《回书见父》中（见图 2-4），左立少年为咬脐郎。此时，他向左侧立面向观众，左手拿着李三娘写的书信，满面疑惑；身旁扔着马鞭和枪，表示他打猎归来来不及换下戎装、放好猎具，便急匆匆地来到父母面前质问。一般情况下，枪和马鞭应由"手下"带回后台，扔在地上或是为了强调咬脐郎急切的心情。右坐者为刘知远，此时他目视咬脐郎，显得惊异，似乎正等他递上信来。左坐者为岳小姐，形象端庄贤惠。这一场面，应是咬脐郎唱完一支【驻马听】，讲述完自己遇母的经过，正要把信交给刘知远的瞬间。

一、画中戏剧的剧本系统

（一）情节、出场人物的对应

《白兔记》故事于宋无名氏《五代史话》中之《汉史平话》已初具关目，但尚无咬脐郎追兔遇母、回书见父等情节。① 宋金时期有《刘知远传诸宫调》十二则，今尚存五则残本，其中似也未有遇母、回书等情节。② 元代有刘唐卿《李三娘麻地

① 《新编五代史平话》，中国古典文学出版社 1954 年版。
② 朱平楚辑录校点：《全诸宫调》，甘肃人民出版社 1987 年版。

图 2-4 回书见父（Add. Or. 2069, By permission of the British Library）

捧印》杂剧,佚。

《白兔记》现全本留存的有三种:一是明万历金陵唐氏富春堂刻本,题名《新刻出像音注增补刘智远白兔记》;二是明毛氏汲古阁刻本,题名《绣刻白兔记定本》;① 三是明成化年间北京永顺堂刻本,题名《新编刘知远还乡白兔记》。② 其中,在汲古阁本、成化本与外销画相应的内容中,三娘并没有给刘知远写信,也就没有"回书"这一情节;并且在咬脐郎打猎回来,刘知远告诉他生母是谁时,岳小姐并不在场。这些与外销画中咬脐郎持信、刘知远与岳小姐端坐的内容不符。而富春堂本此处情节则与外销画完全相符。

另有明嘉靖进贤堂刻本,题名《全家锦囊大全刘智远》流传,③ 为节本,剧中有三娘写信情节,却没有选《回书见父》这一出。在明清的折子戏中,《玄雪谱》④《缀白裘》⑤ 中的《回猎》,国家图书馆和故宫博物院藏清南府升平署戏本中的六种《回猎》,⑥ 车王府藏昆腔《回猎全串贯》,⑦ 与汲古阁本、成化本一样,既没有写书、回书的情节,咬脐郎得知身世时岳小姐也不在场。《歌林拾翠》中的《回猎见父》,⑧《摘锦奇音》中的《咬脐见父诉情》,⑨ 虽然有"回书见父"情节,但此时岳小姐并不在场。因此在以上版本中,与外销画完全相合的只有富春堂本。研究者通常将汲古阁本、成化本视为一个系统,将富春堂本视为另一个系统,⑩ 显然外销画中所绘戏剧属于后者。

(二) 服饰的对应

我们再将外销画中服饰信息与两系统相对照,进一步验证其所属。成书于嘉庆

① 此两种见《古本戏曲丛刊》编委会编《古本戏曲丛刊》初集,商务印书馆1954年版。
② 见《明成化说唱词话丛刊》第12册,上海书店出版社2011年版。
③ 孙崇涛、黄仕忠:《风月锦囊笺校》,中华书局2000年版。
④ 王秋桂主编:《善本戏曲丛刊》第四辑 (6),台湾学生书局1987年版,第715–721页。
⑤ 王秋桂主编:《善本戏曲丛刊》第五辑 (1),台湾学生书局1987年版,第1225–1234页。
⑥ 中国国家图书馆编:《中国国家图书馆藏清升平署档案集成》第57册,中华书局2011年版,第31547–31583页;第107册,第62403–62431页。故宫博物院编:《故宫博物院藏清宫南府升平署戏本》第23册,故宫出版社2015年版,第521–558页。
⑦ 黄仕忠主编:《清车王府藏戏曲全编》第六册,广东人民出版社2013年版,第707–711页。
⑧ 王秋桂主编:《善本戏曲丛刊》第二辑 (8),台湾学生书局1984年版,第1321–1328页。
⑨ 王秋桂主编:《善本戏曲丛刊》第一辑 (3),台湾学生书局1984年版,第95–100页。
⑩ 俞为民先生认为富春堂本《白兔记》其实即是传奇《咬脐记》,而非南戏《白兔记》的另一版本,又将一些折子戏归入《咬脐郎》传奇系统。笔者以为这些论断尚存在可以商榷的空间,例如一些折子戏似乎是汲古阁、成化本系统与富春堂本系统的融合,不宜径划入《咬脐郎》传奇 (富春堂本) 系统。见俞为民《明传奇〈咬脐记〉考述》,载《中华戏曲》第24辑,2000年。

二十五年（1820）的《穿戴题纲》，① 是清宫戏剧服饰较早的一份记载，虽然比这批外销画晚了二十多年，却是时间接近的最详细的戏曲服饰文献。如前文所述，清宫南府升平署藏六种《回猎》剧本都与汲古阁本、成化本情节接近，《穿戴题纲》是宫廷演剧情况的记录，故应属于汲古阁本、成化本系统。② 以下将笔者识别的外销画《回书见父》中的服饰装扮信息与《穿戴题纲》进行对比。（见表 2-1）

表 2-1　外销画与《穿戴题纲》中的服饰装扮信息对比

	外销画《回书见父》	《穿戴题纲》昆腔杂戏《回猎》
咬脐郎	紫金冠、雉尾翎、护领、粉红龙箭衣、蓝龙纹挂须长马甲、靴、马鞭、枪、书信	紫金冠、雉鸡翎、粉红龙箭袖、月白花绣排须、挂剑
刘知远	方翅纱帽、五绺髯（或黑三）、宝蓝团龙蟒袍、红底玉带、靴	纱帽、黑三、宝蓝赤摆
岳小姐	凤冠、红底龙纹旦角蟒、湖色褶子、蓝色云肩、黑色鞋	红绸衫子披风

可见，在三人的穿戴上，外销画《回书见父》与《穿戴题纲》所载除详略有别外，大多类似。两处明显的不同在于，刘知远和岳小姐在外销画中外穿的戏衣为圆领、大襟右衽、饰以龙纹，为蟒；而在《穿戴题纲》中则一穿赤摆、一穿披风。蟒、赤摆和披风都是帝王将相、达官贵人穿的戏衣。蟒包括男蟒和女蟒，多穿于正式的场合，属于礼服，例如男蟒可用作皇帝、官员的朝服；赤摆，也称"开氅""出摆""直摆"，是帝王、侯爵、武将等家居时的便服；披风，是乾隆年间《扬州画舫录》所载"江湖行头"和《穿戴题纲》中经常出现的戏服，现在称作"帔"，也包括男帔和女帔，是皇帝、官员等及其后妃、夫人在家居场合所通用的常服。因此，外销画《回书见父》与《穿戴题纲》的主要不同在于，前者中刘知远和岳小姐穿礼服，而后者中穿常服。

我们再看两版本系统中这一情节发生的场合。在包括清宫升平署六种《回猎》的汲古阁本、成化本系统中，此情节发生在刘知远和岳小姐的家中，舞台人物理应穿常服；而在富春堂本中，发生在刘知远和岳小姐行军途中与咬脐郎会合的开元

① 《穿戴题纲》成书时间为嘉庆二十五年（1810），几经争辩，已成定论，详参宋俊华《〈穿戴题纲〉与清代宫廷演剧》，载《中山大学学报》2007 年第 4 期；曹连明《〈穿戴题纲〉与故宫藏清代戏曲服饰及道具》，载《故宫学刊》2014 年第 2 期。

② 清宫升平署六种《回猎》剧本中，所标年代最早为道光九年（1829），晚《穿戴题纲》（1820）九年。见中国国家图书馆编《中国国家图书馆藏清升平署档案集成》第 57 册，中华书局 2011 年版，第 31547 页。

寺，为正式场合，故适宜穿礼服。因此，从服饰与剧情的对应关系我们可进一步确认外销画中所绘属于富春堂本系统。也可见，富春堂本系统《白兔记》虽然不及汲古阁本、成化本系统传唱广泛，但在嘉庆初年仍在上演。

二、画中戏剧的戏班

在此画绘成的嘉庆五年至十年（1800—1805），广州剧坛正处于来自江苏、江西、安徽、湖南等约六个省份的"外江班"称霸的时期。这些外省戏班于乾隆二十七年（1762）便创立了具有行会垄断性质的外江梨园会馆，直到光绪十二年（1886）仍在运行。① 笔者判断，画中所绘可能是广州外江湖南班演出的场景，原因如下。

第一，据笔者查找，在诸多的明清戏曲选本和地方戏的传统剧目中，称此折为《回书见父》的只有湖南湘剧和福建大腔戏，其他都不与外销画题目完全相符。

第二，湘剧至今仍把《回书见父》作为常演剧目。1980年出版的《湖南戏曲传统剧本》中收有陈剑霞抄本《白兔记》，其中一出便为《见父回书》。② 此出戏的细节与外销画颇有吻合处，例如刘高（刘知远）让刘承佑（咬脐郎）打猎归来后"戎装相见"，与外销画中咬脐郎一身戎装、马鞭和枪扔在地上的情形相符；又如剧中有李三娘写信、咬脐郎"回书"这一情节，正与外销画一致，符合富春堂本系统的特点。然而又有与外销画不尽相符之处，岳小姐在咬脐郎向刘知远质问自己身世时不在场，故事发生在刘的家中，而非寺庙，又与汲古阁本、成化本系统相同，可见，此湘剧本大约是两个版本系统的融合。但由于富春堂本系统剧本罕有流传，湘剧本在关键情节上与之多有吻合已不常见，足见二者间的密切关系。况且，湘剧本前的"说明"谓此折"自53年以后，各剧团均改演整理本，原本已很少演出，原、改本中曲牌均混淆不清，艺人所说不一，尚待进一步研讨。"可见，即便是对于"原本"，艺人的记忆也不同，就是说，湘剧"回书"这一折本就有多个版本，现存剧本与外销画不尽吻合并不足以否认二者间的密切关联。

第三，还需要特别注意的是，据广州外江梨园会馆碑刻记载，自乾隆五十六年（1791）起，湖南班在广州剧坛异军突起，在当年上会的53个戏班中占据了23个。虽然自嘉庆五年（1800）起，外江班整体较之前衰落了不少，但湖南班却和江西班一起长期称霸于广州剧坛，③ 甚至在梨园会馆有力的行业垄断下，还可能存在未入

① 冼玉清：《清代六省戏班在广东》，载《中山大学学报》1963年第3期。
② 湖南省戏曲工作室编：《湖南戏曲传统剧本·湘剧第三集》，湖南省戏曲工作室1980年内部刊行版。
③ 这些信息是笔者据12通广州外江梨园会馆碑刻统计，碑文见中国戏剧家协会广东分会、广东省文化局戏曲研究室编《广东戏曲史料汇编》第1辑，1963年版，第36-67页。

会的湖南班。① 因此，外销画描绘的《回书见父》，很可能就是当年外江湖南班在广州演出的状况。

三、外销画中戏剧的声腔

画中《回书见父》所唱是何腔调，李元皓先生认为昆腔中有《回猎》一出，故判断为昆腔。② 此判断很有道理，但似乎仍无法完全坐实，因为这批画诞生的嘉庆初年，在"花雅之争"的阶段，花部已占据上风，很多昆腔戏被花部翻演。在此，我们为《回书见父》可能是昆腔戏补充两点佐证。

第一，前文表格中，我们已将画中服饰与清宫《穿戴题纲》中昆腔《回猎》的服饰信息进行对比发现，二者多有类似。

第二，若我们前文所判断《回书见父》为广州外江湖南班所演能够成立，则更有理由相信其为昆腔戏。对于广州外江湖南班所唱的腔调，欧阳予倩先生认为有的唱昆腔，有的唱南北路（梆黄），并认为外江梨园会馆碑刻中的集秀班是唱昆腔。③ 冼玉清先生认同此说，也认为湖南集秀班唱昆腔。④ 我们为外江湖南班唱昆腔再补充一条证据，刊于嘉庆九年（1804）的小说《蜃楼志》中有如下情节：

……摆着攒盘果品，看吃大桌，外江贵华班、福寿班演戏。仲翁父子安席送酒，戏子参过场，各人都替春才递酒、簪花，方才入席。汤上两道，戏文四折，必元等分付撤去桌面，并做两席，团团而坐。……那戏旦凤官、玉官、三秀又上来磕了头，再请赏戏，并请递酒。庆居等从前已都点过，卞如玉便点了一出《闹宴》，吉士点了一出《坠马》，施延年点了一回《孙行者三调芭蕉扇》……⑤

这段材料经常被研究者引用，却没人发现其中信息可与广州外江梨园会馆碑文相印证。福寿班为湖南班，见诸乾隆五十六年（1791）《梨园会馆上会碑记》、嘉庆十年（1805）《重修会馆各殿碑记》、道光三年（1823）《财神会碑记》、道光十七年（1837）《重起长庚会碑记》记载。三秀，即谢三秀，乾隆四十五年（1780）《外江梨园会馆碑记》记载其属于湖南祥泰班，《蜃楼志》记其属于湖南福寿班，

① 嵇致亮《珠江观剧记》记载了嘉庆庚辰（1820）的添福菊部，此班伶人周凤郎为湖南人，故此班可能为湖南班；而此班不见于外江梨园会馆碑刻记载。见冼玉清《清代六省戏班在广东》，载《中山大学学报》1963年第3期。

② 参见李元皓《看见十八世纪的戏曲影像：〈大英图书馆特藏中国清代外销画精华〉与昆剧》，此为李先生所赐之待发表稿，致谢。

③ 欧阳予倩：《一得余抄》，作家出版社1959年版，第245页。

④ 冼玉清：《清代六省戏班在广东》，载《中山大学学报》1963年第3期。

⑤ 〔清〕庾岭劳人说，愚山老人编：《蜃楼志》，台湾广雅出版有限公司1983年版，第258页。

这很好理解，因为伶人同省份之间换班是广州梨园会馆的常见现象。① 此次演出的三个剧目中，《闹宴》属传奇《牡丹亭》，《坠马》属戏文《琵琶记》，都是昆剧折子戏，《孙行者三调芭蕉扇》或即《借扇》，也是昆剧折子戏。可见，此时外江湖南班是唱昆腔，至少昆腔是其唱腔中之一种。我们也更有理由相信画中所绘为昆腔戏。

四、外销画中戏剧人物的穿戴

乾嘉时期的戏剧人物穿戴名目在乾隆朝《扬州画舫录》"江湖行头"和嘉庆朝《穿戴题纲》中有详细的记载，这批嘉庆初年的外销画则为了解当时戏服、道具的具体形制提供了参考。

前文表格中我们已识别了《回书见父》中的穿戴，其中需留意处颇多。例如咬脐郎所戴的紫金冠，前部只饰有绒球两颗，相当简洁；咸同朝清宫戏画中，此冠的明显变化在于，两侧大龙尾耳子下多了丝穗，翎子等部件更为精美，体现了富丽的宫廷风格，然而总体上仍较简洁；今日戏曲舞台常用的样式则更繁冗，饰满了绒球和白蜡珠抖须（见图2-5、图2-6、图2-7）。又如外销画中岳小姐所戴凤冠也很简洁；而大约清末的宫廷串珠花蝶带穗凤冠修饰颇精，在髹金漆胎上饰以玲珑串玻璃珠、点翠立凤，冠正中为一大玻璃光珠，四周为连珠及朵花，背后缀玻璃花彩色丝穗，冠口饰立凤衔串珠，左右两侧挂黄、粉红、绿色丝绦串珠排穗。② 当今戏曲舞台常用凤冠沿袭了清宫繁富之风格（见图2-8、图2-9、图2-10）。又如外销画中的马鞭，仅是在木杆的头挂一丝穗，梢加一小绳圈；咸同朝宫廷戏画中的马鞭则杆梢多了手柄，杆上髹漆，但大体上变化不大；而光绪朝清宫的戏曲道具马鞭，杆上又缀多个彩色丝穗；今日戏曲常用马鞭上的丝穗变得更长而突出，顶端又增设两只弹簧抖须小彩缨（见图2-11、图2-12、图2-13、图2-14）。从中似乎可见，自乾嘉时期至清末，戏曲穿戴风格经历了由简至繁的演变，而清末的繁富之风又为今日所承袭，且往往增饰更甚。③

① 广州外江梨园会馆伶人换班的情况详参黄伟《外江班在广东的发展历程：以广州外江梨园会馆碑刻文献作为考察对象》，《戏曲艺术》2010年第3期。

② 张淑贤主编：《清宫戏曲文物》，上海科技出版社、商务印书馆2008年版，第216页。

③ 嘉庆朝外销画与咸同朝清宫戏画中的戏服风格一简一繁，并非民间与宫廷戏服风格不同所致。这一点，从清宫《康熙南巡图》中所绘《单刀会》演出场景与大英图书馆藏《单刀赴会》外销画中人物穿戴的类似中可知。对比两画也可知，乾嘉时期戏服的简洁风格可能承袭于康熙朝。两画分别见故宫博物院编《故宫博物院藏清代宫廷绘画》，文物出版社1992年版，第70页；王次澄、吴芳思、宋家钰、卢庆滨编《大英图书馆特藏中国清代外销画精华》第6册，广东人民出版社2011年版，第46页。

图2-5 外销画《回书见父》紫金冠　　图2-6 清宫戏画紫金冠①　　图2-7 当今戏曲舞台常用的金胎紫金冠②

图2-8 外销画《回书见父》凤冠　　图2-9 清宫旧藏串珠花蝶带穗凤冠③　　图2-10 当今戏曲舞台常用的珠子凤冠④

① 图片截引自王文章主编《中国艺术研究院藏清升平署戏装扮像谱》，学苑出版社2008年版，第124页。
② 采自刘月美《中国昆曲衣箱》，上海辞书出版社2010年版，第102页。
③ 采自张淑贤主编《清宫戏曲文物》，上海科技出版社、商务印书馆2008年版，第216页。
④ 采自刘月美《中国昆曲衣箱》，上海辞书出版社2010年版，第113页。

图2-11 外销画《回书见父》中的马鞭

图2-12 清宫戏画中的马鞭①

图2-14 当今戏曲舞台常用的马鞭③

图2-13 光绪清宫马鞭②

① 图片截引自王文章主编《中国艺术研究院藏清升平署戏装扮像谱》，学苑出版社2008年版，第42页。
② 采自张淑贤主编《清宫戏曲文物》，上海科技出版社、商务印书馆2008年版，第233页。
③ 采自刘月美《中国昆曲衣箱》，上海辞书出版社2010年版，第159页。

第三节　绘画程式与戏剧图像的"失真"

以上我们考证分析了《回书见父》这一个案,得以窥见戏曲演出场景外销画的史料价值。然而,将图像用作史料,对其非纪实性成分的甄别同样重要。19世纪初的戏曲演出场景外销画中也存在一些不尽写实之处,绘画程式则往往是导致"失真"的重要原因,在此举例说明之。

一、西方绘画程式

在《回书见父》一画中,咬脐郎的右手插在长马甲的右侧开衩中(见图2-4),格外引人注目。经查,这一动作未见于现有宫廷戏画、年画、版画等其他戏画,梨园人士亦称这一动作也不用于今日戏曲表演。因此,我们有理由对其纪实性进行质疑,不宜据此画判断这一动作是戏曲的旧有身段。

那么,这一姿势从何而来?众所周知,外销画除了戏曲外,还包含方方面面的其他题材,肖像画便是其中一部分。在肖像画中,将右手插入上衣内是十分常见的造型。例如广州外销画家史贝霖(姓名佚,Spillem 或 Spoilum 的音译)18世纪70年代所绘现藏马丁·格雷戈里画廊的克兰斯顿(John Cranstoun)船长肖像画(见图2-15),[①] 1804年绘、迪美博物馆收藏的史多利(William Story)肖像画(见图2-16);广州外销画家福瓜(姓名佚,Foeiqua 的音译)于1805—1810年绘,现藏康涅狄格历史学会的怀特(Lemuel White)船长肖像画(见图2-17),等等,可见这一姿势在肖像题材外销画中的广泛运用。

事实上,将右手(少数例子是左手)插入衣服内,是西方由来已久、普遍运用的艺术程式,与"藏手礼"(hand-in-waistcoat,也作 hand-inside-vest、hand-in-jacket、hand-held-in 或 hidden hand)有关。"藏手礼"最早可追溯到古希腊政治家、演说家和修辞学派的开创者埃斯基涅斯(Aeschines),他称说话时把胳膊暴露在衣服外是欠礼貌的。在法国,"藏手"是17世纪社交礼仪语言的一部分,属于宫廷礼节,其图像最早可见于17世纪80年代早期的版画。1738年出版的弗朗索瓦·尼维隆(François Nivelon)《温雅举止书》(*Book of Genteel Behaviour*)中称,"藏手"这

① *From Eastern Shores: Historical Pictures by Chinese and Western Artists 1750 – 1970*, London: Martyn Gregory Gallery, Catalogue 96, 2016 – 17, p. 93.

图2-16 史多利
(Courtesy of the Peabody Essex Museum, Salem)

图2-15 克兰斯顿船长
(Martyn Gregory Gallery, London)

图 2-18 拿破仑在书房
(Courtesy National Gallery of Art, Washington)

图 2-17 怀特船长
(Connecticut Historical Society)

第二章 外销画中的19世纪初演出场景

一肢体动作代表着男子气概、大胆与谦逊。在英国，"藏手"是18世纪很多艺术家采用的基本程式，是伦敦肖像画室中最受顾客欢迎的姿势之一。18世纪40年代末50年代初托马斯·哈德森（Thomas Hudson）时尚画室将"藏手"作为主要肖像姿势，认为它适合有品质和价值之人，象征着友善且不造作，这让"藏手"名声大噪。在18世纪的瑞士、法国、西班牙、俄罗斯等国的画家笔下，"藏手"也时而可见。进入19世纪，"藏手"常被世界范围内各界名人的肖像画采纳，更在民间绘画中广泛流行，最著名的例子是雅克·路易·大卫（Jacques-Louis David）为拿破仑所绘的多幅肖像（见图2-18）。摄影术产生后，人像摄影也常采用这一姿势。①

广州外销画家学习西画技法，为中西方商人、官员绘制肖像画，②或模仿西画模板，或根据西方顾客的要求，娴熟掌握了"藏手"这一绘画程式。大英图书馆和大英博物馆所藏19世纪初期外销画，虽然多数情况都如实呈现了戏曲的舞台、布景，人物的服饰、身段动作等，但画家惯用的绘画程式会偶尔一现，产生了诸如戏曲人物施"藏手礼"的奇特形象，致使"失真"现象的发生。

二、中国绘画程式

外销画家兼用中西画技，所惯用的绘画程式，除来自西方外，也有来自中国的。19世纪初演出场景外销画中的女性戏剧人物，除个别外，面部描绘基本无异，无论在何种情境下，都表情平静，略带微笑。如《回书见父》中端庄贤惠的岳小姐（见图2-4），《菜刀记》中杀夫后惊惶失措的朱蔷薇（见图2-19），《卖皮弦》中欲毒杀客人的母夜叉孙二娘（见图2-20），《斩四门》中的女将刘金定（见图2-21），《包公打銮》中阻挡包拯办案的庞妃与其侍女（见图2-22），等等，面部绘制如出一辙。显然，这样的面部特征并非对某一演员表演的如实再现，也不尽符合剧中人物的身份、性格和戏剧情境。

为何会出现对女性戏剧人物"千人一面"的处理呢？事实上，这种标准化、程式化的女性面部特征，并非戏剧题材所独有，也常是其他题材外销画中中国女性的共同特征。例如大英图书馆藏"历代人物服饰组图"中的多位女性（见图2-23），美国大都会博物馆所藏的一套21幅奏乐女子外销画集（见图2-24），英国维多利

① Arline Meyer, Re-dressing Classical Statuary: the Eighteenth-Century "Hand-in-Waistcoat" Portrait, *The Art Bulletin*, Vol.77, No.1, Mar. 1995, pp.45-63.

② 外销画家为中西方商人、官员绘制肖像的情况，参见李世庄《中国外销画：1750s—1880s》，中山大学出版社2014年版，第116-138页。

图 2-19 莱刀记（Add. Or. 2075, By permission of the British Library）

第二章 外销画中的 19 世纪初演出场景

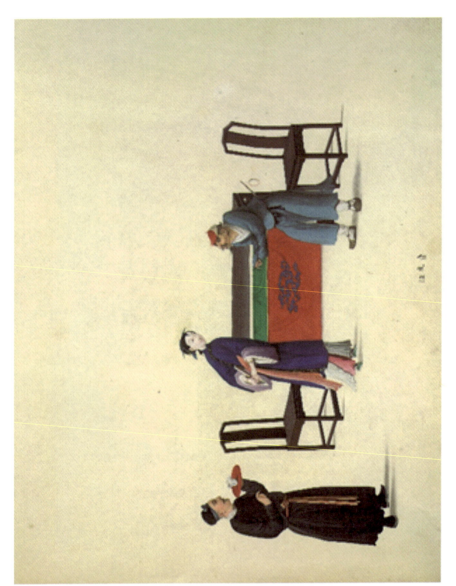

图 2-20 卖皮弦（Add. Or. 2079，By permission of the British Library）

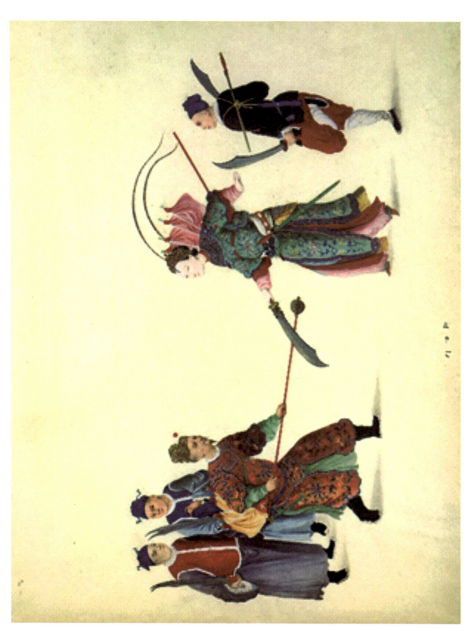

图 2 – 21 斩四门（Add. Or. 2071, By permission of the British Library）

第二章 外销画中的 19 世纪初演出场景

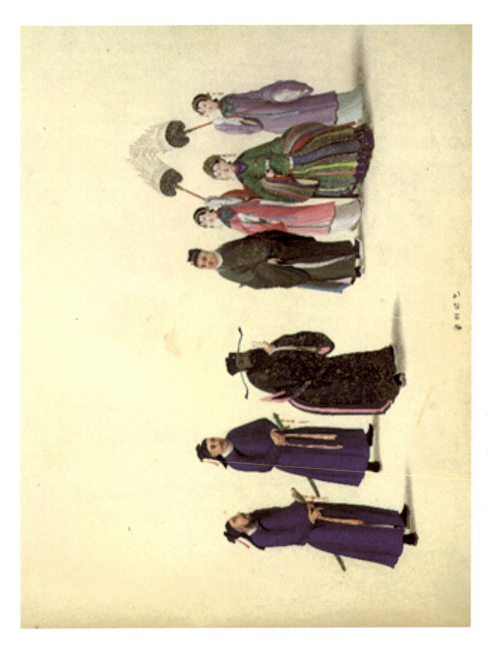

图 2 – 22 包公打銮（Add. Or. 2068, By permission of the British Library）

图2-24 奏乐女子（1990.289.1，The Metropolitan Museum）

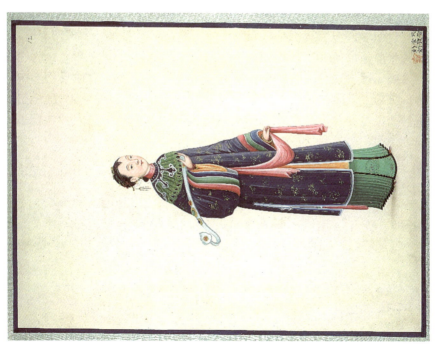

图2-23 奶奶（Or. 2262 f.12，By permission of the British Library）

第二章 外销画中的19世纪初演出场景

亚阿尔伯特博物馆藏行业组图中的女性（见图2-25），等等，不胜枚举。①

这样的面部处理，实际是受中国美人画传统的影响（见图2-27）。"美人画"于明代中叶真正形成，主要出于商业画坊和画匠之手，作为一种通俗化的美人图式被普及，迅速融入当时的流行文化，成为大众视觉消费的对象。同时，它们在题材和内容上呈现程式化和标准化，明显的倾向是在构图和人物造型上变得越来越近似，造成日益增长的可置换性。到了明末清初，一些作品虽标明画中人物姓名，形象则百人一面，犹如同一佳人不断更换服装、道具和场景。而绝大多数坊间生产的美人图已不再标明画中人的姓名和来历，从而可以被随意赋予任何身份。②

外销画同样出于民间作坊"匠人"之手，具有鲜明的商业属性。因此，外销画中绘制美人的技法，可能受美人画传统的影响。一些女性题材外销画，例如美国迪美博物馆藏反绘玻璃画《官员家中女子》（见图2-26），人物的面容、体态、发型、服饰以及环境、用器等，都与美人画无异，足见外销画与美人画的密切关系。

美人画对其后商业性绘画的强大影响，还可见于晚清民国画报中。"晚清北京各画报之热衷于并列仕女画与新闻画，最直接的效果是，画家不再追求写实，而采用轻车熟路的仕女画笔法，来绘制所有中国女性——包括古代著名的丑女，以及当今充斥大街小巷的各式妇人"；"强大的仕女画传统，使得还没学会或不屑于写实的中国画家，抹平了所有中国女性的面孔"。③ 这里所称的仕女画是包括美人画在内的笼统概念，为外销画中女性面部特征来源于美人画提供了佐证。

事实上，将面部视为"制作品"（artifact），而不追求对某一个体的逼真再现，是中国艺术史中一条贯穿始终的重要脉络；与伴随自我意识不断觉醒，在人物面部的逼真上逐渐趋于苦心经营的脉络并驾齐驱。④ 在外销水彩画、反绘玻璃画中，往往可见中国传统艺术中面部处理"类型化"脉络的显著影响。尽管19世纪初戏曲演出场景外销画纪实性很强，但受传统美人画绘画程式的影响，在女性戏剧人物面部绘制上出现了"失真"。

① 外销油画中的女性肖像面部则倾向于个性化和写实，与水彩画、反绘玻璃画不同。伊凡·威廉先生在研究外销通草纸水彩画时，已指出其中中国女性面部处理的标准化、非写实性特征。见 Ifan Williams, Beauty in Pursuit of Pleasure, *Apollo*, November 2006.

② 巫鸿：《中国绘画中的"女性空间"》，生活·读书·新知三联书店2019年版，第327-337页。

③ 陈平原：《左图右史与西学东渐：晚清画报研究》，生活·读书·新知三联书店2018年版，第338、345、472-476页。

④ Ladislav Kesner, Face as Artifact in Early Chinese Art, *Anthropology and Aesthetics*, No. 51 (Spring 2007), pp. 33-56.

图 2-26 官员家中女子(M8874, Courtesy of the Peabody Essex Museum, Salem)

图 2-25 做袜(D.125-1898, © Victoria and Albert Museum, London)

图 2-27 《千秋绝艳图》局部（绢本设色，明末清初，中国国家博物馆藏）

除"藏手"和"千人一面"外，19世纪初戏曲演出场景外销画中男子面部的绘制也并不写实。一方面表现在无论什么行当的戏剧人物都没有画脸谱，另一方面表现在面部特征与西方人略有相似，其中原因也能在绘画传统中找到端倪。在第一章中可以看到，英国马戛尔尼使团画师额勒桑德所绘的一些中国戏曲人物，面部特征更似西方人，而非中国人。事实上，不光是戏剧人物，额勒桑德笔下的多数中国人都有着略类西方人的面孔，代表着当时西画对中国人面部处理的一种常见方式。[①] 这批外销画的画家有意模仿西画技法，也许由于学艺不精、不能灵活处理所绘对象的特殊性，也许因为不愿花更多的时间和精力，于是将西画对中国人面部的失真处理也照单全收了。

① Chen Yushu, *From Imagination to Impression: The Macartney Embassy's Image of China*, Thesis for Doctor of Philosophy, The Chinese University of Hong Kong, 2017, pp. 129–132.

本章小结

至此，本章已主要以19世纪初外销画为中心，对戏曲演出场景画的史料价值与纪实性等问题进行了探讨。首先考述了19世纪初描绘着39出戏剧的46幅外销画的基本信息。其次，以《回书见父》一画为例，从画中戏剧的剧本系统、戏班、声腔、穿戴方面具体研究了画作的史料价值。从富春堂本《白兔记》到外销画所绘广州外江湖南班昆腔戏《回书见父》，再到湘剧《回书见父》的线索，对《白兔记》、湘剧史和广东戏剧史研究具有参考意义。画中所绘乾嘉时期紫金冠、凤冠、马鞭等服饰、道具的形制，是了解当时戏曲人物穿戴的形象材料。将画中穿戴信息与清代戏画、戏服等进行对比，能够看到戏曲穿戴自乾嘉以降"由简至繁"的风格演变，可为戏曲舞美研究与设计提供参考。最后，本章对画中的非纪实部分进行了考察。甄别非纪实成分，是将图像用作史料的必要步骤。在19世纪初戏曲演出场景外销画中，绘画程式往往是导致"失真"的重要原因。本章还以"藏手"和"千人一面"等现象为例，分析了中西方绘画程式对外销画纪实性所造成的影响，也为外销画技法渊源的探讨提供了例证。

总的来看，这批画中虽然也包含着"失真"的成分，但与英使团画师额勒桑德等西方画家之作相比，其纪实程度更高，且规模更大；与清宫戏画和完全反映舞台面貌的年画相比，这批画年代更早，并在一定程度上借鉴了透视、阴影等西画技法，使得舞台面貌，特别是对舞台空间的呈现更加逼真；同时，作为外销品，其富有中国戏曲籍图像的域外传播和中外文化交流的特殊意涵，因此富于戏曲史研究价值。还需注意的是，乾嘉时期的昆剧表演艺术被后世视为圭臬，称为"乾嘉传统"，是当前学界关注的热点问题。这批画题材兼收"花雅"，内容丰富，包含着诸多昆腔剧目，正是"乾嘉传统"的图像显现。

这批戏曲演出场景画一定程度上反映了19世纪初广州演剧的繁盛。繁盛的演剧必会带动相关商业的兴起。19世纪初的外销画中还包含着广州十三行街道商铺题材画作，从一个侧面为人们呈现了当时整个广州戏剧生态的繁荣；同时，从中能看到十三行这一清代外贸机构对于戏剧所发挥的重要影响。

第三章 外销画中的十三行街道戏曲商铺

鸦片战争前的清朝政府,基本实行"闭关政策"。清代在入关之初厉行海禁,康熙二十三年(1684)始开禁,准许广州、漳州、宁波、云台山四口通商,到乾隆二十二年(1757)则只准广州一口通商。当时清政府在广州指定若干特许的行商(洋货行或外洋行)垄断和管理经营对外贸易,又被称为"十三行"。一直到鸦片战争后,于1842年订立《南京条约》,才打破了清政府的闭关政策,"十三行"的公行制度也随之瓦解。① 而行商的后代仍然在中国商界发挥着重要影响。正如朱希祖所言:"十三行在中国近代史中,关系最巨。以政治言,行商有秉命封舱停市约束外人之行政权,又常为政府官吏之代表,外人一切请求陈述,均须由彼辈转达,是又有唯一之外交权;以经济言,行商为对外贸易之独占者,外人不得与中国其他商人直接贸易。"② 然而,这一持续了近一个世纪的组织,与戏曲的关系却未有人做过专门研究。③ 本章以广州十三行街道上的戏曲相关商铺题材外销画为研究对象,分析、考证其所绘戏曲商铺的种类、经营等情况。在研究这些外销画之前,我们首先需要探讨其产生的背景,即十三行行商与广州戏曲的关系。

第一节 十三行行商与广州戏曲

商路即戏路,是研究者的一个共识。然而,自1757年成为对外开放的唯一口

① 徐新吾、张简:《"十三行"名称由来考》,载《学术月刊》1981年第3期。
② 梁嘉彬:《广东十三行考》,广东人民出版社1999年版,"序"第5页。
③ 关于十三行的研究,详参冷东《20世纪以来十三行研究评析》,载《中国史研究动态》2012年第3期。冷东、金峰、肖楚雄《十三行与岭南社会变迁》,对十三行与岭南经济变迁、政治军事变迁、岭南城市变迁、文化变迁等方面做出探讨,没有涉及戏曲。

岸，至 1842 年中英《南京条约》规定中国开放五口，广州的国内商路又受到国际贸易的显著影响。对外贸易兴盛，则入粤外省商人多，广州外江梨园会馆兴盛；反之，对外贸易冷淡，则广州外江梨园会馆亦不景气。而国外市场对于茶、生丝、土布、瓷器等不同产地商品的需求，则会引起相应省份商人的入粤，这些省份的戏班也随之而来。因此，外贸影响了广州外江梨园会馆的兴衰和构成会馆各省戏班的多寡。① 十三行则是这一时期中外贸易的枢纽，其经营状况改变了整个广州商业，进而影响到广州剧坛。除此宏观影响外，行商与广州梨园也有很多直接的关联。

一、演戏宴请中外宾客

十三行设立后，洋人活动的范围被严格限制在广州城外的商馆区，不准入城，因此到行商家中做客、参观行商的庭院成了洋人最好的消遣。② 据英国人威廉·希基（William Hickey，1749—1830）的回忆录记载，1769 年（乾隆三十四年）10 月 1 日和 2 日，他在行商潘启官（Pankeequa）的乡间庭院参加了晚宴。由于这些记述是戏曲史研究的新资料，故予以详细引述：

> After spending three very merry days at Whampoa, we returned to Canton, where Maclintock gave me a card of invitation to two different entertainments on following days, at the country house of one of the Hong merchants named Pankeequa. These fêtes were given on 1st and 2nd October, the first of them being a dinner, dressed and served *à la mode Anglaise*, the Chinamen on that occasion using, and awkwardly enough, knives and forks, and in every respect conforming to the European fashion. The best wines of all sorts were amply supplied. In the evening a play was performed, the subject warlike, where most capital fighting was exhibited, with better dancing and music than I could have expected. In one of the scenes an English naval officer, in full uniform and fierce cocked hat, was introduced, who strutted across the stage, saying "Maskee can do! God damn!" whereupon a loud and universal laugh ensued, the Chinese, quite in an ecstasy, crying out "Truly have muchee like Englishman."
>
> The second day, on the contrary, everything was Chinese, all the European guests eating, or endeavouring to eat, with chopsticks, no knives or forks being at

① 参见冼玉清《清代六省戏班在广东》，载《中山大学学报》1963 年第 3 期。
② 参见刘凤霞《口岸文化：从广东的外销艺术探讨近代中西文化的相互观照》，香港中文大学博士学位论文，2012 年，第 89 - 94 页。

table. The entertainment was splendid, the victuals superiorly good, the Chinese loving high dishes and keeping the best of cooks. At night brilliant fireworks (in which they also excel) were let off in a garden magnificently lighted by coloured lamps, which we viewed from a temporary building erected for the occasion and wherein there was exhibited sleight-of-hand tricks, tight-and slack-rope dancing, followed by one of the cleverest pantomimes I ever saw. This continued until a late hour, when we returned in company with several of the supercargoes to our factory, much gratified with the liberality and taste displayed by our Chinese host.①

在黄埔度过了愉快的三天后,我们返回了广州。麦克林托克给了我一张行商潘启官在接下来几天中两次款待的邀请函,分别是在10月1日和2日。第一天的宴会配以英式装束和服务,在此场合,中国人相当尴尬地用着刀和叉,各方面都符合欧洲时尚。各种最好的葡萄酒充足地供应着。晚上上演了一部战争题材的戏,展现了很多精彩的打斗场面,其间的舞蹈和音乐都超过了我的预期。一个场景中,一位英国海军军官被介绍上台,他穿着全身制服,戴着突出的尖角帽,昂首阔步地走过舞台,说道:"Maskee can do! God damn!"(一定能成功!真该死!)引起哄堂大笑,一个中国人不能自已地大喊:"Truly have muchee like Englishman。"(真像英国人)

第二天则相反,一切都是中式的。餐桌上没有了刀叉,所有的欧洲客人都用筷子,或者说努力用筷子去吃。招待是极好的,所食皆上好的食物;中国人喜欢吃高档菜肴,并且厨艺一流。晚上,绚丽的烟花(也是他们擅长的)在花园燃放,花园被彩色灯笼照得十分美观。我们站在一座特意建造的临时建筑上,观赏了戏法、紧松绳索舞,随后观赏的默剧是我见过最巧妙的默剧之一。演出一直持续到深夜,我们和几位大班返回了商馆,都对中国东道主的慷慨与品位感到非常满意。

潘启官(1714—1788),同文行行商,名振承,又名潘启,外国人因称之为潘启官(PuankneguaⅠ)。他是十三行商人的早期首领,居于行商首领地位近30年。在潘振承之后,其子潘有度(1755—1820)、孙潘正炜(1791—1850)相继为行商,改商号为同孚行,仍在十三行中居重要地位,外商亦称他们为潘启官(PuankhequaⅡ、PuankhequaⅢ)。② 从希基的记述可知,潘启官在乡间私家园林中款待了英国

① Edited by Peter Quennell, *The Prodigal Rake*: *Memoirs of William Hickey*, New York: E. P. Dutton &Co. Inc., 1962, p. 143.

② 梁嘉彬:《广东十三行考》,广东人民出版社1999年版,第259–270页。

商人与商船大班。第一天为西餐，西式服务；第二天为中餐，中式服务。第一天晚上上演了一部战争题材戏曲，其中，有滑稽演员装扮成英国海军军官，并说英语，实际上是中式的广州英语（Canton English 或 Pidgin English）。① 第二天晚上的表演有烟火、戏法、杂耍与默剧。

1793 年英国马戛尔尼（George Macartney）使团访华，从北京返航至广州后，下榻在旧属行商的花园中。1794 年，荷兰德胜（Isaac Titsingh）使团访华，也三次在同一花园中参加宴会。蔡鸿生先生引用研究者博克瑟的著作，称此花园为行商伍氏所有。② 这一说法影响广泛，但这是蔡先生引用失误的结果。蔡先生所引博克瑟的原著称此花园的所有者为行商 Lopqua，非伍氏。③ 荷兰使团正使德胜和副使范罢览在日记中多次提到这所花园属于 Lopqua，应无疑。蔡香玉认为 Lopqua 或为行商陈远来，此花园为陈氏旧有。④ 笔者认同蔡香玉的观点。陈氏花园中专门设有戏台，两国使者都在其中观赏了大量的戏曲演出。⑤ 英使团主计员巴罗记载："有一次一个高水平的南京戏班来了广州，看来受到了行商和富民们的极力推捧。"⑥ 可见，行商还聘请了外省来广巡演的南京班招待英使。

刊于嘉庆九年（1804）的小说《蜃楼志》，描绘了十三行商人的生活情形。正如序言所说，作者"生长粤东，熟悉琐事，所撰《蜃楼志》一书，不过本地风光，绝非空中楼阁也"⑦，具有很高的史料价值。其中对于行商观剧的描写颇多。我们通过对以下一段描述的考证，证实《蜃楼志》高度的写实性。

① 关于"广州英语"以及以后的"洋泾浜英语"，参见吴义雄《"广州英语"与 19 世纪中叶以前的中西交往》，载《近代史研究》2001 年第 3 期；邹振环《19 世纪早期广州版商贸英语读本的编刊及其影响》，载《学术研究》2006 年第 8 期；程美宝《Pidgin English 研究方法之再思：以 18—19 世纪的广州与澳门为中心》，载《海洋史研究》第 2 辑，2011 年第 2 期；周振鹤《中国洋泾浜英语的形成》，载《复旦学报》2013 年第 5 期；等等。

② 蔡鸿生：《王文诰荷兰国贡使纪事诗释证》，载蔡鸿生《中外交流史事考述》，大象出版社 2007 年版，第 366 页。

③ C. R. Boxer, *Dutch Merchants and Mariner in Asia, 1602 – 1795*, London: Variorum Reprints, 1988, 1602 –1795, IX, p. 15.

④ 蔡香玉：《乾隆末年荷使在广州的国礼与国宴》，载赵春晨等编《广州十三行与清代中外关系》，世界图书出版社广东有限公司 2012 年版，第 248 页。

⑤ 荷使观剧情况参见蔡香玉《乾隆末年荷使在广州的国礼与国宴》，载赵春晨等编《广州十三行与清代中外关系》，世界图书出版社广东有限公司 2012 年版。关于英国马戛尔尼使团在广州的观剧详情，参见本书第一章。

⑥ John Barrow, *Travels in China*, London: Printed by A. Strahan, Printers-Street, For T. Cadell and W. Davies, in the Strand, 1804, p. 221.

⑦ 《蜃楼志小说序》，载〔清〕庾岭劳人说，愚山老人编《蜃楼志》，台湾广雅出版有限公司 1983 年版。

……摆着攒盘果品、看吃大桌，外江贵华班、福寿班演戏。仲翁父子安席送酒，戏子参过场，各人都替春才递酒、簪花，方才入席。汤上两道，戏文四折，必元等分付撤去桌面，并做两席，团团而坐。……那戏旦凤官、玉官、三秀又上来磕了头，再请赏戏，并请递酒。庆居等从前已都点过，卞如玉便点了一出《闹宴》，吉士点了一出《坠马》，施延年点了一回《孙行者三调芭蕉扇》……①

外江贵华班与福寿班都见诸外江梨园会馆碑刻的记载。贵华为江西班，分别记载于乾隆四十五年（1780）《外江梨园会馆碑记》、乾隆五十六年（1791）《重修梨园会馆碑记》、嘉庆五年（1800）《重修圣帝金身碑记》、嘉庆十年（1805）《重修会馆碑记》《重修会馆各殿碑记》、道光十七年（1837）《重修长庚会碑记》之中。福寿为湖南班，见诸乾隆五十六年（1791）《梨园会馆上会碑记》、嘉庆十年（1805）《重修会馆各殿碑记》、道光三年（1823）《财神会碑记》、道光十七年（1837）《重起长庚会碑记》之中。戏旦凤官、玉官、三秀三人，凤官，即陈凤官，玉官即袁玉官，都作为贵华班的成员，出现在嘉庆五年（1800）的《重修圣帝金身碑记》中；三秀，即谢三秀，乾隆四十五年（1780）《外江梨园会馆碑记》记载属于湖南祥泰班，《蜃楼志》记其属于湖南福寿班，这很好理解，因为伶人同省份之间换班是广州梨园会馆的常见现象。② 这些，都足见《蜃楼志》在戏曲记述上高度的真实性，我们据此可将这段描述的原型定位在约1800年，这对于确定《蜃楼志》的创作时间也具有参考意义。《闹宴》为传奇《牡丹亭》之一出，《坠马》为戏文《琵琶记》之一出，都是昆剧折子戏，《孙行者三调芭蕉扇》或即《借扇》，也是昆剧折子戏，因此此两班唱的也许是昆腔，至少昆腔是其唱腔中之一种。

1816—1817年，英国派以阿美士德勋爵（William Pitt Amherst, 1773—1857）为正使的使团访华。1817年1月1日，使团从北京返回了广州，1月16日，受到行商章官（Chun-qua）的宴请。使团的第三长官亨利·艾利斯（Henry Ellis, 1788—1855）对这次宴请有以下记述。

> A dinner and sing-song, or dramatic representation, were given this evening to the Embassador by Chun-qua, one of the principal Hong merchants. The dinner was chiefly in the English style, and only a few Chinese dishes were served up, apparently well dressed. It is not easy to describe the annoyance of a sing-song, the noise

① 〔清〕庚岭劳人说，愚山老人编《蜃楼志》，台湾广雅出版有限公司1983年版，第258页。
② 广州外江梨园会馆伶人换班的情况详参黄伟《外江班在广东的发展历程：以广州外江梨园会馆碑刻文献作为考察对象》，载《戏曲艺术》2010年第3期。这些碑文参见中国戏剧家协会广东分会、广东省文化局戏曲研究室编《广东戏曲史料汇编》第一辑，1963年版，第36-66页。

of the actors and instruments (musical I will not call them) is infernal; and the whole constitutes a mass of suffering which I trust I shall not again be called upon to undergo. The play commenced by a compliment to the Embassador, intimating that the period for his advancement in rank was fixed and would shortly arrive. Some tumbling and sleight of hand tricks, forming part of the evening's amusements, were not ill executed. Our host, Chun-qua, had held a situation in the financial department, from which he was dismissed for some mal-administration. He has several relations in the service, with whom he continues in communication. His father, a respectable looking old man with a red button, assisted in doing the honours. With such different feelings on my part, it was almost annoying to observe the satisfaction thus derived by the old gentleman from the stage. Crowds of players were in attendance occasionally taking an active part, and at other times mixed with the spectators-we had both tragedy and comedy. In the former, Emperors, Kings, and Mandarins strutted and roared to horrible perfection, while the comic point of the latter seemed to consist in the streak of paint upon the buffoon's nose-the female parts were performed by boys (The profession of players is considered infamous by the laws and usages of China.) Con-see-qua, one of the Hong merchants, evinced his politeness by walking round the table to drink the health of the principle guests: the perfection of Chinese etiquette requires, I am told, that the host should bring in the first dish. ①

　　章官是主要行商之一,他为大使提供了晚宴与"唱戏",或者说戏剧演出。晚宴主要是英式,只有很少几道中国菜,显然是精心安排的。戏的恼人难以形容,演员与器具(我不愿叫它们乐器)地狱般的喧闹;整个演出让人痛苦难熬,我确信再也不愿经受第二次了。戏剧从恭维大使开始,称大使晋升官级的时期已定,并且指日可待。翻跟头和戏法作为晚上娱乐的一部分,表演得还不差。我们的东道主章官曾在财政部门任职,因一些弊政被革职。他在官场中仍有些关系,继续联络着。他的父亲是一位看起来可敬的老人,戴着红色顶戴,也来尽地主之谊。看到这位老先生从演出中获得的满足几乎让我气恼,因为对我而言,感受是如此不同。在活跃的部分,有时会有大量演员上场,而其他时候演员又混于观众中。我们既看了悲剧,又看了喜剧。悲剧中,皇帝、王公与

① Henry Ellis, *Journal of the Proceedings of the Late Embassy to China*, London, 1817, pp. 418 – 419. 翻译参考了[英]埃利斯《阿美士德使团出使中国日志》,刘天路、刘甜甜译,刘海岩审校,商务印书馆2013年版,第286 – 287页。此中译本将 Chun-qua 音译为春官,将 Con-see-qua 音译为丛熙官,误。

大臣们趾高气扬,咆哮到了可怕的极致。而喜剧中的滑稽点似乎在于画在小丑鼻子上的条纹。女性人物由男孩来扮演。(原注:演员被中国的法律和习俗视为低劣职业。)行商昆水官为表现礼貌,在桌旁转着,为主要客人们的健康而敬酒:有人告诉我,一个完美的中国礼节需要主人亲自捧上第一道菜。

章官(Chun-qua),或称刘章官,名刘德章(?—1825),于乾隆五十九年(1794)至道光五年(1825)充当东生行行商。① 参加晚宴的行商至少还有昆水官(Con-see-qua)。昆水官或称潘昆水官、潘昆官、坤水官,为丽泉行洋商潘长耀使用的商名。嘉庆元年(1796)创设丽泉行,道光三年(1823)病故。因生意亏折,家产被查抄。② 从引文可知,章官以西餐和戏曲招待了使团。演出以例戏《跳加官》开始,既有喜剧,又有悲剧,人物有皇帝、王公、大臣和小丑等。埃利斯除了对翻跟斗和戏法有点认可外,对演出的其他方面都极不欣赏。使团医官麦克劳德(John M'Leod,1777?—1820)对这次演出的感受也大致相同,并对戏曲音乐强烈不满,足见西方人接受戏曲之困难。

> During the whole of the entertainment, a play is performing on a stage erected at one end of the hall, the subject of which it is difficult, in general, for an European to comprehend, even could he attend to it for the deafening noise of their music. By collecting together in a small space a dozen bulls, the same number of jack-asses, a gang of tinkers round a copper caldron, some cleavers and marrow-bones, with about thirty cats; then letting the whole commence bellowing, braying, hammering, and caterwauling together, and some idea may be formed of the melody of a Chinese orchestra. (Their softer music, employed at their weddings, and other occasions unconnected with the stage, is not unpleasing to the ear.) Their jugglers are extremely adroit, and the tumblers perform uncommon feats of activity. ③

在整个宴饮过程中,一部戏剧在建在大厅尽头的戏台上上演。它的题材对于欧洲人而言一般难以理解,甚至极喧闹的音乐都足以让人却步。如果在一个小空间内,聚集许多公牛,同样多的驴,一伙补锅匠围着一口铜锅,几把剁肉刀和几根骨头,再加上大约三十只猫;然后让牛吼、驴嘶、锤击、猫号之声齐

① 梁嘉彬:《广东十三行考》,广东人民出版社1999年版,第301-302页。
② 杨国桢:《洋商与大班:广东十三行文书初探》,载龚缨晏主编《20世纪中国"海上丝绸之路"研究集萃》,浙江大学出版社2011年版,第518页。
③ John M'Leod, *Narrative of a Voyage, in His Majesty's Late Ship Alceste, to the Yellow Sea, along the Coast of Corea, and through Its Numerous Hitherto Undiscovered Islands, to the Island of Lewchew; with an Account of Her Shipwreck in the Straits of Gaspar*, London: John Murray, Albemarle Street, 1817, pp. 149-150.

鸣，这般或许就能对中国交响乐的旋律领略一二。（他们轻柔点的音乐，例如，在婚礼上或其他与舞台无关的场合中使用，并不难听。）他们的杂耍极其娴熟，翻筋斗者表现了非凡的敏捷技艺。

行商设戏筵宴请宾客在当时广州文人的日记中也颇常见，反映了知识精英阶层对十三行戏剧活动的参与。例如文人谢兰生的日记中记有嘉庆二十四年（1819）四月二十七日"过万松园观剧"，十月十三日"天宝梁君请十六日戏席"，① 等等。万松园为行商伍氏的别墅，除谢兰生外，观生、张如芝、罗文俊、黄乔松、梁梅、李秉绶、钟启韶、蔡锦泉等嘉道间的名流也时常过从。② 天宝即天宝行，创立于嘉庆十三年（1808），梁君即其开创者行商梁经国。③

法国人福尔格（Paul-Émile Daurand-Forgues，又名老尼克 Old Nick，1813—1883）在其《开放的中华：一个番鬼在大清国》④ 一书中，记载了他于道光十六年（1836）七月初七受邀参加了行商秀官（Saoqua）家中的晚宴，书中对此次宴饮有以下描述。

> 一番恭维后，他领着我们进了宴会厅——这是一间位于宅子的正屋，即主人所住的地方。

> 大厅内，左右两边摆放着四张印尼苏拉特木料做成的桌子，呈一个大平行四边形，留有足够的空间通向一个椭圆形的门。门边立着两只巨大的古瓷瓶，插满色彩鲜艳的花朵，其中高高地夹着两扇宽大的孔雀羽毛。第五张桌子，也就是绦官（笔者注：误，应译作秀官）的桌子，摆在大厅的最内侧，在进门的边上，正对着另一端的是一个小戏台。整顿晚宴期间，戏台上翻筋斗和走钢丝的杂技演员以及歌手不停地表演着，虽然似乎没人瞧他们一眼。虽然桌子足够四人甚至六人入座，但每张桌子只坐两位客人，左右留出空间，不挡住看表演的人的视线。⑤

秀官（Saoqua），即马佐良（1795—1865），顺泰行商，原名马展谋。可见，在他住宅宴会厅内也设有戏台，为宴请中外宾客助兴。对主、客座的位置也做了特意安排，让人人都能看到演出。

① 〔清〕谢兰生著，李若晴等整理：《常惺惺斋日记（外四种）》，广东人民出版社 2014 年版，第 8 页、第 18 页。
② 《番禺县续志》卷四十叶十九，台湾成文出版社 1967 年版，第 569 页。
③ 梁嘉彬：《广东十三行考》，广东人民出版社 1999 年版，第 323 页。
④ Old Nick, Ouvrage Illustré Par Auguste Borget, *La Chine ouverte*, Paris: H. Fournier, Éditeur, 1845.
⑤ 〔法〕老尼克：《开放的中华：一个番鬼在大清国》，钱林森、蔡宏宁译，山东画报出版社 2004 年版，第 25 页。

二、家庭演戏

除了上述行商与中外官员、商人等宴饮要请戏班助兴外，在行商的家庭生活中，也经常要演戏，例如乔迁新宅。《蜃楼志》记叙了行商苏万魁新居建成后在家中演戏庆祝：

> 万魁吩咐正楼厅上排下合家欢酒席，天井中演戏庆贺。又叫家人们于两边厅上摆下十数席酒，陪着邻居佃户们痛饮，几于一夜无眠。到了次日，叫家人入城，分请诸客，都送了即午彩觞候教帖子，雇了三只中号酒船伺候，又格外叫了一班戏子。到了下午，诸客到齐。演戏飞觞，猜枚射覆。①

行商人家结婚更要演戏，例如《蜃楼志》中行商苏吉士（笑官）结婚：

> 腊尽春回，吉期已到……苏家叫了几班戏子，数十名鼓吹，家人一个个新衣新帽，妇女一个个艳抹浓妆，各厅都张着灯彩，铺着地毯，真是花团锦簇。到了吉日，这迎娶的彩灯花轿，更格外得艳丽辉煌。晚上新人进门，亲友喧阗，笙歌缭绕，把一个笑官好像抬在云雾里一般。②

可见，行商财力充沛，迎娶及婚礼上要同时请数家戏班，并且不但男方家里演戏，女方家中也要演。《蜃楼志》写到袁大人到行商苏吉士家中下聘礼时：

> 戏子参了场，递了手本，袁侍郎点了半本《满床笏》。酒过三巡，即起身告别。③

《满床笏》演郭子仪及全家皆封高官，所用笏排列满床之事，专供喜庆场合之用。

富有的行商，家中往往妻妾众多。梨园戏子都是男伶，不便为女眷演戏。因此行商家中还专门设有家班，全由女伶组成，即女戏，并在私家园林中建造戏台，供女眷们消遣，也可用来招待其他行商家中的女眷：

> 再说吉士因如玉回清远过节去了，只与姐姐妻妾们预赏端阳，在后园漾渌池中造了两只小小龙舟，一家子凭栏观看。又用三千二百两银子，买了一班苏州女戏子，共十四名女孩，四名女教习，分隶各房答应。这日都传齐在自知亭唱戏。到了晚上，东南上一片乌云涌起，隐隐雷鸣，因吩咐将龙舟收下。
>
> 次日端阳佳节……（苏吉士）着人到温家、乌家、施家，请那些太太奶奶们到来，同玩龙舟，并看女戏。④

① 〔清〕庚岭劳人说，愚山老人编：《蜃楼志》，台湾广雅出版有限公司1983年版，第43页。
② 〔清〕庚岭劳人说，愚山老人编：《蜃楼志》，台湾广雅出版有限公司1983年版，第104页。
③ 〔清〕庚岭劳人说，愚山老人编：《蜃楼志》，台湾广雅出版有限公司1983年版，第230页。
④ 〔清〕庚岭劳人说，愚山老人编：《蜃楼志》，台湾广雅出版有限公司1983年，第254–255页。

行商苏吉士的家班由 14 名苏州女孩和 4 名女教习组成，平时分属于他的各房妻妾，为她们唱曲；聚集在一起，则是一个完整的戏班，可以搬演整出剧目。苏州是昆曲的繁盛之地，可见此时行商人家对昆曲的喜爱。观戏与观龙舟的同时，可知此自知亭应是临水而建，观剧环境优雅，并"可以利用水的回声作用增添乐音的幽回效果"。①

英国人艾伯特·史密斯（Albert Smith，1816—1860）于 1858 年 9 月 15 日（星期三）游玩了潘庭官（Puntinqua）的花园。庭官是潘正炜的号，但潘正炜已于 1850 年离世，此庭官或指潘正炜的族人、海山仙馆的主人潘仕成（1804—1874）。② 史密斯记述了两次鸦片战争后潘氏花园破败凋零的景象，而花园中的剧场建筑依然存在：

> There was a well-built stage, for sing-song pigeon, and a pavilion for the women opposite to it, between which and the theatre water ought to have been. ③

> 有一座建造精良的舞台，为唱戏之用，其对面为一座亭，供女眷们看戏之用，在亭与剧场之间本来应该有水。

《法兰西公报》（*Gazette de France*）1860 年（咸丰十年）4 月 11 日登载了一封寄自广州的信，文中大谈寄信者所见潘氏住宅的豪奢，谈及"妇女们居住的房屋前有一个戏台，可容上百个演员演出。戏台的位置安排得使人们在屋里就能毫无困难地看到表演"④。按年份，此潘氏庭院也应指潘仕成的海山仙馆。海山仙馆还见诸同光朝人俞洵庆的描述："距堂数武，一台峙立水中，为管弦歌舞之处。每于台中作乐，则音出水面，清响可听。"⑤ 可见，潘仕成的私家花园将戏台设在水中，利用水的回声增加音乐之美，还设有看戏的亭子，坐在堂内或亭中都能看戏，更加方便了家中女眷。其情形正可与《蜃楼志》的描述相互印证、补充。

三、组建洋行班

行商是广州戏曲的一大消费群体，也许是由于对艺术和服务水准的更高要求，

① 廖奔：《中国古代剧场史》，中州古籍出版社 1997 年版，第 25 页。
② 关于潘仕成的身份是否为行商，学界有争议，但其与十三行商人的密切关系则无可置疑。参见蒋祖缘《潘仕成是行商而非盐商辨》，载《岭南文史》2000 年第 2 期；陈泽泓《潘仕成身份再辨》，载《学术研究》2014 年第 2 期；邱捷《潘仕成的身份及末路》，载《近代史研究》2018 年第 6 期；等等。
③ Albert Smith, *To China and Back: Being a Diary Kept, Out and Home*, London, 1859, p.43. "sing-song pigeon"是当时的广州英语（Canton English 或 Pidgin English）中对中国戏曲的普遍叫法，详参本书第四章。
④ 转引自［美］亨特《旧中国杂记》，沈正邦译，广东人民出版社 1992 年版，第 90 页。
⑤〔清〕俞洵庆：《荷廊笔记》，转引自黄佛颐编纂，仇江等点校《广州城坊志》，广东人民出版社 1994 年版，第 609 页。

富有的行商们更直接组建戏班，参与到梨园行会当中。广州外江梨园会馆成立于乾隆二十七年（1762），会馆所立乾隆三十一年（1766）《不知名碑记》记载了一个专为十三行演戏的"洋行班"：

　　洋行班主江丰晋　陈广大
　　　　师傅李文凤
　　　　管班沈岐山
　　　　众信崔雄士　陈友官　尹君邻　郑华官　李彩官　欧文亮
　　　　　　周士林　许德珍
　　　　子弟阿二　阿陛　广龄　金宝　长庆　国寿　四喜　九宁
　　　　　　德官　玉保　阿保　阿福　阿九　官友
　　　　　　　　　　　　　　　　　　　共花钱拾陆员①

广州外江梨园会馆为来广外省戏班的行会组织，具有行业垄断的性质。据记载，外江班是当时广州梨园的霸主，而本地班只准许在乡村搬演。② 洋行班为十三行行商组织的戏班，本属本地班，但能够在外江梨园会馆上会，可见其实力之强，可能是行商财可通神的缘故。其成员欧文亮在乾隆二十七年（1762）《建造会馆碑记》中属姑苏朝元班；其师傅李文凤和众信崔雄士、许德珍都出现在乾隆二十七年的碑文中，也可能来自姑苏；其子弟，从名字看，可能是广东本地人。可知，行商也许因其他戏班雇主太多或水平欠佳，因而出钱聘请姑苏师傅及一些成员，教广州本地的子弟演唱昆曲，专门为洋行服务。

四、出口戏曲题材外销画

行商垄断着中国的外贸，对于茶、丝等主要货物，外商必须从行商手里购买；对于一些装饰性物品例如绘画、扇子、漆器等，则可直接从中国商铺购买。尽管如此，仍有史料说明，至少在19世纪初，英国官方机构会通过行商来购入中国外销艺术品。这些装饰性艺术品上经常被绘以中国的各类事物，其中戏曲图像便经常出现。

例如，1803年，英国东印度公司董事会给广州十三行行商写信，为印度事务部图书馆征购了一批中国植物题材绘画。1805年董事会再次写信，称这些画得到高度赞许，期望再为他们制作一些题材混杂的画作。似乎正由于此信，又一批外销画约

① 中国戏剧家协会广东分会、广东省文化局戏曲研究室编：《广东戏曲史料汇编》第一辑，1963年版，第42页。

② 〔清〕杨懋建：《梦华琐簿》，载傅谨主编《京剧历史文献汇编》第一卷，凤凰出版社2011年版，第498页。

于 1806 年被送达,其中便有 36 幅中国戏剧题材的画作。① 这 36 幅画原藏于印度事务部图书馆,1982 年转归大英图书馆,架号:Add. Or. 2048 – 2083。它们形制统一:欧洲纸,水彩画,宽 54 厘米,高 42.5 厘米,每幅画的正下方都题有剧名,这 36 出戏分别是《昭君出塞》《琵琶词》《华容释曹》《辞父取玺》《克用借兵》《擒一丈青》《疯僧骂相》《项王别姬》《误斩姚奇》《射花云》《周清成亲》(按:大英博物馆藏同内容外销画上题名"张青成亲")《遇吉骂闯》《齐王哭殿》《义释严颜》《李白和番》《单刀赴会》《崔子弑齐君》《醉打门神》《三战吕布》《五郎救第》(按:"第"同"弟")《包公打銮》《回书见父》《威逼魏主》《斩四门》《金莲挑帘》《由基射叔》《醉打山门》《菜刀记》《酒楼戏凤》《王朝结拜》《渔女刺骥》《卖皮弦》《辕门斩子》《建文打车》《贞娥刺虎》和《匡胤盘殿》。此外,与这 36 幅同批送抵印度事务部图书馆的还包括两套船舶画,其中有两幅描绘戏船的画作。编号分别为:Add. Or. 1978 和 Add. Or. 2019。广州的戏船,后来被称为红船,是早期的广州本地班与后来的粤剧班的生活场所与出行工具。②

这批外销画的写实度非常高,将中国戏剧的服饰、装扮、道具、布景等舞台面貌和演员们赖以生活和巡演的戏船都相当逼真地呈现于英国读者面前。

此外,行商的后代对粤剧的发展或做出过贡献,并在光绪朝始创广州公开营业的商业戏院。据说,较早出现的粤剧细班(童子班)是清咸丰间的"庆上元"班,由艺人兰桂和华保两人任主教。他们和老艺人邝明(邝新华之父),早年曾在琼花会馆协助李文茂起义。清廷禁演粤剧后,二人就借用十三行富商伍紫垣在河南(今海珠区)溪峡的花园,招收了一批儿童来传授技艺。对外则说是家庭娱乐活动。③ 伍紫垣(1810—1863),名崇曜,原名元薇,字紫垣,商名绍荣,其父伍秉鉴去世后任怡和行行主。"光绪二十五年,广州五大富商中的潘、卢、伍、叶四家,在他们居住的河南(海珠区)寺前街附近,开设了一间戏院叫'大观园'。这是广州有史以来第一间公开营业的戏院。"④ 此四家的祖上都是行商。

① 这些通信现存大英图书馆,编号:Mss. Eur. D. 562.16,参见 Mildred Archer, *Company Drawings in the India Office Library*, London: Her Majesty's Stationery Office, 1972, pp. 253 – 259。
② 关于这 36 幅戏曲演出场景外销画,详参本书第二章;关于这两幅戏船画,详参本书第五章。
③ 赖伯疆:《粤剧史》,中国戏剧出版社 1988 年版,第 301 – 302 页。
④ 赖伯疆:《粤剧史》,中国戏剧出版社 1988 年版,第 314 页。

第二节　商馆区的戏曲相关商铺

由于十三行行商是广州戏剧的一大参与和消费群体，因此，十三行商馆区所在的街道上有不少戏曲商铺。19 世纪初的广州外销画如实绘制了这些商铺，是戏曲史和十三行研究的新材料。本节将对这些外销画进行考释，阐发其史料价值，进而揭示十三行街道上戏曲商铺的种类与经营情况，并由此窥见由十三行所带动的整个广州戏剧生态的繁荣。

一、商铺与商铺外销画

（一）十三行街道上的商铺概况

十三行商馆区位于广州城外，沿珠江而建。清政府规定在广外商及官员只能在此区域活动，不准进城。1760 年，公行成立，政府与公行合作，决定将所有参与外贸的中国商户纳入更严密的监督与管理之下。是年，公行便出资在商馆区建了一条新街，即靖远街，后来被外国人称作中国街（China Street），商馆区各处的中国商户们都需迁至此街。其后豆栏街（Hog Lane Street）和十三行街也成为对外国人开放的商铺街。1822 年，商馆区发生大火，其后重建，增加了一条同文街，外国人称之为新中国街（New China Street）。① 除与公行交易外，外商很大部分的消费都是在这几条街的商铺中，一些美国人甚至从商铺购买了大部分货物，比从公行购买的还多。②

对于商馆区街道上的商铺，外销画及当时来广外国人的日记中有着丰富详细的记载。例如美国船长查尔斯廷（Charles Tyng，1801—1879）于 1816 年 1 月抵达广州，后来他在游记中记述了当时商馆区街道商铺的情形，因比较详细，我们引述如下：

> From the common were two streets, or lanes, running back about half a mile, on which foreigners were allowed to walk. No one was allowed to enter the gates of the

① Paul A. Van Dyke and Maria Kar-wing Mok, *Images of the Canton Factories 1760–1822*, Reading History in Art, Hong Kong University Press, 2015, pp. 83–98.

② Paul A. Van Dyke, *Merchants of Canton and Macao: Politics and Strategies in Eighteenth-Century China Trade*, Hong Kong: Hong Kong University Press, 2011, pp. 10–12.

city, and there never was a foreigner inside of the city, until years afterwards when in the war with the English, the city was taken. At the end of these two walks, there were Chinamen stationed, armed with bamboo clubs to stop further progress, and drive us back. These streets or lanes were called China Street and Hog Lane. The first was about 12 feet wide, with stores on each side. Hog lane was about 10 feet wide, also shops, not so fine as on China St. there were more eating places, and small trades there. The principal resort of sailors was at Jemmy Young Tom's. He spoke pretty good English and we used to go to his place, and get what we wanted to eat and drink. He was a middle aged Chinaman, and was always very good to me.

The shops in China Street were large, and almost everything the country produces was to be found for sale there. The stores were apparently all open on the street, so that one could see in, what was for sale. There was always one standing at the door beckoning us to come in and buy. The first thing in the trade was a "kumshaw," that is a gift, a silk handkerchief, or something of the kind, and if you accepted the gift and did not buy anything, and went on to another store, you would not receive a kumshaw, as notice would be given that you already had one.

……

In the stores in China St. there were all kinds of silks, china sets, carved ivory and tortoise shell work, and a great variety of ornamental boxes, & a variety of nic nacs made from rice, and bamboo. In fact, there was everything that one had never seen before. It was like a museum, and I used to go into the shops and store rooms, and instead of giving them offense, they seemed more pleased than I was myself, and would take things down to show me, and sometimes would give me something of not much value.①

从公共区往回走大约半英里，有两条街，或者说是巷，允许外国人行走。任何外国人都不允许入城，直到几年后中英战争广州被占领，这种情况才改变。两条街的尽头有中国人驻守，手持竹竿阻止我们继续前行，将我们赶回来。两条街道被称作中国街和豆栏街。前者宽约12英尺，两边都是商铺。豆栏街宽约10英尺，也都是商铺，但没有中国街上的那么好，那里有更多的餐馆和小商贩。水手们的主要去处是杰米小汤姆那儿。他的英语说得非常好，我

① Susan Fels, ed., *Before the Wind: The Memoir of an American Sea Captain, 1808 – 1833*, by Charles Tyng, New York: Viking, 1999, pp. 33 – 35.

们经常去他那吃喝一番。他是个中年中国男人,对我总是很好。

中国街上的商铺规模庞大,这个国家的所有产品几乎都能在这里买到。街上的商铺完全敞开着,所以人们可以看到里面卖的是什么。总有人站在门口招呼我们进来购物。首先会送给顾客一件礼物"kumshaw"(按:应即"顾绣"),就是一块丝绸手帕或类似的东西。如果你接受了礼物,但什么也没买,去另一家店时,就不会再赠送"kumshaw"了,因为他们会相互告知你已经有了一个。

............

中国街上的商铺,有着各种各样的丝绸、瓷器、牙雕和龟壳制品,有着极其丰富的装饰盒,大量以大米和竹做成的零食。事实上,这里有你从未见过的一切。这里就像一座博物馆,我常常走进店铺和储物室,不但不会冒犯他们,他们似乎比我还开心,把东西拿下来给我看,有时还会送我件不太贵的东西。

可见,在外国人仅被允许自由行走的十三行商馆区街道上布满了商铺,所售货物种类极多,令外国人瞠目。中国商人不但会说英语,还取了英国名字。为吸引顾客,经常有礼物相送。这条中国街,即靖远街,经常出现在外销画中。香港艺术馆藏、创作于约1839年的《广州靖远街》(编号:AH1994.0004)(见图3-1)为我们呈现了当时此街商铺林立的画面,街道上前来洽谈生意的洋人随处可见。画中也可见这些商铺的形制,都是二层楼,规格统一,一层为出售商品的店铺。

中国街上的中国商人以什么语言与洋人沟通呢?除了极少数人会说真正的英语外,多数人都说当时流行的中式"广州英语"(Canton English 或 Pidgin English)。英国阿美士德访华使团的第三长官亨利·艾利斯在其1817年1月3日的日记中,记录了他当天在广州购物的情形:

> A peculiar dialect of English is spoken by the tradesmen and merchants at Canton, in which the idiom of the Chinese language is preserved, combined with the peculiarities of Chinese pronunciation. ①

广州的小贩和商人都说着一种特殊的英语方言,其中保留着汉语的惯用语法,也结合了汉语发音的特点。

根据1844年来广州的奥斯蒙德·蒂芙尼(Osmond Tiffany, Jr., 1823—1895)的记录,我们可以得知这些商铺的具体形制,它们的规格和外观都是统一的,二层,一线排列,主要以木构成,有时底层用青砖,门则要提到比街面高出一步的

① Henry Ellis, *Journal of the Proceedings of the Late Embassy to China*, London, 1817, p. 409.

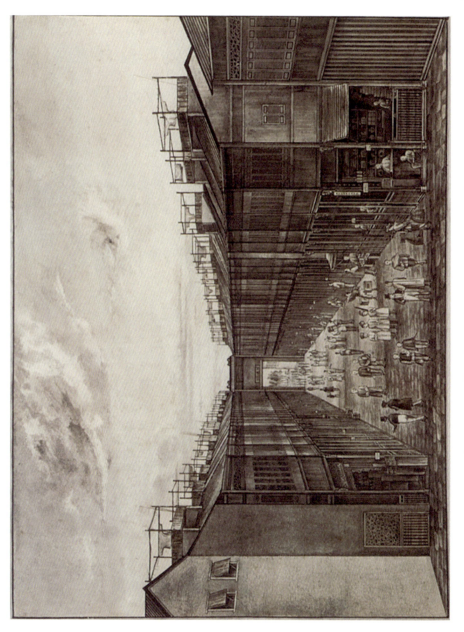

图3-1 广州靖远街（AH1994.0004，香港艺术馆藏）

位置。为方便外商，店家多数会在门旁挂一个小漆板，上面用英文写着他们的名字和职业。店铺的门上一般会有块小屋顶，以防雨水，门面上的木板多数普遍地被涂成绿色。虽然二楼有时有格子窗，但光线是从房子顶部透入的。商品都摆在一层的货架上或玻璃橱柜中，以及店主所在的柜台后面，柜台经常对着门。① 美国迪美博物馆（Peabody Essex Museum）藏有一幅《新中国街街景》的外销画（编号：E82546）（见图3-2），清晰描绘了商铺的面貌。新中国街，即同文街。画中左一家店为裁缝店，招牌上写着"Polly the Tailor's Shop"（波利裁缝店），后一家为外销画家林呱的画铺，招牌上写着"Lamqua the Painter's Shop"（林呱画铺）。画中所绘与蒂芙尼的记录多数吻合，两相对照，可以对商馆区商铺的情形有基本的了解。

（二）十三行街道商铺外销画集

蒂芙尼除记载了商铺的形制外，也介绍了一些他见到的经营行当：瓷器铺、珠宝铺、银匠铺、兑换铺、牙雕铺、木雕铺、席子铺、扇子铺、夏布铺、帽子铺、家具铺等。② 而为我们提供最详细商铺清单的则是大英博物馆藏的一套两册描绘了200间商铺的外销画，以及迪美博物馆藏的一套40幅商铺外销画。

大英博物馆藏有一套上下两册墨水纸本外销画集，1877年登记入册，由礼富师（Reeves）家族捐赠，来源为英国东印度公司于1812—1831年派驻广州的验茶师美士礼富师。两画册的编号分别为：1877，0714，0.401-501和1877，0714，0.503-603。册页宽54厘米，高40.2厘米；纸张宽49.5厘米，高37厘米；画心宽47.8厘米，高34.5厘米。全套共201幅，除了一幅"花地"非商铺外，其余共描绘了十三行附近街道上的200间商铺，出售之物包括生活用品、家具杂货、文玩书店、金银钱庄、茶烟布料、肉铺酒馆等，而重复的行业甚少。③ 关于这批画的年代，我们可从画册1877，0714，0.401-501中第36幅《凤池牌扁铺》中找到依据。画中描绘的已制作完成的牌匾中，一个匾上写有"嘉庆廿五年四月十五立"字样，可知此画作于是年或稍晚，因此，这批画应完成于约嘉庆二十五年（1820）至美士礼富士离开广州的道光十一年（1831）之间。

迪美博物馆藏十三行街道商铺画40幅，编号：E80607.1-40，原藏美中贸易博物馆（Museum of the American China Trade，后改名Forbes House Museum），1984

① Osmond Tiffany, Jr., *The Canton Chinese, or The American's Sojourn in the Celestial Empire*, Boston and Cambridge, 1849, pp. 59-62.

② Osmond Tiffany, Jr., *The Canton Chinese, or The American's Sojourn in the Celestial Empire*, Boston and Cambridge, 1849, pp. 69-78.

③ 这些信息见于刘凤霞《口岸文化：从广东的外销艺术探讨近代中西文化的相互观照》，香港中文大学博士学位论文，2012年，第127-134、285-303和359-408页。此文载这套画的全部照片与详细信息。

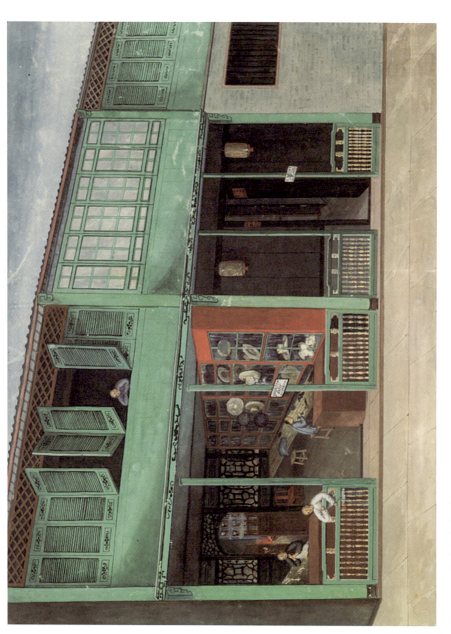

图 3-2　新中国街街景（E82546，Courtesy of the Peabody Essex Museum, Salem, MA. Photography by Mark Sexton）

年，美中贸易博物馆藏品并入迪美博物馆（Peabody Essex Museum）。① 这组画的尺寸，宽约36.8厘米，高27.9厘米。纸张为英国水彩画纸，其中有些纸张带有1821年的水印，还有一幅画可根据其上题词确定为1825年之作，因此将整组画的完成时间判定为1820—1830年应该是合理的。② 除戏曲商铺外，画集所绘商铺还有《丽和号锡器铺》《三信号金簿铺》《新利号成衣铺》《大章号绫罗绸缎铺》《同吉号打包铺》《新盛号灯笼铺》《钟表铺》《圣华神佛铺》《茗芳斋茶铺》，等等。③

可见，此240幅商铺画都诞生于约19世纪20年代。画中所绘与戏曲相关的商铺，包括三幅戏服铺、三幅戏筵铺、一幅搭戏棚铺、一幅奏乐铺、两幅乐器铺和一间售卖包括剧本在内的书店。下面我们对这些画作进行考证和分析。

二、戏服铺

（一）润华号戏服铺——兼考顾绣戏衣

《润华号戏服铺》（见图3-3）为迪美博物馆藏一组40单页描绘广州商铺内景的水粉画册中的一幅，编号：E80607.16。店铺的形制与蒂芙尼所描述的颇相类，甚至连店铺中洒满的阳光也与蒂芙尼所说光线是从屋顶透入相吻合。此画中商铺左侧柱上挂有一招牌，上书："润华号巧造规头各色顾绣戏服"，铺内桌上也立有一招牌，上书"行头戏服"。"行头"，是梨园行话，即指戏曲舞台人物穿戴的衣冠、髯口与砌末。南戏《错立身》第十二出中就有这样的念白："延寿马，我招你自招你，只怕你提不得杖鼓行头。"④ 元人高安道在《嗓淡行院》中描写一个水平低劣的末流戏班，有"唵嚼砌末，猥琐行头"语。⑤ 李斗《扬州画舫录》谓"戏具谓之行头，行头分衣、盔、杂、把四箱"。⑥ "规头"，乃盔头之讹。

顾绣，即"露香园"顾绣，或称"顾氏露香园绣"，或简称"露香园绣"，是明代嘉靖年间兴起于上海的著名刺绣流派。创于明嘉靖三十八年（1559）进士顾名

① Carolyn Mcdowall, Peabody Essex Museum at Salem-Opening Windows on the World, June 21, 2014. (https://www.thecultureconcept.com/peabody-essex-museum-at-salem-opening-windows-on-the-world).
② Catalogue by H. A. Crosby Forbes, *Shopping in China*, *The Artisan Community at Canton*, *1825-1830*, *A Loan Exhibition from the Collection of the Museum of the American China Trade*, International Exhibitions Foundation, 1979, "Introduction"; Craig Clunas, *Chinese Export Watercolours*, Victoria and Albert Museum, 1984, p.21.
③ 《润华号戏服铺》与此9幅可见于数据库MIT Visualizing Cultures (https://ocw.mit.edu/ans7870/21f/21f.027/rise_fall_canton_04/cw_gal_03_thumb.html)。这组画的全部简介见 Catalogue by H. A. Crosby Forbes, *Shopping in China*, *The Artisan Community at Canton*, *1825-1830*, *A Loan Exhibition from the Collection of the Museum of the American China Trade*, International Exhibitions Foundation, 1979.
④ 钱南扬：《永乐大典戏文三种校注》，中华书局2009年版，第245页。
⑤ 隋树森编：《全元散曲》，中华书局1964年版，第1111页。
⑥ 〔清〕李斗：《扬州画舫录》，中华书局1960年版，第133页。

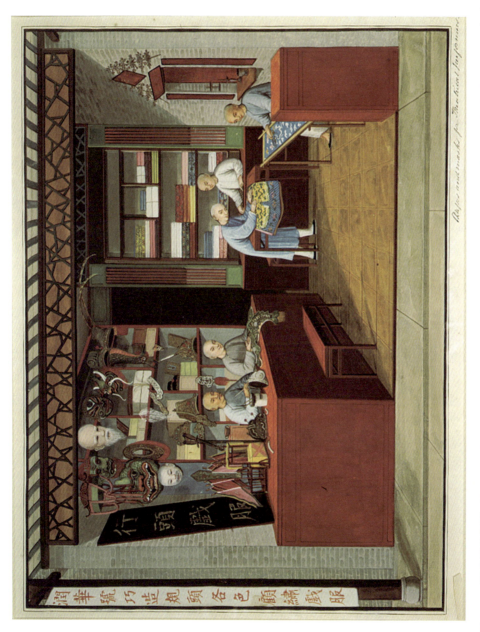

图 3-3 润华号戏服铺（E80607.16，Courtesy of the Peabody Essex Museum, Salem, MA. Photography by Jeffrey R. Dykes）

第三章 外销画中的十三行街道戏曲商铺

世家中女眷，盛于其孙媳韩希孟。韩以刺绣临摹宋元名画，经董其昌赏赞，名声更著，其所绣被称为韩媛绣。顾名世曾孙女玉兰因家境所迫，开始以对外传授技艺为生计，自此顾绣广泛传播。①因以习顾绣为业的人不断增多，顾绣也从文人雅玩逐渐变得更富实用性。清乾嘉时人褚华《沪城备考》云："顾氏露香园绣，今邑中犹有存者，多佛像、人物、鸟兽、折枝花卉，虽色泽已褪，而笔意极类唐宋人，殆其所摹仿然也。近针工惟以绣蟒服胸背及衣袖、佩囊为事，画轴即偶一为之，花样亦从时好，其传诸四方，犹称顾绣云。"②可见，此时的顾绣为迎合市场，已经更多地倾向于实用性服饰了。

画中戏服铺在招牌上标明"顾绣"，是对自家商品的宣传。此画所在画册中，还有一幅《大章号绫罗绸缎铺》（E80607.19）（见图3-4），其中所标的服饰名称有"顾绣霞帔"和"顾绣蟒服"。如前文所引，据1816年抵达广州的美国船长查尔斯廷记载，商馆区街道上的商铺为了招徕顾客，会送给每位来店的客人一块顾绣（kumshaw）丝绸手帕作为礼物。可能因为礼物珍贵，如果客人接受了，但什么也没买，去另一家店则不会得到另一份。这些，都说明顾绣在当时广州的流行。

其实，至晚在乾隆年间，顾绣已被戏服采用。乾隆五十五年（1790），乾隆皇帝赐给安南国王阮光平的蟒衣，乃是按照"南府行头式样"而制，其中便包括"顾绣蟒衣一件（红地细立水）"。③可见当时的清宫戏服已经采用顾绣。另傅惜华旧藏、现藏于中国艺术研究院的《〈堆花〉花神名字、穿着串头》，为乾隆朝南府钞本，记录各月花神的服饰包括："四时花顾绣出摆衣""顾绣采莲衣""元色顾绣纱采莲衣"，④可见清宫戏服顾绣种类的丰富。清宫戏服对顾绣的喜爱，还可见于咸丰朝刑部尚书赵光的记载，咸丰七年（1857）万寿圣节，皇帝赏王公大臣们在同乐园看戏，排场豪奢，其"戏具衣饰，多平金顾绣"。⑤"平金"是刺绣的一种针法，即是用金线在绣面上盘出图案。除宫廷外，一些地方官员支持的戏班，也拥有顾绣戏服。成书于乾隆年的《扬州画舫录》，记载了由两淮富有的盐务所"自制戏

① 参见徐蔚南《顾绣考》，中华书局1936年版，第1-22页。
② 〔清〕褚华：《沪城备考》"附录"，载《丛书集成续编》第50册，上海书店出版社1994年版，第615页。
③ 中国第一历史档案馆、香港中文大学文物馆合编：《清宫内务府造办处档案总汇》第52册，人民出版社2005年版，第66-67页。
④ 傅惜华：《〈游园惊梦〉花神考》，载王文章等编《傅惜华戏曲论丛》，文化艺术出版社2007年版，第91-93页；刘淑丽：《〈牡丹亭〉接受史研究》，齐鲁书社2013年版，第242-243页。
⑤ 〔清〕赵光：《赵文恪公（退菴）自订年谱遗集》，载沈云龙主编《近代中国史料丛刊》第46辑，文海出版社1966年版，第236-237页。

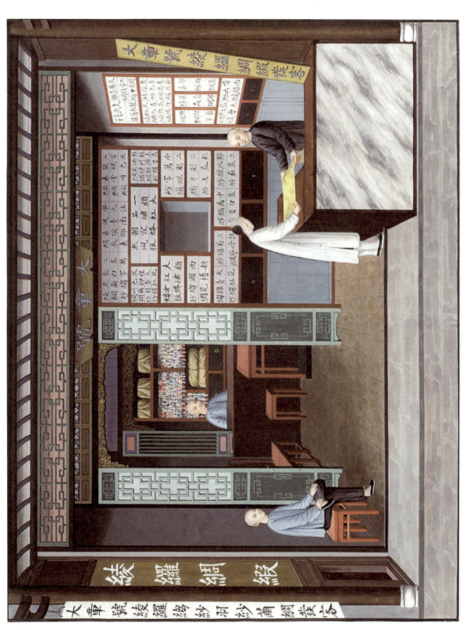

图 3-4 大章号绫罗绸缎店（E80607.19, Courtesy of the Peabody Essex Museum, Salem, MA. Photography by Jeffrey R. Dykes）

具"中便有五色顾绣披风、五色顾绣青花和五色顾绣裤三种。①

外销画中的戏服铺以"顾绣戏服"为招牌，可见，在19世纪二三十年代，也许由于行商们的富有，广州戏剧已采用精美又昂贵的顾绣为戏衣，在舞台美术上有很高的追求。同治六年（1867），刘维忠在上海创办"丹桂"茶园时，曾"派人赴粤置办顶好行头"。②1913年，梅兰芳第一次到上海，演出于丹桂第一台，戏单上写着"自办广东全新锦绣行头"，这张戏单一直陈列在梅兰芳纪念馆。③1917年9月1日，《申报》有沪江共舞台的一则广告，特别标出"添制广东锦绣全新行头，光耀夺目"。④这一时期的广州似乎已成为戏衣行头的中心，顾绣的使用应是其中的一个原因。

因顾绣价格高昂，除宫廷和官员的戏班外，民间戏班采用顾绣可能还不普遍。1879年1月28日，《申报》（14-74）刊登了一条"禁用顾绣"的赁衣业声明，称"顾绣一物，既称奢侈，复蹈僭越，今一律改用杜绸。其富贵之家如欲需用，不妨自制"⑤。然而，至清末民初之际，顾绣与戏服的关系变得紧密起来，甚至成为同一行业。光绪二十年十月初二（1894年10月30日），《申报》刊登了一则"南鸿泰行头店"的开业广告，该店位于上海大东门彩衣街，"专办顾绣、蟒袍、神袍、旗伞、文武戏衣、装严桌靠、全副行头"⑥。顾绣已经和戏衣行头同店经营。进入民国后，顾绣与戏服甚至戏船行业更是被纳入同一工会。1922年6月，"广州市戏服盔头顾绣工会"成立，位于广州状元坊正市街三号，1930年，会员人数为414人。⑦1925年，广州市工会团体名录中还有一"戏船盔头顾绣总工会"见诸记载。⑧很多地方剧种逐渐采用顾绣戏衣。例如，早期长沙湘戏戏班的行头逐渐由布质改进为呢质、缎质，到了19世纪初，在地方商、绅的支持下，也逐渐采用了缎质顾绣、

① 〔清〕李斗：《扬州画舫录》，中华书局1960年版，第134页。
② 《同光梨园纪略》，载傅谨主编《京剧历史文献汇编》"清代卷"第2册，凤凰出版社2011年版，第305页。
③ 龚和德：《漫谈粤剧舞台美术》，载广东舞台美术学会编《吹旺戏剧火焰的风：2000广东舞台美术学术研讨会论文集》，岭南美术出版社2001年版，第96页。
④ 《申报》1917年9月1日，载《申报》影印本第148册，上海书店1983年版，第5页。
⑤ 《申报》1879年1月28日，载《申报》影印本第14册，上海书店1983年版，第74页。
⑥ 《申报》1894年10月30日，载《申报》影印本第48册，上海书店1984年版，第375页。
⑦ 广州市戏服盔头顾绣工会的信息见诸《广州民国日报》1928年5月1日、1930年广州市政府调查和1931年广州市政府调查，见卢权、禤倩红《广东早期工人运动历史资料选编》，广东人民出版社2015年版，第79-80页；广州市政府编《广州指南》，培英印务局1934年版，第421页。
⑧ 卢权、禤倩红：《广东早期工人运动历史资料选编》，广东人民出版社2015年版，第64页。

平金顾绣。① 又如广东粤剧的服装，"初期与秦皖京班本无二致，后以粤尚顾绣，大率金线为贵，于是金碧辉煌，胜于京沪所制"②。顾绣业之所以与戏衣业越走越近，乃因洋布的引进，使顾绣的市场几乎只剩下戏服，北京的情况可以佐证这一推论。徐凌霄在发表于1935年的《北平的戏衣业述概》中称："戏衣装的材料以绸缎为大宗，近几年西服盛兴，即中式衣服，亦多为印度绸、巴黎缎，以及哔叽、呢绒所垄断，中国的绸缎业在前清的时代袍套、马褂无不需用，民国初年尚可支持，入后几乎以戏衣装为唯一之出路矣。"③

画中左侧货架上布满各类盔头、套头、磕脑、脸子、髯口和"圣旨"等；后部货架上整齐摆放着诸多折叠好的戏衣；柜台上摆放着靠旗、剑、令箭和令旗等。画中右侧一人，正在将金线在蓝色刺绣衣料上盘出图案，即"平金"工艺；中间两人，一人正在制作一件龙袍，一人打着算盘；左侧柜台后两人正分别制作着一件盔头和磕脑。可见，这家戏服铺主营"衣箱"和"盔箱"类行头，而属于"杂箱"和"把箱"的胡子、靴、旗包、銮仪、兵器等经营较少；店铺具有商铺和作坊的双重功能。店铺的右墙上则供着行业神。壁龛内正中一竖行字："门官土地福德正"，最后一字虽被香炉挡住，是一"神"字无疑；左壁上一竖行字："日昝进宝仙官"；右壁上的字无法得见，按常识，可知为"年月招财童子"。壁龛外，有一副对联：右侧上联模糊可识"门兴官赐福"，左侧下联已不可识，按常识可知为"土旺地生金"；横批为"旺相堂"，其上更贴一"福"字。可知此戏服铺所供的行业神为土地神，配祭招财童子和进宝仙官，这对于民间信仰与行业神研究也有参考价值。

另外，柜台上所放中间插着令箭、四周围以八面令旗的道具，应为戏剧中大帅桌子上之物，调兵遣将时所用（见图3-5）。荷兰莱顿民族学博物馆（Museum Volkenkunde）藏有一幅名为《背令箭人》的外销画（见图3-6），是《各样人物二十四张（三）》画册中的一幅（编号：RV-360-378c5）。水彩画，长34.2厘米，高29.9厘米；所在画册长37厘米，高34厘米。研究者称这一画册的创作年代为1773—1776年（乾隆三十八年至乾隆四十一年）。④ 从画中可见，此背令箭者背上扎一木框架，上插六枚令旗，中插一枚令箭，与此戏服铺画中所绘极类似。此

① 黄芝冈：《论长沙湘戏的流变》，载欧阳予倩编《中国戏曲研究资料初辑》，中国戏剧出版社1957年版，第68-69页。
② 麦啸霞：《广东戏剧史略》，载广东文物展览会编辑、中国文化协进会印行《广东文物》，1941年，第818页。
③ 徐凌霄：《北平的戏衣业述概》，载《剧学月刊》1935年第5期。
④ Rosalien van der Poel, *Made for Trade, Made in China, Chinese Export Paintings in Dutch Collection：Art and Commodity*, 2016, p. 267.

人应是随从大帅出征,负责背令箭、令旗的戏剧人物。

图3-5 《润华号戏服铺》细部:令箭、令旗道具

图3-6 背令箭人
(Collection Nationaal Museum van Wereldculturen. Coll. no. RV-360-378c5)

（二）万兴号戏服铺

此画为大英博物馆藏画册 1877，0714，0.503 - 603 中的第 190 幅（见图 3 - 7）。画正下方有"一百九十戏服铺"字样，并以铅笔题"Ornaments 190"。店门正中悬匾，上书"万兴店"，店门外右侧悬招幌，上书"万兴店承辨戏式行头㛇扎事件发客"，"辨"同"办"，左侧招幌上书"万兴号"。店内后部有一上楼的门，门上方书"出入亨通"。

从画中可见，万兴店中展示着各种銮仪、兵器，主要经营的是"把箱"中的行头。与润华号戏服铺对比可知，十三行商馆区街道上的戏服店铺，在衣、盔、杂、把四大戏箱的经营上各有侧重，反映出当时广州戏剧舞美的精细化。画中右一人正在调颜料，左一人正在给一柄大刀上颜料。从招幌可知，万兴店同时经营"纸扎事件"。"纸扎又称扎作、糊纸、扎纸库、扎罩子、彩糊等，广义的纸扎包括了彩门、灵棚戏台、店铺门面装潢、风筝、灯彩等；狭义的纸扎即丧俗纸扎，用于祭祀及丧俗活动中所扎制的纸人、纸马、金山银山、牌坊、宅院、摇钱树、家禽等，作为供奉用品的纸扎一般只限于丧俗纸扎。"① 此店同时经营戏服与纸扎，应是戏曲舞台常以纸扎为砌末的缘故。纸扎砌末在明代便普遍使用，张岱《陶庵梦忆》记民间演出《目连戏》，"为之费纸扎者万钱"，又记阮大钺家班讲究砌末的运用，"纸扎装束，无不尽情刻画"。② 据今人粤剧老艺人刘国兴回忆，粤剧红船中的低铺"初不睡人，置放舞台纸扎用具"③。

此店经营的纸扎，也可能用于丧葬；与戏服同店出售，则可能是广州及其辐射地区，戏剧与丧俗关系密切的体现。若此店所售纸扎确用于丧葬，则又有两种可能：一种是万兴店出售的为供丧礼供奉之用的戏曲题材纸扎，戏服与纸扎主题统一，便于经营；④ 另一种更可能的情况是，此时广州丧葬演戏比较常见，人们往往需要同时购买戏曲行头和纸扎，以供丧礼之用。"明末清初至今，丧葬演戏在我国各地普遍存在。"⑤ 康熙《西宁县志》、乾隆《澄海县志》都有广东丧葬演戏的记载，⑥ 那么，此画也许能够为广州附近的丧葬演戏提供佐证。

① 潘鲁生：《民艺学论纲》，北京工艺美术出版社 1998 年版，第 155 页。
② 〔清〕张岱：《陶庵梦忆》，上海书店出版社 1982 年版，第 48、68 页。
③ 刘国兴：《戏班和戏船》，载政协广东省委员会办公厅、广东省政协文化和文史资料委员会编《广东文史资料精编》（上），第 5 卷，中国文史出版社 2008 年版，第 101 页。
④ 关于丧礼戏曲题材纸扎，参见孔美艳《民间丧俗演剧研究》，中山大学博士学位论文，2013 年，第 152 - 154 页。
⑤ 孔美艳：《民间丧葬演戏略考》，载《民俗研究》2009 年第 1 期。
⑥ 孔美艳：《民间丧俗演剧研究》，中山大学博士学位论文，2013 年，第 260、272 页。

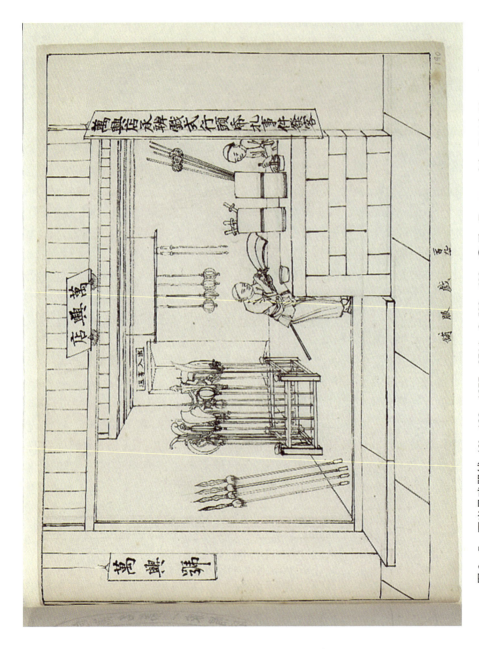

图 3-7 万兴号戏服铺（No.190, 1877, 0714, 0.503-603, © The Trustees of the British Museum）

(三) 穗源戏服铺

此画为大英博物馆藏画册（1877，0714，0.401－501）中的第2幅（见图3－8）。画面正下方题有"二戏服铺"字样，并有铅笔书写"2"字；店铺内挂匾额，上书店名"源源"；店门外右侧招幌上书"承接神帽戏帽各样行头"，左侧招幌上书"穗源承接神袍戏服蟒袍幢幡各色"；店门内右侧柜台上另立一招牌，上书"行头戏式"；店内左后方供有"福德正神"。"源源"可能为"穗源"之讹，或相反。

从画中可见，穗源店主要经营的行头与润华号类似，以衣箱和盔箱行头为主；左一人正在制作或折叠一件戏衣，右一人正在制作盔头；柜台上所放的中间插令箭、四周围以令旗的道具与润华号所售类似。但除经营戏服外，穗源店还承接神袍、蟒袍、幢幡，和上文所述1894年《申报》所载"南鸿泰行头店"的经营内容类似。神袍、幢幡都是游神所需物品，与戏服同时经营，反映了当时祭祀戏剧的普遍。而"神袍本与戏衣是一路的绣活，只尺寸肥大，不适于戏场之用耳"，[①] 故在技术层面，也便于和戏衣同时经营。"福德正神"即土地神，神诞日为二月初二。清代官文的《珠江月令竹枝词》中有一首为："各街争赛土神香，烧炮燃灯佑一方。抢得炮头今岁利，明年准备愿还偿"，词下自注"二月赛土地"，[②] 描绘了广州二月赛土地神的情形。画中书有"福德正神"的幢幡应为神诞日游神、酬神而定制。

三、戏筵铺

(一) 集和办酒馆

此画为画册1877，0714，0.401－501中的一幅（见图3－9）。画正下方题"十六辨酒馆"，"辨"同"办"；右下角以铅笔题"16"；门前所悬牌匾与左右二灯笼上都题有"集和"字样；牌匾下招幌上书"十锦鱼生"；门外右侧招幌上书："集和馆包辨满汉晕素戏筵酒席"，"晕"同"荤"。

(二) 品芳斋高楼馆

此画为画册1877，0714，0.401－501中的一幅（见图3－10）。画正下方题"十八高楼馆"；右下方以铅笔标有"Eating House □ 18"；门外正中牌匾上书"品芳斋"；最右长招幌上题"品芳斋包辨晕素戏筵酒席"，"辨"同"办"，"晕"同"荤"；右侧短招幌上书："姑苏馆十锦碗菜银丝细面绝细点心"；左侧短招幌上书：

① 徐凌云：《北平的戏衣业述概》，载《剧学月刊》1935年第5期。
② 〔清〕官文：《珠江月令竹枝词》，载潘超等编《中华竹枝词全编》第6册，北京出版社2007年版，第289页。

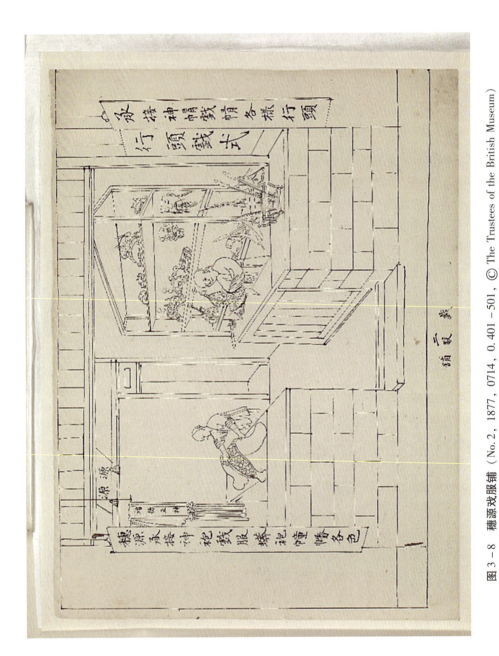

图 3-8 穗源戏服铺（No.2, 1877, 0714, 0.401-501, © The Trustees of the British Museum）

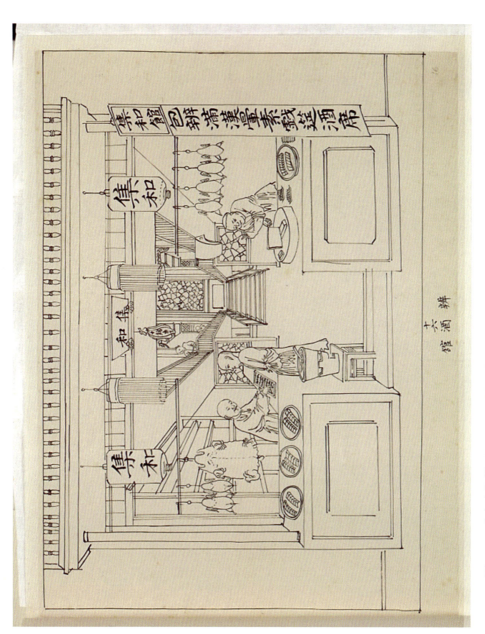

图 3-9 集和办酒馆（No.16, 1877, 0714, 0.401-501, © The Trustees of the British Museum）

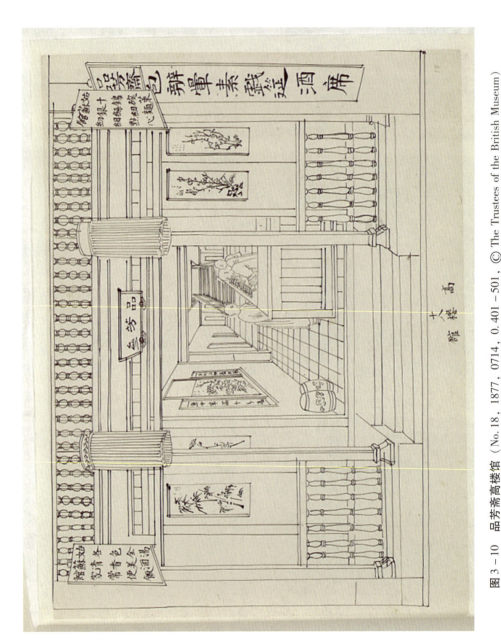

图3-10 品芳斋高楼馆（No. 18, 1877, 0714, 0.401–501, © The Trustees of the British Museum）

"姑苏馆各色全汤清香美酒家常便饭";店内左侧墙上挂有一画,画两侧有对联:"分外不加毫末事,意中常满十分春"。

(三) 龙珠包办馆

此画为画册1877,0714,0.503-603中的第141幅(见图3-11)。画下方题"一百四十一包办馆";右下角铅笔标有"141";门外左侧灯笼上书"龙珠",右侧灯笼上书:"生意兴隆通肆海";门外右侧招幌上书:"龙珠 本馆包辨荤素戏筵酒席",左侧招幌上书:"龙珠 本馆包辨荤素戏筵各款酒席","辨"同"办";店内最后部供有神位,中间为一大字"神",两边有对联:"香篆平安字,烛生富贵花"。

此三幅画是研究酒馆演戏的重要史料。廖奔先生曾利用《月明楼》古画和《庆春楼》年画考证清代酒馆演戏。廖先生推测,《月明楼》的年代可以早到乾隆初期甚至雍正朝,但并没有直接证据。① 有学者发现了与《月明楼》类似的画作,但有一丝清末北京公共剧院的影子。② 这不禁让人怀疑将《月明楼》判断为雍正、乾隆时期的作品是否正确。而此三幅外销画则可明确判断为嘉庆二十五年至道光十一年间(1820—1831)的作品,说明了此时酒馆演戏的存在。从画中可见,店铺的一层是柜台和厨房,后部有楼梯,饮宴和看戏应是在二楼。戏班为酒馆聘请还是顾客自请,不得而知。从三间酒馆的风格可见,经营姑苏菜系的品芳斋高楼馆,装饰着书画,格调优雅,应是较高档的酒馆,演唱的或许也是来自姑苏的昆剧。

四、其他

(一) 李号搭戏棚铺

此画为大英博物馆藏画册1877,0714,0.503-603中的第180幅(见图3-12)。画正下方书"一百八十搭棚铺";右下角以铅笔标有"180";门口牌匾上书"李号";门右招幌上书"李号承接各乡醮务戏台篷厂";最右招幌上书"承接花草人物戏台主固不误";门两侧有对联:"芳草春回依旧绿,梅花时至自然香"。牌匾下的门框上为神位,所供为某菩萨。神位右侧书"金狮子",左侧三字,第一字为"玉",后两字难识,据常识可知为"麒麟"的异体字或讹写。门前灯笼上"清平"二字可识。

竹棚剧场是岭南常见且具有地域特色的剧场形式。③ 从画中可知,搭建戏棚、

① 廖奔:《清前期酒馆演戏图〈月明楼〉〈庆春楼〉考》,载《中华戏曲》1996年第2期。
② [美]梁爱庄:《论李福清的中国戏出年画研究》,马红旗译,载《年画研究》2011年第00期。
③ 关于清代竹棚剧场的形制与经营方式等,详参本书第四章。

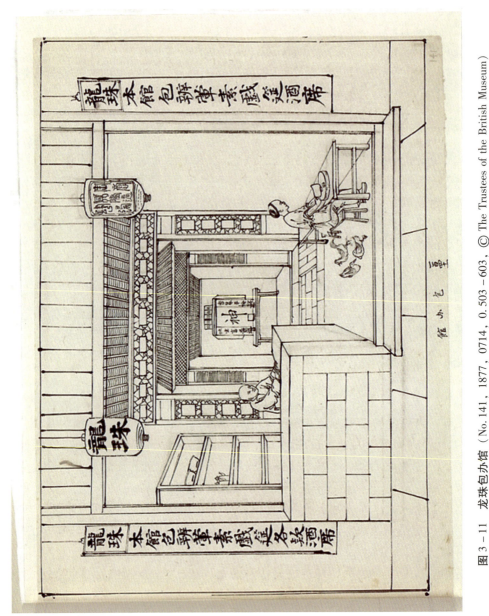

图 3-11 龙珠包办馆（No.141, 1877, 0714, 0.503-603, © The Trustees of the British Museum）

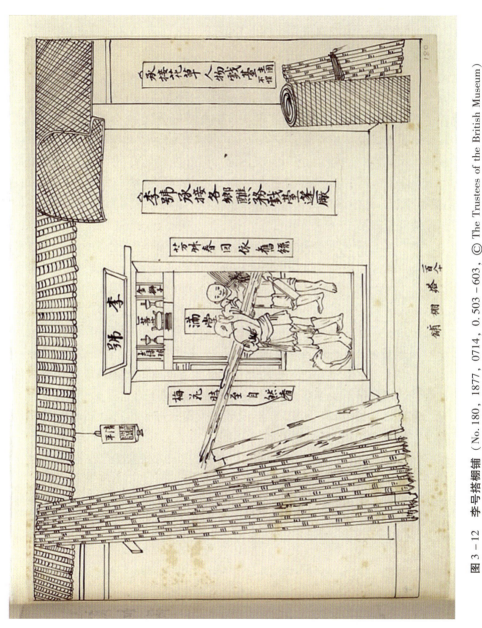

图3-12 李号搭棚铺（No.180, 1877, 0714, 0.503-603, © The Trustees of the British Museum）

戏台可以聘请专门的商铺。商铺位于省城,而服务各乡。这些戏棚多是为打醮活动而建。戏台上还饰以花草、人物。史料所载,戏曲演出因戏棚倒塌而造成事故的情况时有发生,因此,李号搭棚铺以"主固"为广告词。"不误"则反映了打醮酬神演戏在日期上的固定性,如期搭成戏棚十分重要。

(二) 叶雅馆鼓乐铺

此画为大英博物馆藏画册1877,0714,0.401-501中第69幅(见图3-13)。画正下方书"六十九鼓乐",右下角以铅笔标有"Musical Instrument 69"。门外右侧悬招幌,上书"叶雅馆 承接各乡会景嫁娶鼓乐衣帽俱全"。"会景"指游神、酬神的活动。可知,鼓乐铺位于省城,服务对象是各乡村的会景和嫁娶,演奏人员还需要一番装扮,因此以"衣帽俱全"为广告词。门外左侧悬灯笼,上书"成接童子八音","成"同"承";店内后墙正中字画上题"满堂吉庆",字画两侧有对联:"湘东品第留金管,江左风流接玉台";左墙上挂一幅画,画两侧也有对联:"松竹秀而古,琴樽清且闲。"

画中店铺右墙上挂有两件乐器,分别为大铜角和小铜角;屋正中前桌上放着一对唢呐,后桌上有一组十面云锣。店中坐一男子,正在弹阮琴。民国初徐珂编《清稗类钞》云:"八音者,以弹唱为营业之一种,广州有之。所唱有生、旦、净、丑诸戏曲,不化妆,而用锣鼓。"① 晚清杨恩寿《坦园日记》,记同治四年(1865)十一月十九日,在广西东南部的北流粤东会馆,"有梧州八音班小唱侑酒"。又记同治五年(1866)五月初五,"有梧州新来八音班,皆垂髫童子,著绿纱衣、红纱裤,打'细十番',唱'清音'小曲"②。由此可知,童子八音的"表演方式是分脚色清唱戏曲,有锣鼓和管弦乐器伴奏,其成员主要是尚未成年的'童子'"。③《香山旬报》第七十七期(1910年11月12日)记载了香山(今中山市)石岐建醮演戏之事,其间"演唱八音"。④ 此画则明确向我们证实了嘉庆二十五年至道光十一年(1820—1831)间,童子八音班在广州的存在,是由鼓乐铺经营,并可与为"嫁娶"和"会景"的演奏同时经营。

关于八音演出的记载,还可见于1845年出版的法国人福尔格著、奥古斯特·

① 〔清〕徐珂编:《清稗类钞》,中华书局1986年版,第4920页。
② 〔清〕杨恩寿:《坦园日记》,上海古籍出版社1983年版,第145、168页。
③ 康保成:《岭南"八音班"艺术形式及其源流试探》,载《曲学》第5卷,2017年。
④ 广东省立中山图书馆编:《近代华侨报刊大系》第1辑第4册,广东经济出版社2015年版,第63页。

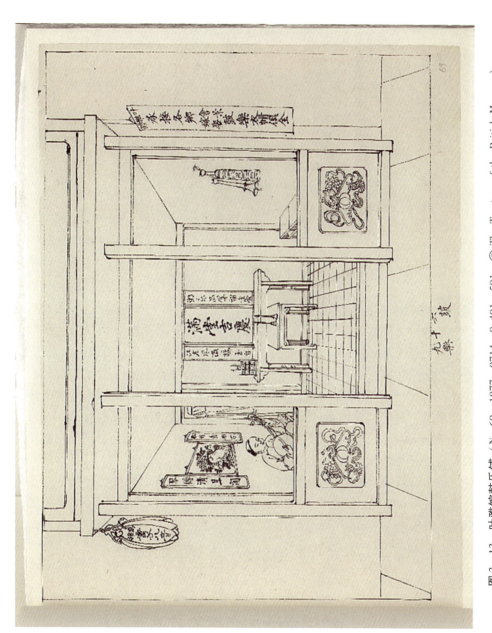

图 3-13 叶雅馆鼓乐铺（No. 69, 1877, 0714, 0.401–501, © The Trustees of the British Museum）

第三章 外销画中的十三行街道戏曲商铺

博尔热插画的《开放的中华：一个番鬼在大清国》一书。① 书中记载他在参加中国官员晚宴时看到了八音（huit instruments）演出，并附有一幅八音乐器插图（见图3-14），可见此时八音演奏的流行。

图3-14 《开放的中华》插图：八音

"湘东品第留金管，江左风流续玉台"为诗人王士禛（1634—1711）于顺治十年（1653）赠诗人徐夜（1611—1683）的诗句。② "湘东品第留金管，《太平广记》卷二百引孙光宪《北梦琐言》：'梁元帝为湘东王时，笔有三品，或以金、银雕饰，或用斑竹为管。忠孝全者，用金管书之；德行清粹者，以银管书之；文章赡丽者，以斑竹管书之。'原意为评定人物德才高下，于此借喻徐夜诗才。湘东，梁元帝萧绎曾为湘东王。金管，管饰金的毛笔。玉台，书名，即《玉台新咏》，陈徐陵编，所选自汉至梁间的诗，凡十卷。中以艳体诗为主。于是以续《玉台》比喻徐夜诗的华美。"③ 左墙上画两侧对联"松竹秀而古，琴樽清且闲"中，上联"松竹秀而古"经常与"山水清且明"或"山水清且闲"相对。此处特将山水改为琴樽，应是为了与经营的鼓乐相匹配。这两副对联的高雅，从侧面反映了受文人、官员喜爱的八音清唱较高的格调。

① Old Nick, Ouvrage Illustré Par Auguste Borget, *La Chine ouverte*, Paris：H. Fournier, Éditeur, 1845. 中译本为［法］老尼克著《开放的中华：一个番鬼在大清国》，钱林森、蔡宏宁译，山东画报出版社2004年版。
② 《山东省志·诸子名家志》编纂委员会编：《王士禛志》，齐鲁书社2006年版，第104页。
③ 李毓芙选注：《王渔洋诗文选注》，齐鲁书社1982年版，第387-388页。

（三）金声斋弦索铺

此画为大英博物馆藏画册 1877，0714，0.503-603 中的第 198 幅（见图 3-15）。画正下方题"一百九十八弦索铺"；右下角以铅笔标有"Muscial instrument 198"；柱上招幌上书"金声斋精工调训雅韵各款弦索处"。画中可识的乐器有琴、筝、阮、弦、胡琴、琵琶等。画中一人正在调训乐器。

（四）金声馆乐器铺

另一幅乐器店铺画为迪美博物馆藏，编号：E80607.12（见图 3-16）。铺门外左侧悬招幌上书"金声馆专做琵琶琴瑟发客"。画中可见有筝、瑟、阮、琵琶、胡琴、弦、笛等。店铺内三人，一人在制作乐器，一人在调训，一人为掌柜，门外正有一顾客要光顾。

此外，还有一"五云楼"书铺，为大英博物馆藏画册（1877，0714，0.401-501）中的第 92 幅，所卖之书包括《西厢记》等剧本。

本章小结

在研究外销画中十三行商馆区街道上的戏曲相关商铺前，为探明这些商铺的产生背景，本章首先对十三行商人与戏曲的关系做出了揭示。十三行长期作为中西贸易的枢纽，宏观上，行商对外贸易上的经营情况，影响了广州外江梨园会馆的兴衰。具体联系上，行商组建戏班，参与到广州梨园行会当中；家中宴会厅、园林中都设有剧场，时常设戏筵，宴请官员、文人、外国商人大班等，特别是每有外使访华，更要隆重演戏娱宾；每逢喜事、节庆，家中都要演戏，甚至同时雇请数班；另有女子家班，专供行商家中众多的女眷消遣。可见，行商无疑是广州戏剧的一大参与和消费群体。演戏款待外国人，特别是被限制在商馆区的外商，并将戏曲题材的外销画出口到国外，对于清代戏曲对外传播的作用是不可替代的。

正是在这样的背景下，我们看到，外销画所绘的十三行商馆区街道上琳琅满目的商铺中有着不少与戏曲相关的商铺，包括戏服铺、戏筵铺、搭戏棚铺、鼓乐与童子八音铺、乐器铺等，兼具商铺和作坊的双重功能。其中，不同的戏服铺在不同戏箱行头的经营上有所侧重，精美的顾绣被应用于戏衣，反映了当时广州戏剧在舞美上的精致化追求，这可能是行商财力充沛、对戏剧要求高所带来的结果。戏筵铺则证明了嘉道年间酒馆演戏的存在。戏服铺兼营纸扎、神袍、幢幡，鼓乐铺可为会景即游神、酬神活动服务，搭棚铺为打醮承建戏棚、戏台，都反映了当时祭祀性戏剧

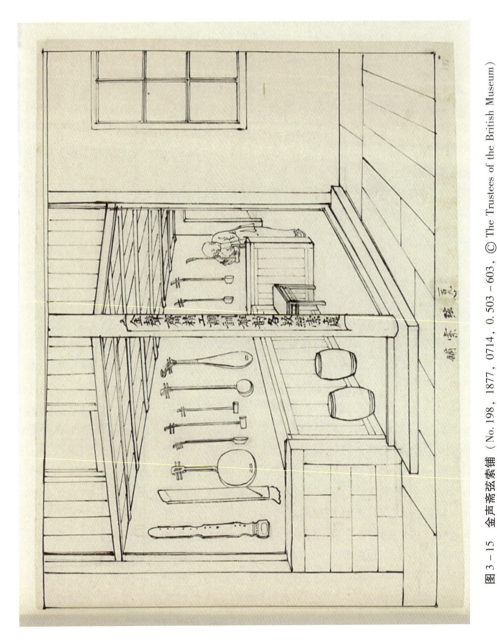

图 3-15 金声斋弦索铺（No.198, 1877, 0714, 0.503-603, © The Trustees of the British Museum）

图 3-16 金声馆乐器铺（E80607.12, Courtesy of the Peabody Essex Museum, Salem, MA. Photography by Jeffrey R. Dykes）

的盛行。这些，为人们了解当时戏剧整体生态与运营模式提供了新信息。十三行街上的商铺为外国人最容易购买物品的地方，因此，这种发达的戏曲商业对于戏曲文化的对外传播有所影响。

在与这些商铺外销画大约同时的禅山怡文堂道光十年（1830）刻的《佛山街略》中，仅有"观音庙后街卖戏盔""东胜街卖戏盔"① 两处戏曲行头商铺的记载，可见此时佛山的戏曲商业远不如广州十三行商馆区一带繁盛。徐凌霄描述民国北京戏衣业时说："所以欲置全箱，或部分的行头者……都要先知道行头铺的大致分类。那就是（一）戏衣庄（二）盔头铺（三）把子铺（四）胡子铺（五）靴子铺。唯响器铺即'场面'上的东西，另为一类。"② 可见约一个世纪后的北京，较19世纪初的广州，在戏曲行头经营的分类上更加精细了。

19世纪初期广州十三行街道戏曲相关商铺题材外销画，从一个侧面为人们展现了当时整个广州戏剧生态的繁荣。19世纪广州及其周边地区演剧的繁盛还体现在剧场题材外销画中。

① 陈建华主编：《广州大典》（220），第三十四辑·史部地理类，第11册，广州出版社2015年版，第467页。

② 徐凌霄：《北平的戏衣业述概》，载《剧学月刊》1935年第5期。

第四章 外销画中的岭南竹棚剧场

竹棚剧场是岭南地区一种历史久远的剧场形式，至今在香港等地仍十分常见。无论是竹棚搭建技术，还是经常在竹棚中上演的粤剧，今已被视为人类非物质文化遗产。叶农的《明清时期澳门戏曲与戏剧发展探略》[①] 一文，涉及澳门竹棚剧场的地点和政府管理政策，杨迪的《戏棚、剧场、私伙局——19世纪末至20世纪初澳门粤剧活动的场所变化》[②] 一文，探讨了澳门竹棚剧场神功戏的背景、环境、经济、观众以及政府的管理政策等。但对于19世纪岭南竹棚剧场的形制，由于缺乏史料，目前的剧场史、岭南戏剧史研究者都未做过探讨；在竹棚剧场的经营、功能等方面也有待深入研究。本章以外销画中的岭南竹棚剧场为研究对象，说明外销画的剧场史研究价值。除外销画外，本章还将利用笔者搜集到的其他新资料，包括西方旅华画家、报刊记者之绘画、旅行记与新闻报道以及其他中西方史料，并据之对19世纪岭南竹棚剧场的各方面情况做出探讨。

第一节 竹棚剧场的形制与设施

从史料中可见，19世纪岭南竹棚剧场的形制大致可分为两种：封闭式和敞开式。封闭式是将舞台和观众席等剧场各部分全部笼罩在棚内，戏棚体积大，形式复杂，搭建较为耗时。敞开式的戏台建筑则是独立的，戏台两侧或再建独立的子台，或只利用戏台前的空地作为观看区，形式可繁可简，搭建速度也更快。

① 叶农：《明清时期澳门戏曲与戏剧发展探略》，载《戏剧》2010年第3期。
② 杨迪：《戏棚、剧场、私伙局：19世纪末至20世纪初澳门粤剧活动的场所变化》，载《戏曲研究》第100辑，2016年第4期。

一、封闭式竹棚剧场

封闭式竹棚剧场的形制见诸德国旅华画家爱德华·希尔德布兰特（Eduard Hildebrandt，1818—1868）所绘两幅澳门竹棚剧场画及其日记中的相应记载。

希尔德布兰特绘《澳门唱戏》一画，现藏香港艺术馆，设色石版画，编号：AH1964.0398.001。画左下角题画名"Macau Sing Song"（澳门唱戏），右下角有画家署名"Eduard Hildebrandt"（见图 4-1）。此画同时刊于 1866 年 3 月 17 日的《伦敦新闻画报》，黑白版画。在《伦敦新闻画报》的同版，还刊载了希尔德布兰特的另一幅画，画下标有"'THE THEATRE AT MACAO,' BY E. HILDEBRANDT"（《澳门剧场》，爱德华·希尔德布兰特绘）（见图 4-2）。这两幅画，分别描绘了澳门剧场的内外部，大体呈现了剧场的全貌。

希尔德布兰特是德国风景画家，1818 年出生在但泽市，其父是房屋油漆匠。他长期随父学徒，不到 20 岁时，搬到了柏林，随海景画家威廉·克劳斯（Wilhelm Krause）学艺；约 1842 年，来到巴黎，进入法国画家伊莎比（Isabey）的画室，并成为风景画家莱普特文（Lepoittevin）的同伴；1843 年后，开始游历世界，于 1864—1865 完成了环游世界，1868 年去世。①

1867 年，他的旅行记《爱德华·希尔德布兰特教授环游世界之旅》在柏林出版。我们在此书中找到了画家在广州、澳门的竹棚剧场看戏以及创作这两幅画的相关记载。据前后文判断，画家在 1863 年 4 月 19 日至 23 日中的某一天在广州观看了竹棚演剧。② 数日之后，1863 年 4 月 28 日，画家又在澳门观看了戏剧，他在当天的日记中写道："我利用这个机会在两点钟到达，专心地将戏台和观众席画成一幅水彩画……幸运的是，在我被一个落在我裸露脑袋上的小东西吓到前，我的水彩画已经完成了。"③ 香港艺术馆称所藏《澳门唱戏》的时间为 19 世纪 60 年代，④ 澳门艺术博物馆将两幅画创作的时间判断为约 1865 年。⑤ 而据画家日记，我们至少可以把描绘戏棚内部的《澳门剧场》一画的创作时间确定为 1863 年 4 月 28 日，而描绘戏棚外部画作的创作时间也应是此日或相近几日。画家自述《澳门剧场》一画是在包

① *The Encyclopaedia Britannica*, 13, 11th edition, Cambridge University Press, 1911, p. 461.

② Ernst Kossak, *Prof. Eduard Hildebrandt's Reise um die Erde*, Zweiter Band, Berlin: Verlag von Otto Janke, 1867, pp. 46-52. 本章所引用的爱德华·希尔德布兰特的德文日记，均是由德国卡尔斯鲁厄理工大学（Karlsruher Institut für Technologie）杜彦章硕士帮助整理、翻译，详见本章附录。

③ Ernst Kossak, *Prof. Eduard Hildebrandt's Reise um die Erde*, Zweiter Band, Berlin: Verlag von Otto Janke, 1867, pp. 63-65.

④ 《历史绘画：香港艺术馆藏品选粹》，香港艺术馆 1991 年版，第 69 页。

⑤ 澳门特别行政区政府文化局、澳门博物馆编：《红船清扬——细说粤剧文化之美》，2016 年版，第 31 页。

图 4-1 澳门唱戏（AH1964.0398.001，香港艺术馆藏）

第四章 外销画中的岭南竹棚剧场

图4-2　澳门剧场（刊于《伦敦新闻画报》）

厢中画完，但画中的视线却正对着戏台，按照神功戏的习俗，戏台一般要正对戏棚大门，面向神殿，故画家所在包厢不大可能正对着戏台；况且，中国传统剧场将包厢设在舞台两侧乃惯例。因此，画家应是为了展现戏棚内部的全貌，在创作时有意调整了视线。

《澳门唱戏》中的竹棚剧场背海而建。希尔德布兰特称广州的剧场建筑也"本身坐落在水池中央，靠柱子搭建在紧贴水面的位置"。可知，搭建竹棚时先将柱子打入水底，形成水面上的平台，其上再建棚体。岭南气候炎热，竹棚易生火灾，例如梁恭辰《广东火劫记》载："道光乙巳四月二十日，广州九曜坊境演剧，搭台于学政署前。地本窄狭，席棚鳞次，一子台内因吸水烟遗火，遂尔燎原，烧毙男妇一千四百余人。"① 将戏棚建在水上，希尔德布兰特认为是"为了改善室内的温度，观众还有机会在发生火灾时随即跳出窗子靠游泳自救"②，这是有道理的。同时，从《澳门唱戏》一画中可见，这也方便了戏班乘戏船直抵剧场后台。画中戏棚后部

① 〔清〕梁恭辰：《广东火劫记》，载张宇澄编《香艳丛书》第五册，上海书店1991年版，第409页。
② Ernst Kossak, *Prof. Eduard Hildebrandt's Reise um die Erde*, Zweiter Band, Berlin: Verlag von Otto Janke, 1867, pp. 63-65.

搭建着一个通向海的通道，通道尽头停靠着的两艘船，是广东本地戏班四处巡演及居住所用的戏船。可知，戏棚与戏船的配合在当时已是一种成熟的模式。① 另外，临水而建，还可以利用水的回声增加乐音的美感。

从《澳门唱戏》一画中可见，封闭式竹棚剧场体量巨大，顶部侧面呈三角形。希尔德布兰特称"墙体材料是粗细不一的竹竿，而屋顶则是由棕榈叶编的席子铺成"②。棚内竹竿间扎结的细部，可见于《伦敦新闻画报》中《凉棚内部》一画（见图4-3）。画报中说这座印度人居住的凉棚，是中国人建造的，不用一钉，而以藤条将竹竿扎结在一起。③ 从画中可见，屋顶结构类似传统木结构建筑，纵向为一排排梁架，是稳固的三角形，正如希尔德布兰特所说"一根桁架更好地确保它的安全"；④ 梁架之外再扎上横向的檩。作为支柱的承重竹竿较粗，而屋顶结构中的竹竿较细。这种设计，即坚固，又合理利用了原料，节省了成本。

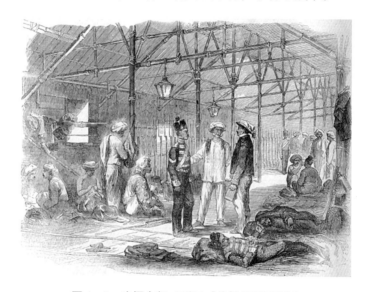

图4-3 凉棚内部（刊于《伦敦新闻画报》）

① 岭南剧场为与戏船相互配合而临水选址，直至19世纪末、20世纪初仍如此，参见程美宝《清末粤商所建戏园与戏院管窥》，载《史学月刊》2008年第6期。

② Ernst Kossak, *Prof. Eduard Hildebrandt's Reise um die Erde*, Zweiter Band, Berlin: Verlag von Otto Janke, 1867, pp. 63 - 65.

③ *The Illustrated London News*, London: Published for the Proprietors, by W. Little, 198, Strand, August 15, 1857.

④ Ernst Kossak, *Prof. Eduard Hildebrandt's Reise um die Erde*, Zweiter Band, Berlin: Verlag von Otto Janke, 1867, pp. 63 - 65.

关于竹棚内的观众席，希尔德布兰特称澳门戏棚"和广州那个没什么太大区别"，① 而对广州戏棚的记述非常详细，反映了当时竹棚剧场的一般情形：

> 尽管观众席只有一个包厢，但还是非常大，能够容纳超过五千人，不过他们大多都得彼此紧贴着挤在整一层里。一等座的戏票按我们的货币算不超过十二个银格罗森②；而一层的站票只需花一个银格罗森。但即便买了一等座，也不足以让人放心。当我们艰难地爬上这个"高级包厢"时，才得知必须坐七英寸宽的矮脚凳，而非圈椅。我们这一级别的观众并不多，多数人都在一层。我蜷缩在小板凳上，明智地掩着鼻子，惊愕地瞅着下面的观众席。紧靠戏台的斜坡，宽广的空间里挤满了剃得就剩条辫子的光头，那景象就像骷髅间一般。所有的戏迷在进入一层前就已经脱掉了外衣，因为既然这拥挤的空间不能让人感到舒适，那么他们就干脆自己动手了。这赤裸的人群——东方人里面不穿衬衣！——可能很适合给教会画家当死而复生的人体模特。从人群深处腾起一股恶臭，人们的嗅觉器官对此简直不能再敏感了，每个观众随即就都成了滑稽戏演员，脸上充满了仿佛第一次被逼上台表演的恐惧。上百个汉子骑在屋顶下桁架的竹竿上，他们爬过棕榈叶编的席子屋顶，就是想免费看戏。尽管这些衣着褴褛的"体操爱好者"所处的位置极危险，但似乎并没有意外发生；一层的观众对这些悬在脑袋上的"入侵者"似乎没有丝毫察觉，而是把注意力都放在戏剧上了。③

一层的观众席不设座椅，能容纳超过五千人；一个宽广的"紧靠戏台的斜坡"，应是为了让后面的观众不被挡住视线，将地面做成了坡面。二层设有一个包厢，需要攀爬而上，为一等座；座位是矮脚凳，条件较差。竹棚剧场也随着华人移民而出现在海外。1858年8月14日约晚上9点，英国人艾伯特·史密斯（Albert Smith，1816—1860）在新加坡观看了竹棚演剧。他描述道：

> It was an enormous tent, as big as the old Free Trade Hall, at Manchester; and made entirely of bamboos and matting, very light and strong. The people sat round the sides, and the "swells" in the area and pit, in comfortable cane chairs.④

① Ernst Kossak, *Prof. Eduard Hildebrandt's Reise um die Erde*, Zweiter Band, Berlin: Verlag von Otto Janke, 1867, pp. 63–65.
② 银格罗森（Silbergroschen）为当时德国的一种硬币，30个银格罗森为一元（Thaler）。
③ Ernst Kossak, *Prof. Eduard Hildebrandt's Reise um die Erde*, Zweiter Band, Berlin: Verlag von Otto Janke, 1867, pp. 46–52.
④ Albert Smith, *To China and Back: Being a Diary Kept, Out and Home*, London, 1859, p. 21.

剧院是一个巨大的帐篷，大得像曼彻斯特的旧自由贸易大厅一样；完全以竹和席子建成，非常轻而坚固。人们围坐在四周以及凸起与低陷之处，藤条椅子很舒服。

"巨大的帐篷"，即封闭式，但他称戏棚的"藤条椅子很舒服"，也许是戏棚设施在海外改良后的结果。在《澳门剧场》一画中，戏棚内左右两侧各架起了第二层平台，其中之一应即画家所在的一等座的包厢。除了一层和二层外，还有一种特殊的观众席，即屋顶用作桁架的竹竿，上百名逃票的观众坐在上面而无虞，足见竹棚的坚固，这一情形也被生动地描绘在了《澳门剧场》一画中。

二、敞开式竹棚剧场

敞开式竹棚剧场的形制，可见于《伦敦新闻画报》所刊《香港唱戏》一画与其相应的文字描述，以及外销画《广州戏棚一景》。

《香港唱戏》一画刊于1857年8月15日的《伦敦新闻画报》（见图4-4）。报中还有一段相应的报道，其中又提道：

This specimen of the public amusements of Hong-Kong was described in our Correspondent's letter in *The Illustrated London News* of July 11. The scene is the interior of a theatre in a village of Hong-Kong. ①

7月11日的《伦敦新闻画报》刊载了我们通讯员的来信，对一个香港公众娱乐的例子进行了描述。画中场景是香港的一个乡村剧场内部。

按图索骥，我们在7月11日的画报中找到了这段内容，两篇报道都是我们研究竹棚剧场的新资料。从画的右上角，可以看到倾斜的棚顶，7月11日的报道中称："Having reached the village, a large stage of bamboo matting and talipot palm-leaves was erected in a short space of time."②（译：到达村庄后，一个用竹席和棕榈叶做的大戏台很快就搭建起来。）可见此竹棚为临时搭建，应属于形制简单的敞开式。

此画名为"'Sing-Song Piejon' at Hong-Kong"。"Piejon"一词不见于《牛津词典》，实际是Pidgin的不同写法。Pidgin一般译作"皮钦语"，即指不同语言群体

① *The Illustrated London News*, London: Published for the Proprietors, by W. Little, 198, Strand, August 15, 1857.

② *The Illustrated London News*, London: Published for the Proprietors, by W. Little, 198, Strand, July 11, 1857.

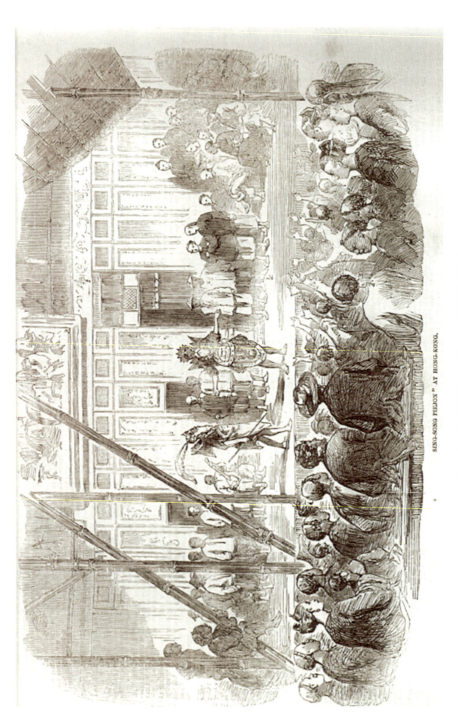

图 4-4 香港唱戏（刊于《伦敦新闻画报》）

间为了交流而简化语法的一种方式。① "Chinese Pidgin English" 目前学术上还没有定译，一般可将之称作上海开埠后所说的"洋泾浜英语"，而此前流行于广州的"Canton English"可直译为广州英语。笔者翻检西文史料发现，Pidgin 还可写作 Pidjen、② Pigeon③ 等，可见这一词在当时还有没有严格的固定写法。Pidgin 一词的词源也没有定论，一般认为是从中式英语对 business（行业，生意）的蹩脚发音而来。④ "Sing-Song Piejon" 应是当时洋泾浜英语中对中国戏剧的普遍叫法，1859 年出版的史密斯的旅华日记，也以 "Sing-song pigeon" 表示唱戏，⑤ 并记载有中国人用洋泾浜英语称演员为 "Sing-song-pigeon-man"。⑥ 这里的 pigeon 即 business，可不译。因此，画名可译为《香港唱戏》。

《广州戏棚一景》（见图 4-5）现藏于香港艺术馆，编号：AH1985.0016。布本油画，宽 44 厘米，高 28 厘米。与前几幅画的作者为西方画家不同，此画的作者为中国外销画家，姓名已佚。香港艺术馆称其年代为 19 世纪，⑦ 陈滢将此画归为 19 世纪中叶。⑧ 香港艺术馆和陈滢都称此画为《广州戏棚一景》。广州是清代外销画的主要产地，特别是从外销画兴起的初期至中期，即从 18 世纪末至 19 世纪 40 年代"五口通商"之前，广州一度成为中西贸易的唯一口岸，也是外销画最主要的产地。因此判断此画产自 19 世纪的广州，是可信的。

从《广州戏棚一景》中可见敞开式竹棚剧场的结构，包括舞台棚和两侧的子台，光绪十年（1884）刊张心泰《粤游小志》称："广州酬神演戏，两旁搭棚，谓之子台。"⑨ 舞台前为看池。这些建筑的主体也是用竹竿支撑，屋顶覆以棕榈叶编的席子。值得注意的是，舞台之棚顶向前伸出，覆盖台前的观众区，应是和封闭式戏棚一样，为了适应岭南炎热多雨的气候而设，只有部分观众席是露天的。张心泰

① 沈弘将 "Sing-song Piejon" 译为"歌仔戏"，无据。歌仔戏一般译为 Taiwanese opera 或 Hokkien opera。见沈弘编译《遗失在西方的中国史：〈伦敦新闻画报〉记录的晚清 1842—1873》（上），北京时代华文书局 2014 年版，第 247 页。
② 在 Ernst Kossak, *Prof. Eduard Hildebrandt's Reise um die Erde* 一书第二册第 1、3 等章中，有 "Pidjen English" 一词，根据文意，即中式英语。
③ Albert Smith, *To China and Back: Being a Diary Kept, Out and Home*, London, 1859, pp. 10, 29, 33.
④ 关于 Pidgin 一词的形成与早期写法，参见周振鹤《中国洋泾浜英语的形成》，载《复旦学报》2013 年第 5 期。
⑤ Albert Smith, *To China and Back: Being a Diary Kept, Out and Home*, London, 1859, pp. 43, 53, 55.
⑥ Albert Smith, *To China and Back: Being a Diary Kept, Out and Home*, London, 1859, p. 30.
⑦ 《历史绘画：香港艺术馆藏品选粹》，香港艺术馆 1991 年版，第 88 页。
⑧ 陈滢：《清代广州的外销画》，载陈滢《陈滢美术文集》，广东人民出版社 1995 年版，第 42 页。
⑨ 陈建华主编：《广州大典》（231），第三十四辑·史部地理类，第 22 册，广州出版社 2015 年版，第 332 页。

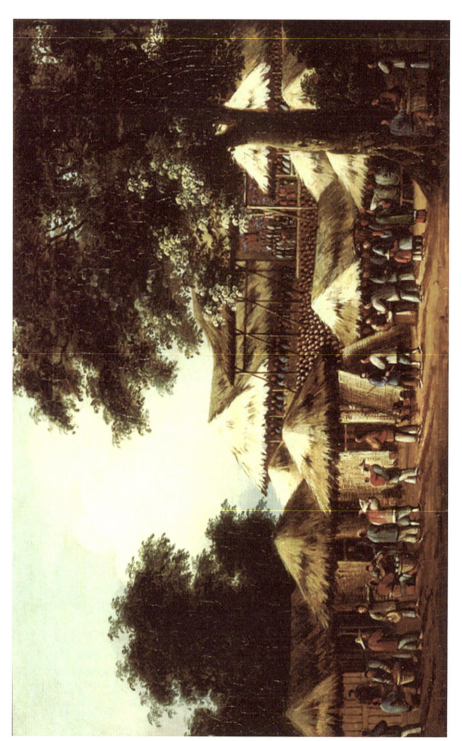

图 4-5 广州戏棚一景（AH1985.0016，香港艺术馆藏）

《粤游小志》中称子台"任人坐观",① 可知子台上设有座位。法国人博尔热（Auguste Borget，1808—1877）在其日记中记述了1839年5月2日澳门妈阁庙前临时搭建的敞开式竹棚演戏的情况，提到："那些未能在露天场地的凳子上找到位置的人，就爬到支撑着屋顶的竹竿上；然后，另外的人来了，请这些人爬得更高一些。"② 可见台前的观众区也可能设有座位，与封闭式戏棚一样，还会有不少观众攀爬竹竿而上，正如《香港唱戏》一画所描绘的。此外，《伦敦新闻画报》描述香港竹棚剧场："The names of the acts were posted up in neat frames on each side of the stage."③（译：在舞台两侧干净的框架上张贴着每出戏的名字。）这一点在《广州戏棚一景》中戏台右前"檐柱"上也约略可见，应该是敞开式戏棚的常态（见图4-6）。

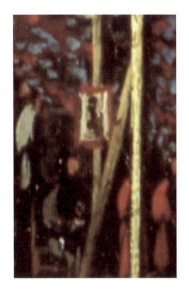

图4-6 《广州戏棚一景》细部：张贴剧目

无论是封闭式还是敞开式，剧场建筑外都另设有草棚。博尔热曾记载妈阁庙酬神演戏期间，广场上"临时出现了各种各样的商铺；每天早上有很多小船来为商铺补充货物，带来各种食品"④。在《澳门唱戏》一画中，戏棚外有许多矮小的草棚用作商铺，河中停着的小船便可能包括给他们送货的。在《广州戏棚一景》中，剧场外同样有很多低矮草棚，正供应着各种饮食。据希尔德布兰特记述，在澳门戏院门前还有孩子们玩的西洋镜，令他愤怒的是，里面却是些少儿不宜的内容。⑤ 这些提供饮食和娱乐的草棚，也是竹棚剧场的组成部分。

剧场怎样获得足够的光线呢？白天，敞开式剧场自可利用自然光，而封闭式剧

① 陈建华主编：《广州大典》（231），第三十四辑·史部地理类，第22册，广州出版社2015年版，第332页。
② ［法］奥古斯特·博尔热：《奥古斯特·博尔热的广州散记》，钱林森、张群、刘阳译，上海书店出版社2010年版，第80页。
③ *The Illustrated London News*, London: Published for the Proprietors, by W. Little, 198, Strand, July 11, 1857.
④ ［法］奥古斯特·博尔热：《奥古斯特·博尔热的广州散记》，钱林森、张群、刘阳译，上海书店出版社2010年版，第79页。
⑤ Ernst Kossak, *Prof. Eduard Hildebrandt's Reise um die Erde*, Zweiter Band, Berlin: Verlag von Otto Janke, 1867, pp. 63-65.

场也有精心设计。1866年3月17日的《伦敦新闻画报》不但刊载了希尔德布兰特的两幅澳门戏棚画，还有一段画报编撰者的说明："The stage, we see, is lighted from the sky above, and the body of the house kept in darkness—an excellent arrangement for a daylight representation."①（译：我们可以看到，舞台是被天空所照亮的，剧院的主体则保持在黑暗中，这对于白天的演出是一种极好的设计。）这种设计，在今日香港竹棚剧场中仍保留着，即在棚顶设有"龙颈"，也叫"放光""呼吸颈"，用来通风和入光，还可使台风迅速从棚内通过，减少风力对竹棚的冲击。② 夜晚又是如何照明呢？史密斯称"The stage was lighted by pots of shreds in oil, such as they clean engines with"③（译：舞台是被多盏油灯所点亮，就是他们清洗发动机所用的那种油），《凉棚内部》画中也描绘了用于居住的竹棚内是以油灯照明的。这一点，美国华人竹棚剧场的情况也可以佐证。1856年10月，一个为数约30人的戏班到加州的圣安地列斯演出，在当地搭起了临时戏棚，当地的报章称"舞台上铺了地毯，没有脚灯，但在舞台两翼却各设三盏大灯，灯盏是陶制的，用铁架吊起，燃点的是中国油，每半小时须添油一次，每次都把火焰搅动起来"④。可知，此时的竹棚剧场用油灯照明，尚没有用其时上海租界已开始使用的煤气灯，更不必说19世纪末开始流行的电灯。⑤ 油灯易引起火灾，《伦敦新闻画报》在对画的说明中称"It appears that a sort of fire-engine, or hydropult, forms parts of the properties of a Chinese theatre"⑥（译：消防车或喷水器是一个中国剧院的必备财产），可知竹棚剧场备有灭火设备。

① *The Illustrated London News*, London: Printed & Published by George C. Leighton, 198, Strand, March 17, 1866.
② 蔡启光编撰：《香港戏棚文化》，汇智出版有限公司2019年版，第16—17页。
③ Albert Smith, *To China and Back: Being a Diary Kept, Out and Home*, London, 1859, p. 21.
④ Chinese Theatricals at San Andreas, *Daily Evening Bulletin*, 1856-10-7. 转引自程美宝《清末粤商所建戏园与戏院管窥》，载《史学月刊》2008年第6期。
⑤ 关于近代戏曲舞台灯光运用的概况，参见贤骥清《近代戏曲舞台灯光照明摭论》，载《戏曲艺术》2016年第2期。
⑥ *The Illustrated London News*, London: Printed & Published by George C. Leighton, 198, Strand, March 17, 1866.

第二节 竹棚剧场的经营与功能

一、搭建者

那么，这些竹棚剧场是由谁搭建的呢？有史料证明，至晚在 19 世纪二三十年代，广州已有专门负责搭建剧场的搭棚铺。大英博物馆藏有一套上下两册纸本线描外销画集，1877 年登记入册，由礼富师（Reeves）家族捐赠。来源为英国东印度公司于 1812—1831 年派驻广州的验茶师美士礼富师。两画册编号分别为：1877，0714，0.401 – 501 和 1877，0714，0.503 – 603。册页宽 54 厘米，高 40.2 厘米；纸张宽 49.5 厘米，高 37 厘米；画心宽 47.8 厘米，高 34.5 厘米。全套共 201 幅，除了一幅"花地"非商铺外，共描绘了广州十三行附近街道上 200 间商铺，出售之物包括生活用品、家具杂货、文玩书店、金银钱庄、茶烟布料、肉铺酒馆，等等，而重复的行业甚少。[①] 画册 1877，0714，0.401 – 501 中第 36 幅《凤池牌扁铺》所绘，已制作完成的一个匾上写有"嘉庆廿五年四月十五立"，可知此画作于是年或稍晚。因此，这批画应完成于嘉庆二十五年（1820）至礼富师离开广州的道光十一年（1831）之间。

画册 1877，0714，0.503 – 603 中的第 180 幅所绘为"搭棚铺"（见图 3 – 12）。画正下方书"一百八十 搭棚铺"；右下角以铅笔标有"180"；门口牌匾上书"李号"；门右招幌上书"李号承接各乡醮务戏台篷厂"；最右招幌上书"承接花草人物戏台主固不悮（按：悮，同误）"；门两侧有对联："芳草春回依旧绿，梅花时至自然香。"牌匾下的门框上为神位，所供为某菩萨。神位右侧书"金狮子"，左侧三字，第一字为"玉"，后两字难识，据常识可知为"麒麟"的异体字或讹写。门前灯笼上"清平"二字可识。

从画中可知，搭建戏棚、戏台可以聘请专门的商铺。商铺位于省城，而服务各乡。这些戏棚多是为打醮活动而建。戏台上还饰以花草、人物。史料所载，戏曲演

[①] 这些信息参考了刘凤霞《口岸文化：从广东的外销艺术探讨近代中西文化的相互观照》，香港中文大学博士学位论文，2012 年，第 127 – 134 页、第 286 – 303 页、第 359 – 408 页；大英博物馆网站（https://www.britishmuseum.org/research/collection_online/collection_object_details.aspx?objectId=270792&partId=1&searchText=1877,0714,0.401 – 501&page=1 和 https://www.britishmuseum.org/research/collection_online/collection_object_details.aspx?objectId=270791&partId=1&searchText=1877,0714,0.503 – 603&page=1）。

出因戏棚倒塌而造成事故的情况时有发生，特别是由于竹棚剧场的竹结构经常被观众攀爬而上，成为另一种席位，又需要抵御台风侵袭，因而对戏棚坚固性的要求很高，李号戏棚铺以"主固"为广告词，正缘于此。"不惧（误）"则反映了打醮酬神演戏在时间上的固定性，如期搭成戏棚十分重要。① 清道光二十四年（1844）广州《重修三帝庙碑记》记载了重修三帝庙一事，在所支付的演戏相关的款项中，除支付使用戏船、聘请戏班和定戏合同公项的费用外，另"支搭厂戏棚共银壹拾捌两陆钱正"，② 也反映了搭戏棚商铺的普遍。

二、竹棚剧场的祭祀功能

竹棚剧场上演祭祀性的神功戏，杨迪在其论文中已做了详细探讨，③ 上文所举外销画中所绘为打醮而搭戏棚的商铺、碑刻中为重修神庙而搭建戏棚演戏，也都是竹棚剧场具有祭祀功能的例证。我们在此只另举一例，对希尔德布兰特笔下澳门戏棚的祭祀功能加以认定。香港艺术馆将其所藏《澳门唱戏》一画命名为《澳门妈阁庙外的戏棚》，④ 认为希尔德布兰特描绘的戏棚位于妈祖阁前，澳门艺术博物馆也认为希尔德布兰特的两幅画描绘的是妈阁庙外的戏棚，⑤ 却都未说明原因。虽然希尔德布兰特本人的日记及《伦敦新闻画报》的说明中都没有相关信息，但笔者可为此判断提供几点证据。第一，《澳门宪报》刊载的 1851 年 7 月 19 日澳门政府政令称："嗣后凡有搭棚唱戏祭神等事，惟准在马阁庙前及新渡头宽阔之地，余外不准在别处搭棚。"⑥ 两幅画虽创作于此令发布 12 年之后，但当时演戏场地仍可能受此政令影响。第二，博尔热记述的澳门妈阁庙前的竹棚演剧，"总共持续 15 天"。⑦ 妈祖的神诞日为农历三月廿三，希尔德布兰特写生的 1863 年 4 月 28 日为农历三月十一，恰在妈阁庙演神功戏的时间段内。第三，澳门妈阁庙今存，位于澳门半岛南端妈阁街。它的历史久远，全殿建筑年代见诸文字者是万历三十三年（1605），而

① 此画及这套画中的其他戏曲史料，详参本书第三章。
② 冼剑民、陈鸿钧编：《广州碑刻集》，广东高等教育出版社 2006 年版，第 486 页。
③ 杨迪：《戏棚、剧场、私伙局：19 世纪末至 20 世纪初澳门粤剧活动的场所变化》，载《戏曲研究》第 100 辑，2016 年第 4 期。
④ 《历史绘画：香港艺术馆藏品选粹》，香港艺术馆 1991 年版，第 69 页。
⑤ 澳门特别行政区政府文化局、澳门博物馆编：《红船清扬：细说粤剧文化之美》，2016 年版，第 31、39 页。
⑥ 《澳门宪报》1851 年 7 月 19 日第 35 号，载汤开建、吴志良主编《〈澳门宪报〉中文资料辑录（1850—1911）》，澳门基金会出版 2002 年版，第 4 页。
⑦ ［法］奥古斯特·博尔热：《奥古斯特·博尔热的广州散记》，钱林森、张群、刘阳译，上海书店出版社 2010 年版，第 79 页。

其弘仁殿相传建于明弘治元年（1488）。① 从时间上，它完全可能被希尔德布兰特所看到。第四，酬神演剧时，戏台对着神庙，故画中未画之妈阁庙应与戏棚相对，面朝大海，与今日澳门妈阁庙方位一致。因此，我们可以判断希尔德布兰特笔下的澳门戏棚的确位于妈阁庙前，所演为祭祀性的酬神戏。

三、竹棚剧场的商业功能

我们先看敞开式竹棚剧场的情况。《伦敦新闻画报》在对《香港唱戏》的解说中称，有中国人操着中式英语向外国人夸赞所演戏剧，招揽生意："Plenty Mandarins, and some niecy wifo; all same that Frenchy sing song, you Sare? Number one ally plopper."② （皮钦英语，大意为：很多官大人，与一些标致夫人；与法国戏别无二致，你知道吗？这是最棒的。）并可能在戏剧中用洋泾浜英语来吸引英国观众，可见其商业营利的目的。从《广州戏棚一景》中可见，观众区被分为戏台两侧的子台与台前的看池，应有不同的收费标准。张心泰《粤游小志》称戏棚的子台："任人坐观，而取其钱。罔利之徒，先期出钱若干，赁受转售，以取赢余，谓之投子台。"③ 子台不但收费，还发展出称之为"投子台"的"黄牛"生意，正可见此类敞开式竹棚剧场商业营利的性质。

对于封闭式剧场，我们从希尔德布兰特的记述中可见其较成熟的商业运营模式。据希尔德布兰特记载，剧场设有票房，戏棚内一层为站票，按照德国的货币，票价为一个银格罗森；而在二层包厢内的一等座，票价约十二个银格罗森。因为一、二等票价悬殊，故仆人可以随主人免票进入一等座，还可以以为剧场带来一等座观众为由，向剧场索要回扣。一等座的观众能够使用剧场提供的炉子和茶壶，还能"时不时在剧院前面的食品摊位上弄来各种食物饮料"。剧场有服务人员和安全警察，当然，他们的工作并不严格，"所谓管理，无疑就是把所有这一切都塞进这爆满的房子里"，并且默许从戏棚顶爬入、坐在戏棚竹架上逃票的观众看戏。④ 《伦敦新闻画报》的说明中称：

His Chinese brother keeps open all day long; the single performances of two

① 黎小江、莫世祥主编：《澳门大辞典》，广州出版社1999年版。
② *The Illustrated London News*, London: Published for the Proprietors, by W. Little, 198, Strand, July 11, 1857.
③ 陈建华主编：《广州大典》（231），第三十四辑·史部地理类，第22册，广州出版社2015年版，第332页。
④ Ernst Kossak, *Prof. Eduard Hildebrandt's Reise um die Erde*, Zweiter Band, Berlin: Verlag von Otto Janke, 1867, pp. 46–52.

hours' duration immediately succeeding one another! Hence, however, sometimes arises a little difficulty: the Macaoese (is that the proper adjective?) are so passionately fond of the drama or sing-song that they will not retire on the conclusion of the performance for which they have paid. ①

> 剧场是整天营业的，一个两小时的单次演出刚一结束，另一场演出就马上开始了！正因如此，有时会引起一点麻烦：澳门人对于戏剧和唱是如此痴迷，以至于在其购买的场次演出结束后仍不愿离开。

可知，剧场每天的演出是按场次卖票的，单次演出的时长为两小时，显示了其较成熟的商业经营模式。

四、兼具祭祀与商业功能

以上我们分述了竹棚剧场的祭祀和商业功能，还要特别举出一个兼具两种功能的例子，便是希尔德布兰特所绘的澳门竹棚剧场。前文我们已详细认定了其祭祀功能，希尔德布兰特在日记中又称此剧场"一等戏票要收取十二银格罗森"，② 又可见其商业营利功能。酬神演戏既为敬神也为娱人，对观众而言，看戏是一种娱乐消遣，而所出的看戏钱，也代表了对神的敬意，实现了宗教目的。因此，以商业模式经营酬神戏是可能的。

以往研究者往往将祭祀性的神庙剧场与营利性的商业剧场分为截然不同的两种类型。事实上，历史现象往往并不是简单的非此即彼，在中国戏剧史上，除了存在具有祭祀功能和商业功能两类泾渭分明的剧场外，还应当大量存在兼具两种功能或者说介于两种功能之间的剧场。廖奔的《中国古代剧场史》是较早注意到此的论著之一，书中相关论述如下：

> 明代开始有了权豪势要利用寺庙举行商业性戏曲演出以获利的记载。前引明·周晖《金陵琐事剩录》引明·沈越《新亭闻见记》说，明正德十一年（1516）以后，南京内臣曾以修寺为名，在各寺中搭戏台扮戏，观者每人收看钱四文，这当然是宦官的不法行为。前引清·海外散人《榕城纪闻》也说，明末靖南王耿继茂在福州"带戏子十余班，终日在南门石塔寺演唱，榜称'靖藩'。看者每人索银三分"。当时清人尚未打到福建，所以耿还在歌舞升平。三分银子看场庙戏，既无坐处，也无茶酒，比正德南京的庙戏价钱又高得多，或

① *The Illustrated London News*, London: Printed & Published by George C. Leighton, 198, Strand, March 17, 1866.

② Ernst Kossak, *Prof. Eduard Hildebrandt's Reise um die Erde*, Zweiter Band, Berlin: Verlag von Otto Janke, 1867, pp. 63 – 65.

许王府戏班技艺精、身价高,所以仍能卖得出票。民间神庙演戏也有这种临时付款进场的办法,例如《梼杌闲评》第十三回的描写:"邱先生道:'……今日闻得城隍庙有戏,何不同兄去看看。'……二人来到庙前,进忠买了两根筹进去,只听得锣鼓喧天,人烟辏集,唱的是《蕉帕记》,倒也热闹。"就是在进庙时掏钱买"筹",其具体价码虽然不知,但付款形式则是很清楚的。①

以上引用材料三则,虽不算多,但足以说明兼具祭祀与商业功能的剧场在历史上绝非个例。如果说这三则材料的记载还较简略,所描述的现象还带有偶一为之的嫌疑,那么清代岭南竹棚剧场则保留了丰富的资料,让我们能够详细看到其作为神庙剧场同时具有较成熟的商业运营模式。这种兼具祭祀与商业功能的剧场类型,既是对以往分类的一种补正,也是说明祭祀戏剧对商业戏剧的孕育作用、补充中国古代剧场由祭祀性向商业性转变中间环节的极好例子。

本章小结

竹棚剧场是岭南地区历史久远的一种剧场形式,但由于史料缺乏,对于其在清代的形制、经营、功能等方面的情况,目前的剧场史、岭南戏剧史研究都未做过探讨。本章,我们考释了希尔德布兰特所绘的《澳门唱戏》《澳门剧场》两幅画、《伦敦新闻画报》刊《香港唱戏》以及外销画《广州戏棚一景》等画作的基本信息,使这些历史图像便于戏曲史研究者利用,还可供美术史研究参考。例如,将希尔德布兰特两画的创作时间精确为1863年4月28日;判断《澳门剧场》一画,应是画家为了展现戏棚内部的全貌,在创作时有意调整了视线;指出画名"Sing-Song Piejon"是当时的洋泾浜英语对中国戏曲的常用叫法;等等。进而,本章主要以这些图像为据,结合其他中西文献、图像史料,对19世纪岭南竹棚剧场,主要包括广州、澳门和香港,也涉及新加坡和美国华人竹棚剧场的情况做了探讨。从选址、构造、形制、设施、经营管理等方面再现了岭南竹棚剧场在19世纪的面貌;考述了其搭建者、祭祀功能与商业功能,指出岭南竹棚剧场所代表的兼具祭祀与商业双重功能的剧场类型,在戏剧史研究上具有重要意义。

① 廖奔:《中国古代剧场史》,人民文学出版社2012年版,第220-221页。田仲一成也注意到《新亭闻见记》这条材料,指出其所记载演剧类似于职业戏剧,又留有祭祀戏剧的要素。只是田仲先生引用此材料意在论述当时职业戏剧尚没有形成,没有在兼具祭祀与商业双重功能的演剧上多花笔墨。见[日]田仲一成《中国戏剧史》,布和译,北京大学出版社2011年版,第378-379页。

竹棚剧场常临水而建，其目的之一便是让戏班所乘戏船能够直抵剧场后台，方便演出以及演出前、后搬运戏箱，戏棚与戏船的配合在当时已是一种成熟模式。下一章将对戏船题材外销画及戏船研究相关问题做出探讨。

附录 《爱德华·希尔德布兰特教授环游世界之旅》记录的竹棚剧场

第一部分
时间：1863年4月19日至23日中的一天
地点：广州

Für die Abendstunden desselben Tages wurde unter deutschen Landsleuten der Besuch eines Theaters verabredet; eine renommirte umherziehende Schauspielergesellschaft war angekommen. Die hiesigen Vorstellungen beginnen schon um sechs Uhr Abends und dauern nicht selten bis vier Uhr Morgens, wir versäumten daher nicht viel, wenn wir uns erst um acht Uhr auf den Weg machten. An einem Abende werden gewöhnlich zwölf bis fünfzehn kleine Stücke gespielt. Wir hatten eine weite Strecke zurückzulegen. Nach einer halbstündigen Bootsfahrt mußten wir noch eben so lange landein marschiren, und zwar auf nur fußbreiten Pfaden über eine Menge schmaler Steinplatten und Brücken zwischen Reisfeldern. Es war bereits stockfinster, und die vor uns her getragene Papierlaterne gewährte eine äußerst spärliche Beleuchtung. Jeder mußte sich vorsehen, nicht auszugleiten und in den Sumpf zu fallen; eines gleich unangenehmen Theaterganges wußte ich mich bis dahin nicht zu erinnern. Glücklicherweise war ich der Letzte unserer Reihe. Das Theater selbst stand mitten in einem Teiche und war auf Pfählen, unmittelbar über der Wasserfläche erbaut, wahrscheinlich in der Absicht, die Temperatur des Innern zu verbessern und den Zuschauern, wenn Feuer ausbrechen sollte, Gelegenheit zu bieten, ohne Weiteres aus den Fenstern zu springen und sich durch Schwimmen zu retten. Einer Baustelle auf dem culturfähigen Festlande schien man das Kunstinstitut nicht für werth zu halten. Das Material der Wände bestand aus Bambusstäben von verschiedenem Durchmesser, das Dach aus Matten von Palmblättern; ein Hängewerk verlieh ihm größere Sicherheit. Der Zuschauerraum war ungemein groß und konnte, obgleich nur

ein Logenrang vorhanden war, doch mehr als 5000 Personen aufnehmen, die sich freilich der Mehrzahl nach in dem das ganze Erdgeschoß umfassenden Parterre und stehend aneinander pressen mußten. Das Eintrittsgeld für den ersten Rang betrug nicht mehr als 12 Silbergroschen nach unserem Gelde; der Stehplatz im Parterre kostete nur *einen* Silbergroschen, doch war auch im ersten Range für Sitze nur nothdürftig gesorgt. Als wir diese "Nobelgallerie" auf einer Bambusleiter mühselig erklettert hatten, wies man uns statt Fauteuils, niedrige, sieben Zoll breite Fußbänkchen als Sitze an. Das Publicum unseres Ranges war nicht sonderlich zahlreich, desto stärker war das Parterre besetzt. Ich hockte an dem Geländer auf ein Bänkchen nieder, hielt mir weislich die Nase zu und blickte verdutzt in den Zuschauerraum hinab. Bis dicht an die Rampe der Bühne war der weite Raum mit kahlen bezopften Schädeln gefüllt, die an den Inhalt eines Beinhauses erinnerten. Sämmtliche Kunstfreunde hatten schon vor dem Eintritt in's Parterre die Oberkleider abgelegt, denn der Raum reichte nicht hin, im Hause selber es sich bequem zu machen. Die nackte Menschenmasse-die Orientalen tragen keine Hemden! -konnte füglich einem Kirchenmaler als Vorbild für die Auferstehung der Todten am jüngsten Tage dienen. Aus der Tiefe stieg ein mephitischer Qualm empor, der für civilisirte Geruchsorgane nicht hätte empfindlicher sein können, wäre jeder einzelne Zuschauer zugleich Mime und von den Aengsten eines ersten Auftretens bedroht gewesen. Auf den Bambusstäben des complicirten Hängewerkes unter dem Dache ritten Hunderte von Kerlen, die zwischen den Palmblätter-Matten durchgekrochen waren und der Vorstellung gratis beiwohnten. So gefährlich die Positionen dieser zerlumpten Turnliebhaber aussahen, Unglücksfälle schienen nicht vorzukommen; die Zuschauer des Parterres nahmen von den, über ihren Köpfen baumelnden Eindringlingen nicht die geringste Notiz, sondern widmeten ihre ganze Aufmerksamkeit nur der Vorstellung. Eben so wenig bekümmerte sich das Dienstpersonal des Theaters oder die Beamten der Sicherheitspolizei um diese verwegenen Kunstfreunde; der Direktion war unverkennbar Alles an einem überfüllten Hause gelegen. Unser Laternenträger hatte, nebst den übrigen Bedienten, mit uns ohne Entrée den ersten Rang bestiegen und sich unter die Zuschauer gemischt, dann waren sie nach längeren Berathungen wieder hinabgeklettert und an die Kasse gegangen. Wie ich später erfuhr, war es ihnen gelungen, von dem Kassirer eine kleine Provision für unsere Zuführung zu erpressen. Das Publikum ersten Ranges bestand aus Bewohnern Kantons der bemittelteren Klassen. Die Herren

waren mit Kochheerden und Theekesseln versehen, sie rauchten Cigarren, tranken Thee, und von Zeit zu Zeit wurde aus den mit Victualien gefüllten Buden vor dem Theater mannigfaltiger Proviant herbeigeschafft. Frauen waren weder im ersten Range noch im Parterre zugegen, auch alle weiblichen Rollen in den Stücken wurden von Jünglingen und Knaben ausgeführt.

Nach chinesischem Geschmack war die Bühne glänzend decorirt, doch entsprach nichts davon unseren theatralischen Gebräuchen. Die Hinterwand, eine mit wüsten Fratzen bemalte Gardine, blieb in allen Stücken unverändert, der einzige Scenenwechsel bestand darin, daß die auf dem inmitten des Theaters stehenden Tische liegende Decke umgedreht, die beiden rechts und links aufgestellten Stühle etwas näher oder etwas weiter gerückt wurden. Vor der Hinterwand ist die Kapelle aufgestellt, doch hat ihre Zusammensetzung nichts unseren Orchestern Analoges. Ist das Streichquartett die Basis des europäischen Instrumentale, so sind die hauptsächlichen Tonwerkzeuge der Chinesen: Tamtam, Gong, Schellen und eine große Glocke. Die Kapelle begleitet mit ihnen sowohl den Gesang, wie den Dialog der Acteure; das Stück war mithin ein Mittelding von Melodrama und Liederspiel. Ob der Text sich für eine derartige musikalische Behandlung eignete; das zu entscheiden, muß ich der chinesischen Kritik anheimgeben. Die Hauptperson war ein Mandarin, der vielfach seine Amtsbefugnisse überschritten hatte, und nach dem dumpfen Beifallsmurmeln der Menge im Parterre ein stehender Typus des nationalen Theaters zu sein schien. Er häufte das Maaß seiner Schandthaten durch körperliche Mißhandlung aller Hausgenossen und selbst eines Ankömmlings, den er durch die anzüglichsten Redensarten beleidigte. Jetzt zeigten sich unter unseren denkenden Logennachbaren Spuren sittlicher Entrüstung, aber gleichzeitig Zeichen froher Erwartung einer strengen Abstrafung des Verbrechers. Das Stück war bekannt und beliebt. Sehr bald gab sich der beschimpfte Ankömmling als Kaiser von China zu erkennen, der nach der Sitte des Khalifen Harun Alraschid umherstrich, und Zustände und Persönlichkeiten seines Reiches kennen zu lernen suchte. Was blieb dem gütigen Monarchen übrig, als den Verbrecher mitten durchsägen zu lassen? Die Bitten des Schuldigen sind vergebens, schon werden die Vorkehrungen zur Execution mitten auf dem Theater getroffen, da humpelt die junge Gattin des Mandarins auf ihren verkrüppelten Füßchen links aus der Coulisse auf die Bühne. Der junge Schauspieler bediente sich der üblichen Krückstöcke, und verstand den unbehilflichen Gang der feinen Chinesinnen geschickt nachzuah-

men. Natürlich hat die Mandarine *gehorcht*; sie weiß Alles, wendet sich mit einer kläglich beweglichen Rede an das Herz des Kaisers und macht wirklich Eindruck auf sein Gemüth. Der Verbrecher wird begnadigt; der Kaiser aber begiebt sich mit der schönen Bittstellerin in das Seitengemach, vermuthlich nur, um ihre Danksagungen für die Rettung des Gemahls entgegenzunehmen. Der zurückgebliebene Ehemann hält diesen Moment für geeignet, in mehreren Couplets seinen angenehmen Gatten-Empfindungen Ausdruck zu verleihen, und mit ihnen unter einem barbarischen Lospauken auf die Instrumente schließt das Stück. Die Theatersprache der Chinesen besteht in einem fortwährenden widerwärtigen Fistuliren, das sich mit einem eben so unnatürlichen Pathos vereint. Dem Stoffe lag, wie ich anfangs glaubte, ein historischer Vorgang zum Grunde, doch überzeugte ich mich in späteren Vorstellungen; daß ein alterthümliches reiches Kostüm, wie es alle Mitwirkenden trugen, überhaupt zur chinesischen Bühnen-Etiquette gehöre. Der Kaiser suchte sich durch auffallendes Gebehrdenspiel vor allen minder einflußreichen Personen auszuzeichnen. Sobald er sich z. B. auf einen Sessel niederließ, setzte er die Beine breit auseinander und stemmte beide Fäuste drohend auf die Oberschenkel. Das nächstfolgende Theaterstück beschäftigte die Section der Springer und Athleten der reisenden Gesellschaft. Der Inhalt des Quasi-Ballets blieb mir unverständlich, doch werde ich wohl nicht weit neben dem Schwarzen der Scheibe vorbeischießen, wenn ich die Vermuthung ausspreche, es habe sich um die Rettung einer, zwischen dem guten und bösen Princip bedenklich schwankenden Seele gehandelt, denn geflügelte Engel und Teufel kämpften unablässig um ihren Besitz. Die Seele gehörte zu den Hauptspringern und Matadoren der Truppe, auf allen Vieren laufend, machte sie einen Satz über Tisch und Bänke, überschlug sich in der Luft zwischen einem Spalier von Schwertern und Lanzen und warf mit unfehlbarer Sicherheit mit haarscharfen Dolchen um sich. Das ganze Publikum sympathisirte mit der Seele. Während dieser Forcetouren schwebten große Flammen queer über die Bühne, ohne daß man den sie bewegenden Apparat zu erkennen vermochte. -Das lärmende Schauspiel hatte uns betäubt, der Knoblauchsgeruch wurde bei der steigenden Hitze immer unerträglicher; wir brachen auf, erstanden vor dem Theater jeder eine brennende Fackel und gelangten so ohne Unglücksfall über die schmalen Pfade und Brückchen bis an das Ufer des Perlflusses und unser Boot. Ich will hier gleich bemerken, daß unsere Gesellschaft bei dem Mangel an anderweitigem Unterhaltungsstoff schon am nächsten Abende das Theater

abermals besuchte. Mir lag vornehmlich daran, das seltsame Bild meinem Gedächtniß fest einzuprägen. Ich wußte noch nicht, daß die Theaterliebhaberei in den Städten Chinas eben so zu den Leidenschaften der Einwohner gehört, wie in unserem Welttheile, und daß ich auch künftig nicht der Gelegenheit entbehren würde, mir ähnliche Zerstreuungen zu verschaffen. So viel ich bei meiner Unkenntniß der Sprache begriff, war das Hauptstück des zweiten Abends eine größere Lokalposse mit Gesang, der freilich wieder, wie in ähnlichen Kunstproducten unserer Heimath, an Wohllaut und technischer Geschmeidigkeit viel zu wünschen übrig ließ. Die Hauptpersonen des Sittengemäldes von Kanton waren: ein Nachtwächter, ein Fischhändler, ein Hallunke, Riemchenstecher, Bauernfänger oder sonst etwas, drei junge Mädchen, ein schartiges Messer, ein Mann, dem das Haus durch eine schmutzige Frau verleidet wird, einige Mandarinen, ein Gerichtsbeamter und ein Chor von Gesindel. Die kräftig ausgesprochene moralische Tendenz konnte Niemandem verborgen bleiben. Nicht nur die Katastrophe entsprach den strengen Forderungen des angeborenen Rechtsgefühls; sondern auch in den meisten Einzelscenen suchte jedes gekränkte Individuum durch körperliche Züchtigung seines Gegners die Aufrechthaltung des Rechtszustandes zu fördern. In dem gesammten Don Quixote kommen nicht so viel Prügeleien vor, wie in dieser Posse. Heute nahmen wir uns die Freiheit, auf die Bühne zu gehen und Alles in der Nähe anzusehen, ohne doch etwas Ungewöhnlicheres zu entdecken.

(Ernst Kossak, *Prof. Eduard Hildebrandt's Reise um die Erde*, Zweiter Band, Berlin: Verlag von Otto Janke, 1867, pp. 46 – 52.)

当晚,一位德国同胞安排我们去欣赏戏剧表演;一个知名的巡演戏班已经抵达。当地的演出从傍晚6点就会开始,一直持续到凌晨4点。因此,就算我们八点出门,也不会错过太多。一个晚上通常要演12到15出戏。我们有很长的路得走。坐了半个小时的小船后,我们又不得不走了差不多同样距离的陆路,确切地说,我们是走在仅有一英尺宽的田间小路上,还经过了无数的窄石板和稻田间的小桥。天已经黑了,纸灯笼在我们面前只能提供一些零星光线。每个人都必须小心,以防跌入小路两边的沼泽中;我知道到那时我也就想不起那出同样令人不快的戏剧了。幸亏我走在队尾。剧院本身坐落在水池中央,靠柱子搭建在紧贴水面的位置。这可能是为了改善室内的温度,观众还有机会在发生火灾的时候随即跳出窗子靠游泳自救。人们似乎没觉得这是个有价值的艺术场所,只是个搭建在耕地上的工棚。墙体材料是粗细不一的竹竿,而屋顶则

是由棕榈叶编的席子铺成；一根桁架更好地确保它的安全。观众席尽管只有一个包厢，但还是非常大，能够容纳超过5000人，不过他们大多都得彼此紧贴着挤在整个一层里。一等座的戏票按我们的货币算不超过12个银格罗森；而一层的站票只需花一个银格罗森。但即便买了一等座，也不足以让人放心。当我们艰难地爬上这个"高级包厢"时，才得知必须坐七英寸宽的矮脚凳，而非圈椅。我们这一级别的观众并不多，多数人都在一层。我蜷缩在小板凳上，明智地掩着鼻子，惊愕地瞅着下面的观众席。紧靠戏台的斜坡，宽广的空间里挤满了剃得就剩条辫子的光头，那景象就像骷髅间一般。所有的戏迷在进入一层前就已经脱掉了外衣，因为既然这拥挤的空间不能让人感到舒适，那么他们就干脆自己动手了。这赤裸的人群——东方人里面不穿衬衣！——可能很适合给教会画家当死而复生的人体模特。从人群深处腾起一股恶臭，人们的嗅觉器官对此简直不能再敏感了，每个观众随即就都成了滑稽戏演员，脸上充满了仿佛第一次被逼上台表演的恐惧。上百个汉子骑在屋顶下桁架的竹竿上，他们爬过棕榈叶编的席子屋顶，就是想免费看戏。尽管这些衣着褴褛的"体操爱好者"所处的位置极危险，但似乎并没有意外发生；一层的观众对这些悬在脑袋上的"入侵者"似乎没有丝毫察觉，而是把注意力都放在戏剧上了。就连剧院的服务人员和治安警察对这些戏迷也毫不在乎；所谓管理，无疑就是把所有这一切都塞进这爆满的房子里。给我们提灯笼的仆人同其他仆人一起，免票跟着我们爬到了一等座，然后经过一番长时间的讨论，他们又爬下去挤到票房那边。后来我才得知，他们设法要从售票人员那里得到因为带我们来看戏的回扣。一等座的观众是由广州的中产阶级居民组成。剧院为先生们提供炉子和茶壶，他们抽雪茄，喝茶，时不时在剧院前面的食品摊位上弄来各种食物饮料。无论是在一等座的包厢里还是在一层观众区，都没有女性，就连戏中的女性角色也是由青年男子或男孩来扮演的。

　　戏台根据中国人的品位被装饰得十分华丽，这当然全都不符合我们的戏剧习俗。背景墙上挂着绘有狰狞鬼面的幕布，这一布景在每一出戏里都没变过，唯一的变化就是原本戏台中间的桌子被底朝天地翻过来放置了，左右两边各有一把椅子被稍微挪近了一点，或者再挪近一点。乐队被设置在背景墙前面，但其构成与我们的管弦乐队却毫无相似之处。弦乐四重奏是欧洲器乐的基础，而中国的主要发声工具是：钹、锣、铃铛和大钟。乐队不仅为演唱进行伴奏，演员间的对话也要伴奏；这样一出戏算是对情景剧与音乐剧的折中表现吧。至于戏剧适不适合如此这般的音乐处理，我看还是交给中国的评论界来决定吧。随着一层观众一阵沉闷的掌声，戏曲的主角，一位权势滔天的官员，以这个民族

戏剧特有的亮相形式登台了。他通过体罚周围人，甚至用极具挖苦的言辞羞辱一个刚亮相的角色，加剧自身的恶贯满盈。这时我们包厢里有思想的观众流露出了道德义愤的迹象，但同时也期待着这暴徒受到严厉制裁。这一出戏非常有名，且深受喜爱。那个被主角责骂的人很快就被认出来，他是中国的皇帝。他以哈里发哈伦·阿尔拉什兰惯用的方式微服私访，以此来体察他这个帝国的国情与民情。留给这位仁慈君主的，除了腰斩暴徒，还有其他选择吗？请求宽恕是徒劳的，当官员的年轻妻子跛着脚从屏风左侧蹒跚来到台前时，行刑的准备工作已经在戏台中央就绪了。年轻的男演员利用常见的拐杖，巧妙地模仿了娇小的中国女人那令人尴尬的步态。

这女人当然是偷听了，她知道了一切，懂得如何用一番伤感的言语使皇帝回心转意。暴徒被赦免了，而皇帝却和这位美丽的求情者走进了侧室，只能猜测她这是为了报答对她丈夫的开恩吧。她那白痴丈夫觉得此刻来几段唱腔最能表达他作为丈夫的满足感，在他那盖过乐器伴奏声的放肆狂笑中，这一出戏落下了帷幕。

中国人的戏剧语言，由一种令人反感的持续不断的假声，以及同样装模作样的一惊一乍构成。正如我开始所认为的那样，戏剧的素材都是以长期的历史进程为基础的，这一点我在后来的剧目中也得到了印证。演员们身着的古装戏服完全是为了遵循一种中国的舞台礼仪。皇帝通过引人注目的肢体语言，将自己同那些人微言轻的平民加以区分。比如当他一坐到椅子上，就岔开腿，两个紧握的拳头气势汹汹地撑在大腿上。下一出戏主要表现的是跳跃者和戏班的大力士。这出类似于芭蕾舞剧的戏剧依旧让我无法理解，姑且认为这是关于拯救一个在天使与魔鬼间摇摆不定的鬼魂的故事吧，如果我这么假设的话，或许就不会太偏离戏剧的中心思想。这个鬼魂的扮演者是跳跃者们的核心人物，也是杂技团的骨干，他四肢着地，接着跳过桌子和条凳，越过刀枪剑戟的空隙，锋利的匕首从他身旁精确无误地擦身而过。观众们全都同情起这个鬼魂来。与此同时，巨大的火焰在舞台上腾起，人们无法分辨是什么在移动。这嘈杂的戏剧把我们弄得头昏脑涨，大蒜的气味随着不断升高的温度变得更加让人难以忍受；我们起身离开，在剧院前给每人弄了个火把，于是，我们才顺利地摸索过了狭窄的小路和小桥到达珠江边，登上我们的小船。我得说清楚，由于其他地方确实没什么娱乐活动，我们这伙人第二天晚上只得再次参观了剧院。值得一提的是，奇怪的景象给我留下了深刻印象。我当时还不知道，中国城市里的戏迷，同时也是一群狂热的民众，就跟我们世界里的人一样，亦不晓得，他们和我一样，绝不放过任何一个看戏消遣的机会。以我的语言认知来说，我只能理

解到，这第二天晚上的主要作品是用歌声来表达的一出大型本地闹剧，这多少有点类似我们故乡的艺术处理手法，只不过曲调欠柔和，唱法技巧还不足。这一幅广州风情画的主要人物有：一个守夜人，一个鱼贩，一个歹徒，雕刻师，骗子或别的什么，三个年轻女孩，对家里的糟糠之妻失去兴趣的男人，几个官员，一名法官和一群乌合之众。任何人都不能隐藏强烈的道德倾向。不仅灾祸满足了人们与生俱来的对正义感的强烈需求，并且在多数时候，受害者会通过对施暴者处以肉刑的方式，来进一步巩固自己的合法权利。在整个《堂吉诃德》剧目中也没有像这部闹剧一样，有着如此之多的街头斗殴场景。今天我们得以在舞台上随意走动，四处打量，并没有发现什么更加不寻常的东西。

第二部分
时间：1863 年 4 月 28 日

地点：澳门

Zuweilen besuchen wir das hiesige, erst seit einigen Tagen mit dem Beginn der Regenzeit eröffnete Theater. Es unterscheidet sich nicht weiter von dem zu Kanton befindlichen, und ist wie dieses lediglich aus Bambusrohr und Palmblätter-Matten erbaut. Von Nägeln weiß diese Baukunst nichts; alle Bestandtheile werden durch Flechtwerk und Knoten von gespaltenem Rohr verbunden. In einer Höhe von ungefähr 50 Fuß über dem Parterre hingen auch hier wieder in dem Rohrgebälk des Dachstuhls viel Gratiszuschauer, ohne daß Jemand von ihnen Notiz nahm. Die hiesige Gesellschaft liefert für ein Eintrittsgeld von 12 Sgr. im ersten Range, Vorstellungen von sechszehnstündiger Dauer, die schon Vormittags beginnen; ich habe daher die günstige Gelegenheit benutzt, mich schon um zwei Uhr einzufinden und in aller Gemächlichkeit eine Aquarelle der Bühne und des Zuschauerraumes anzufertigen. Meine Arbeit wurde nicht durch die Zudringlichkeit der Neugierigen, sondern allein durch die mich zerstreuenden Vorgänge auf der Bühne unterbrochen. Die Gesellschaft führte ein Spektakelstück auf, das mit prachtvollen Kostümen, gellender Musik und ohrenzerreißendem Fistelgesang ausgestattet war.

Die Mannichfaltigkeit der Prügel war sehr groß. Ohrfeigen, Fußtritte, Hiebe mit Bambusstöcken und flacher Klinge wechselten unaufhörlich untereinander. Ein häufig angebrachter Effect, den ich zu Gunsten der Hebung unserer deutschen Schaubühne den Theatern zweiten Ranges nicht verschweigen darf, erschien mir ebenso nachdrücklich, wie sinnreich. Sobald ein Acteur eine Maulschelle erhielt,

wurde hinter der Scene ein Kanonenschlag abgebrannt, der Geschlagene stürzte jählings zu Boden, sprang aber sogleich wieder auf und floh hinter die Coulissen. Der Zusammenhang der Handlung blieb mir unverständlich, nur so viel begriff ich aus Peripetie und Katastrophe, daß die Heldin des Stückes eine treulose Gattin war, die im Finale ihre Strafe erlitt. Ihr Gemahl, der Arzt seiner Ehre, gebehrdete sich jedoch dabei nicht so romantisch, wie sein College im spanischen Trauerspiele. Die Schuldige wurde auf den Rücken gelegt und empfing eine Anzahl Hiebe mit der flachen Klinge auf den Bauch. Um die unangenehmen Empfindungen auszugleichen, kehrten sie die Schergen alsdann um und applicirten dieselbe Dosis jenem Theile, der zu ihrem Empfange physich ungleich berechtigter war. Dabei hatte es indeß noch nicht sein Bewenden. Als die Büttel fertig waren, machte sich ein Scharfrichter über die arme Sünderin her und trennte mit einem breiten Schwerte den (künstlichen) Kopf vom Rumpfe. Ein großer rother Lappen stellte das in Strömen fließende Blut vor, doch ließ sich das Opfer dadurch nicht abhalten, aufzuspringen, einen Burzelbaum zu schießen und blitzgeschwind davon zu laufen. Während der Hinrichtung wurde ein brillantes Feuerwerk abgebrannt. Meine Aquarelle war glücklicherweise fertig, als ich durch einen, auf meinen entblößten Kopf fallenden kleinen Gegenstand heftig erschreckt wurde. Der Pinsel entfiel meiner Hand, ich griff nach dem Scheitel, fühlte aber zugleich, daß der unbekannte Gegenstand über den Hinterkopf in wilder Eile den Rücken entlang das Weite suchte. Mein Nachbar, ein junger Bursche, kreischte laut auf und schleuderte die Fußbank nach dem Thiere. Ein auffallend großer Tausendfuß war von der Decke auf meinen Kopf gefallen; mit zerschmettertem Körper zuckte er noch zu meinen Füßen. Vor der Thür des Theaters fand ich außer anderen Sehenswürdigkeiten einen großen Guckkasten, um den sich eine Menge Kinder drängte. Ich warf nur einen Blick hinein, fuhr aber, empört über die Schamlosigkeit der ausgestellten Bilder, rasch zurück. Diese optische Belustigung gehörte unzweifelhaft zu den erlaubten Unterhaltungen und Bildungs-Elementen der unerwachsenen Jugend.

(Ernst Kossak, *Prof. Eduard Hildebrandt's Reise um die Erde*, Zweiter Band, Berlin: Verlag von Otto Janke, 1867, pp.63 – 65.)

我们偶尔也会去当地一个雨季前几天才开放的剧院。这个剧院和广州那个没什么太大区别，同样是用竹竿和棕榈叶编的席子搭建的。这儿的建筑师对钉子一无所知；所有建筑部分都是通过编织和管道搭建的方式连接起来。在底层

观众席上方约五十英尺高的地方,许多逃票的观众吊在横梁上,没有人注意到他们。当地的戏班规定一等戏票要收取 12 个银格罗森,持续 16 个小时的戏曲演出上午就开始了;因此,我利用这个机会在两点钟到达,专心地将戏台和观众席画成一幅水彩画。我的工作不是被好奇心强的人干扰,就是被舞台上的动静分散了注意力。这个戏班上演了一出喧闹的大场面戏剧,有着华丽的戏服,尖锐的配乐以及恨不能刺破人鼓膜的歌声。

这打斗场面的种类真是花样繁多,扇耳光、用脚踢、拿竹条抽、用刀砍,凡此种种,轮番都来了一遍。在我看来,一个合适的舞台特效有着非常重要的意义,我丝毫不会掩饰对咱们德国二流剧院的类似特效的偏好。当一个演员被扇了一巴掌后,后台发出一声炮响,接着这个被扇的人立马翻倒在地,之后却立即跳起来向后台逃去。这一连串的行为令我费解,我最多能从情节的转折和灾祸中领会到,剧中的女主角是个不忠的妻子,最终她受到了惩罚。她的丈夫,一个有名望的医生,表现得可不如西班牙悲剧中那么浪漫。这罪人被人仰面在肚子上砍了几刀。为了弥补不愉快的感觉,行刑者把她翻了个身,在没受摧残的部分又砍了相同的几下。这还没完,当衙役做完这些以后,一个刽子手走到这可怜的罪人跟前,挥起一柄阔剑,把人头(假的人头)从躯干上砍下。一条大红布代表了流淌如注的血液,但这个牺牲的人却没被拦住,一跃而起,翻出一个跟斗,闪电一般跑了。行刑的时候燃起了精彩的烟花。幸运的是,在我被一个落在我裸露脑袋上的小东西吓到前,我的水彩画已经完成了。我扔下手里的笔刷,捂着头顶,却感觉有不明物体同时疯狂地从我脑后袭来。我邻座的年轻人声嘶力竭的尖叫,把板凳朝着动物扔去。一个大蜈蚣从我头顶的天花板上掉下来;拖着残破的躯体朝我脚边蠕动。在戏院门前,除了其他一些景点外,我还发现了一个挤满了小孩儿的挺大的西洋镜。我只是瞥了一眼,立马就对这些不知羞耻的图片产生了愤怒,赶紧离开。这种光影娱乐毋庸置疑是属于能够被允许的青少年的娱乐与教育活动。

(该附录的德文整理与中文翻译是在德国卡尔斯鲁厄理工大学 Karlsruher Institut für Technologie 杜彦章硕士的帮助下完成,致以谢意。)

第五章　外销画中的粤剧戏船

历史上与戏曲相关的戏船有两种①，一种以船为演戏的舞台②，一种以船为戏班的出行工具和居住之所，粤剧戏船属于后一种。粤剧戏船，即我们熟知的红船，是广府本地班即粤剧班的戏船，关系着戏剧史、船舶史、民俗史上的诸多问题。粤剧艺人自称红船子弟，近些年"红船"更成为人类非物质文化遗产粤剧的招牌和精神符号，除受学界关注外，也受到社会各界的重视，例如粤港澳多家博物馆制作了红船复原模型，多家剧团编演过红船主题戏剧，广州更在珠江上设置供游人夜游的"粤剧红船"。然而，由于史料的缺乏，对于粤剧戏船的来源、形制，始见记载的时间、始称"红船"的时间与原因等重要问题争论颇多，莫衷一是。③ 研究者不禁感慨"红船至今湮没无闻，甚至一幅照片也找不到"④。幸运的是，我们在清代外销画中，找到了多幅描绘粤剧红船的图像。本章试以外销画为主要材料，对粤剧戏船相关问题做出新探。

① "戏船"一词有时与戏曲无关，泛指游玩或供人观赏之船。例如南宋张炎《庆春宫》词："冒索飞仙，戏船移景，薄游也自忺人"，明李梦阳《贡禽赋》："鸣舞伊轧，戏船缤纷"，等等。这类戏船有时会演奏器乐助兴，也就与演戏之戏船较近，例如明王国兴《雨中复游》词："土人诧戏船，走岸欲攀缘。老稚□蓬盖，鱼龙避管弦。"（杨淮等整理：《阳城历史名人文存》第一册，三晋出版社 2010 年版，第 289 页。）此戏船即有管弦演奏的游览之船。

② 此类戏船，参见康保成《论宋元以前的船台演出》，载《戏剧艺术》2005 年第 6 期；《论宋元时代的船台演出》，载《中华戏曲》第 36 辑，2007 年第 2 期；《论明清时期的船台演出》，载台湾戏曲学院《戏曲学报》，2007 年第 2 期；等等。

③ 有关粤剧红船的研究主要有李计筹《粤剧与广府民俗》，羊城晚报出版社 2008 年版；余勇《明清时期粤剧的起源、形成和发展》，中国戏剧出版社 2009 年版；黄伟《广府戏班史》，中国社会科学出版社 2012 年版等。

④ 香港文化博物馆编：《粤剧服饰》，康乐及文化事务署 2005 年版，第 63 页。

第一节 "粤剧戏船"外销画

船舶画是外销画的重要题材类型,在各收藏机构中都较为常见,多以成套的形式出现,包含诸多船舶,其中戏船便经常可见。以下试对这些主要见于广州外销画中的戏船,即现在所称的粤剧红船进行考述,特别是对较有代表性的画作进行详细考证分析。

一、乾嘉时期的戏船画

(一) 大英图书馆藏戏船外销画

大英图书馆藏有以广东船舶为内容的外销水粉画两套,原藏于印度事务部图书馆,于1982年转归大英图书馆。

印度事务部图书馆拥有这些外销画,似乎缘于几次通信。[①] 1803年,英国东印度公司董事会给广州十三行行商写信,为印度事务部图书馆征购了一批中国植物题材的绘画。1805年,董事会再次致信十三行,称这些画得到高度赞许,期望再为他们制作一些混杂题材的画作。似乎正由于此信,又一批外销画于约1806年被送达,其中便包括这两套船舶画。因此,研究者将这批画的创作时间判断为1800—1805年,即嘉庆五年至十年。[②]

其中一套合计41幅(编号:Add. Or. 1967-2007),画叶形制统一,高41.6厘米,宽53.6厘米;欧洲纸,其中几张纸上有1794年水印。其中的第12幅(Add. Or. 1978)即戏船画(见图5-1)。画的背面题有汉字"戏船"。画册目录中题有英文:"Hee-Sheun. Boat for Chinese musicians and comedians etc., otherwise a sing-song boat."(译:戏船。中国乐师和演员们的船,或者是用来唱戏的船。)sing-song或Sing-Song Piejon是当时欧洲人对中国戏曲较常见的叫法,例如在1859年出版的艾伯特·史密斯的旅华日记中,常以"Sing-song pigeon"表示唱戏。[③] 可

[①] 这些通信现存大英图书馆,编号:Mss. Eur. D. 562.16。
[②] Mildred Archer, *Company Drawings in the India Office Library*, London: Her Majesty's Stationery Office, 1972, pp. 253-259. 王次澄、吴芳思、宋家钰、卢庆滨编《大英图书馆特藏中国清代外销画精华》第6册(广东人民出版社2011年版)刊载了这两套画,提供了它们的详细信息,并做了概述和初步考证。
[③] Albert Smith, *To China and Back: Being a Diary Kept, Out and Home*, London, 1859, pp. 43, 53, 55.

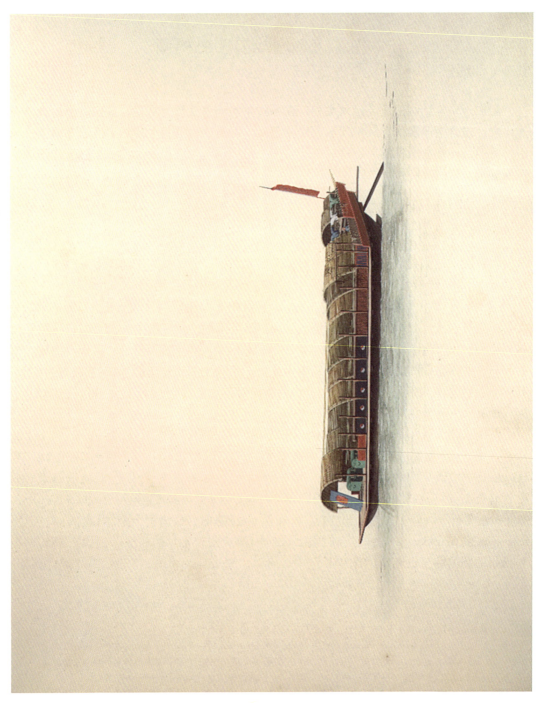

图 5-1 戏船（Add. Or. 1978，By permission of the British Library）

见,目录编撰者并不确知此戏船是用来乘载伶人,还是用作唱戏的舞台。船头牌上,此船所属戏班之名清晰可见:"新新凤"(见图5-2)。此班未见今人著录。颜嵩年《越台杂记》中有此班的记载:

> 闽中陈望坡司寇若霖,未第时,游粤不遇,落魄羊城,遂传食于戏船。时有土班"新新凤"武生大眼珠者,异而饭之,留司会计,若淮阴之遇漂母也。年余,岁逢大比,有感于中,咨嗟不已,遂为珠所觉,叩其故,以实告之。珠慨然告同侪,酿百金,办装归里。是科中式,联捷入词馆,珠竟不知也。道光初年,秉粤臬,甫下车,两首领晋谒,即饬查珠存活。邑令误会其意,差拘辕门。陈邀入署中,款留数日,赠朱提一千,令辍业焉。①

图5-2 《戏船》细部:船头牌"新新凤"

颜嵩年(1815—1865),广东南海人。他在《越台杂记》前言中自署同治二年(1863)。"越台,即越王台","《越台杂记》即广州杂记"。② 可见,《越台杂记》为粤人记载距自己年代较近之粤事,可信度很高。伶人大眼珠,未见今人著录。陈望坡,据《望坡府君年谱》,即陈若霖(1759—1832),字宗观,号望坡。乾隆四十一年(1776),"读书会城九仙山馆";四十八年(1783),"屡困童子试,而生计益绌,或劝改业治生";五十年(1785),"十一月科试古学第一,补闽诸生第二人";五十一年(1786),"以诗经举本省乡试第四十名";五十二年(1787),会试中式第二十三名。③ 因此《越台杂记》所记陈未第时落魄之事,应当发生在乾隆四十一年至五十年(1776—1785)之间。据年谱,陈曾两次在广州任职:嘉庆十四年至十六年(1809—1811),任广东按察使;嘉庆二十二年、二十三年(1817、1818)任广东巡抚。材料中谓"道光初年,秉粤臬",与陈在广任职时间略有出入,应以年谱为是。因此可以判断,此新新凤班,至晚在乾隆四十一年至五十年(1776—1785)之间已出现,至道光朝仍存在(详见下文大英博物馆藏画),伶人大眼珠在嘉庆十四年至二十三年(1809—1818)间仍在世。此外销画绘制于嘉庆五年至十年

① 〔清〕颜嵩年:《越台杂记》,载〔清〕吴绮等撰,林子雄点校《清代广东笔记五种》,广东人民出版社2006年版,第482页。"寇"字此书中作"冠",可能是整理的失误。

② 〔清〕吴绮等撰,林子雄点校:《清代广东笔记五种》,广东人民出版社2006年版,第11页。

③ 《望坡府君年谱》,载《北京图书馆藏珍本年谱丛刊》第121册,北京图书馆出版社1999年版,第574—576页。

(1800—1805）之间，正是故事发生的时段内，所绘或即义伶大眼珠与陈望坡曾居住的戏船。

土班，即广州本地班，与其对应的是广州外江班，即来粤外省戏班。此时的广州剧坛是外江班的天下，它们的行会组织广州外江梨园会馆，具有行业垄断的性质。本地班只准许在乡村搬演。① 广州水道密布，戏船成了本地班艺人到四乡演出最便利的出行工具，同时也是居住之所。从此材料可见，戏船还是一些落魄文人的收容地，武生大眼珠可视为本地班义伶的一个代表。据杨懋建记载，"外江班皆外来妙选，声色技艺并皆佳妙。宾筵顾曲，倾耳赏心。绿酒纠觥，各司其职"。而本地班向例"生旦皆不任侑酒。其中不少可儿，然望之俨然如纪渻木鸡，令人意兴索然，有自崖而返之想。间有强致之使来前者，其师辄以不习礼节为辞，靳勿遣。故人亦不强召之，召之亦不易致也"。② 所谓"侑酒"，即清代伶人除了演艺之外，又充男妓。可见本地班的伶人，至少此时从此业者较少。本地班武生大眼珠的义举，也是伶人中可圈可点之事。材料中，陈望坡落魄于戏船，邑令误拘大眼珠，陈令大眼珠辍业，都反映了戏船伶人极低的社会地位。从材料还可知，当时的本地班戏船上有会计一职。

除此材料外，新新凤班也见诸清人史善长（1767—1830）的《珠江竹枝词》："占得头舡气也豪，千金一日总能销。名班第一新新凤，鞭爆轰天起怒潮。"③ 可见此班在当时的声名，也反映了本地班常以鞭炮助演的情形。

（二）维多利亚阿尔伯特博物馆藏戏船外销画

英国维多利亚阿尔伯特博物馆（Victoria & Albert Museum）也藏有戏船外销画一幅（见图5-3），编号8655：26，纸本水彩画，为该馆所藏一套50幅珠江船舶画之一，高32厘米，宽38厘米。画右下角书有"戏船"二字。此画的画风及所绘戏船形制与上述大英图书馆藏画相似，可知此画应与大英图书馆藏画属同一时期，即18世纪末、19世纪初的作品。

船头牌上的文字，研究者称无法辨读。笔者从该馆购得此画的高清图片，可识船头牌上中间所书三大字为"上林春"，两侧各有五小字则模糊（见图5-4）。根据上述"新新凤"班及下文将介绍的"高天彩"班戏船的惯例，此"上林春"当

① 〔清〕杨懋建：《梦华琐簿》，载傅谨主编《京剧历史文献汇编》第一卷，凤凰出版传媒集团、凤凰出版社2011年版，第498页。
② 〔清〕杨懋建：《梦华琐簿》，载傅谨主编《京剧历史文献汇编》第一卷，凤凰出版传媒集团、凤凰出版社2011年版，第498页。
③ 潘超、丘良任、孙忠铨等编：《中华竹枝词全编》六，北京出版社2007年版，第294页。

图5-3 戏船（8655：26，© Victoria and Albert Museum, London）

第五章 外销画中的粤剧戏船

为戏班名，而非戏剧名。①

此外，这一时期的作品，还有大英图书馆藏另一套 40 幅船舶画册中的一幅（Add. Or. 2019），所绘戏船的舱顶纵向架起竹竿，竿上晾着衣服，是伶人在船上起居的反映；大英博物馆藏约 1820 年的戏船题材纸本水彩画，编号 1962，1231，0.10.1-72；等等，不再详述。

图 5-4 《戏船》细部：船头牌"上林春"

二、嘉道时期的戏船画

东莞邓淳编《家范辑要》引《麦稷亭文集》："今之广州近地佛山一镇，戏船不下三四百号，每船不下七八十人，计三万余人矣。一州如此，全省之地十倍，其数可知，计人已三十余万矣。环海之内，百倍其数，又可知矣。"②《麦稷亭文集》不知为何书。《家范辑要》，据书前序与跋，成书于约道光二十五年（1845）。因此，这段材料描述的应为 1845 年之前嘉道朝的情况，从中可知此时期粤剧戏船数量之多、容量之大。

（一）大英博物馆藏戏船外销画

大英博物馆藏有一套 51 幅珠江船舶画，编号 1877，0714，0.960-1009（编号 1877，0714，0.972 有两幅），纸本水彩及白描画，描绘了由黄埔水道至广州及澳门沿途经过的海关及景物，亦注有中英文题字及解说。其中白描画长约 31 厘米，高约 20.5 厘米；水彩画长约 50 厘米，高约 45 厘米。这批画由莎拉·玛丽亚·礼富师（Sarah Maria Reeves，1839—1896）1877 年捐赠。③ 她总共向大英博物馆捐赠了 52 册各类主题的画册，包括 1500 多幅外销水彩画。她的祖父——著名的博物学家美士礼富师曾于 1812—1831 年在广州担任英国东印度公司验茶师。美士礼富师曾委托广州当地画家绘制植物和其他自然史标本，也包括民间宗教、日常生活和各种职业等相关的内容。她的父亲约翰·罗素·礼富师（John Russell Reeves，1804—

① 明人姚子翼撰有《上林春》传奇，清人李斗《扬州画舫录》的"国朝传奇"中有也录有此剧。
② 陈建华主编：《广州大典》(357)，第四十一辑·子部儒家类，第 2 册，广州出版社 2015 年版，第 241 页。
③ 以上信息见刘凤霞《口岸文化：从广东的外销艺术探讨近代中西文化的相互观照》，香港中文大学博士学位论文，2012 年，第 135-143、328-334 页，该文刊载了这套画的全部照片；以及大英博物馆网站（http://www.britishmuseum.org/research/collection_online/collection_object_details.aspx?objectId=3759175&partId=1&searchText=1877,0714,0.961-1009&page=1）。

1877）也是一位博物学家，并从 1827 年起在广州生活了 30 年。① 大英博物馆称这批画的年代为 1800—1831 年（嘉庆五年至道光十一年）间，即这批画为美士礼富师带回。刘凤霞也许因不能确定这十幅画是被莎拉的祖父还是父亲带回，将它们的年代断为 1812—1857 年（嘉庆十七年至咸丰七年）间。总之，这套画为 19 世纪上半叶的作品无疑。这套画中包含的两幅戏船画，所绘戏船的形制，与大英图书馆、维多利亚阿尔伯特博物馆藏画中的戏船有异，多了桅和帆，这是以后外销画中戏船的共同形制，因此，这套画的年代应在大英图书馆、维多利亚阿尔伯特博物馆船舶画之后，大约为嘉庆、道光朝的作品。

画册中的一幅名为《马涌桥戏船》（1877，0714，0.966）（见图 5-5），纸本白描画。画面下部题有"马涌桥戏船"五字。另一幅为纸本水彩画（1877，0714，0.967）（见图 5-6），画下方用铅笔写有英文"Boats with bay anchors, Bridge in creek at HoNam near Puenkequa's house"（译：河湾中停泊的船，河南溪上的桥，在潘启官家附近）。除画上文字和一着色、一未着色外，两幅画的内容大体一致，但水彩画上"新新凤班"四字清晰可见（见图 5-7）。此班已见上述大英图书馆藏画，它最晚在乾隆四十一年至五十年（1776—1785）间便已出现，此画则说明它可能在道光朝仍然存在，也可见其在当时是何等著名。

河南，即与广州城隔珠江相对的南岸地区。外销画之所以经常描绘河南景物，与外国人对河南的熟悉有关。十三行商馆区设立后，洋人只允许在此狭小区域活动，禁止入城。后经英国人请求，准许外国人每月初三、十八两日经上报后，由政府派人携同到海幢寺和陈家花园游玩；后改为每月初八、十八、二十八三日，准许外国人到海幢寺、花地活动。海幢寺、陈家花园、花地都在河南。② 受邀参加位于河南的十三行行商家中宴会，参观行商私家园林，更是外国人最好的消遣方式，经常见诸来华外商和大班的日记记载。潘启官（1714—1788），同文行行商，名振承，又名潘启，外国人因称之为潘启官（Puanknequa Ⅰ）。他是十三行商人的早期首领，居于行商首领地位近 30 年。在潘振承之后，其子潘有度（1755—1820）、其孙潘正炜（1791—1850）相继为行商，改商号为同孚行，仍在十三行中居重要地位，

① 参见大英博物馆网站（http://www.britishmuseum.org/research/search_the_collection_database/term_details.aspx?bioId=137689）；E. Bretschneider, M. D. *History of European Botanical Discoveries in China*, London: Sampson Low, Marston and Company, Limited, 1898, pp. 256-266；Fa-ti Fan, *British Naturalists in Qing China, Science, Empire, and Cultural Encounter*, Cambridge and London: Harvard University Press, 2004, pp. 43-45, 164-165。

② 黄佛颐编纂，仇江等点注：《广州城坊志》，广东人民出版社 1994 年版，第 697 页。

图 5–5　马涌桥戏船（1877,0714,0.966，© The Trustees of the British Museum）

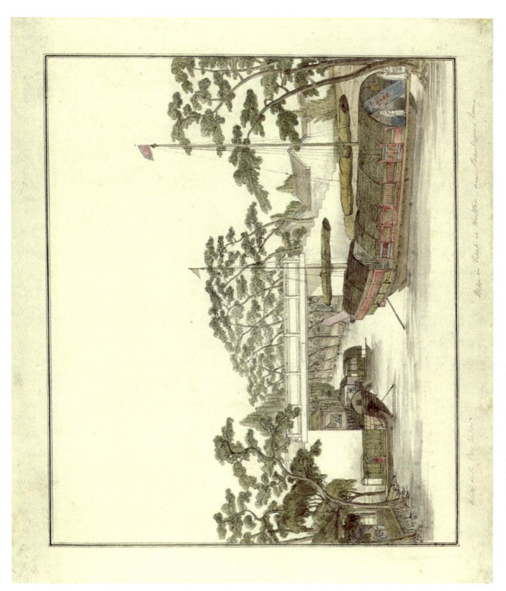

图5-6 河南潘启官家附近停泊的戏船(1877,0714,0.967,© The Trustees of the British Museum)

第五章 外销画中的粤剧戏船

外商亦称他们为潘启官（Puankhequa Ⅱ、Puankhequa Ⅲ）。① 从时间来看，此画中所书潘启官应指潘有度或潘正炜。潘家花园经常邀请外国人宴饮看戏，为外国人熟知。例如，据英国人威廉·希基（William Hickey，1749—1830）回忆录记载，1769 年（乾隆三十四年）10 月 1 日和 2 日，他在潘启官家参加了戏宴，等等。②

马涌桥位于河南潘启官家附近，今广州市海珠区马涌直街，是汇津桥的俗称，因东、西流汇合于此而得名，在桥身两侧当中有石刻"汇津"二字。关于马涌桥，同画册中另有一幅画为《马涌桥》（1877，0714，0.990），上书英文"Bridge in Honam opposite near No. 9&6"（译：河南的桥，约在第 9 和第 6 号的对面）；还有一幅画为《马涌桥面房》（1877，0714，0.996），上书英文"near 12"（译：在 12 附近）。这里的 9、6、12 可能指画册中的第几幅。可见，这些画不但详细记录了马涌桥附近景物，还注明了各景物的地点和相对位置，③ 反映了画作的纪实性。

图 5-7 《戏船》细部：船头牌"新新凤班"

清道光《南海县志》卷五谓"马涌桥在西村口"。④ 清同治《番禺县志》卷十八称汇津桥"在瑶溪海口"，⑤ 瑶溪即马涌的东段。此桥附近景色优美，游人常至。清人谢兰生（1760—1831）嘉庆二十四年（1819）五月十四、道光九年（1829）七月十五等都至此桥游玩，并在扇面题跋中提及此桥。⑥ 潘有度的长子潘正亨（1779—1837）《晓过汇津桥泊松树下》诗曰："短棹沿溪得暂停，松风吹梦鹤初

① 梁嘉彬：《广东十三行考》，广东人民出版社 1999 年版，第 259-270 页。
② Edited by Peter Quennell, *The Prodigal Rake: Memoirs of William Hickey*, New York: E. P. Dutton & Co. Inc., 1962, p. 143. 关于西方人参加行商家中戏宴的情况，参见本书第三章。
③ 刘凤霞：《口岸文化：从广东的外销艺术探讨近代中西文化的相互观照》，香港中文大学博士学位论文，2012 年，第 135-140 页。
④ 《南海县志》，清道光十五年修、同治十一年刊，成文出版社 1967 年影印，第 126 页。
⑤ 清同治十年《番禺县志》点注本，广东人民出版社 1998 年版，第 281 页。
⑥ 〔清〕谢兰生：《常惺惺斋日记 外四种》，广东人民出版社 2014 年版，第 10、294、389 页。

醒。荒天老地无人会,独揖苍茫太古青。"① 外销画中诸多船舶停靠于此桥附近,说明此处来往人流众多;戏船收帆停靠于此,可知岸上潘启官家的乡间庭院或西村正在演戏。

(二) 莱顿民族学博物馆藏戏船画

荷兰莱顿民族学博物馆(Leiden Museum Volkenkunde)也藏有戏船题材外销画一幅(见图5-8),为一册12幅中国船舶画(RV-2133-3a to 3l)中的一幅(RV-2133-3f)。通草纸水彩画,宽29厘米,高20厘米,四周围以蓝色边条。胡晓梅认为这批画的风格和色彩与著名外销画家顺呱(Sunqua)的作品非常相似,因此它们可能出自顺呱的画室,进而将画的年代判断为顺呱活跃的阶段:1830—1865年间。② 笔者以为,胡晓梅的时间判断大致是可靠的,下文将给出新的证据。

画中戏船的船头牌中心竖栏书有三个大字"高天彩"(见图5-9),为戏班名;中心横栏自右向左书有"利、名"二字;底部中间竖栏写有一"寿"字,其他文字模糊难辨。"利""名""寿"都有吉祥寓意。清代官文(1798—1871)的竹枝词写到过高天彩班。此词有两个版本,一是官文《敦教堂粤游笔记》中《羊城竹枝词》的一首:"看戏争传本地班,果然武打好精娴。禄新凤共高天彩,色艺行头伯仲间。(原注:本地班,唯以武打为胜观。)"③ 另一版本见于官文《敦教堂续刻》:"菊部争传本地班,登场角力本精娴。禄新凤共高天彩(原注:禄新凤、高天彩皆戏班名),色艺行头伯仲间。"④《敦教堂粤游笔记》,稿本,尾有道光丙午年(按:二十六年,1846)跋。⑤《敦教堂续刻》镌于同治二年(1863)。两版本略有差异,应是后来修改的结果。据《清史稿》,官文初到广州任职,应是道光二十一年(1841)任广州汉军副都统。⑥ 因此这首诗的创作时间应在道光二十一年至二十六年(1841—1846)之间,与胡晓梅判断的时间相重合。本地班禄新凤、高天彩(非潮州汉剧高天彩班),均不见今人著录。官文的竹枝词,再一次证实了广州戏船为本地班所乘。其描述的本地班以武打、角力为胜,反映了其表演特色。

① 《万松山房诗钞》卷五,见《清代诗文集汇编》编纂委员会编《清代诗文集汇编》第528册,上海古籍出版社2010年版,第383页。
② Rosalien van der Poel, *Made for Trade, Made in China, Chinese Export Paintings in Dutch Collections: Art and Commodity*, 2016, p.268. 此处年代判断的依据,是 Rosalien van der Poel 博士电邮相告,致谢。关于外销画家顺呱(Sunqua),可详参李世庄《中国外销画:1750s—1880s》,中山大学出版社2014年版,第156-173页。
③ 潘超、丘良任、孙忠铨等编:《中华竹枝词全编》六,北京出版社2007年版,第119页。
④ 同治二年新镌《敦教堂续刻》卷一,载《清代诗文集汇编》第599册,上海古籍出版社2010年版,第86页。
⑤ 雷梦水:《古书经眼录》,齐鲁书社1984年版,第66页。
⑥ 赵尔巽等撰:《清史稿》第38册,中华书局1997年版,第11712页。

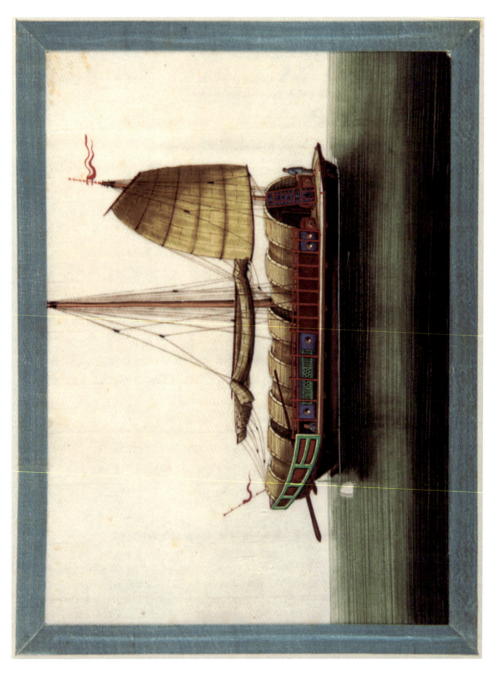

图 5-8 戏船（Collection Nationaal Museum van Wereldculturen, Coll. no. RV-2133-3f）

高天彩班戏船画还见于广州十三行博物馆的藏品（见图5-10），此画中戏船船尾上书有"高天彩"三字（见图5-11），与莱顿民族学博物馆的藏画大约为同一时期的作品。此画的独特处在于完整展现了戏船的后部，可知戏班名不但题于船头牌，也题于船尾。高天彩班戏船也见于荷兰鹿特丹世界博物馆（Wereldmuseum）的收藏，编号29476-1，也应为此时期的作品。此时期的作品还有美国迪美博物馆（Peabody Essex Museum）所藏戏船题材纸本水粉画，编号E83532.21，年代为1830—1836年间，出自活跃于1830—1879年间的庭呱（Tingqua），即关联昌的画室，等等，不再展开。

三、咸丰以后的戏船画

上述外销画所绘戏船都是一艘。香港艺术馆藏有一幅名为"Macau Sing Song"（译：澳门唱戏）的画作（见图4-1），所绘澳门竹棚剧场的背后，停泊着两艘戏船，与老艺人们所回忆的粤剧红船通常由"天艇"和"地艇"两艘组成相吻合。光绪十九年九月初八日（1893年10月17日）《申报》刊载："新会某县某乡因有事于神，遂来省招雇名优，定于八月廿三日开台唱演。该优伶人等于廿二早由省开戏船两艘，用小轮为之拖带。不料是日午后飓风大作，波浪掀天，戏船轮船均遭覆没，水手谙习水性，得庆更生，其余百十人皆随波逐流，葬身鱼腹。"① 除可知此省城著名戏班得到周围县、乡酬神祭祀活动的青睐外，戏班百余人分乘两艘戏船，也与画中的戏船数相符。

此画非外销画，出自德国画家爱德华·希尔德布兰特之手，设色石版画，编号AH1964.0398.001；左下角题画名"Macau Sing Song"；右下角有画家署名"Eduard Hildebrandt"。此画也刊于1866年3月17日的《伦敦新闻画报》上，而画报同版刊载了画家的另一幅画——《澳门剧场内部》。② 据画家的游记记载，《澳门剧场内部》的创作时间为1863年4月28日，这幅描绘戏棚外部的《澳门唱戏》也应创作

图5-9 《戏船》细部：
船头牌"高天彩"

① 《申报》1893年10月17日，载《申报》影印本第45册，上海书店1984年版，第312页。
② *The Illustrated London News*, London: Published and Published by George C. Leighton, 198, March 17, 1866.

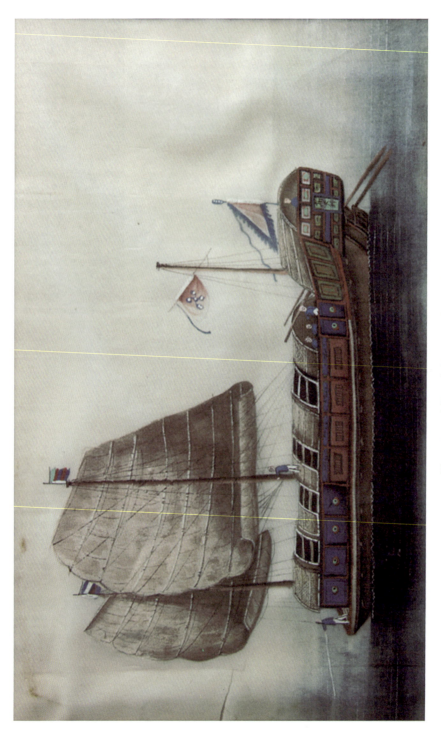

图 5-10 戏船(广州十三行博物馆藏)

于此日或相近数日。① 画中戏棚面向妈阁庙，背向大海，戏棚后部还专门搭建了一条通向海的走廊，连通戏船和剧场，使戏班一下船便可直接进入后台。②

香港艺术馆还藏有一幅名为《河畔戏棚》的外销画（见图 5 - 12），编号 AH1988.0043，布本油彩画。香港艺术馆称其创作时间约为 19 世纪 50 年代。③ 蒙该馆莫家咏博士相告，这一年代信息应是该馆购入此藏品时获得，并无相关研究支持；油画技法于 18 世纪末始见于外销画，此作品的技法颇为成熟，从风格分析推断，相信是 19 世纪的作品。粤剧老艺人刘国兴说，"光绪以前所用的戏船，都是普通货船，船身多髹黑色，故称'黑船'"④。他所称的"光绪以前"，应指咸丰四年（1854）粤剧伶人李文茂（？—1858）起义后粤剧被禁的这段时间，遭迫害的艺人为隐瞒身份，弃置正常戏船，改用普通货船。画中戏棚之后停靠的三艘戏船，为黑褐色，与普通货船非常类似，应即此时期粤剧艺人权且使用的黑船（见图 5 - 13）。故此画应为咸丰四年以后之作。三艘之数，与粤剧班规模壮大后，红船由两艘变为三艘的情况相符合，即除天艇、地艇外，另增加了一艘画舫。⑤ 可见，粤剧戏船可能早已有三艘并行之例。画中庙宇前的旗上书有"灵山大王"四字，可知画中所演为祭祀灵山大王的酬神戏。据道光二十四年（1844）广州《重修三帝庙碑记》记载，在修庙所支与演戏相关的款项中，除支付搭戏棚、聘请戏班和定戏合同公项的费用外，另"支定戏船钱使用银壹两贰钱玖分"⑥，也反映戏班乘戏船赴神庙演酬神戏的情况。

从两幅画中还可知，戏船作为本地班出行的工具，影响了戏棚的形制和选址。这种影响，直到清末广州商业性公开剧院兴起后，仍然存在。这些商业性戏园都选在靠近码头之处，以方便戏船泊岸。例如广庆戏园位于西关多宝桥附近，后来经营者一度欲将广庆戏园迁往源昌街，亦靠近海旁；同乐戏园位于南关长堤，天字码头

图 5 - 11 《戏船》细部：船尾"高天彩"

① Ernst Kossak, *Prof. Eduard Hildebrandt's Reise um die Erde*, Zweiter Band, Berlin: Verlag von Otto Janke, 1867, pp. 63 - 65.

② 关于此画，参见本书第四章。

③ 参见香港艺术馆网站（http://hkmasvr.lcsd.gov.hk/HKMACS_DATA/web/Object.nsf/00000000000000000000000000000000/c47d85a0a69cd51148257068000c4bdd?OpenDocument）。

④ 刘国兴：《戏班和戏院》，载广东省粤剧研究室编《粤剧研究资料选》，1983 年，第 332 页。

⑤ 麦啸霞：《广东戏剧史略》，载《广东文物》，1940 年，第 808 页。

⑥ 冼剑民、陈鸿钧编：《广州碑刻集》，广东高等教育出版社 2006 年版，第 486 页。

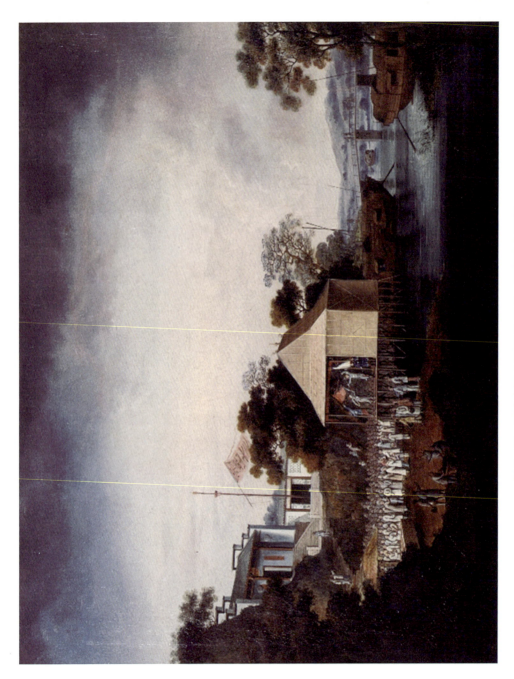

图 5-12 河畔戏棚（AH1988.0043，香港艺术馆藏）

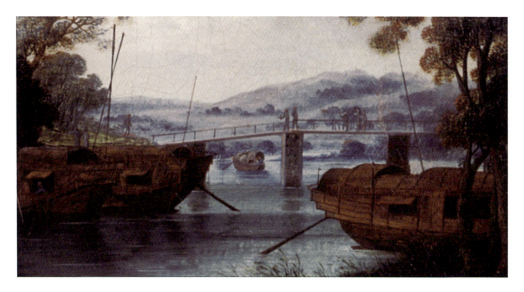

图 5-13 《河畔戏棚》细部：黑褐色戏船

附近；河南大观园位于河南南华中路，也离码头不远，并为了方便戏班搬运戏箱，特辟后门通珠江，让红船可直泊戏园后门。① 光绪九年（1883）彭玉麟（1817—1890）在粤期间所上的奏折云："原参利辉借修江浦神庙卖戏、窝赌，衣冠高坐收取戏船银两及赌规各节。……利辉于十五日前往行香，并督饬弁兵在该处巡防弹压，并非观剧，旋于十六日回至顺德协署。二十一二等日，复又演戏。其时利辉尚在署中，并未回营。询据各铺民金称，并无戏船入口收银十两，及每间赌场银三十两之事……"② 可知，神庙剧场设戏船入口，虽然便利了演戏，但也容易被不法官吏利用，设卡盘剥勒索戏船，收受贿银。

除上述三个时期的画作外，笔者所知的戏船题材外销画，还有美国普林斯顿大学东亚图书馆（East Asian Library, Princeton University）藏两幅纸本线描画，为画册 Rare Books. ND1044. Z46 1840 中的两幅，船头牌上题有"天光彩"或"天光班"字样；荷兰鹿特丹海事博物馆（Maritiem Museum Rotterdam）所藏纸本水彩画一幅，包含在画册 P4412 中；澳大利亚国家图书馆（National Library of Australia）藏通草纸水彩画一幅，包含在画册 6485019 中；番禺宝墨园藏通草纸水粉画一幅；谢俊林先生藏通草纸水粉画一幅；等等，不再赘述。

① 参见本书第四章与程美宝《清末粤商所建戏园与戏院管窥》，载《史学月刊》2008 年第 6 期。
② 梁绍辉等整理：《彭玉麟集》（上），岳麓书社 2003 年版，第 486 页。笔者对句读有改动。

第二节　粤剧戏船来源诸说之检讨

关于粤剧戏船的来源，研究者与粤剧艺人们的说法纷纭；多部粤剧研究论著都只罗列了这些说法，而不能决断。① 故在探讨粤剧戏船的来源前，有必要对现有众说做出检讨。

一、现有主要说法商榷

（一）"嘉庆年间水师提督巡河船"说

麦啸霞在《广东戏剧史略》中说："嘉庆十八年云台师巡抚江西始制红船于滕王阁下，最稳亦最速，为当时艨艟之冠，（见梁章钜《浪迹丛谈》）粤伶仿为之，仍沿用'红船'之名，后人不知所本，乃误以'红船'为戏船专有之名。"② 查《浪迹丛谈》，原文如下：

红船

今大江来往之船，以云台师巡抚江西时所制红船为最稳，且最速。嘉庆十八、九年间，始创为于滕王阁下，后各处皆仿造，人以为利。今湖北、安徽以迄大江南北，吾师所制之船随在，而有船中小扁，多师所手题，有沧江、虹木、兰身、曲江舫、宗舫诸号，数十年来利济行人，快如奔马，开物成务之功伟矣！吾师尝为余述在江右时，偶以事遣家丁回扬州，恰值风水顺利，朝发南昌，暮抵瓜洲，若非红船断不能如此快速也。因制一联悬于舟中云："扬子江头万里浪，滕王阁下一帆风。"③

此说不成立，原因有二。第一，从《浪迹丛谈》"红船"篇中，看不到阮元（号云台）创制的红船与粤剧戏船存在任何直接关联，"粤伶仿为之，仍沿用'红船'之名"只是麦氏的猜测。第二，如前文所述，大英图书馆所藏嘉庆五年至十年（1800—1805）年的外销画（Add. Or. 1978）中，便绘有"新新凤"班所用戏船（见图5-1）。此新新凤班，至晚在乾隆四十一年至五十年（1776—1785）之间已

① 参见李计筹《粤剧与广府民俗》，羊城晚报出版社2008年版，第74-76页；赖伯疆《广东戏曲简史》，广东人民出版社2009年版，第178-179页；余勇《明清时期粤剧的起源、形成和发展》，中国戏剧出版社2009年版，第142-143页；黄伟《广府戏班史》，中国社会科学出版社2012年版，第89-92页。
② 麦啸霞：《广东戏剧史略》，载《广东文物》，1940年，第805页。
③ 〔清〕梁章钜：《浪迹丛谈·续谈·三谈》，中华书局1981年版，第15-16页。

出现，其所使用的戏船至晚也应在此时便形成了如画中所示的独立船种，年代在阮元所创红船之先，无先者源于后者之理。①

（二）"雍正朝红头船"说

黄滔的《旧时粤剧戏班的红船》②首次列出这一说法，被广泛引述，所据主要是《厦门志》的记载。查道光十九年刊《厦门志》卷五"商船"相关部分：

> 雍正九年以出洋船只往往乘机劫夺，今福建出洋等船大桅上截自船头至梁头用绿色油漆，易于认识。凡领龙溪、海澄、漳浦、同安、马巷牌照，系厦门行保。保结出入，均归厦口盘验稽查。舵工水手或有事故不及赴县换照者，即由厦防添结帮梢。（《会典》）
>
> 按《中枢政考》，自船头起至鹿耳梁头止，并大桅上截一半，各省分油漆饰。船头两舷刊刻某省、某州县、某字、某号字样。福建船用绿油漆，饰红色钩字。浙江船用白油漆，饰绿色钩字。广东船用红油漆，饰青色钩字。江南船用青油漆，饰白色钩字。其篷上大书州县、船户姓名，每字俱径尺。又省例：篷上书字四边止许空一尺。故福建船俗谓之绿头船，广东船俗谓之红头船。③

此说也不成立，原因有三。第一，虽然红头船和粤剧戏船都属于广东，但从《厦门志》及其中引述的《会典》和《中枢政考》中看不到二者有任何直接联系。第二，从《厦门志》可知，红头船为出洋商船，之所以要漆红，就是为了和其他省份的商船相区分；而粤剧戏船是主要航行于广府近地的河船，二者在功能和航程上大不相同。第三，粤剧戏船与红头船在形制上差异巨大，红头船为艚船④，底尖、体长、吃水较深，有较好的远航性能和较大的续航力，⑤粤剧戏船为平底浅船，吃水浅，适合内河航行。大英图书馆所藏嘉庆初年的船舶题材广州外销画中，除戏船外，也描绘了广东海运乌艚船（见图5-14）和白艚船。乌艚船和白艚船船头都为

① 研究者还经常称船舶史研究专家复旦大学田汝康（1916—2006）教授持此说，乃以讹传讹。经笔者查找，关于田氏认为粤剧红船来源于清水师巡河红船的说法，最早见于黄滔《旧时粤剧戏班的红船》（《南国红豆》2000年第2、3期）一文："上海复旦大学田汝康教授，专研究船只发展史，说：'清朝，水师确曾设有红船供运漕巡察沿海运输之用。'"文中未注此说出处，也许是口头相告。田氏只是确认清代有此水师巡河红船，而未提及此船与粤剧红船是否有关系。而黄滔和其后的研究者在引用时加入了自己的理解和想象，从而造成了误解。

② 黄滔：《旧时粤剧戏班的红船》，载《南国红豆》2000年第2、3期。

③ 道光《厦门志》，载《中国方志丛书》第八十号，成文出版社1967年版，第109页。

④ 艚船是所有运货帆船的总称，艚船是槽形之槽，非漕运之漕。"飘洋者曰白艚、乌艚，合铁力大木为之，形如槽然，故曰艚。"（屈大均《广东新语》下卷十八《舟语·战船》）详参谭玉华《岭海帆影：多元视角下的明清广船研究》，上海古籍出版社2019年版，第18—19页。

⑤ 谭玉华：《岭海帆影：多元视角下的明清广船研究》，上海古籍出版社2019年版，第88页。

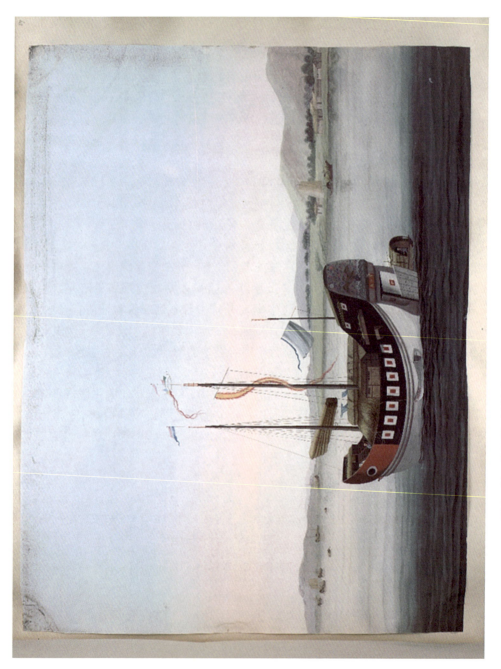

图 5-14 乌艚船（Add. Or. 2025，By permission of the British Library）

红色，即红头船，其形制与图5-1的粤剧戏船差异之巨，一目了然。①

（三）明初"罪船"说

粤剧艺人靓少佳持此说，称明太祖朱元璋击败陈友谅后，以红船载俘虏；粤伶因地位低贱，故所居之船以罪船"红船"名之。②

红船曾被用作罪船，这一点，清人俞樾已做过考证：

红船白船

明徐祯卿《翦胜野闻》云："王师与伪汉战于湖中，时乘白舟，汉主以赤龙船厌之。及战，王师大捷。帝因制令，以赤船载俘囚，白船给官胥之属。"

明文林《琅琊漫钞》云，南京功臣庙画壁：与陈汉大战，高皇帝乘白船，友谅红船。既平汉，命以红船装囚，白者加彩载使臣。但近时所乘，皆无所谓白者矣，惟北方尚有此制。

明董谷《碧里杂存》云，圣祖与徐公达间行，买舟以觇江南虚实。值岁除，舟人无肯应者，有贫叟夫妇二人舟尤小，欣然纳之。登极后，访得之，无子，官其侄，并封其舟而朱之。故迄今江中渡船，谓之"满江红"云。按"满江红"之名至今犹在，白船之说则无知者矣。

明杨循吉《吴中故语》三学生骂王敬一条内，载知府刘瑀责诸生曰："永乐间秀才骂内使，皆发充军，汝谓无红船载汝辈邪！"初不解红船语，读此乃明。按此事在成化时，是其时吴中尚有红船也。③

俞樾所引《琅琊漫钞》的原文为："南京功臣庙画壁：与陈汉大战，高皇帝乘白船，友谅红船。既平汉，命以红船入递运装囚，白者加彩载使臣。亦守庙相传之言，或有此事，但近时所乘皆无所谓白者矣，惟北方尚有此制。"④ 可见，《翦胜野闻》《琅琊漫钞》和《吴中故语》都记载或印证了红船为罪船的说法。然《翦胜野闻》正如其书名所示，记载的是野史传闻，对其可靠性应有所保留。《琅琊漫钞》更言明这不过是守庙人相传之言而已，主要生活在成化朝的文林已不能辨别这则传说的真伪了。《吴中故语》中刘瑀所言发配充军之人乘红船，乃引用永乐朝之事，

① 黄光武对红头船的考证甚详，见其《红头船考源》，载汕头市政协学习和文史委员会、澄海区政协文史资料委员会编《红头船的故乡：樟林古港》，天马出版有限公司2004年版，第113-125页。对于粤剧戏船的来源还有一说："雍正皇帝曾到过福建泉州，召广东的戏班前去演戏，特派两只船来粤载运戏班人员，船被髹成红色，以便沿途官吏照顾，后来变为定式。"（刘国兴口述，卫恭整理：《粤剧史料之二：红船的来源和制度》，手稿藏于广东省艺术研究所，转引自李计筹《粤剧与广府民俗》，羊城晚报出版社2008年版，第75页。）此说无据，似由"红头船"说衍出。

② 靓少佳：《人寿年第一班》（上），载《戏剧研究资料》1980年第3期，内部刊物。

③ 〔清〕俞樾：《茶香室丛钞》第2册，中华书局1995年版，第782-783页。

④ 〔明〕文林：《琅琊漫抄摘录》，景明刻本《纪录汇编》六八，叶九上。

并未言明成化朝是否依旧如此。《碧里杂存》则否定了红船为罪船之说,认为红船是褒奖之义。因此,红船是罪船,在明代便仅是一种有争议的传说;如果真的存在过,也只是在成化朝之前。将其与清代的粤剧戏船牵连起来,实为附会。

(四)"紫洞艇"说

麦啸霞谓:"粤剧戏船初用画舫,曰紫洞艇者,取其稳定;后改为帆船,则欲其迅速也。"① 称初用紫洞艇,不知指何时,亦不知何据。周寿昌(1814—1884)道光二十六年(1846)南游岭南后称:"水国游船,以粤东为最华缛,苏杭不及也。船式不一,总名为紫洞艇。"② 张心泰撰,光绪十年(1884)铅印的《粤游小志》卷三写道:"河下紫洞艇,悉女闾也。艇有两层,谓之横楼。"③ 可知两层之紫洞艇又叫横楼。从图5-1可知,至晚到乾隆、嘉庆之际,粤剧戏船已形成了专门的形制,而图5-1所在画册中还有一幅《横楼》画(见图5-15)。原目录上的英文说明:"Wang-low. Large kind of Boat for the accommodation of Prostitutes."(译:横楼,妓女住宿的一种大船)④。两船被同时绘制在同一画册,说明此时二者泾渭分明。紫洞艇虽体大宽阔,但正如《番禺县续志》所言,"舟底甚浅,上重下轻,偶遇风涛,动至危险,故每泊而不行"⑤,因此并不适合赴四乡演出的戏班使用。

紫洞艇多用作高档妓船或游船,麦氏的观点也许是受艇上有歌女的影响。清人黄璞《珠江女儿行》称:"珠江有女舟为居……醉倚人肩香满席,摸鱼歌唱月中船。"⑥ 周寿昌咏紫洞艇:"二八亚姑拍浪浮,十三妹仔学梳头。琵琶弹出酸心调,到处盲姑唱粤讴。"⑦ 可见紫洞艇上的妓女也是歌女,能够演唱粤讴、摸鱼歌等;这种情形使紫洞艇与演戏之船台略有相近,而与戏班赖以居住和出行的戏船相去甚远。

① 麦啸霞:《广东戏剧史略》,载《广东文物》,1940年,第805页。
② 〔清〕周寿昌:《周寿昌集》,岳麓书社2011年版,第333页。
③ 陈建华主编:《广州大典》(231),第三十四辑·史部地理类,第22册,广州出版社2015年版,第333页。
④ 王次澄、吴芳思、宋家钰、卢庆滨编:《大英图书馆特藏中国清代外销画精华》第6册,广东人民出版社2011年版,第139—140页。
⑤ 民国二十年刊《番禺县续志》卷四四,载《中国方志丛书 第四十九号》,成文出版社1967年版,第623页。
⑥ 黄任恒编纂,黄佛颐参订,罗国雄、郭彦汪点注:《番禺河南小志》,广东人民出版社2012年版,第80页。
⑦ 〔清〕周寿昌:《周寿昌集》,岳麓书社2011年版,第333页。

图 5-15 横楼（Add. Or. 1981，By permission of the British Library）

第五章 外销画中的粤剧戏船

二、"红船"所指

以上说法，前三种致误的原因，恰如麦啸霞自言，"乃误以'红船'为戏船专有之名"，不知很多史料中的"红船"都与戏船无关；且掌握材料不充分，看到一条便以为最早，于是勉强将材料中的红船认定为粤剧戏船的来源，未考虑此船与彼船在形制、功能上是否有联系。第四种说法混淆了粤剧戏船和歌伎船。为说明红船与粤剧戏船的关系，排除易混淆资料对探讨粤剧戏船来源的干扰，我们有必要对红船一词在历史上的所指做出归纳。

"红船"一词，在中国古代特别是明、清两代文献中颇为常见，代指相当多的船种。以下我们对"红船"所指的主要船种进行说明。

（一）驿递船

在明清两代，红船是驿递最常用之船，相关记载不胜枚举。《明宣宗实录》载宣宗敕书曰："近闻内外官往南京及湖广诸处用马船、快船装载官物者，挟势逞威，作弊百端。自今南京马船快船，悉听尔聚总督拨用，睟常巡视。除献新御用诸物外，其余悉于递运红船。"① 可见，马船、快船为御用，而递运红船为普通驿船。《明会典》载成化十六年题准，凡进表官"各王及各处镇巡三司官、差官进表笺、缴敕谢恩者，陆给双马，水给站船。有贡物者，递运夫护送。其寻常奏事与驴匹、红船"②。可见，递运红船的等级也低于站船。康熙《古今图书集成》"绍兴府驿递考"记载，上虞县的曹娥驿于明嘉靖间，"额设站船五只，红船二只，中河船二十四只，小河船一十二只；撑驾站船水夫每只三名，红船水夫每只三名，中河船水夫每只二名，小河船每只一名"③，可知驿递船中还包括河船，从配备水夫人数来看，站船、红船体量应大于中河船、小河船。光绪十八年（1892）《嘉善县志》记载嘉禾递运所"大红船每只大修，银二十两；改造，银一百二十两。中红船每只大修，银十五两；改造，银八十两。下红船每只大修，银一十两；改造，银六十一两"④。

① 《明实录 明宣宗实录》10–12，"中央研究院"历史语言研究所1962年校印，第2454页。
② 万历重修二百二十八卷本《明会典》卷之一百四十八，商务印书馆1936年版，第3041页。
③ 〔清〕陈梦雷编纂：《古今图书集成 第14册 方舆汇编 职方典》，中华书局、巴蜀书社1985年版，第16580页。
④ 《嘉善县志》，载《中国方志丛书·华中地方·第五九号》，成文出版社1970年版，第257页。

可知，有时递运红船自身又被分为大、中、下型。①

（二）救生船

红船作为救生船的例子也大量见诸史料。例如张泓的《滇南忆旧录》，记载了其父康熙四十二年任金山行宫监督时，设救生红船的事迹；② 光绪《金陵通纪》记载："（嘉庆）二十一年夏五月，李尧栋来为江宁布政使，初立救生总局于信府河，草鞋夹、黄天荡皆设有红船"；③ 道光二十一年阮元《仪征县沙漫洲岸迁建惠泽龙王庙碑》记载，仪征红船救溺公局的设立，使得"瓜洲以上，直至金陵，百八十里，节节皆有救生红船"；④ 同治《东湖县志》记载，该县红石滩本只设一条救生红船，后于咸丰十年增设红船二十艇，尚不足用，又以城河红船来协助；⑤ 因救生红船在社会民生方面的重要性，光绪《再续高邮州志》专设"红船"一部分，从"甓社湖救生红船""救生红船钱田款""救生船新列捐款""救生局""救生港"五个方面，详细记载了该地救生红船的情况；⑥ 民国《凤阳县志略》记载的"县政所办救济事业"中，也包括设置救生红船⑦；等等。设红船，救人性命，是大功德，因此为救生红船做过贡献的士绅常被记入地方志的"善举""义行""笃行"等部分。光绪《江阴县志》记载："道光二十年署县陈延恩谕董季忻先雇钻浪船，于风涛汹涌时出江救护。禀奉巡抚学使府厅捐廉为倡，及士商集资建造红船、舢板……先设舢板船两只，捞救遭风溺水人船。十二年奉藩宪拨银六百两，购造红船

① 关于明清时期以红船为驿船的记载不胜枚举。例如，明正德元年兵部尚书刘大夏撰《红船水夫沿革碑记》，记述了昌化县递运所的驿船和人员的情况（新国总编：《唐昌潘氏宗谱》，2012年版，第12—14页）。明隆庆刻本《仪真县志》卷之三《建置考》，明万历重修《明会典》卷之一百四十八《驿传四》，明崇祯《嘉兴县志》卷之十一《官制》，清康熙《古今图书集成·方舆汇编职方典》第六百十七卷《夔州府驿递考》、第六百三十卷《嘉定州驿递考》、第八百四十五卷《江西驿递考》、第一千二百七十九卷《永州府驿递考》，《古今图书集成·经济汇编·戎政典》第二百六十一卷《驿递部汇考四》、第二百六十三卷《驿递部汇考六》，清乾隆二年重修《江南通志》卷九十八《驿传》，清乾隆《句容县志》卷二《驿站》，清乾隆二十二年修《铜陵县志》卷之三《武备》，清道光增修《繁昌县志书》卷之九《水驿》，清同治七年重镌《南安府志》卷之四《公署》，清同治十一年刻本《赣县志》卷十九《关榷》，清同治十二年《赣州府志》卷三十《驿传》，清光绪三年重修《安徽通志》卷一百十《驿传》，清光绪五年刊本《石门县志》卷三《田赋》等文献中，都有驿递红船的相关记载。
② 〔清〕张泓：《滇南忆旧录》，据艺海珠尘本排印，中华书局1985年版，第4—5页。
③ 光绪《金陵通纪》，载《中国方志丛书·华中地方·第三七号》，成文出版社1970年版，第529页。
④ 上海社会科学院编：《传统中国研究集刊》九、十合辑，上海人民出版社2012年版，第482页。
⑤ 同治《东湖县志》，载《中国方志丛书·华中地方·第三五一号》，成文出版社1975年版，第101页。
⑥ 光绪《再续高邮州志》，载《中国地方志集成·江苏府县志辑47》，江苏古籍出版社1991年版，第205—208页。
⑦ 民国《凤阳县志略》，载《中国方志丛书·华中地方·第二四五号》，成文出版社1975年版，第38页。

两号。"① 民国《怀宁县志》记载,该县救生局于康熙朝创救生船,道光二年(1822)造太平船两只,二十七年(1847)有红船三艘,咸丰三年(1853)毁于战争后,又得捐红船四只。② 可知,钻浪船、舢板船、太平船也可用于救生,但红船是救生最主要的船种。③

（三）义渡船

红船有时用作义渡船。例如同治《德化县志》记载:"浔阳渡,在通津乡。向编渡夫。嘉庆十八年,抚藩臬道知府捐廉,除造办红船二只外,余银三千三百两,交省典商,每月一分生息,以为募工、岁修之费。"④ 民国《三续高邮州志》记载:

> 高邮救生局向设永、保、全、生红船四号,永、保两船属本城,全字属水北,生字属界首。由官分谕董事经理,知州龚定瀛力加整顿,所筹经费本足,唯嗣后创设义渡福、寿两号,所收渡资每名仅五十文。除给本船工食外,实无余款修船。光绪十二年,知州谢国恩因船多费,董筹款维艰。饬红船董事高秦镜、义渡董事陆鸿逵等,会议长策。乃决议,以红船之有余,补义渡之不足。合六船为一起,轮救轮渡。⑤

高邮县因救生红船经费有余,而义渡经费不足,故将二者合并,轮救轮渡。可见救生和义渡红船虽然有别,但在功能上可相互替代,也许因为二者都有公益的性

① 光绪《江阴县志》,载《中国地方志集成·江苏府县志辑25》,江苏古籍出版社1991年版,第86页。
② 民国《怀宁县志》,载《中国地方志集成·安徽府县志辑11》,江苏古籍出版社1998年版,第94页。
③ 救生红船见于其他文献记载的例子也非常丰富,例如,光绪《再续高邮州志》记载,该县"北关厢屯船之坞,旧设有救生红船,停泊于此。遇有飓风,湖船危险,红船即行驶救";（光绪《再续高邮州志》,载《中国地方志集成·江苏府县志辑47》,江苏古籍出版社1991年版,第209页）光绪《直隶和州志》记载,该地救生局所设生苍,于乾隆五十八年"置红船一只,招雇水手沿江拯溺",道光十六年重造红船一只,光绪二十五年"兵吏许如柏领金陵红船一只于石跋河等处召水手救溺";（光绪《直隶和州志》,载《中国地方志集成·安徽府县志辑7》,江苏古籍出版社1998年版,第79—80页）《安徽通志·人物志》记载的陈先觉,慷慨好义,"设立救生红船",胡锦翰"在芜湖创立内江红船及大江救生局";（光绪《安徽通志》,台湾京华书局1967年版,第2810页。）《三续高邮州志》记载陈文灏"慷慨好义,道光间尝创设生字号红船,在界首湖面救生",高秦镜"充红船董事,日孳孳于救生,躬亲巡湖,不避风雨";（民国《三续高邮州志》,载《中国地方志集成·江苏府县志辑47》,江苏古籍出版社1991年版,第417、425页）民国《高阳县志》记载刘步骊"捐廉造救生红船数十艘,上下弋游,获救生全者,更僕难数,宜昌商民称为万家生佛云";（民国《高阳县志》,载《中国方志丛书·华北地方·第一五七号》,成文出版社1968年版,第265－266页）民国《高淳县志》记载秦曾熙,"设红船以保行舟",（民国《高淳县志》,载《中国地方志集成·江苏府县志辑34》,江苏古籍出版社1991年版,第336页）；等等。
④ 同治《德化县志》,载《中国方志丛书·华中地方·第一○七号》,成文出版社1970年版,第93页。
⑤ 民国《三续高邮州志》,载《中国地方志集成·江苏府县志辑47》,江苏古籍出版社1991年版,第345页。

质,故在资金和管理上时常是一体或互通的。①

(四) 其他

红船也可指军用船。同治《重修山阳县志》记载顺治朝国史内院中书舍人戴时选,"造红船二十,督办军需"②。据道光《重修仪征县志》"武备志"记载,"道光二十五年十月,总督耆英置造红船六只";"游击袁贵守备姬祥林、前署守备方纲于道光二十七年公捐修理左右哨红船六只"。③ 咸丰皇帝在《嘉奖濯港大捷九江江面肃清》谕旨中提及彭玉麟烧毁贼船"装载辎重之大红船三号"④。这些记载中的红船都是军用船。

红船还可指运盐船,例如成化《杭州府志》记载,两浙运盐使司批验所有运盐红船二十三只。⑤ 在古诗词中红船一词也经常出现,一般泛指船舶(详后)。此外,方志中记载的红船埠、红船口、红船口河、红船口桥、红船湾堤等名称,也从侧面反映了红船在明清两代使用的普遍性。

可见,"红船"一词在明清两代可代指相当多的船种,主要有驿递红船、救生红船、义渡红船、军用红船、运盐红船等,在古诗词中则一般泛指船舶,绝非称红船的便与戏船有关。

第三节 粤剧戏船来源与形制新证

一、粤剧戏船的来源

那么粤剧戏船究竟来源何处?福建莆田戏船可作类比。乾隆二十七年(1762)立《志德碑》,详细记述了莆田戏船的情况:

梨园戏班子民双珠、云翘等,为鸿恩岿同山岳,勒碑永颂千秋事:缘珠等

① 此类例子颇多,如民国《江都县续志》记载光绪九年该县及扬中县"共义渡十艘,救生红船一艘,均归沙局管理"(民国《江都县续志》,载《中国地方志集成·江苏府县志辑67》,凤凰出版社2008年版,第353—354页);《三续高邮州志》记载:"民国四年,县知事姚祖义饬红船、水北义渡及水南义渡,联属一气,委王喻贤、徐养源同理"(民国《三续高邮州志》,载《中国地方志集成·江苏府县志辑47》,江苏古籍出版社1991年版,第1478页);等等。
② 同治《重修山阳县志》,载《中国地方志集成·江苏府县志辑55》,凤凰出版社2008年版,第191页。
③ 道光《重修仪征县志》,载《中国地方志集成·江苏府县志辑45》,凤凰出版社2008年版,第284页。
④ 曾国藩:《曾国藩全集》第一册,岳麓书社2011年版,第374页。
⑤ 成化《杭州府志》11,卷十六《公署》,第三十一叶上、下。

各班,自备戏船一只,便于撑渡,贮戏箱行李。通班全年在船宿食,以船为家。因听雇溪船,每遇海坛雇运饷米,多有撑避。押运员目恐干稽延,遂勒珠等戏船接载,致珠等演毕夜半而回,觅船不见,通班宿食无门,在岸露处,惨莫尽言。珠等于乾隆二十六年三月十三日,将情叩署水师提督游宪辕,蒙批:"载运兵米,自应募雇民船。谋食戏船,奚堪勒载,致累营生,若果情实,赴海坛镇呈请饬禁可也。"四月初三日,匍叩海坛总镇府杨辕下,蒙批:"据呈,业另批饬,不许乘溪船躲避,混雇戏船,以误营生。但戏船应当分别有据,方无错误。"二十九日,具呈县主太老爷王台下,恳照珠等承管班名赐给据别。蒙批:"准给示饬禁,每班给示一张,在船为据,免致错误。"……

乾隆贰拾柒年贰月 日

戏班子民双珠、云翘……①

可见,同粤剧戏船一样,莆田戏船同样被戏班用于贮戏箱行李、宿食和撑渡。其形制应与一般运货溪船差别不大,因此容易同其他溪船一样被强雇运兵米,得到县主的公文证明,才能免致误征。据莆田老艺人王琛称:"莆田南北洋平原沟渠四通八达,有99沟之说。旧时戏班都置或雇用一条溪船作为交通工具兼作住宿之处。一般的船上盖着三张篷子,被戏班雇用后,为了船的头舱要放置戏笼等物,而增加了一张篷子。四张篷子的溪船是戏船的特别标志。"②(见图5-16)莆田莆仙戏戏船来源于普通溪船的情形清晰可见。

图5-16 莆仙戏之戏船③

① 杨榕:《明清福建民间戏曲碑刻考略》,载《文献》2006年第3期。
② 王琛:《莆田县莆仙戏杂记》(续四),载政协福建省莆田县委员会编《莆田文史资料》第18辑,1993年版,第160页。
③ 图片引自叶明生《莆仙戏剧文化生态研究》,厦门大学出版社2007年版,第226页。

粤剧戏船同理，最初所用应为普通船舶，后根据戏班人数、物资、航路、演出地点等因素不断进行"戏班化"改造，最终形成专门的戏船。在大英图书馆藏嘉庆初年外销画中，包含着大量与图5-1所示粤剧戏船形制近似的船舶，列举几幅如下。

《谷船》所绘为运谷之粮船（见图5-17）。《始兴油船》所绘为载油之船（见图5-18）。始兴县清代属广东南雄州，位于广州府东北部。与此两幅所绘为货船不同，夜渡船为客船（见图5-19），官船即官员乘坐之船（见图5-20）。此四船都是内河船，因为《粤海关志》未有对它们的征税记载。① 正如研究者所指出，"广东船舶的形制、名称虽然繁多，但其中有些同类船舶的结构基本上是相同的，他们名称的不同和外部形制的某些差别，主要是因用途不同而改易"②。以上四种船舶正是如此，基本形制都是头低尾翘的平底浅船，根据不同功用设置了各自的桅、篷舱、橹等。明人宋应星《天工开物》已指出官船与运粮漕船形制的大同小异："凡今官坐船，其制尽同（漕船），第窗户之间，宽其出径，加以精工彩饰而已。"③ 粤剧戏船"船底设计是扁平的，方便在浅水河滩中行走，船的外形船头低，船尾高，故又有龙头凤尾之称"；④ 其形制与四船的近似从图像对比中也不难看出。而夜渡船连舱内设计都与粤剧戏船相似。夜渡船的"客舱是统舱，中间留有一条长的通道，船舱两侧分设上下两层木板床。下层紧贴甲板，铺宽两尺，一般人刚好'镶嵌'在床上，几乎没有留下空余之地，游客可高枕无忧地睡觉。每张床铺都用木板相隔，亦可拆卸"。⑤ 而粤剧戏船"除船舱的正中空出一条纵贯全舱，宽约二尺，名为'沙街'的走道以外，两旁均密布铺位，各分上下二层，统称高低铺"⑥。可见二者的相似。

如本章第一节所述，粤剧老艺人刘国兴说："光绪以前所用的戏船，都是普通货船，船身多髹黑色，故称'黑船'。"⑦ 他所称的"光绪以前"，应指咸丰四年（1854）粤剧伶人李文茂（？—1858）起义后粤剧被禁的这段时间，遭迫害的艺人为隐瞒身份，弃置正常戏船，改用普通货船。香港艺术馆藏有一幅名为《河畔戏

① 详参王次澄、吴芳思、宋家钰、卢庆滨编《大英图书馆特藏中国清代外销画精华》第6册（广东人民出版社2011年版）每画相应部分的解说。
② 王次澄、吴芳思、宋家钰、卢庆滨编：《大英图书馆特藏中国清代外销画精华》第6册，广东人民出版社2011年版，第93页。
③ 〔明〕宋应星：《天工开物》，钟广言注，中华书局香港分局1978年版，第234-242页。
④ 黄伟：《广府戏班史》，中国社会科学出版社2012年版，第93页。
⑤ 朱惠勇：《中国古船与吴越古桥》，浙江大学出版社2000年版，第42页。
⑥ 刘国兴：《戏班和戏院》，载广东省戏剧研究室编《粤剧研究资料选》，1983年版，第336页。
⑦ 刘国兴：《戏班和戏院》，载广东省戏剧研究室编《粤剧研究资料选》，1983年版，第332页。

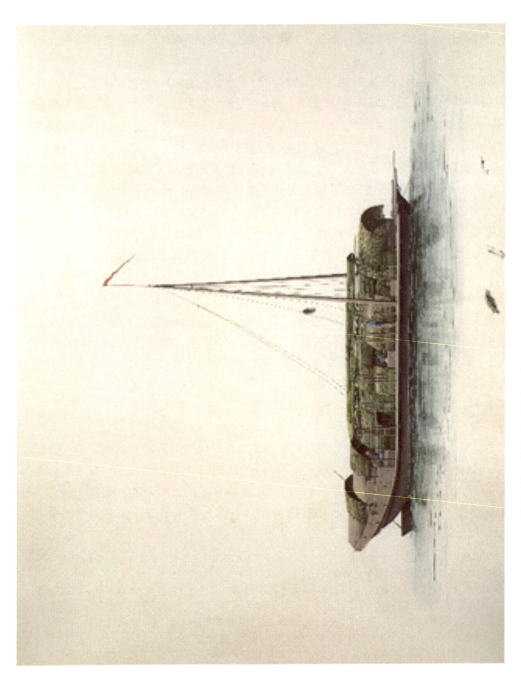

图 5-17 谷船（Add. Or. 1983, By permission of the British Library）

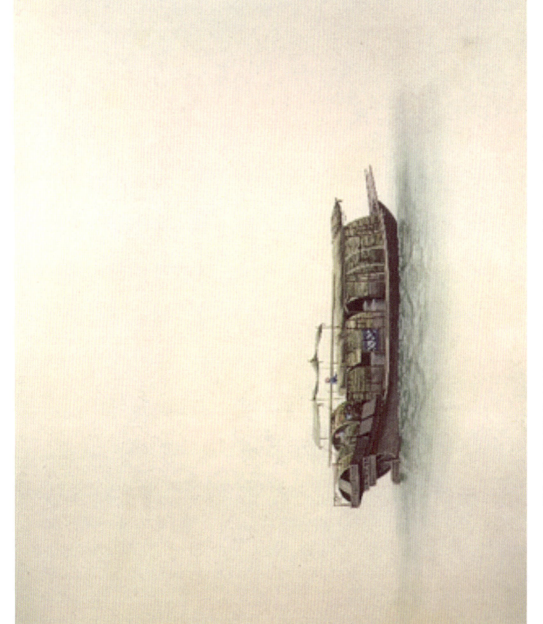

图 5-18 始兴油船(Add. Or. 1990, By permission of the British Library)

第五章 外销画中的粤剧戏船

203

清代外销画中的戏曲史料研究

图 5-19 夜渡船（Add. Or. 1977, By permission of the British Library）

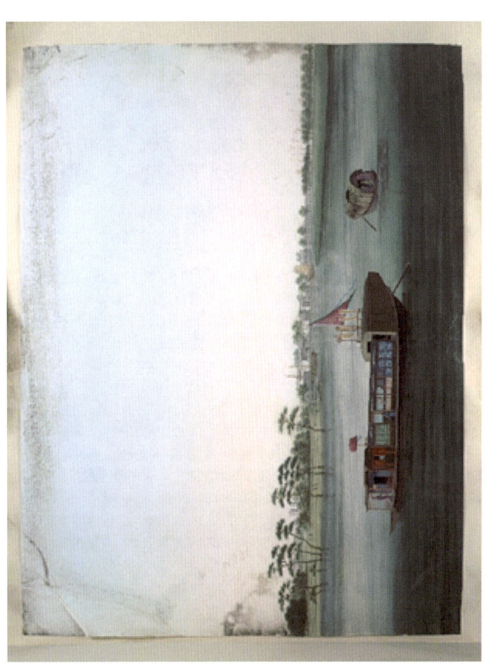

图 5-20 官船（Add. Or. 2011, By permission of the British Library）

棚》的外销画（见图5-13），为黑褐色，与普通货船（见图5-17、图5-18）非常类似，应即此时期粤剧艺人权且使用的黑船。戏班在不能使用戏船的情况下，用起了普通货船，也为粤剧戏船来源于普通客、货船增添了佐证。

　　研究者指出，珠江上这些常见客、货船的形制，"基本上是从明代创制的漕运用浅平底运粮船演变而来"①。明末宋应星《天工开物》详细记载了明代漕运浅船的产生与构造。书中称元代南方向京师运粮走海路，用遮洋海船，出于航运的安全考虑，明永乐以后改走内河，用漕船。可知此漕船与粤剧戏船一样，为内河船。书中记载此漕船为平底浅船。船底或平或尖，关系着船的吃水量，影响着船适合何种水域，因此平底是此漕船与粤剧戏船的重要共同特征。书中称"船尾下斜上者曰草鞋底"，"梢后隆起处，亦名舵楼"，②反映了此漕船后部翘起，头低尾翘的特点，与粤剧戏船完全一致。书中记载的此漕船的尺寸也与粤剧戏船非常接近（详后）。

　　如前文所述，漕船的形制在明代便被官坐船普遍采纳，到清代更被各类内河客、货船借用。粤剧戏班的成员可达百人以上，加上诸多戏箱和生活用具，这种承载量大的客、货船正宜使用。因此我们得出结论：粤剧戏船是广府本地班，即粤剧班，借用珠江上常见的头低尾翘、内河平底浅船，并不断进行"戏班化"改造而成的船种；这种船的形制，来源于创制于明永乐朝的漕运浅船。

二、始见记载、始称红船的时间

（一）粤剧戏船始见记载的时间

　　粤剧戏船最早何时见诸记载？康熙四十四年（1705）中举的徐振有一首《珠江竹枝词》："歌伎盈盈半女郎，怪他装束类吴娘。琼华馆口船无数，一路风飘水粉香。"自注："琼华会馆在太平门外，歌伎多舟居集此。"③词中所述之船是否为戏船，学界有争议。例如，李峄认为词中之船即粤剧戏船，④黄伟则认为"写的是水上歌妓的生活情形，与戏班毫无关系"。⑤笔者认同黄伟的观点。因为笔者发现李峄所据文献非徐振原作，而是梁九图（1816—1880）《纪风七绝》所引徐振《珠江

① 王次澄、吴芳思、宋家钰、卢庆滨编：《大英图书馆特藏中国清代外销画精华》第6册，广东人民出版社2011年版，第92页。
② 〔明〕宋应星：《天工开物》，钟广言注，中华书局香港分局1978年版，第234-242页。
③ 〔清〕徐振：《四绘轩诗钞》，艺海珠尘本，载《丛书集成初编》第2344-2354册，中华书局1991年版，第5页。
④ 李峄：《广州也有琼花会馆》，载《南国红豆》1994年第6期。
⑤ 黄伟：《广府戏班史》，中国社会科学出版社2012年版，第85页。

竹枝词》及其注。梁书中此词的注为："琼华为梨园会馆，在太平门外，歌伎多舟居集此"，① 比原文多了"为梨园"三字。可知，"琼华为梨园会馆"大概是梁九图而非徐振所处时代的情况。动摇了李峥所据关键证据的可靠性，则较容易判断词中之船如黄伟所言，为歌伎船而非戏船了。

乾隆元年至六年（1736—1741）任广东新会知县的王植（1685—1751）② 写道："余在新会，每公事稍暇，即闻锣鼓喧阗，问知城外河下，曰有戏船，即出示严禁，……此风遂衰，戏船亦去。"③ 他所禁之戏船是用来演戏之船台，还是供戏班出行和居住的粤剧戏船，学界也有争议。廖奔认为是"演戏场所"，④ 黄天骥、康保成主编的《中国古代戏剧形态研究》也引之作为船台演出的例证，⑤ 都没有详细论证。而研究广东戏曲史的论著多认为其即粤剧戏船。⑥ 笔者认同后一种观点，因为在目前学界所利用的材料与笔者新发现的材料，包括清代官员奏折、清代外销画、晚清民国报刊、民国政府公文等文献、图像中，广府地区称"戏船"的都是后一种船，未见称"戏船"而用作舞台的。因此，粤剧戏船最早见诸乾隆元年至六年间的记载。

（二）粤剧戏船始称"红船"的时间

粤剧戏船又在何时开始被称作红船呢？一种说法是在嘉庆道光年间，所据为道光十年（1830）刊《佛山忠义乡志》载梁序镛《汾江竹枝词》："梨园歌舞赛繁华，一带红船泊晚沙。但到年年天贶节，万人围住看琼花。"⑦ 梁序镛，同治十一年（1872）刊本《南海县志》有传。嘉庆五年（1800）举人，二十二年（1817）进士；道光二十五（1845）年卒，年八十岁，⑧ 可推知他约生于乾隆三十一年（1766），这首竹枝词描述的大致是嘉道年间的情形。研究者多认为此词是称粤剧戏船为红船的最早记载。禅山怡文堂道光十年（1830）刻《佛山街略》记载"琼花会馆，俱泊戏船。每逢天贶，各班集众酬恩，或三四班会同唱演，或七八班合演不

① 陈建华主编：《广州大典》（507），第五十七辑·集部总集类，第28册，广州出版社2015年版，第166页。
② 丁淑梅：《中国古代禁毁戏剧编年史》，重庆大学出版社2014年版，第378页。
③ 徐栋：《牧令书辑要》卷六，同治七年（1868）江苏官书局刊本，第22叶。
④ 廖奔：《中国古代剧场史》，人民文学出版社2012年版，第267页。
⑤ 黄天骥、康保成主编：《中国古代戏剧形态研究》，河南人民出版社2009年版，第424页。
⑥ 例如黄伟《广府戏班史》（中国社会科学出版社2012年版，第89页）等。
⑦ 道光《佛山忠义乡志》卷十一《艺文下》，叶四十九下。
⑧ 清道光十五年修、同治十一年刊本《南海县志》，载《中国方志丛书·第五十号》，成文出版社1967年版，第239-240页。

等，极甚兴闹"①，似乎佐证了这一说法。李计筹据道光《佛山忠义乡志》卷一《乡域》载"市桥渡头在琼馆下"，卷五《乡俗》载"优船聚于基头"，判断梁序镛提到的红船指戏船无疑。②然而，笔者仍认为此"红船"只是泛指船舶，并非特指某一船类。原因有三。

第一，在清代文献关于粤剧戏船的记载中，均称之为"戏船"，清代粤剧戏船题材外销画也均以"戏船"为标题，没有一例称之为红船，连光绪朝的记载都找不到。光绪朝的相关记载，除前文所引光绪九年（1883）彭玉麟所上关于收戏船银两的奏折、光绪十九年（1893）九月初八日《申报》所载戏船倾覆之事两则外，可再列举数则。光绪二十四年（1898）始任广东藩司的岑春煊（1861—1933）上折弹劾候补知府王存善（1849—1916）盘剥戏船，时任两广总督的谭钟麟（1822—1905）上奏称"渔船、戏船匹头各项收厘无多，俟积有成数，或年余一解，或两年一解，虽上届亦如此"，并主张，"所有渔船、戏船、鸡鸭船、水果船皆穷民小贸，每年收厘无多，应与运米谷入口之船概行免抽"。③1894年11月28日《镜海丛报》记述澳门的一家戏院预定了"普天庆班"演戏，然而未至开演日，该班因窝藏劫匪，"在新会江门墟被戴总戎拘留戏船"，全船人员被拘，戏船拟将充公。④《申报》1909年12月13日和21日记述广东琼华玉班戏船在莺哥嘴海面被轮船撞沉。⑤《香山旬报》第七十七期（1910年11月12日）记载了香山（今中山市）石岐建醮演戏之事，琼华玉班乘船赴演。⑥这些记载中，均不以红船称戏船。可见，称粤剧戏船为红船应是晚近的事；判断此嘉庆道光朝的"红船"专指粤剧戏船不合情理，所谓"孤证不立"。

第二，如前文所述，"红船"一词可代指诸多船种，诗词中十分常见，例如宋苏轼《瑞鹧鸪》"朱舰红船早满湖"，宋杨万里《后苦寒歌》"绝怜红船黄帽郎"，

① 陈建华主编：《广州大典》（220），第三十四辑·史部地理类，第11册，广州出版社2015年版，第467页。

② 李计筹：《粤剧与广府民俗》，羊城晚报出版社2008年版，第74页。道光十年刻《佛山忠义乡志》的两处记载，可见于陈建华主编《广州大典》（220），第三十四辑·史部地理类，第11册，广州出版社2015年版，第202、230页。

③ 沈云龙等编：《近代中国史料丛刊·第33辑·谭文勤公（钟麟）奏稿》，文海出版社1973年版，第1197－1202页。

④ 汤开建等主编：《鸦片战争后澳门社会生活记实：近代报刊澳门资料选粹》，花城出版社2001年版，第427页。

⑤ 林忠佳等编：《〈申报〉广东资料选辑七（1907.7—1910.3）》，广东省档案馆《申报》广东资料选辑编辑组1995年版，第169－171页。

⑥ 广东省立中山图书馆编：《近代华侨报刊大系》第一辑第四册，广东经济出版社2015年版，第63－64页。

宋仲殊《诉衷情·寒食》"红船满湖歌吹"，宋詹正《齐天乐》"画鼓红船，满湖春水断桥客"，明孙蕡《酬王道原》"官路到红船"，明杨基《浣溪沙·寒食》"笑移罗幕上红船"，清王世祯《汉嘉竹枝词》"白塔红船归去晚"，乾隆帝《泛舟玉河至静明园》"绿香云里放红船"，等等。可见，在诗词中，用红船泛指船舶极为常见。将此竹枝词中的红船做同样的理解，完全可通：前来看戏的观众上"万人"，汇集于此的船定然极多，呈现出"一带红船泊晚沙"的画面。

第三，《佛山街略》《佛山忠义乡志》称伶人之船为"戏船""优船"，却不称"红船"，恰恰说明了当时不以"红船"专指戏船。

对于粤剧戏船何时称红船的问题，几位老艺人的看法比较接近，即19世纪末。例如粤剧艺人谢醒伯、李少卓认为，红船的出现大约在同治后期（约19世纪70年代）。① 刘国兴认为"光绪十年（1884），粤剧界已有专供戏班使用的特制的红船出现。自此以后，广州一带的戏班，即被称为'红船班'"②。新金山贞认为红船的出现当在八和会馆建立之后，③ 而"八和会馆很有可能建成于光绪十二年（1886）之后"④。通观现有资料，笔者认为这些看法是比较接近史实的，粤剧戏船被称作红船应是清末甚至民国时期才有的事。

（三）粤剧戏船称"红船"的原因

粤剧戏船为何此时被称作红船呢？有人说与"洪门会"有关。因"红"与"洪"同音，隐含反清复明的意思，李文茂起义时以红巾裹头作为标志，也是同样的含义。⑤ 此说显为附会，李文茂起义后，戏班改用黑船，而称戏船为红船是李去世三四十年后才有的事。陈非侬认为"红船涂上红色，无非是取其吉祥之意"⑥；赖伯疆提到船身全髹上红色是为引起群众注意而前来看戏。⑦ 这些观点都是从红色着眼，但髹红的戏船早在乾嘉之际就已出现（见图5-1），因此不能解释为何此时称戏船为红船。

有些老艺人认为称戏船为红船，与李文茂起义后粤剧的被禁和复演有关。前文

① 谢醒伯、李少卓口述，彭芳记录整理：《清末民初粤剧史话》，载《粤剧研究》1988年第2期。转引自黄伟《广府戏班史》，中国社会科学出版社2012年版，第90页。
② 刘国兴：《戏班和戏院》，载广东省戏剧研究室编《粤剧研究资料选》，1983年版，第332页。
③ 新金山贞：《"红船"规则及其禁忌》，见黎键编录《香港粤剧口述史》，三联书店（香港）有限公司1993年版，第18页。
④ 李计筹：《粤剧与广府民俗》，羊城晚报出版社2008年版，第76-77页。
⑤ 刘国兴口述，卫恭整理：《粤剧史料之二：红船的来源和制度》，手稿藏广东省艺术研究所，转引自李计筹《粤剧与广府民俗》，羊城晚报出版社2008年版，第75页。
⑥ 陈非侬口述：《粤剧六十年》，香港中文大学出版社2007年版，第151页。
⑦ 赖伯疆：《广东戏曲简史》，广东人民出版社2009年版，第178页。

已引述刘国兴的说法，他称光绪以前粤剧戏班使用的是黑船，即普通黑色货船。谢醒伯、李少卓称，李文茂反清失败后，粤剧艺人遭迫害，有些艺人隐姓埋名，打着京戏的幌子继续演出，带有地下活动的性质，故有人称其船为"黑船"。① 虽然对"黑船"的解释与刘不同，但也肯定了李文茂起义后"黑船"时代的存在。香港艺术馆所藏《河畔戏棚》外销画中，绘有三艘黑褐色戏船（见图 5 - 12、图 5 - 13）。综合三则材料，我们相信粤剧史上的确有过"黑船"时代，可知粤剧戏船始则用于乾隆至道光朝，咸丰四年（1854）后因粤剧被禁而停用，粤剧复演后的同治、光绪之际或更晚被重新使用。谢醒伯、李少卓认为此时称戏船为红船，含有为粤剧恢复名誉、披红庆贺之意，② 有一定合理性。但考虑如前文所述，红船一词在古代使用得非常普遍，可代指相当多的船种，还可泛指船舶，因此称戏船为红船，并不一定蕴涵多少荣誉、庆贺等特殊意味。也许此时期称戏船为"红船"，仅是在颜色上与"黑船"对比的结果。

三、粤剧戏船的形制

（一）粤剧戏船的尺寸

关于粤剧戏船的尺寸，共有四种说法：①粤剧老艺人黄滔称长约 25.3 米，宽约 3.3 米；②谢醒伯、李少卓称长 20 多米，宽约 3 米；③刘国兴称长 19～19.3 米，宽 5.3～5.7 米；④研究者黄伟认为长 18 米、宽 4.5 米左右比较合理。③ 综合起来，即粤剧戏船长和宽分别在 18～25.3 米和 3～5.7 米之间。如前文所述，粤剧戏船同珠江常见的客、货船一样，其形制是由明代漕运浅船演变而来的，我们试以此为线索，探索粤剧戏船更准确的尺寸。

据《天工开物》记载，明初漕运浅船初创时底长五丈二尺，头长九尺五寸，梢长九尺五寸，也就是船长七丈一尺；船横向最长的使风梁④阔一丈四尺，即为船宽。⑤ 根据清代《漕运则例纂》，清初各省漕船大小不同，但原定漕船的基本船式，船长为七丈一尺，使风梁为一丈四尺，与明代相同。康熙二十一年（1682）题准"各省遵照"的新式漕船，虽然船底比之前更加平阔，但船长仍规定为七丈一尺，

① 谢醒伯、李少卓口述，彭芳记录整理：《清末民初粤剧史话》，载《粤剧研究》1988 年第 2 期。转引自黄伟《广府戏班史》，中国社会科学出版社 2012 年版，第 90 页。
② 谢醒伯、李少卓口述，彭芳记录整理：《清末民初粤剧史话》，载《粤剧研究》1988 年第 2 期。转引自黄伟《广府戏班史》，中国社会科学出版社 2012 年版，第 90 页。
③ 详参黄伟《广府戏班史》，中国社会科学出版社 2012 年版，第 93－99 页。
④ "树立中桅的梁。使风就是利用风力，扬帆行船"，见〔明〕宋应星《天工开物图说》，曹小鸥注释，山东画报出版社 2009 年版，第 335 页，尾注 17。
⑤ 〔明〕宋应星：《天工开物》，钟广言注，中华书局香港分局 1978 年版，第 234－242 页。

使风梁仍为一丈四尺,船身最大宽度为一丈四尺四寸。此最大宽度比使风梁多出四寸,应是加上使风梁两头正枋突出部分后更精确的宽度。康熙二十六年(1687),湖广(今湖南、湖北)漕船加宽大,有十一二丈者。雍正二年(1724)又规定江西、湖广两省的漕船以十丈为率,短不得过九丈。① 可见,在粤剧戏船始见记载的乾隆初年以前,清代漕船的长与宽除江西、湖广两省外,基本沿袭了明代尺寸。故明清漕船的一般尺寸为长七丈一尺,宽一丈四尺四寸,明清营造尺每尺相当于31.1厘米,② 即长约22.1米,宽约4.5米。而这一尺寸恰处于粤剧戏船长 18～25.3 米、宽 3～5.7 米两组数据比较中间的位置,特别是黄伟估算的粤剧戏船宽度与漕船恰好一致,显示了两船在尺寸上的一致性。《天工开物》称"苏、湖六郡运米,其船多过石瓮桥下"③,与粤剧戏船赴四乡演出,常要穿过桥洞的情况类似,也反映了明清漕船与粤剧戏船在大小上的近似。故笔者乐于相信,长七丈一尺、宽一丈四尺四寸,即长约22.1米,宽约4.5米,是粤剧戏船更准确的尺寸。

(二)粤剧戏船的形制特点

当前粤剧史研究者及粤港澳各地的多家博物馆,都研究了粤剧戏船的形制,试图制作其复原模型,④ 清代外销画则为这一问题的研究提供了极佳资料。例如荷兰莱顿民族学博物馆(Leiden Museum Volkenkunde)藏的外销画(RV-2133-3f)中,戏船立有双桅,桅杆的稳索、帆的缭索、双橹都清晰可见。船头牌中心竖栏书有戏班名"高天彩"三个大字;中心横栏自右向左书有"利、名"二字;底部中间竖栏写有一"寿"字,三个字都有吉祥寓意(见图5-8、图5-9)。广州番禺宝墨园藏的戏船题材外销画中,戏船立有桅杆一支,船的舵叶比较清晰,长条形,其上未开孔(见图5-21)。然而,广州十三行博物馆藏画(见图5-10)所绘戏船的舵叶,似乎为开孔舵(见图5-22)。因此,开孔舵与非开孔舵粤剧戏船或都可用,但是否采用了广船典型的"菱形开孔舵"⑤ 仍待考证。

从外销画中可见,清乾隆朝以降,粤剧戏船的基本形制比较稳定,为头低尾翘

① 〔清〕杨锡绂:《漕运则例纂》卷二《漕船额式》,清乾隆刻本,第37叶上至第42叶下。
② 吴承洛:《中国度量衡史》,上海三联书店2014年版,第66页。
③ "江苏省的苏州和浙江省的湖州,后者即现在的吴兴县一带";石瓮桥,即石拱桥。见〔明〕宋应星《天工开物》,钟广言注,中华书局香港分局1978年版,第239页,脚注1、2。
④ 例如,香港文化博物馆、澳门博物馆都根据老艺人的回忆制造了红船复原模型,见香港文化博物馆编《粤剧服饰》,康乐及文化事务署2005年版,第63页;澳门特别行政区政府文化局、澳门博物馆编《红船清扬:细说粤剧文化之美》,2016年版,第38页。
⑤ 舵由横向舵柄、垂向舵柱与舵叶组成。舵叶又称舵扇、舵板,为舵的入水部分,通常用厚杉木板拼制而成。广船常用的舵叶,其上开有一系列有规律的成排组的菱形开孔,被称为"菱形开孔舵"。详参谭玉华《岭海帆影:多元视角下的明清广船研究》,上海古籍出版社2019年版,第173-174页。

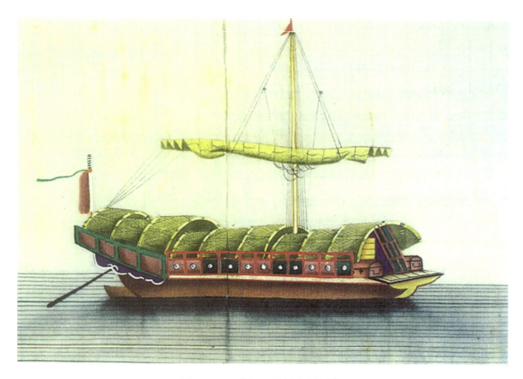

图 5-21 戏船,番禺宝墨园藏

的平底浅船,可不立桅,可单桅,可双桅,有支持桅杆的稳索,桅端有定风旗;船尾配有单橹或双橹;舵叶为长条形,或为开孔舵,或为非开孔舵,是否采用广船典型的"菱形开孔舵"待考;船身上覆卷棚式竹篷而成船舱;船头另悬一竹篷,下置蓝色船头牌,牌上题有戏班名、表示吉利的文字等,牌后左右各有一戏箱;舷板侧设有栅栏,主要为红色,但也可间以其他颜色,上多饰有太极图等图案;船梢也是红色,尾部可树红旗一面。船尾亦题有戏班名。船板、竹篷、桅、帆等其他部件,则并非红色。

图 5-22 广州十三行博物馆藏《戏船》细部:舵叶

外销画《河畔戏棚》中的三艘黑褐色戏船,形制与普通货船无异,反映了李文

茂起义后"黑船"时代的情况。戏船经常要走河道浅滩，此画中立在船旁的篙，应是每个时期的粤剧戏船都必备的工具。粤剧老艺人口述的清末民国戏船的形制，与外销画描绘的情况大体一致，可相互参证。但他们所称的船体四周用红白漆绘成龙鳞形状，船头、船尾分别绘有龙和凤，并设有自卫用的土炮，前端的硬篷上搭有炮楼等情况，则不见于外销画。① 置炮、炮楼，乃清末至民国时期战乱不断、社会动荡的产物。其他方面的不同，应是粤剧戏船在清末至民国时期，也许特别是粤剧复演后，弃"黑船"而重建"红船"时产生的新变化。②

本章小结

粤剧戏船，即我们熟知的红船，是广府本地班即粤剧班的戏船，关系着戏剧史、船舶史、民俗史上的诸多问题。粤剧艺人自称红船子弟，近些年，"红船"更成为人类非物质文化遗产粤剧的招牌和精神符号，既受学界关注，也受到社会各界的重视，例如，粤港澳多家博物馆制作了红船复原模型，多家剧团编演过红船主题戏剧，广州在珠江上设置供游人夜游的"粤剧红船"。然而，由于史料的缺乏，对于粤剧戏船的来源、形制，始见记载的时间、始称"红船"的时间与原因等重要问题争论颇多，莫衷一是。本章以戏船题材外销画为研究对象，利用外销画等史料，对粤剧戏船相关问题做出了新探。

第一节考述了主要藏于欧美的粤剧戏船题材外销画及西洋画，包括画作的捐

① 参见黄伟《广府戏班史》，中国社会科学出版社2012年版，第93-99页。
② 笔者在民国政府公文中辑得粤剧戏船相关记载数则，未见研究者利用，罗列于此，以供参考。1922年3月7日《财政厅关于全省船艇牌之核定》称："现财厅已将每年应征各种船艇牌费，分别等级，详加核定"，而戏船便列于其中，每年需上缴一十二元牌费（汕尾市人物研究史料编纂委员会编：《汕尾市人物研究史料第四辑：陈炯明与粤军研究史料》，1993年版，第452页）。后广州又以缉捕盗匪为由，将船分为入口和湾泊两种进行征税，戏船列于入口船舶中。民国十四年（1925）3月10日《陆海军大元帅大本营公报》刊登了大元帅训令第九三号，命令废止向各船户征此缉捕盗匪之税，以应广州各船舶工会的联名请求（黄季陆主编：《陆海军大元帅大本营公报》第12册，中国国民党中央委员会党史史料编纂委员会1969年版，第6272-6273页）。然而，此免税之新政未能持久。1927年2月《银行月刊》刊登的广东《征收船舶租捐》，称粤省因北伐军费紧急，决定查照船身之大小分等抽捐。戏船被划为渡船类乙等，每艘一次过征收租捐一百元（殷梦霞、李强选编：《民国金融史料汇编》第212册，国家图书馆出版社2011年版，第120页）。1925年戏船制造业、戏服、盔头三种行业组建了"戏船盔头顾绣总工会"（卢权、禤倩红编：《广东早期工人运动历史资料选编》，广东人民出版社2015年版，第64页）。戏船业不与其他造船业，而与戏服、盔头行联合，说明粤剧戏船是与戏班高度结合的、具有独立性的特殊船种。

赠、收藏、画家、画种、纸种、尺寸等信息，特别是对其中较有代表性画作的年代和画中内容做了详细考证，主要包括大英图书馆、伦敦维多利亚阿尔伯特博物馆藏乾嘉时期戏船画两幅，大英博物馆、莱顿民族学博物馆、广州十三行博物馆藏嘉道时期戏船画四幅，香港艺术馆藏咸丰以后戏船画两幅，呈现出自清乾隆至同治朝的红船图谱，为粤剧戏船研究、粤剧史研究提供了年代较早、可信度较高的丰富史料。画中涉及新新凤、上林春、高天彩等不见今人著录的广州本地班，义伶大眼珠、司寇陈望坡等相关人物，广州河南十三行商人潘启官家、河南马涌桥附近、灵山大王庙、澳门妈阁庙等红船伶人经常演戏之处，有助于呈现早期粤剧多面向的戏剧生态。

第二节首先对粤剧戏船来源诸说进行了商榷，指出"嘉庆年间水师提督巡河船"说、"雍正朝红头船"说、明初"罪船"说、"紫洞艇"说等诸多说法，或误以"红船"为粤剧戏船专有之名，或混淆粤剧戏船与歌伎船，都不能成立。为说明红船与粤剧戏船的关系，排除易混淆资料对探讨粤剧戏船来源的干扰，我们对红船一词在历史上的所指做出归纳，指出红船一词在明清两代可代指相当多的船种，主要有驿递红船、救生红船、义渡红船、军用红船、运盐红船等，在古诗词中则一般泛指船舶，绝非称红船的便与戏船有关。

第三节首先从形制上考证了粤剧戏船的真正来源，指出粤剧戏船是广府本地班，即粤剧班，借用珠江上常见的头低尾翘、内河平底浅船，并不断进行"戏班化"改造而成的船种；这种船的形制，是由创制于明永乐朝的漕运浅船演变而来。然后，对粤剧戏船始见记载、始称"红船"的时间进行了考辨，指出粤剧戏船最早见诸乾隆初年的记载，至清末、民国才始称"红船"；称此时以"红船"为戏船之名含有为粤剧恢复名誉的说法，有一定合理性，但也许仅是在颜色上与"黑船"对比的结果。最后我们考证了粤剧戏船的基本形制：长约22.1米，宽约4.5米，为头低尾翘的平底浅船，可无桅、单桅、双桅，桅杆有稳索，桅端有定风旗；船尾有单橹或双橹；长条形舵叶，或开孔，或不开孔，是否采用了广船典型的"菱形开孔舵"待考；船身上覆竹篷；船头置蓝色船头牌，牌上题戏班名、表示吉利的文字等，牌后左右各有一戏箱；舷板侧设有栅栏，主要为红色，上饰太极图等；船梢为红色，尾部树红旗一面，船尾亦题有戏班名；船板、竹篷、桅、帆等部件，非红色。

以上，我们清理了以往粤剧史研究中主要由于缺乏史料而形成的诸多悬而未决的问题，更新了学界的现有认识。此外，这些结论还能够为相关问题的探讨提供佐证。例如粤剧的形成问题被学者称为一笔"糊涂账"："如果把粤剧定义为'广府大戏'，那它的历史至少可以上溯到乾隆年间，而要是定义为'用广州方言演唱的

戏曲'，那粤剧的历史迄今还不到一百年。"① 我们考察了自乾隆朝至清末民国粤剧戏船使用的持续性和形制的一致性，可见此历史阶段中粤伶群体的一脉相承，让我们更有理由把粤剧的形成至少上溯到乾隆初年。此外，我们从船舶史的角度，对粤剧戏船做了共时性和历时性的考察，追溯了其与明清珠江客货船、河运漕船的关系，从一个新的侧面把戏船与其乘载的粤伶、粤剧纳入更广阔的历史背景中，从而有助于把握粤剧形成和发展时的整体戏剧生态。

① 康保成：《中国戏剧史研究入门》，复旦大学出版社2009年版，第55页。

结　　论

一

以图像为史料研究中国戏剧史，早已司空见惯。较之文献，图像更形象可感，在研究古代戏曲形态上的优势尤为明显，其价值毋庸置疑。然而，图像作为史料的可靠性，这一基本问题却没有得到研究者足够的重视。范春义《戏剧图像的价值及判定方法》是一篇难得的深入探讨这一问题的论文，较有代表性。该文指出，"文献记录明确的戏剧图像内容确定，可以作为戏剧研究的直接证据……而运用'无题'戏剧图像进行学术研究，考订其图像内容、性质为进行阐释研究的前提"[1]，强调将非戏剧图像误认作戏剧图像的危险，无疑具有指导意义。尚需进一步说明的是，即便是将确定无疑的戏剧图像用作史料，也不尽然可靠。

本书第一章对英国马戛尔尼访华使团画师额勒桑德戏曲题材画作中建筑、服饰、装扮、剧目等方面进行考证分析，发现虽然这些画总体上纪实程度较高，但也明显存在很多不写实之处。例如，画中建筑的斗栱额枋部位被绘成拱形，背景中特意增设的"中国符号"宝塔，剧院西式的柱基与立柱、取代戏台前后台隔墙的蓝天白云，帅盔绘以文官纱帽才有的方翅，靠的胸前饰以官衣才有的补子，等等，都显非写实。甚至还有从不同画作中抽取一些成分拼凑成一幅新作的例子。本书第二章从画中所绘戏剧的剧本系统、戏班、声腔、穿戴等方面具体论证了19世纪初期外销画《回书见父》的高度纪实性，但画中咬脐郎将右手插在长马甲右侧开衩中的动作，既不见于现有宫廷戏画、年画、版画等其他戏画，也不用于今日戏曲表演，实非来自现实。画中所绘女子的面部与同画册其他戏画中女子的面部基本一致，无论在何种情景下都表情平静、略带微笑。这样的面部特征不尽符合剧中人物的身份、性格和戏剧情境，显然并非对某一演员表演的如实再现。

[1] 范春义：《戏剧图像的价值及判定方法》，载《文艺研究》2017年第1期。

从这些不尽写实之处可以看出，至少有几种因素显著影响了画的纪实程度。一是画家对所绘事物的熟悉程度。现存额勒桑德的中国题材画在千幅以上，但只有相当少的一部分是出使期间完成的原始素描，大部分都是他回到英国后至少用了七年才陆续完成的。不同时段额勒桑德对画的处理情况并非一致，记忆清晰时完成的画作纪实性较强，反之则容易用画家模糊的印象或所熟悉的西方事物进行填充，造成失真。二是画的创作目的。额勒桑德作为使团画师，如实记录所见中国事物是其职责，故其在中国期间的素描和以之为基础完成的画作纪实性较强。但回到英国后，为满足出版的大量需求，画家经常对原画进行加工和改造，甚至将不同画中的元素进行拼凑，其创作的主要目的由记录转变为满足市场，致使画的纪实程度大为降低。三是画家对作品的审美考虑。例如额勒桑德所绘的戏台，取消了原本存在的前后台间的隔墙与后台，从而使观者能够看到远景中的蓝天白云，形成更为美观的构图。四是"绘画程式"的强大惯性，常是导致图像失真的原因。例如具有高度纪实性的英藏19世纪初期外销戏画，虽然多数情况都如实呈现了戏曲的舞台、服饰、身段等，但受"藏手礼""千人一面"等中西方绘画程式的影响，在一些细节上出现了失真。

将图像用作戏剧史料，不但首先要判断图像性质是否为戏画，与舞蹈、杂耍、生活场景、小说故事等题材画相区分，而且对每幅戏画中不同部分的纪实性也要区别对待，具体而论。哪怕是纪实程度较高的画作，画家的主观因素、作为媒介的画种特性、沿袭于传统的绘画程式等，都可能导致画中部分内容的失真。正如利用文献史料时需要通过文献学系统的方法辨析史料的可靠性，利用图像史料也需对其内容进行具体甄别。把握图像特有的表达方式和"语言"，将图像与同类图像、文献乃至与今日活态戏剧进行共时与历时的多元互证，方能求得"图像证史"之正解。

二

排除非纪实性因素的干扰，我们从戏曲题材外销画以及西方画中，得到了很多富有价值的历史信息。

在戏曲服饰、装扮的研究上，尽管《扬州画舫录》和《穿戴题纲》等文献留下了乾嘉时期的戏服清单，但戏服的具体形制却无从得知，外销画与西方画则提供了一批可供对照的形象资料。与常见的宫廷戏画和完全反映舞台面貌的戏曲年画相比，外销画与西方画产生的年代更早，并且不同程度地运用了透视、阴影等西画技法，使得舞台面貌的呈现较为逼真，故在戏曲服饰、装扮和舞美风格的研究上具有独特的价值。例如，我们将额勒桑德所绘戏画中的帅盔与明清其他图像中的戎服、戏服帅盔对比，发现明清戏服帅盔来源于明代戎服，形制比较稳定，但从清末至

今，风格不断趋于繁富。既可印证"明清戏剧服装全采明制""清时冠服妓降优不降"等戏曲史研究上的论断，也有助于总结明清戏曲舞美审美风格的演变。

又如学者在研究戏衣靠旗的演变时，认为清代乾隆、嘉庆时期的靠旗在数量上四面与六面并行不悖，但所据材料主要是小说刊本中的人物插图。尽管小说人物插图能够在一定程度上佐证当时的戏剧服饰形态，但毕竟不是对戏曲舞台的直接写照，属于间接资料。而额勒桑德绘于乾隆年间的戏曲题材画来源于舞台，是研究舞台服饰的直接材料。他笔下的武将所扎靠旗都是四面，这或许可以证明靠旗的数量为四面在乾隆朝已成为主流。此外，额勒桑德笔下的武将不勾脸，胡须似乎并非"挂髯"，靠的下甲比今日更短，武将靴底不似今制之厚，等等，也可备一说，为戏曲服饰与装扮研究提供参考。

再如，19世纪初期戏曲题材外销画中所绘，乾嘉时期紫金冠、凤冠、马鞭等服饰、道具的形制，是了解当时戏曲穿戴的形象材料。将画中穿戴信息与清代戏画、戏服等进行对比，能够看到戏曲穿戴自乾嘉以降"由简至繁"的风格演变，可为戏曲舞美研究与设计提供参考。

在地方戏曲史的研究上，这些图像也富于史料价值。例如我们通过对19世纪初期外销画《回书见父》所绘戏剧的剧本系统、戏班、声腔、穿戴等方面进行考证，梳理出从富春堂本《白兔记》到外销画所绘广州外江湖南班昆腔戏《回书见父》、再到湘剧《回书见父》的线索，对《白兔记》、湘剧史和广东戏剧史研究具有参考意义。

又如我们对岭南竹棚剧场的研究，主要以外销画、西方画为据，结合其他中西文献史料，对19世纪岭南竹棚剧场，主要包括广州、澳门和香港，以及新加坡和美国华人竹棚剧场的情况做了探讨。从选址、构造、形制、设施、经营管理等方面，再现了19世纪岭南竹棚剧场的面貌；考述了其搭建者、祭祀功能与商业功能，指出岭南竹棚剧场所代表的兼具祭祀与商业双重功能的剧场类型，既是对以往将祭祀性与商业性剧场看作截然不同的剧场类型的补正，也是说明祭祀戏剧对商业戏剧的孕育作用、补充中国古代剧场由祭祀性向商业性转变中间环节的极好例子。这些探讨，对剧场史研究和岭南戏剧史研究有所补充。

再如我们对粤剧戏船即红船的研究，首先通过对相关画作的详细考证，呈现出自清乾隆至同治朝的红船图谱，为粤剧戏船研究、粤剧史研究提供了年代较早、可信度较高的丰富史料；画中涉及新新凤、上林春、高天彩等不见于今人著录的广州本地班，义伶大眼珠、司寇陈望坡等相关人物，广州河南十三行商人潘启官家、河南马涌桥附近、灵山大王庙、澳门妈阁庙等红船伶人经常演戏之处，有助于补充粤剧发展史的资料，并呈现早期粤剧多面向的戏剧生态。然后本书对粤剧戏船来源诸

说进行了考辨商榷，指出这些说法或误以"红船"为粤剧戏船专有之名，或混淆粤剧戏船与歌伎船，都不能成立。为说明红船与粤剧戏船的关系，排除易混淆资料对探讨粤剧戏船来源的干扰，我们对"红船"一词在历史上的所指做出归纳；指出"红船"一词在明清时期可代指相当多的船种，主要有驿递红船、救生红船、义渡红船、军用红船、运盐红船等，在古诗词中则一般泛指船舶，绝非称红船的便与戏船有关。接着，我们从形制上考证了粤剧戏船的真正来源。指出粤剧戏船最早见诸乾隆初年的记载，是广府本地班即粤剧班借用珠江上常见的内河客、货船，并不断进行"戏班化"改造而成的船种，至清末、民国才始称"红船"，或有为粤剧恢复名誉的含义，或仅是在船体颜色上与其先"黑船"对比的结果。最后，我们考证出粤剧戏船的基本形制，是由创制于明代的漕运船演变而来，并考证了其具体形制。至此，我们清理了以往粤剧红船研究中诸多悬而未决的问题，更新了现有认识，也为粤剧的形成等相关问题提供了佐证。

在戏曲的域外传播和中西戏剧文化交流方面，这些图像同样是富有价值的史料。例如，在戏曲凭借图像、器物的域外传播问题上，我们谈及的额勒桑德所绘戏曲题材画，或被收入画册，以不同语言在欧洲出版；或被镌刻成插图，经常出现在欧洲关于中国的书籍中；或被其他西方画家不断模仿、改造，形成新的作品；甚至成为宫殿的"中国风"装饰图案，使欧洲"中国风"中的戏曲人物形象较以往有了更多的纪实性因素。这些画极大地丰富了欧洲关于中国戏剧的视觉资料，无疑有助于促进中国戏曲的传播和中西戏剧文化的交流。又如外销画中的戏曲图像，专为出口而制。在照相术没有出现与普及之前，西方人定制和购买外销画，主要是为了获得中国情报，因此，画的纪实性较强，规模也比戏曲题材的西方画更大。这些具有人类学意义的图像，不但进一步丰富了欧洲的中国戏剧图像，也大大提高了图像内容的纪实性，为18、19世纪远隔重洋的欧洲人较直观地了解中国戏剧提供了一种可能的途径。

除以上几方面的戏曲史料价值外，还需注意的是，乾嘉时期的昆剧表演艺术被后世视为圭臬，称为"乾嘉传统"，是当前学界关注的热点问题。乾嘉时期的外销画、西方画中包含着诸多昆腔剧目，正是"乾嘉传统"的图像呈现。这些画的题材兼收"花雅"，对"花雅之争"的探讨也富于资料价值。其他如额勒桑德所绘迎接外国使臣的河畔剧场画、可能为《铁冠图》的演出画，都是以往戏曲史研究不曾用过的新材料。类此，都体现了外销画与西方画丰富的戏曲史料价值。

三

在明清戏曲的域外传播研究上，本书除涉及上述戏曲凭借图像、器物的域外传

播外，还尝试在其他方面做出突破。例如，在对西方人旅华笔记中戏曲史料的研究上，现有成果虽有涉及，但远远不足，仍有很大的研究空间。本书大量利用了西方人旅华笔记中的相关记述，对研究大有裨益。例如，从马戛尔尼使团成员的笔记中我们得知，他们并不能真正地欣赏中国戏曲，甚至多有不满。在欣赏戏曲时，他们每以西方戏剧作为尺度，例如以默剧对应打戏，以宣叙调对应说白，以法国圆号、单簧管、苏格兰风笛等对应伴奏乐器，以莎士比亚戏剧情节对应故事，以地点的统一性来看待场景更换，却不能感受戏曲艺术的优长，常常责怪其音乐的尖厉刺耳。这种文化隔阂使中国官员认为英国人对高雅娱乐毫无品位，马戛尔尼则担心如果有朝一日英国需演本国戏剧招待中国使节，同样不能投其所好。额勒桑德之所以愿意将戏曲绘诸笔端，不过是因为异域文化能够满足西方人对中国的猎奇之心。在戏曲演员各行当中，净脚扮演的武将出现在额勒桑德画中的频率最高，仅仅是因为在戏曲演员各行当中，净扮武将的装扮最夸张，表演最激烈，异域色彩鲜明，故容易成为中国的一个"符号"，受到画家的偏爱。出现频率次之的男旦，也是同理。17、18世纪是西方歌剧史上阉伶盛行的时代，使团成员们之所以频频提到戏曲中由太监扮演女性，也许是对中西戏剧史上的偶合感到意外。类此，都为早期中国戏曲的域外传播和中西戏剧文化的对比与交流提供了具体案例。

事实上，较之前代，明清两代的中国在经济上与世界的关联日益紧密，文化交流空前频繁。此时期的西方人，包括来自意大利、葡萄牙、西班牙、荷兰、英国、法国、德国、美国、瑞典、挪威、丹麦、奥地利、比利时等国之人，书写了卷帙浩繁的旅华笔记，其中包含了不少他们对中国戏剧的记录和感受，并将之带回西方。这些笔记无疑是研究早期中西戏剧交流、戏曲对外传播的极佳资料。①

在外贸对戏曲域外传播影响的问题上，本书也有所探索。学者常言"商路即戏路"，此言也适用于域外，中国商船所到之处往往伴有戏曲的演出，中国移民所迁之地更是如此。还需注意的是，外贸机构和外贸本身对戏曲也有着或明或暗的影响。本书对长期作为中西贸易唯一枢纽的广东十三行与戏曲的关系进行研究，发现在宏观上，十三行对外贸易上的经营情况，影响各省商人来广的多寡，进而影响了广州外江梨园会馆的兴衰。具体联系上，行商组建戏班，参与到广州梨园行会当中；家中宴会厅、园林中都设有剧场，时常设戏筵，宴请官员、文人、外国商人大班等，特别是每有外使访华，都要隆重演戏娱宾；每逢喜事、节庆，家中都要演

① 对于这些笔记，学界已做了一些很有益的整理工作。例如"香港大学西人来华游记及汉学著作数据库"收录了17—20世纪654种西方人在中国和其他远东地区的游记，以及各类汉学著作；李国庆整理、广西师范大学出版社出版的《中国研究外文旧籍汇刊》丛书，影印了大量西人游华笔记。

戏，甚至同时雇请数班，并且另有女子家班，专供行商家中众多的女眷消遣。可见，从事外贸的广东十三行商人是广州戏剧的重要参与者和消费群体。演戏款待外国人，特别是被限制在商馆区的外商，并将戏曲题材外销画出口到国外，这对于清代戏曲对外传播的作用是不可替代的。同时可以看到，在外销画所绘十三行商馆区街道上琳琅满目的商铺中，有着不少与戏曲相关的商铺，包括戏服铺、戏筵铺、搭戏棚铺、鼓乐与童子八音铺、乐器铺等。十三行街道上的商铺是外国人最容易购买物品的地方，因此，这些繁盛的戏曲相关商业，对戏曲文化的域外传播也有所影响。

概而言之，本书首次专门研究了主要藏于海外的外销画及西方画中的戏曲史料，一方面为清代戏曲史研究提供了一批新的图像、文献史料，另一方面提出并回答了一些新的问题，同时回应了一些学界争论的问题。戏曲图像研究属于戏曲文物学的范畴。戏曲文物学经过三十余年的发展，研究成果至今蔚然大观，为今后的研究提供了高起点，但也让寻找新的研究路径变得更加困难。① 近些年，海外所藏戏曲文献被大规模搜集、整理与出版，有力推动了学术研究。与海外所藏戏曲文献形成鲜明对比的是，海外所藏戏曲文物得到的关注并不多。由于以往出国寻访文物不便、国外数据资源较难获得等，中国学者多关注国内藏品；国外学者虽容易接触这些文物，却不常有戏曲研究的视角。本书试拓展戏曲文物学的研究范围，将外销画、西方画纳入其中，同时进一步将戏曲文物学的视野从国内拓展到海外，并试为戏曲文物学研究开拓戏曲的域外传播和中西文化交流的新面向。

此外，本书为进一步跨学科研究外销画、西方画做出了尝试。书中探讨的很多问题，不仅对戏曲史研究，而且对其他领域的研究也具有参考价值。例如，我们对戏曲题材的外销画、西方画的纪实性与史料价值的考察，能够为其他题材外销画、西方画的研究提供参照。又如我们研究广东十三行与戏曲的关系，为理解十三行在清代社会、文化、政治中扮演的角色提供了一个独特的视角，对于十三行研究领域也是一个全新的话题。再如，我们在研究岭南竹棚剧场时，考释了多幅画作的具体信息，诸如将德国画家希尔德布兰特两幅剧场画的创作时间精确为1863年4月28日；判断《澳门剧场》一画，应是画家为了展现戏棚内部的全貌，在创作时有意调整了视线；指出画名"Sing-Song Piejon"是当时的洋泾浜英语对中国戏曲的常用叫法等，不但使这些图像便于戏曲史研究者利用，还可供美术史研究参考。另如我们在研究粤剧戏船时，从船舶史的角度，追溯了粤剧戏船与明清珠江客货船、河运漕船的关系，对其来源与形制等方面进行了详细考证，为船舶史研究提供了案例。诸

① 车文明：《中国戏曲文物研究综述》，载《曲学》第4卷，2016年。

如此类,笔者希望本研究能够与邻近领域多一些对话,以增进学识以及研究的乐趣。

Conclusion

It has long been a common practice to use images as research material when researching the history of Chinese opera. Compared with written documents, images are more vivid and readily perceptible, thus offering particular advantage and incontrovertible value to the study of traditional opera forms. However, their reliability as historical evidence has not received enough attention in academic research. In his article titled "The Value of Operatic Images and the Assessment" Fan Chunyi discusses this problem in depth, stating: "The operatic images that are supported by literary account have confirmed performance context and can be used as direct evidence for opera research.... However, before using 'untitled' operatic images in academic research, one should first examine the context and nature of the images." Undoubtedly, it is essential to highlight the risk of mistaking non-operatic images as operatic images. It should also be stressed that even those operatic images that are confirmed to depict a performance context are not completely reliable.

The first chapter of this book examined the architecture, costumes, makeup, repertory and other aspects of the opera-themed paintings by William Alexander (1767 – 1816), a painter in the British George Macartney (1737 – 1806) Mission to China. The evidence presented in this chapter revealed that, although these paintings have a documentary value, they also contain many obviously unrealistic details, such as the arch-shaped bracket set and architrave parts of the architecture, the intentionally-added pagoda in the background to serve as a "Chinese symbol," the Western stylised theatre plinths and columns, the blue sky and white clouds that replace the lattice separating the front stage from the backstage, the wing-like flaps on generals' helmets that were only seen on civil officials' gauze hats (*shamao*), and the mandarin squares (*buzi*) on the forepart of generals' stage armour (*kao*) that would only feature on officials' garments. There are also paintings incorporating unrelated elements taken from several other paintings. These observations are further supported by the findings presented in the second chapter of this book, focusing on the early-nineteenth-century export painting titled "Hui Shu Jian Fu" (A Letter to the Father) and its highly documentary nature from the perspectives of script system, opera troupes, vocal tone, and costumes. However, even though the scene depicted is broadly accurate, the painting includes some unrealistic elements. For example,

Yaoqilang's gesture with his right hand placed in the slit on the right side of his long vest is neither seen in the surviving court operatic paintings, popular New Year pictures (nianhua), prints, or other operatic paintings, nor is it used in today's opera performances. Similarly, the woman depicted in this painting has a calm facial expression and a mild smile common to other paintings in the same album relating to different situations. As such facial features do not fully conform to the character's identity or personality, or the context of the play, they are clearly not an authentic representation of a performance.

The inclusion of these unrealistic elements indicates that several factors have significantly affected the authenticity of depictions in the paintings. The first factor is the painter's familiarity with the painted objects. There are over a thousand known Chinese-themed paintings by Alexander, only a small portion of which are original sketches drawn during the envoy. Most of his works were completed in the seven years following his return to England. As was shown in the second chapter, his handling of the paintings varies as time elapses, as those completed when memories are still fresh in the painter's mind are more realistic. As time passes and memories start to fade, they are distorted, giving rise to unrealistic paintings incorporating Western objects familiar to the painter. The second factor is the painting's purpose. As a painter of the mission, Alexander was responsible for truthfully recording what he had seen in China. Therefore, the sketches and sketch-based paintings he produced during his stay in China are relatively accurate representations of what he had witnessed. However, after returning to England, in order to meet the huge publishing demand, the painter often processed and transformed the original paintings, and even pieced together elements from different paintings. During this period, the primary purpose of his paintings shifted from recording what he had seen to meeting the market demand, thus greatly reducing their documentary value. The third factor relates to the painter's aesthetic considerations for his works. For example, the performance stage in Alexander's painting does not show the backstage or the lattice that divides it from front stage, which are replaced with a more attractive composition showing the skies and clouds in the distance. Finally, the strong influence of the "painting formula" on the painter's style often results in image distortion. For example, although the British collection of the early-nineteenth-century opera-themed export paintings faithfully represents the stage, costumes, poses, etc., some details were distorted as they were influenced by Chinese and Western painting formulas such as "hand-in-waistcoat" and "one face for a thousand people."

When using images as historical materials for opera research, it is necessary to first determine whether the image depicts opera instead of dancing, juggling, life scenes, or novels, as well as to evaluate the authenticity of different parts of the painting on a case-by-case basis. Even in paintings of high documentary value, the painter's subjective considerations, the characteristics of different painting genres, and the conventional painting formulas may cause distortion. When using written documents, their reliability must be ascertained through a systematic philological method and the same is true for images used as historical materials. Only by mastering the unique means of expression and "language" of images, and by conducting cross-verification of related artworks, pertinent documents, and even modern live operas via synchronic and diachronic analysis, images can be ascertained as reliable historical evidence.

Barring the inference of the aforementioned unrealistic elements, a wealth of valuable historical information has been derived from the investigation of opera-themed export paintings and Western paintings.

In the study of operatic costumes and makeup, *Yangzhou Huafanglu* (Catalogue of Painted Boats in Yangzhou), *Chuandai tigang* (A Register of Costumes) and other documents provide a list of costumes used in the Qianlong (1736 – 1795) and Jiaqing (1796 – 1820) periods. Nonetheless, as the specific forms of costumes still remain unknown, Chinese export paintings and Western paintings can be used as comparative materials. In contrast with the common operatic paintings produced in the court and the popular New Year operatic pictures that fully reflect the stage layout and appearance, export paintings and Western paintings were produced during an earlier period and the artists used Western painting techniques such as perspective and shadow to different degrees, thus rendering the representation of stage more realistic in some aspects. On this basis, these paintings are of particular value in the study of operatic costumes, makeup, and stage design. For example, a comparison of the generals' helmets in Alexander's opera paintings with those used in military uniforms and costumes in other Ming (1368 – 1644) and Qing (1644 – 1911) images revealed that the generals' helmets used in operas staged during the Ming and Qing Dynasties originated from the military uniforms of the Ming Dynasty, and that their form has persisted to the present whilst their styles have been enriched since the end of the Qing Dynasty. This observation supports the claims, such as "The Ming and Qing opera costumes completely follow the Ming style" and "Prostitutes have to wear clothes of

the Qing Dynasty, but actors are not required to wear Qing clothes in performances." In addition, it helps summarise the evolution of the aesthetic styles of the Ming and Qing operatic stage design.

Based on his research on the evolution of armour flags (*kaoqi*), which also involved examination of figural illustrations in novels, Zhu Hao has posited that 4 – 6 flags were utilised in the Qianlong and Jiaqing periods of the Qing Dynasty. Although illustrations in novels can offer valuable information on the types of costumes worn in certain periods, they are ultimately not a direct portrayal of the opera stage. On the other hand, Alexander's operatic paintings depict scenes from actual performances during the Qianlong period. As in these paintings all generals wear four armour flags, it can be concluded that this was the norm during the Qianlong reign. In addition, the generals in Alexander's paintings do not have their faces painted or wear "hung-beard" (*guaran*). Moreover, the lower parts of their armour are shorter than they are today, and the soles of their boots are not as thick, all of which serves as valuable evidence for the study of opera costumes and makeup.

The early-nineteenth-century opera-themed export paintings illustrate the style of operatic costumes and props used in theatre productions in the Qianlong and Jiaqing periods, such as purple golden crowns, phoenix crowns, and horse whips. By comparing these depictions with the costume-relics of the Qing Dynasty and shown in other Qing opera paintings, it is evident that the costume style had become more complex over time.

These images also have great value for the study of local opera history. For example, by examining the script system, opera troupes, vocal tone, and costumes of the play depicted in the early-nineteenth-century export painting "Hui Shu Jian Fu", its evolution can be traced from Fuchun Tang's *The Story of the White Rabbit* (*Baitu ji*) to the *Kun* opera *A Letter to the Father* performed by the Guangzhou Waijiang Hunan troupe, and finally to the *Xiang* opera *A Letter to the Father*. Therefore, our findings serve as an important resource for future research on the play *The Story of the White Rabbit*, as well as the history of *Xiang* opera and Guangdong opera.

When studying the Lingnan Bamboo Shed Theatre, we relied on the export and Western paintings as primary sources, but also consulted other Chinese and Western historical documents. As a part of this investigation, I studied the theatres that have operated in Guangzhou, Macau and Hong Kong, as well as bamboo shed theatres catering to Chinese immigrants in Singapore and the U.S. I aimed to elucidate the character of the nine-

teenth-century Lingnan Bamboo Shed Theatre by analysing the location, structure, shape, facilities, and operation, as well as theatre architects, along with the theatres' sacrificial and commercial functions. These findings indicate that the Lingnan Bamboo Shed Theatre is representative of a theatre type that fulfils both sacrificial and commercial functions, which departs from the long-standing argument that sacrificial and commercial theatres were distinct institutions, and provides an excellent example of the sacrificial-to-commercial transition of ancient Chinese theatres. These explorations are a valuable supplement to the study of both theatre history and Lingnan opera history.

Images were also used in the research on the Cantonese opera boats, namely the Red Boats (*hongchuan*) of Cantonese opera. Through a detailed study of the relevant paintings, I presented a compendium of images on the Red Boats from the Qianlong to Tongzhi periods (1736 – 1874) of the Qing Dynasty, which provides wealth of credible historical materials. The paintings refer to local opera troupes in Guangzhou, such as Xinxinfeng, Shanglinchun and Gaotiancai, which have not been previously recorded in academic research. They also relate to figures such as Big Eyeball (Dayanzhu), a righteous actor, and Chen Wangpo, a minister of justice. Furthermore, the paintings depict the locations at which performances took place, such as the house of the Thirteen-Hong merchant Puanknequa in Henan (a district to the south of the Pearl River), and places near Mayong Bridge in Henan, Lingshan King Temple, and A-Ma Temple in Macau.

The aforementioned findings demonstrate various dimensions of early Cantonese opera and supplement the historical materials on Cantonese opera history. In addition, I examined the current academic views on the origin of the Cantonese opera boats, which were hardly credible either due to the reference to "red boats" as the exclusive name of the Cantonese opera boats, or due to confusing the latter with prostitute boats which also provide singing services. In order to explain the link between Red Boats and the Cantonese opera boats and eliminate the interference of mixed information on the origin of the Cantonese opera boats, I analysed all historical references to the term "red boat". I discovered that, in the Ming and Qing Dynasties, this term was used to refer to many types of boats, including postal boats, rescue boats, free ferry boats, military boats, and salt boats, all of which were named "red boat". Moreover, in ancient poetry, "red boat" could refer to any type of boat. Then, I examined the true origin of the Cantonese opera boat from the perspective of boat form, and identified that it was first mentioned in the early Qianlong era. Its type was "theatrically" transformed by the local opera troupe, namely the Can-

tonese opera troupe, from the river passenger boat and river cargo boat commonly seen on the Pearl River. This kind of boat was only termed "red boat" until the late Qing Dynasty-early Republic of China period (marking the end of 19th century and the beginning of the 20th century). The name "red boat" was most likely used to restore the reputation of Cantonese opera, or to simply distinguish it by colour from the "black boat" of the preceding period. Finally, I have verified the specific form of the Cantonese opera boat, and pointed out that it evolved from the ships specifically used for the river transport of grain to the capital (*caochuan*), built in the Ming Dynasty.

These images are also valuable historical materials evidencing the spread of Chinese opera in the West and the cultural exchanges that took place between Chinese and Western operas. Taking the proliferation of Chinese opera through images and utensils as an example, Alexander's opera-themed paintings were either included in albums published in different countries across Europe, printed as illustrations in European books about China, or imitated and adapted by other Western painters to create new works. Some were even used as "chinoiserie" decorations for palaces and made the operatic characters in the European "chinoiserie" objects more realistic. In this context, the operatic images that were specifically made for export were particularly valuable. Before the invention and proliferation of photography, Chinese export paintings were purchased by and custom-made for Westerners whose primary intention was to collect information about China. As a result, these paintings were comparatively more realistic and more numerous than Western opera paintings. These images of anthropological significance not only further enriched Chinese operatic images in Europe, but also greatly improved their documentary level, allowing Europeans in the eighteenth and nineteenth centuries to understand Chinese opera in a more intuitive way.

In addition to the above-mentioned historical value of the operatic images, it should also be noted that the *Kun* opera performing style in the Qianlong and Jiaqing periods has come to be regarded as the standard by later generations, and was commonly referred to as "Qianjia tradition", which is a concerned issue in current research. The export paintings and Western paintings from the Qianlong and Jiaqing periods contain many *Kun* opera-themed works which could be regarded as faithful presentation of the "Qianjia tradition", and are thus pertinent to this issue. Due to their depictions of both "*Kun* opera and regional operas" ("*Hua Ya*"), these paintings are also valuable materials for research on the competition between these operatic genres. In addition, Alexander's paintings about welco-

ming foreign envoys to the riverside theatre, as well as those depicting the performance of *The Iron Crown* (*Tieguan tu*), are new materials that have not been used in previous studies on opera history. All these aspects reflect the rich historical value of Chinese export paintings and Western paintings as operatic materials.

Regarding the research on the spread of the Ming and Qing Chinese opera in the West, in addition to the previously noted investigations focusing on images and utensils, the analyses presented in this book also attempt to make breakthroughs from other perspectives. For example, although the research on Westerners' travel notes in China as the historical materials about opera has yielded some valuable results, there is still much work to be done. For example, the notes from the members of the Macartney Mission reveal that they could not really appreciate Chinese opera, and some were even making complaints about the harshness of its music. When watching Chinese opera, they often used Western opera as a yardstick to appraise its Chinese counterpart. For instance, they compared martial scenes with mime, spoken dialogues with recitative, accompanying musical instruments with French horn, clarinet, Scottish bagpipe and other instruments, Chinese stories with the plots of Shakespeare plays, and changing scenes with "unity of place". From these accounts, it is evident that they could not appreciate the excellence of Chinese opera. This cultural barrier led Chinese officials to believe that the British had no taste in high-class entertainment, whereas Macartney was worried that, if British opera was to be performed to entertain Chinese envoys, it would not be well received. In fact, Alexander was willing to draw operatic paintings only because the depictions of an exotic culture could satiate Westerners' curiosity about China. Among the various role-types of opera actors, the generals played by *Jing* (painted face) appeared most frequently in Alexander's paintings, simply because *Jing*'s makeup is the most exaggerated, and their performance the most intense. With its outstanding exotic features, such an operatic figure could easily become a "symbol" of China, favoured by painters. The same is true for the male *Dan* (female role-type) that also featured frequently in the paintings, possibly because Western operas performed by castrated singers were popular during the seventeenth and eighteenth centuries. Thus, the mission members might have frequently mentioned the eunuchs playing female characters in Chinese opera because they were surprised by the coincidental overlap between Chinese and Western opera in this regard. These notes provide concrete examples about the early spread of Chinese opera in the West and the comparisons and ex-

changes between Chinese and Western opera culture.

In fact, compared with the previous dynasties, the economic connection between China and the world beyond its borders was much closer during the Ming and Qing Dynasties, and cultural exchanges were very frequent. During this period, Westerners from Italy, Portugal, Spain, the Netherlands, Britain, France, Germany, America, Sweden, Norway, Denmark, Austria, Belgium and other countries, wrote extensive travel notes that contained many records of Chinese opera and conveyed the writers' feelings about it. As they brought them back to Europe, these notes are undoubtedly valuable materials for studying the early exchanges between Chinese and Western theatrical culture and the dissemination of Chinese opera in the West.

The impact of trade on the spread of Chinese opera was also explored in this book. The common scholarly saying "the path of merchants is also the path of opera" is also applicable to cross-border trade, as opera performances are often staged wherever Chinese merchant ships and immigrants go. It should also be noted that foreign trade agencies and foreign trade *per se* have also had visible or hidden impacts on Chinese opera. In this book, I focused specifically on the link between the Thirteen Hongs in Guangdong, which was the sole hub of Sino-Western trade for a long time, and Chinese opera. My findings indicate that, on a macro level, the business of the Thirteen Hongs affected the number of merchants coming from other provinces, which in turn led to the rises and falls of the opera guild of other provinces in Guangzhou. The specific link between the Hong merchants and Chinese opera is reflected in various ways. The merchants formed opera troupes to participate in the opera guild of other provinces in Guangzhou. Theatres were established in the banquet halls and gardens of the merchants' houses and grand plays were staged to entertain officials, literati, foreign businessmen and supercargoes, and particularly foreign envoys visiting China. Operas were performed on happy occasions and festivals, sometimes even with several opera troupes performing at the same time. At the time, it was not uncommon for female troupes to be specifically formed to entertain the merchants' many female family members. Thus, it is evident that those Hong merchants engaged in foreign trade were important participants and consumers of Guangzhou opera. Performing plays to entertain foreigners, especially those confined to the Thirteen Hong District boundaries, and exporting opera-themed paintings to foreign countries, played a decisive role in the spread of Chinese opera to the West. Moreover, we can see from the export paintings depicting the dazzling array of businesses lining the streets in the Thirteen Hong District many

of which were related to opera, including costume shops, opera restaurants, theatre-shed companies, drum music and *tongzi bayin* (children's eight-tone singing and orchestra troupe) companies, and musical instrument shops, amongst others. The shops on the Thirteen Hong streets were mostly easily accessible places for foreigners to purchase commodities. As such, these prosperous opera-related businesses also had an impact on the spread of opera culture throughout the globe.

To summarise, this book is the first of its kind, as no prior work has been exclusively devoted to the study of historical materials relating to the depiction of Chinese opera in Chinese export paintings mainly collected overseas and in Western paintings. On the one hand, the book offers a wealth of new images and written materials to be further utilised in the study of opera history in the Qing Dynasty. On the other hand, it both raises and answers new questions, whilst addressing several issues that are controversial in academic circles. The study of operatic images belongs to the field of scholarship relating to the cultural relics of opera (*xiqu wenwu*). Over the last thirty years, academics specialising in this field have made great strides in developing the scholarship on operatic cultural relics, providing a solid starting point for future research. Nevertheless, their efforts have also made it difficult to find new research paths. In recent years, the overseas operatic literature has been collected, sorted and published on a large scale, which has strongly promoted academic research in this domain. In sharp contrast, the operatic cultural relics collected overseas have not received sufficient attention. In the past, it was inconvenient to search for cultural relics abroad as well as obtain foreign data resources. Therefore, Chinese scholars heavily focused on domestic collections. Although foreign scholars can readily access cultural relics, they rarely examine them through the operatic research lens. This book expands the research scope of operatic cultural relics by incorporating export paintings and Western paintings. At the same time, it expands the horizons of operatic cultural relics from the domestic to the overseas context, and establishes a connection between the study of operatic cultural relics and research on external dissemination of opera.

Finally, the primary aim of this book was to present the results of cross-disciplinary research on export paintings and Western paintings. Hence, many of the issues discussed in the book provide references for further investigations on opera history, as well as studies in other related fields. For example, the investigations into the realistic features and historical value of the opera-themed export paintings and Western paintings have referential

value for those wishing to compare such paintings with other themes. Similarly, the study of the link between the Thirteen Hongs and opera puts forward a unique perspective for understanding the social, cultural and political roles that the Thirteen Hongs played in the Qing Dynasty. As this is a brand new research topic related to the Thirteen Hongs, it is hoped that it will motivate further studies in this field. Likewise, in the study of the Lingnan Bamboo Shed Theatre, I examined a few paintings in great detail. This approach allowed us to verify that the two theatrical paintings by the German painter Eduard Hildebrandt (1818 – 1868) were created on April 28, 1863. I further concluded that, in his painting "The Theatre at Macao" it was artist's intention to adjust his perspective in order to show the full view inside the theatre. Moreover, I pointed out that "Sing-Song Piejon" as the title of a painting was a deliberate choice, as it was a common term to refer to Chinese opera in Chinese Pidgin English at the time. My work not only makes these images more accessible to researchers on opera history, but also provides references for future art history studies. I also traced the historical connection between the Cantonese opera boats and the passenger and cargo ships on the Pearl River in the Ming and Qing Dynasties. I conducted detailed research on the origin and form of the Cantonese opera boats, which provides study cases for further research on the history of ships. Thus, it is hoped that the analyses and findings reported in this book will prompt a greater dialogue among academics specialising in related fields, as such collaboration would enrich our overall knowledge and will add fun to academic research.

参考文献

一、史料类

（一）中文

陈让，夏时正. 成化杭州府志［M］.

王圻，王思义，黄晟重校. 三才图会［M］. 万历三十五年刊.

杨锡绂. 漕运则例纂［M］. 乾隆刻本.

徐栋. 牧令书辑要［M］. 同治七年江苏官书局刊本.

广州市政府. 广州指南［M］. 广州：培英印务局，1934.

明会典［M］. 万历重修. 上海：商务印书馆，1936.

文林. 琅琊漫抄摘录［M］//沈节甫. 纪录汇编. 上海：上海商务印书馆，1938.

新编五代史平话［M］. 上海：中国古典文学出版社，1954.

《古本戏曲丛刊》编委会，编；郑振铎，主编. 古本戏曲丛刊：初集，二集［M］. 上海：商务印书馆，1954—1955.

李斗. 扬州画舫录［M］. 北京：中华书局，1960.

台北"中央研究院"历史语言研究所. 明实录：明宣宗实录［M］. 1962.

广东省文化局戏曲研究室. 广东戏曲史料汇编［M］. 广东省文化局戏曲工作室，1964.

隋树森. 全元散曲［M］. 北京：中华书局，1964.

赵光. 赵文恪公（退庵）：自订年谱遗集［M］. 台北：文海出版社，1966.

梁绍献. 南海县志［M］. 台北：成文出版社，1967.

周凯，凌翰.（道光）厦门志［M］. 台北：成文出版社，1967.

安徽通志［M］. 光绪本. 台北：京华书局，1967.

南海县志［M］. 清道光十五年修、同治十一年刊本//中国方志丛书：第五十

号．台北：成文出版社，1967．

番禺县续志［M］．民国二十年刊∥中国方志丛书：第四十九号．台北：成文出版社，1967．

高阳县志［M］．民国本∥方志丛书：华北地方：第一五七号．台北：成文出版社，1968．

黄季陆．陆海军大元帅大本营公报［R］．台北：中国国民党中央委员会党史史料编纂委员会，1969．

（光绪）金陵通纪［M］．台北：成文出版社，1970．

嘉善县志［M］．台北：成文出版社，1970．

（同治）德化县志［M］．台北：成文出版社，1970．

沈云龙，等．近代中国史料丛刊续编：第33辑［M］．台北：文海出版社，1973．

沈云龙，等．近代中国史料丛刊续编：第34辑［M］．台北：文海出版社，1973．

赵尔巽，等．清史稿［M］．北京：中华书局，1976．

（民国）凤阳县志略［M］．台北：成文出版社，1975．

（同治）东湖县志［M］．台北：成文出版社，1975．

宋应星．天工开物［M］．钟广言，注．香港：中华书局，1978．

湖南省戏曲工作室．湖南戏曲传统剧本：湘剧第三集［M］．长沙：湖南省戏曲工作室，1980．

梁章钜．浪迹丛谈 续谈 三谈［M］．北京：中华书局，1981．

李毓芙．王渔洋诗文选注［M］．济南：齐鲁书社，1982．

张岱．陶庵梦忆［M］．上海：上海书店出版社，1982．

庾岭劳人，愚山老人．蜃楼志［M］．台北：广雅出版有限公司，1983．

杨恩寿．坦园日记［M］．上海：上海古籍出版社，1983．

王秋桂．善本戏曲丛刊．台北：学生书局，1984—1987．

《申报》影印本：第14，45，48，63，115，148册［M］．上海：上海书店出版社，1983—1986．

陈梦雷．古今图书集成·方舆汇编·职方典［M］．北京：中华书局；成都：巴蜀书社，1985．

张泓．滇南忆旧录［M］．北京：中华书局，1985．

徐珂．清稗类钞［M］．北京：中华书局，1986．

朱平楚．全诸宫调［M］．兰州：甘肃人民出版社，1987．

金木散人. 鼓掌绝尘 [M]//刘世德, 陈庆浩, 石昌渝. 古本小说丛刊. 北京: 中华书局, 1990.

梁恭辰. 广东火劫记 [M]. 上海: 上海书店, 1991.

光绪再续高邮州志 民国三续高邮州志 高邮志余 高邮志余补 [M]. 南京: 江苏古籍出版社, 1991.

民国高淳县志 [M]. 南京: 江苏古籍出版社, 1991.

光绪江阴县志 [M]. 南京: 江苏古籍出版社, 1991.

徐振. 四绘轩诗钞 [M]. 艺海珠尘本//丛书集成初编: 第2344—2354册. 北京: 中华书局, 1991.

亨特. 旧中国杂记 [M]. 沈正邦, 译. 广州: 广东人民出版社, 1992.

政协福建省莆田县委员会. 莆田文史资料: 第18辑 [M]. 1993.

汕尾市人物研究史料编纂委员会. 汕尾市人物研究史料: 第四辑: 陈炯明与粤军研究史料 [M]. 1993.

黄佛颐. 广州城坊志 [M]. 仇江, 等, 点注. 广州: 广东人民出版社, 1994.

褚华. 沪城备考 [M]. 上海: 上海书店出版社, 1994.

林忠佳. 《申报》广东资料选辑七（1907.7—1910.3）[M]. 广东省档案馆《申报》广东资料选辑编辑组, 1995.

番禺县志 [M]. 广州: 广东人民出版社, 1998.

民国怀宁县志 [M]. 南京: 江苏古籍出版社, 1998.

直隶和州志 [M]. 南京: 江苏古籍出版社, 1998.

北京图书馆. 北京图书馆藏珍本年谱丛刊 [M]. 北京: 北京图书馆出版社, 1999.

孙崇涛、黄仕忠. 风月锦囊笺校 [M]. 北京: 中华书局, 2000.

汤开建, 等. 鸦片战争后澳门社会生活记实: 近代报刊澳门资料选粹 [M]. 广州: 花城出版社, 2001.

安德逊. 英国人眼中的大清王朝 [M]. 费振东, 译. 北京: 群言出版社, 2001.

李天纲. 大清帝国城市印象: 19世纪英国铜版画 [M]. 上海: 上海古籍出版社, 上海科学技术文献出版社, 2002.

汤开建, 吴志良. 《澳门宪报》中文资料辑录（1850—1911）[M]. 澳门: 澳门基金会, 2002.

梁绍辉. 彭玉麟集 [M]. 长沙: 岳麓书社, 2003.

老尼克. 开放的中华 [M]. 钱林森, 蔡宏宁, 译. 济南: 山东画报出版社,

2004.

俗文学丛刊：第四辑［M］. 台北："中央研究院"历史语言研究所，新文丰出版股份有限公司，2004.

俞为民，孙蓉蓉. 历代曲话汇编［M］. 合肥：黄山书社，2005.

中国第一历史档案馆，香港中文大学文物馆. 清宫内务府造办处档案总汇［M］. 北京：人民出版社，2005.

吴绮，等. 清代广东笔记五种［M］. 林子雄，点校. 广州：广东人民出版社，2006.

冼剑民，陈鸿钧. 广州碑刻集［M］. 广州：广东高等教育出版社，2006.

刘潞，吴芳思. 帝国掠影：英国访华使团画笔下的清代中国［M］. 北京：中国人民大学出版社，2006.

亚历山大. 1793：英国使团画家笔下的乾隆盛世［M］. 沈弘，译. 杭州：浙江古籍出版社，2006.

潘超，丘良任，孙忠铨，等. 中华竹枝词全编［M］. 北京：北京出版社，2007.

同治重修山阳县志 民国续纂山阳县志 光绪丙子清河县志 民国续纂清河县志［M］. 南京：凤凰出版社，2008.

道光重修仪征县志［M］. 南京：凤凰出版社，2008.

光绪江都县志 民国江都县续志 民国江都县新志［M］. 南京：凤凰出版社，2008.

宋应星. 天工开物图说［M］. 曹小鸥，注. 济南：山东画报出版社，2009.

钱南扬. 永乐大典戏文三种校注［M］. 北京：中华书局，2009.

《清代诗文集汇编》编纂委员会. 清代诗文集汇编［M］. 上海：上海古籍出版社，2010.

杨淮，等，冀东. 阳城历史名人文存［M］. 太原：三晋出版社，2010.

马戛尔尼. 乾隆英使觐见记［M］. 刘半农，译. 天津：百花文艺出版社，2010.

博尔热. 奥古斯特·博尔热的广州散记［M］. 钱林森，张群，刘阳，译. 上海：上海书店出版社，2010.

殷梦霞，李强. 民国金融史料汇编［M］. 北京：国家图书馆出版社，2011.

傅谨. 京剧历史文献汇编［M］. 南京：凤凰出版社，2011.

曾国藩. 曾国藩全集［M］. 长沙：岳麓书社，2011.

周寿昌. 周寿昌集［M］. 长沙：岳麓书社，2011.

上海书店出版社. 明成化说唱词话丛刊［M］. 上海：上海书店出版社，2011.

中国国家图书馆. 中国国家图书馆藏清宫升平署档案集成［M］. 北京：中华书局，2011.

黄任恒，黄佛颐. 番禺河南小志［M］. 罗国雄，郭彦汪，点注. 广州：广东人民出版社，2012.

佚名. 梼杌闲评［M］. 北京：华夏出版社，2013.

傅谨. 京剧历史文献汇编：清代卷续编［M］. 南京：凤凰出版社，2013.

黄仕忠. 清车王府藏戏曲全编［M］. 广州：广东人民出版社，2013.

马戛尔尼，巴罗. 马戛尔尼使团使华观感［M］. 何高济，何毓宁，译. 北京：商务印书馆，2013.

埃利斯. 阿美士德使团出使中国日志［M］. 刘天路，刘甜甜，译. 北京：商务印书馆，2013.

谢兰生. 常惺惺斋日记：外四种［M］. 广州：广东人民出版社，2014.

沈弘. 遗失在西方的中国史：《伦敦新闻画报》记录的晚清（1842—1873）［M］. 北京：时代华文书局，2014.

斯当东. 英使谒见乾隆纪实［M］. 叶笃义，译. 北京：群言出版社，2014.

卢权，禤倩红. 广东早期工人运动历史资料选编［M］. 广州：广东人民出版社，2015.

中山图书馆. 近代华侨报刊大系［M］. 广州：广东经济出版社，2015.

陈建华，曹淳亮. 广州大典：第220册［M］. 广州：广州出版社，2015.

陈建华，曹淳亮. 广州大典：第231册［M］. 广州：广州出版社，2015.

陈建华，曹淳亮. 广州大典：第357册［M］. 广州：广州出版社，2015.

陈建华，曹淳亮. 广州大典：第507册［M］. 广州：广州出版社，2015.

故宫博物院. 故宫博物院藏清宫南府升平署戏本［M］. 北京：故宫出版社，2015.

亚历山大. 中国衣冠举止图解［M］. 赵省伟，邱丽媛，编译. 北京：北京理工大学出版社，2016.

（二）外文

Joan Nieuhof, Het gezantschap der Neêrlandtsche Oost-Indische Compagnie, aan den grooten Tartarischen Cham, den tegenwoordigen keizer van China：waar in de gedenkwaerdighste geschiedenissen, die onder het reizen door de Sineesche landtschappen, Quantung, Kiangsi, Nanking, Xantung en Peking, en aan het keizerlijke hof te Peking, sedert den jare 1655 tot 1657 zijn voorgevallen, op het bondigste verhandelt worden：be-

feffens een naukeurige Beschryving der Sineesche steden, dorpen, regeering, wetenschappen, hantwerken, zeden, godsdiensten, gebouwen, drachten, schepen, bergen, gewassen, dieren, &c. en oorlogen tegen de Tarters: verçiert men over de 150 afbeeltsels, na't leven in Sina getekent, Amsterdam, 1665.

John Nieuhof, An Embassy from the East-India Company of the United Provinces to the Grand Tartar Cham, Emperour of China, Translated by John Ogilby, London, 1699.

William Alexander, Journal of a Voyage to Pekin in China, on Board the Hindostan E. I. M., Which Accompanied Lord Macartney on His Embassy to the Emperor, British Library, number: Add MS 35174.

Aeneas Anderson, A Narrative of the British Embassy to China in the Years 1792, 1793, and 1794, London, 1795.

George Staunton, An Authentic Account of an Embassy from the King of Great Britain to the Emperor of China, London: Printed by W. Bulmer and CO. For C. Nicol, Bookseller to His Majesty, Pall-Mall, 1797.

Van Braam Houckgeest, André Everard, Voyage de l'ambassade de la Compagnie des Indes Orientales Hollandaises, vers l'empereur de la Chine, dans les anneés 1794 et 1795, Philadelphie, 1797.

Van Braam Houckgeest, André Everard, An Authentic Account of the Embassy of the Dutch East-India Company, to the Court of the Emperor of China, in the Years 1794 and 1795, London: Printed for R. Phillips, 1798.

Holmes Samuel, The Journal of Mr. Samuel Holmes, Serjeant-Major of the XIth Light Dragoons, during His Attendance, as One of the Guard on Lord Macartney's Embassy to China and Tartary, 1792–3, London: W. Bulmer and CO., 1798.

George Henry Mason, The Costume of China, London: Printed for W. Miller, Old Bond Street, by S. Gosnell, Little Queen Street, Holborn, 1800.

John Barrow, Travels in China, London: Printed by A. Strahan, Printers-Street, For T. Cadell and W. Davies, in the Strand, 1804.

William Alexander, The Costume of China, London: Published by William Miller, Albemarle Street, 1805.

M. de Guignes, Voyages à Peking, Manille et l'Île de France: faits dans l'intervalle des anneés 1784 à 1801, Paris: L'imprimerie Impériale, 1808.

William Alexander, Picturesque Representations of the Dress and Manners of the Chinese, London: Printed for John Murray, Albemarle-Street, By W. Bulmer and Co.

Cleveland-Row, 1814.

John M'Leod, Narrative of a Voyage, in His Majesty's Late Ship Alceste, to the Yellow Sea, along the Coast of Corea, and through Its Numerous Hitherto Undiscovered Islands, to the Island of Lewchew; with an Account of Her Shipwreck in the Straits of Gaspar, London: John Murray, Albemarle Street, 1817.

Henry Ellis, Journal of the Proceedings of the Late Embassy to China, London, 1817.

Old Nick, Ouvrage illustré par auguste Borget, La Chine ouverte, Paris: H. Fournier, Éditeur, 1845.

Osmond Tiffany, Jr., The Canton Chinese, or The American's Sojourn in the Celestial Empire, Boston and Cambridge, 1849.

The Illustrated London News, London: Published for the Proprietors, by W. Little, 198, Strand, 1857.

Thomas Allom, G. N. Wright, The Chinese Empire Illustrated, London: The London Printing and Publishing Company, 1858.

Albert Smith, To China and Back: Being a Diary Kept, Out and Home, London, 1859.

Die Preussische Expedition Nach Ost-Asien, aus Japan China und Siam, Berlin: Verlag der Königlichen Geheimen Ober-hofbuchdruCkerei, 1864.

The Illustrated London News, London: Published and Published by George C. Leighton, 198, March 17, 1866.

Ernst Kossak, Prof. Eduard Hildebrandt's Reise um die Erde, Berlin: Verlag von Otto Janke, 1867.

Joseph Kürschner, China: Schilderungen aus Leben und Geschichte, Krieg und Sieg, ein Denkmal den Streitern und der Weltpolitik, Leipzig: Verlag von Hermann Bieger, 1901.

Edited by Peter Quennell, The Prodigal Rake: Memoirs of William Hickey, New York: E. P. Dutton &Co. Inc, 1962.

Edited by J. L. Cranmer-Byng, An Embassy to China, Being the Journal Kept by Lord Macartney during His Embassy to the Emperor Ch'ien-Lung, 1793 – 1794, London: Longmans, 1962.

Susan Fels, ed., Before the Wind: The Memoir of an American Sea Captain, 1808 – 1833, by Charles Tyng, New York: Viking, 1999.

二、研究与图录类

（一）中文

1. 著作

徐蔚南. 顾绣考［M］. 上海：中华书局，1936.

麦啸霞. 广东戏剧史略［M］//广东文物. 1940.

欧阳予倩. 中国戏曲研究资料初辑［M］. 北京：中国戏剧出版社，1957.

欧阳予倩. 一得余抄［M］. 北京：作家出版社，1959.

王树村. 京剧版画［M］. 陶君起，注解. 北京：北京出版社，1959.

王树村. 杨柳青年画资料集［M］. 北京：人民美术出版社，1959.

香港艺术馆. 关联昌画室之绘画［M］. 香港：香港市政局，1976.

北京市戏曲研究所. 戏曲论汇：第一辑［M］. 内部发行，1981.

香港艺术馆. 晚清中国外销画［M］. 1982.

广东省戏剧研究室. 粤剧研究资料选［M］. 广州：广东省戏剧研究室. 1983.

雷梦水. 古书经眼录［M］. 济南：齐鲁书社，1984.

翁偶虹戏曲论文集［M］. 上海：上海文艺出版社，1985.

赖伯疆. 粤剧史［M］. 北京：中国戏剧出版社，1988.

王树村，李福清，刘玉山. 苏联藏中国民间年画珍品集［M］. 北京：中国人民美术出版社，1990.

王树村. 中国民间年画史图录［M］. 上海：上海人民美术出版社，1991.

马士. 东印度公司对华贸易编年史［M］. 中国海关史研究中心，组译. 区宗华，译. 林树惠，校. 广州：中山大学出版社，1991.

香港艺术馆. 历史绘画：香港艺术馆藏品选粹［M］. 1991.

故宫博物院. 故宫博物院藏清代宫廷绘画［M］. 北京：文物出版社，1992.

"国立中央"图书馆. 绘影绘声：中国戏剧版画特展［M］. 台北："国立中央"图书馆，1993.

黎键. 香港粤剧口述史［M］. 香港：三联书店有限公司，1993.

谭帆，陆炜. 中国古典戏剧理论史［M］. 北京：中国社会科学出版社，1993.

陈滢. 陈滢美术文集［M］. 广州：广东人民出版社，1995.

俞樾. 茶香室丛钞［M］. 北京：中华书局，1995.

廖奔. 中国戏剧图史［M］. 郑州：河南教育出版社，1996.

王树村. 中国民间年画［M］. 济南：山东美术出版社，1997.

北京图书馆. 北京图书馆藏升平署戏曲人物画册［M］. 北京：北京图书馆出版

社，1997.

廖奔. 中国古代剧场史 [M]. 郑州：中州古籍出版社，1997.

齐森华，等. 中国曲学大辞典 [M]. 杭州：浙江教育出版社，1997.

梅兰芳纪念馆. 梅兰芳藏画集 [M]. 北京：长虹出版公司，1998.

苏立文. 东西方美术的交流 [M]. 陈瑞林，译. 南京：江苏美术出版社，1998.

潘鲁生. 民艺学论纲 [M]. 北京：北京工艺美术出版社，1998.

梁思成. 中国建筑史 [M]. 天津：百花文艺出版社，1998.

王树村. 百出京剧画谱 [M]. 陶君起，注解. 哈尔滨：黑龙江美术出版社，1999.

张道一. 老戏曲年画 [M]. 上海：上海画报出版社，1999.

刘见. 中国杨柳青年画线版选 [M]. 天津：天津杨柳青画社，1999.

黄时鉴，沙进. 十九世纪中国市井风情：三百六十行 [M]. 上海：上海古籍出版社，1999.

梁嘉彬. 广东十三行考 [M]. 广州：广东人民出版社，1999.

黎小江，莫世祥. 澳门大辞典 [M]. 广州：广州出版社，1999.

包乐史. 中荷交往史 [M]. 庄国土，程绍刚，译. 阿姆斯特丹：路口店出版社，1999.

朱惠勇. 中国古船与吴越古桥 [M]. 杭州：浙江大学出版社，2000.

刘占文. 梅兰芳藏戏曲史料图画集 [M]. 石家庄：河北教育出版社，2001.

赖伯疆. 广东戏曲简史 [M]. 广州：广东人民出版社，2001.

中山大学历史系，广州博物馆. 西方人眼里的中国情调 [M]. 北京：中华书局，2001.

黄钧，徐希博. 京剧文化词典 [M]. 上海：汉语大词典出版社，2001.

洪惟助. 昆曲辞典 [M]. 宜兰："国立"传统艺术中心，2002.

香港艺术馆. 珠江风貌：澳门、广州及香港 [M]. 香港：香港市政局，2002.

王芷章. 中国京剧编年史 [M]. 北京：中国戏剧出版社，2003.

英国维多利亚阿伯特博物院，广州市文化局等. 18—19世纪羊城风物：英国维多利亚阿伯特博物院藏广州外销画 [M]. 上海：上海古籍出版社，2003.

汕头市政协学习和文史委员会，澄海区政协文史资料委员会. 红头船的故乡：樟林古港 [M]. 香港：天马出版有限公司，2004.

王文章. 中国艺术研究院藏清升平署戏装扮相谱 [M]. 北京：学苑出版社，2005.

黄克，杨连启. 清宫戏出人物画［M］. 石家庄：花山文艺出版社，2005.
北京图书馆. 庆赏昇平：昇平署戏剧［M］. 北京：北京图书馆出版社，2005.
香港文化博物馆. 粤剧服饰［M］. 香港：康乐及文化事务署，2005.
陆萼庭. 清代戏曲与昆剧［M］. 台北："国家"出版社，2005.
王树村. 中国戏出年画［M］. 北京：北京工艺美术出版社，2006.
《山东省志·诸子名家志》编纂委员会. 王士禛志［M］. 济南：齐鲁书社，2006.
梁思成. 清式营造则例［M］. 北京：清华大学出版社，2006.
王树村. 戏出年画［M］. 北京：北京大学出版社，2007.
元鹏飞. 戏曲与演剧图像及其他［M］. 北京：中华书局，2007.
叶明生. 莆仙戏剧文化生态研究［M］. 厦门：厦门大学出版社，2007.
香港艺术馆. 香江遗珍：遮打爵士藏品选［M］. 2007.
江滢河. 清代洋画与广州口岸［M］. 北京：中华书局，2007.
傅惜华. 傅惜华戏曲论丛［M］. 北京：文化艺术出版社，2007.
陈非侬. 粤剧六十年［M］. 香港：香港中文大学出版社，2007.
蔡鸿生. 中外交流史事考述［M］. 郑州：大象出版社，2007.
李计筹. 粤剧与广府民俗［M］. 广州：羊城晚报出版社，2008.
张淑贤. 清宫戏曲文物［M］. 上海：上海科技出版社，2008.
程存洁. 十九世纪中国外销通草水彩画研究［M］. 上海：上海古籍出版社，2008.
朱书绅. 同光朝名伶十三绝传略［M］. 北京：学苑出版社，2008.
奥朗奇. 中国通商图：17—19世纪西方人眼中的中国［M］. 何高济，译. 北京：北京理工大学出版社，2008.
政协广东省委员会办公厅，广东省政协文化和文史资料委员会. 广东文史资料精编［M］. 北京：中国文史出版社，2008.
余勇. 明清时期粤剧的起源、形成和发展［M］. 北京：中国戏剧出版社，2009.
黄天骥，康保成. 中国古代戏剧形态研究［M］. 郑州：河南人民出版社，2009.
刘月美. 中国昆曲装扮艺术［M］. 上海：上海辞书出版社，2009.
康保成. 中国戏剧史研究入门［M］. 上海：复旦大学出版社，2009.
北平国剧学会. 国剧画报［M］. 北京：学苑出版社，2010.
刘月美. 中国昆曲衣箱［M］. 上海：上海辞书出版社，2010.

中国戏剧出版社. 说马连良［M］. 北京：中国戏剧出版社，2010.

李德生，王琪. 清宫戏画［M］. 天津：百花文艺出版社，2011.

宋俊华. 中国古代戏剧服饰研究［M］. 广州：广东高等教育出版社，2011.

王次澄，吴芳思，宋家钰，等. 大英图书馆特藏中国清代外销画精华［M］. 广州：广东人民出版社，2011.

香港艺术馆. 东西共融：从学师到大师［M］. 香港：康乐及文化事务署，2011.

田仲一成. 中国戏剧史［M］. 布和，译. 北京：北京大学出版社，2011.

黄伟. 广府戏班史［M］. 北京：中国社会科学出版社，2012.

赵春晨，等. 广州十三行与清代中外关系［M］. 广州：世界图书出版社广东有限公司，2012.

上海社会科学院《传统中国研究集刊》编辑委员会. 传统中国研究集刊：九、十合辑［M］. 上海：上海人民出版社，2012.

么书仪. 晚清戏曲的变革［M］. 台北：秀威咨询，2013.

刘淑丽. 《牡丹亭》接受史研究［M］. 济南：齐鲁书社，2013.

柯律格. 中国艺术［M］. 刘颖，译. 上海：上海人民出版社，2013.

冷东，金峰，肖楚雄. 十三行与岭南社会变迁［M］. 广州：广州出版社，2014.

吴承洛. 中国度量衡史［M］. 上海：上海三联书店，2014.

朱雁冰. 耶稣会与明清之际中西文化交流［M］. 杭州：浙江大学出版社，2014.

张永和. 皮黄初兴菊芳谱：同光十三绝合传［M］. 上海：上海古籍出版社，2014.

丁淑梅. 中国古代禁毁戏剧编年史［M］. 重庆：重庆大学出版社，2014.

孔佩特. 广州十三行：中国外销画中的外商：1700—1900［M］. 于毅颖，译. 北京：商务印书馆，2014.

威廉斯. 广州制作：欧美藏十九世纪中国蒲纸画［M］. 程美宝，译编. 广州：岭南美术出版社，2014.

沈泓. 中国戏出年画经典［M］. 深圳：海天出版社，2015.

冯骥才. 年画研究［M］. 北京：文化艺术出版社，2015.

廖奔，赵建新. 中国戏曲文物图谱［M］. 北京：中国戏剧出版社，2015.

克劳斯曼. 中国外销装饰艺术：绘画、家具与珍玩［M］. 孙越，黄丽莎，译. 北京：商务印书馆，2015.

十三行博物馆. 王恒冯杰伉俪捐赠通草画［M］. 广州：广东人民出版社，2015.

杨连启. 清升平署戏曲人物扮相谱［M］. 北京：中国戏剧出版社，2016.

叶长海，刘政宏. 清宫戏画［M］. 上海：上海古籍出版社，2016.

车文明. 中国戏曲文物志［M］. 太原：三晋出版社，2016.

澳门特别行政区政府文化局，澳门博物馆. 红船清扬：细说粤剧文化之美［M］. 2016.（中英葡三语）

华玮. 海内外中国戏剧史家自选集：华玮卷［M］. 郑州：大象出版社，2017.

李湜. 故宫博物院藏清宫戏画研究［M］. 北京：故宫出版社，2018.

陈平原. 左图右史与西学东渐：晚清画报研究［M］. 北京：生活·读书·新知三联书店，2018.

巫鸿. 中国绘画中的"女性空间"［M］. 北京：生活·读书·新知三联书店，2019.

谭玉华. 岭海帆影：多元视角下的明清广船研究［M］. 上海：上海古籍出版社，2019.

蔡启光. 香港戏棚文化［M］. 香港：汇智出版有限公司，2019.

2. 单篇论文

徐凌霄. 北平的戏衣业述概［J］. 剧学月刊，1935（5）.

黄芝冈. 论长沙湘戏的流变［C］//欧阳予倩. 中国戏曲研究资料初辑. 1957.

赵景深. 宣鼎和他的《粉铎图咏》［N］. 文汇报副刊，1961-11-9.

冼玉清. 清代六省戏班在广东［J］. 中山大学学报，1963（3）.

朱家溍. 清代的戏曲服饰史料［J］. 故宫博物院院刊，1979（4）.

靓少佳. 人寿年第一班（上）［J］. 戏剧研究资料（内部刊物），1980（3）.

龚和德. 清代宫廷戏曲的舞台美术［J］. 戏剧艺术，1981（2）.

龚和德. 清代宫廷戏曲的舞台美术（续完）［J］. 戏剧艺术，1981（3）.

徐新吾，张简. "十三行"名称由来考［J］. 学术月刊，1981（3）.

朱家溍. 《万寿图》中的戏曲表演写实［J］. 紫禁城，1984（4）.

郎秀华. 清宫戏衣［J］. 紫禁城，1984（4）.

李畅. 《唐土名胜图会》"查楼"图辨伪［J］. 戏曲研究，1987，22.

翁偶虹. 泛谈"十三绝"［J］. 中国京剧，1992（2）.

李崝. 广州也有琼花会馆［J］. 南国红豆，1994（6）.

蒋静芬. 宣鼎和他的《粉铎图咏》［J］. 文物，1995（8）.

廖奔. 清前期酒馆演戏图《月明楼》《庆春楼》考［J］. 中华戏曲，1996，19（2）.

廖奔. 清宫剧场考［J］. 故宫博物院院刊, 1996（4）.

颜长珂. 哪来的"同光十三绝"画像［J］. 中国戏剧, 1999（12）.

蒋祖缘. 潘仕成是行商而非盐商辨［J］. 岭南文史, 2000（2）.

黄滔. 旧时粤剧戏班的红船［J］. 南国红豆, 2000（2）.

俞为民. 明传奇《咬脐记》考述［J］. 中华戏曲：第24辑, 2000.

倪彩霞. "跳加官"形态研究［J］. 戏剧艺术, 2001（3）.

吴义雄. "广州英语"与19世纪中叶以前的中西交往［J］. 近代史研究, 2001（3）.

韦明铧.《三十六声粉铎图》及其作者［M］//韦明铧. 醒堂书品, 南京：江苏教育出版社, 2001.

龚和德. 漫谈粤剧舞台美术［C］//广东舞台美术学会. 吹旺戏剧火焰的风：2000广东舞台美术学术研讨会论文集. 广州：岭南美术出版社, 2001.

陈泽泓. 潘仕成身份再辨［J］. 学术研究, 2014（2）.

范丽敏. "京腔六大班"与"京腔十三绝"再探［J］. 艺术百家, 2004（3）.

丁修询. 思梧书屋昆曲戏画［J］. 艺坛：第3卷, 2004（4）.

杨连启. 关于《同光十三绝像画》［J］. 中国京剧, 2004（12）.

车锡伦, 蒋静芬. 清宣鼎的《三十六声粉铎图咏》［J］. 戏曲研究：第66辑, 2004.

康保成. 论宋元以前的船台演出［J］. 戏剧艺术, 2005（6）.

杨榕. 明清福建民间戏曲碑刻考略［J］. 文献, 2006（3）.

邹振环. 19世纪早期广州版商贸英语读本的编刊及其影响［J］. 学术研究, 2006（8）.

戴和冰.《都门纪略》之《十三绝图像》考述［J］. 中华戏曲, 2007, 36（2）.

康保成. 论宋元时代的船台演出［J］. 中华戏曲, 2007, 36（2）.

宋俊华.《穿戴题纲》与清代宫廷演剧［J］. 中山大学学报, 2007（4）.

叶晓青.《四海升平》：乾隆为玛噶尔尼而编的朝贡戏［J］. 二十一世纪, 2008（2）.

程美宝. 清末粤商所建戏园及戏院管窥［J］. 史学月刊, 2008（6）.

孔美艳. 民间丧葬演戏略考［J］. 民俗研究, 2009（1）.

樱木阳子. 康熙《万寿盛典》戏台图考释［J］. 中华戏曲, 2009, 40（2）.

王星荣. 清代前期山西平阳的戏曲拂尘纸年画考释［J］. 中华戏曲, 2009, 40（2）.

李孟明. 从脸谱演变辨识《妙峰山庙会图》的绘制时代［J］. 艺坛, 2009（6）.

王星荣. 清代后期山西平阳戏曲拂尘纸年画考释［J］. 中华戏曲, 2010, 41（1）.

黄伟. 外江班在广东的发展历程：以广州外江梨园会馆碑刻文献作为考察对象［J］. 戏曲艺术, 2010（3）.

叶农. 明清时期澳门戏曲与戏剧发展探略［J］. 戏剧, 2010 (3).

张静. 清代画家何维熊昆戏画研究［J］. 中华戏曲, 2011, 43 (1).

徐艺乙. 西方国家对中国民间木版年画的收藏与研究［J］. 西北民族研究, 2011 (1).

康保成. 清末广府戏剧演出图像说略: 以《时事画报》、《赏奇画报》为对象［J］. 学术研究, 2011 (2).

周华斌. 周贻白所藏清宫戏画［J］. 中华戏曲, 2011, 44 (2).

丘慧莹.《三十六声粉铎图咏》研究：以源自元明戏曲的折子为例［J］. 文学新钥, 2010 (11).

程美宝. Pidgin English 研究方法之再思: 以 18—19 世纪的广州与澳门为中心［J］. 海洋史研究, 2011 (2).

杨国桢. 洋商与大班: 广东十三行文书初探［C］//龚缨晏. 20 世纪中国"海上丝绸之路"研究集萃. 杭州: 浙江大学出版社, 2011.

梁爱庄. 论李福清的中国戏出年画研究［J］. 马红旗, 译. 年画研究, 2011.

冷东. 20 世纪以来十三行研究评析［J］. 中国史研究动态, 2012 (3).

洪畅. 从杨柳青戏曲年画看清代京津演剧［J］. 戏剧文学, 2012 (7).

徐子方. 戏曲史研究不可或缺的五幅图像［M］//王廷信, 李倍雷, 沈亚丹. 艺术学界: 第 8 辑, 南京: 江苏美术出版社, 2012.

周振鹤. 中国洋泾浜英语的形成［J］. 复旦学报, 2013 (5).

王星荣. 平阳木版雕印戏曲拂尘纸一幅四戏四图年画考释［J］. 中华戏曲, 2014, 47 (1).

张继超.《三十六声粉铎图咏》剧目次序考辨［J］. 中华戏曲, 2014, 50 (2).

曹连明.《穿戴题纲》与故宫藏清代戏曲服饰及道具［J］. 故宫学刊, 2014 (2).

黄静珊. 以心为图, 以眼为尺: 澳门的传统戏棚搭建技艺初探［J］. 中山大学历史人类学研究中心粤剧粤曲文化工作室. 通讯, 2015 (1).

殷璐, 朱浩. 论中国戏曲舞台上的动物造型及其相关问题［J］. 戏剧, 2015 (3).

贤骥清. 近代戏曲舞台灯光照明摭论［J］. 戏曲艺术, 2016 (2).

杨迪. 戏棚、剧场、私伙局: 19 世纪末至 20 世纪初澳门粤剧活动的场所［J］. 戏曲研究: 第 100 辑, 2016 (4).

朱浩. 戏出年画不会早于清中叶: 论《中国戏曲志》"陕西卷""甘肃卷"中时代有误之年画［J］. 文化遗产, 2016 (5).

洪畅. 论杨柳青木版年画对戏曲艺术的传播［J］. 戏剧文学, 2016 (11).

李元皓. 域外之眼的跨文化观照:《大英图书馆特藏中国清代外销画精华》中

"戏剧组画"的讨论［C］//"情生驿动：从情的东亚现代性到文本跨语境行旅"国际学术研讨会论文．台湾："中央大学"，2016．

朱浩．年画：最深入民间的戏曲图像：以戏曲为本位对年画的研究［J］．曲学，2016，4．

车文明．中国戏曲文物研究综述［J］．曲学，2016．

范春义．戏剧图像的价值及判定方法［J］．文艺研究，2017（1）．

张静．从姚燮《大某画册》看清中期至民国时期的昆戏画［C］//纪念王季思、董每戡诞辰110周年暨传统戏曲的历史、现状与未来学术研讨会论文集，2017．

康保成．岭南"八音班"艺术形态及其源流试探［J］．曲学，2017，5．

邱捷．潘仕成的身份及末路［J］．近代史研究，2018（6）．

朱浩．靠旗的产生、演变及其戏曲史背景：以图像为中心的考察［J］．文化遗产，2019（4）．

3．学位论文

陆文雪．阅读和理解：17世纪—19世纪中期欧洲的中国图像［D］．香港中文大学，2003．

刘凤霞．口岸文化：从广东的外销艺术探讨近代中西文化的相互观照［D］．香港中文大学，2012．

孔美艳．民间丧俗演剧研究［D］．中山大学，2013．

何艳君．中国古代瓷器上的戏曲小说图像研究［D］．中山大学，2015．

李惠．16—18世纪欧人著述中的中国戏剧［D］．中山大学，2017．

（二）西文

1．著作

Bretschneider M. D. E. History of European Botanical Discoveries in China, London: Sampson Low, Marston and Company, Limited, 1898.

The Encyclopaedia Britannica, 11th edition, Cambridge University Press, 1911.

James Orange, The Chater Collection, Pictures Relating to China, Hong Kong, Macao, 1655-1860, London: Thornton Butterworth Limited, 1924.

Margaret Jourdain and R. Soame Jenyns, Chinese Export Art in the Eighteenth Century, London: Country Life Limited, and New York: Charles Scribner's Sons, 1950.

Mildred Archer, Company Drawings in the India Office Library, London: Her Majesty's Stationery Office, 1972.

Carl L. Crossman, The China Trade: Export Paintings, Furniture, Silver & Other

Objects, Princeton: The Pyne Press, 1972.

Michael Sullivan, The Meeting of Eastern and Western Art, London: Thames and Hudson, 1973.

Danielle Eliasberg, Imagerie Populaire Chinoise Du Nouvel An, Paris: Atelier Marcel Jullian, 1978.

Catalogue by H. A. Crosby Forbes, Shopping in China, the Artisan Community at Canton, 1825 – 1830, a Loan Exhibition from the Collection of the Museum of the American China Trade, International Exhibitions Foundation, 1979.

Susan Legouix, Image of China, William Alexander, London: Jupiter Books Limited, 1980.

Craig Clunas, Chinese Export Watercolours, Victoria and Albert Museum, 1984.

Jean Gordon Lee, Essay by Philip Chadwick Foster Smith, Philadelphians and the China Trade 1784 – 1844, Philadelphia Museum of Art, 1984.

Margaret C. S. Christman, Adventurous Pursuits: Americans and the China Trade 1784 – 1844, published for the National Portrait Gallery, Washington: Smithsonian Institution Press, 1984.

Patrick Conner, The China Trade 1600 – 1860, The Royal Pavilion, Art Gallery and Museums, Brighton, 1986.

C. R. Boxer, Dutch Merchants and Mariner in Asia, 1602 – 1795, London: Variorum Reprints, 1988.

Carl L. Crossman, The Decorative Arts of the China Trade: Paintings, Furnishings and Exotic Curiosities, Woodbridge: Antique Collectors' Club, 1991.

Patrick Conner, George Chinnery: 1774 – 1852: Artist of India and the China Coast, Woodbridge: Antique Collectors' Club, 1993.

K. Y. Solonin, The Bretschneider Albumes: 19th Century Paintings of Life in China, Reading: Garnet Publishing Ltd., 1995.

Craig Clunas, Art in China, New York: Oxford University Press, 1997.

Museo Oriental de Valladolid: Pintura China de Exportación. Catalogo III, 2000.

Bruijn, Remco, The World of Jan Brandes, 1743 – 1808: Drawings of a Dutch Traveller in Batavia, Ceylon and Southern Africa, Zwolle: Waanders Uitgevers, 2004.

Fa-ti Fan, British Naturalists in Qing China, Science, Empire, and Cultural Encounter, Cambridge and London: Harvard University Press, 2004.

Patrick Conner, The Hongs of Canton: Western Merchants in South China 1700 –

1900, as Seen in Chinese Export Paintings, London: English Art Books, 2009.

Paul A. Van Dyke, Merchants of Canton and Macao: Politics and Strategies in Eighteenth-Century China Trade, Hong Kong: Hong Kong University Press, 2011.

Judith T. Zeitlin et al., Performing Images: Opera in Chinese Visual Culture, Smart Museum of Art, The University of Chicago, 2014.

Jack S. C. Lee, China Trade Painting: 1750s to 1880s, Guangzhou: Sun Yat-sen University Press, 2014. (李世庄. 中国外销画: 1750s-1880s [M]. 英文版. 广州: 中山大学出版社, 2014.)

Paul A. Van Dyke and Maria Kar-Wing Mok, Images of the Canton Factories, 1760-1822, Reading History in Art, Hong Kong University Press, 2015.

Dongshin Chang, Representing China on the Historical London Stage: from Orientalism to Intercultural Performance, Routledge, 2015.

Rosalien van der Poel, Made for Trade, Made in China, Chinese Export Paintings in Dutch Collection: Art and Commodity, 2016.

From Eastern Shores: Historical Pictures by Chinese and Western Artists 1750-1970, London: Martyn Gregory Gallery, Catalogue 96, 2016-17.

2. 单篇论文

Arline Meyer, Re-dressing Classical Statuary: the Eighteenth-Century "Hand-in-Waistcoat" Portrait, The Art Bulletin, Vol. 77, No. 1, March 1995.

Ifan Williams: Beauty in Pursuit of Pleasure, Apollo, November 2006.

Ladislav Kesner, Face as Artifact in Early Chinese Art, Anthropology and Aesthetics, No. 51, Spring 2007.

Stacey Slobado, Picturing China: William Alexander and the Visual Language of Chinoiserie, The British Art Journal, Volume IX, No. 2, Autumn 2008.

3. 学位论文

Sun Jing, The Illusion of Verisimilitude: Johan Nieuhof's Images of China, Doctoral Dissertation of Leiden University, 2013.

Chen Yushu, From Imagination to Impression: The Macartney Embassy's Image of China, Thesis for Doctor of Philosophy, The Chinese University of Hong Kong, 2017.

后　　记

本书是以我的博士论文为基础删改修订后完成的，是我近六年主要研究成果的汇集。就外销画与戏剧图像研究这个大课题而言，本书尚为初步成果，很多有价值的材料与问题有待深入探讨。此时出版，乃希望以初学之所得求教于学界师长与同好，获得批评、意见，以便能将此研究做得更好。

本书得成，最要感谢的是我的导师宋俊华老师。宋老师在读书方法、研究方法、写作方法等方面，给予了我悉心的指导。本书自博士论文选题到书的出版，每一细节无不饱含着宋老师的良苦用心。还要感谢很多一路培养我成长的恩师。我的硕士导师董上德老师，手把手地引导我入门学术。可敬、可爱的黄天骥老师是我们身边的楷模，每以王季思、董每戡等前辈学者的事迹激励我们。康保成老师对我的学习、研究和本书的选题、写作给予了良多指导，其倡导的戏剧形态学，则是本书的理论基础。黄仕忠老师让我对从文献"进入"研究的方法有所领悟，谆谆教诲，喻以学者当立意高远。欧阳光老师在学业上给予了我诸多指导。黎国韬老师对我博士论文的肯定，给了我最大的信心。戚世隽老师在我学业艰难的时期，给予了我亲人般的温暖。陈志勇老师每每帮我指导论文，答疑解难。钟东老师帮我释读了大量古文献中的疑难字。王霄冰、白瑞斯（Berthold Riese）两位老师对我的研究给予了很多指导，帮我申请到出国访学的机会，如果没有这次访学，本书的完成不知会增加多少困难，白老师花费时间帮我翻译、转写了大量西文。在德国访学期间，两位老师让我住在家中，为我的学习、生活提供了极大的便利。

还要感谢贺东劢（Thomas O. Höllmann）教授准许我去慕尼黑大学访学并提供了很多帮助，使我得以访查欧洲的外销画藏品。感谢华玮老师对我的指导与爱护。自来深圳工作起，我便一直追随华老师在香港中文大学访学，至今已逾三年，受益实多。本书的全部章节，都在华老师的导生课上讨论过，得到了华老师和同门学友的大量宝贵意见，对本书的修改、完成起到了极大的作用。在本书即将出版之际，感谢华东师范大学谭帆老师允我拜在门下做在职博士后，谭老师肯定了我的研究的

价值，并帮我斟酌了书的结构和下一步研究计划。

感谢莱顿大学 Rosalien van der Poel 博士、伦敦马丁·格雷戈里画廊 Patrick Conner 博士、英国学者 Ifan Williams 先生、中山大学历史系范岱克（Paul A. Van Dyke）老师和江滢河老师、香港城市大学程美宝老师、北京师范大学杜桂萍老师、中国艺术研究院王馗老师、杭州师范大学徐大军老师、苏州大学王宁老师、广州大学冷东老师和王元林老师、台湾"中央"大学李元皓老师、高雄中山大学王瑷玲老师、台湾政治大学蔡欣欣老师、广州文学艺术创作研究院罗丽老师、新加坡戏曲学院蔡曙鹏老师、香港学者蔡启光老师、香港艺术馆莫家咏馆长、香港中文大学 Frank Vigneron 老师、慕尼黑大学叶进老师对本研究给予的重要指导和帮助。感谢南京大学高小康老师、暨南大学张海沙老师、中山大学孙立老师和匿名专家在论文答辩与评审中提供的宝贵建议。同辈中有太多为本研究提供大力帮助的学友，恕不能一一提及，但无不铭记于心。

感谢我所在的深圳大学饶宗颐文化研究院刘洪一教授、田启波教授等领导、同事的大力支持，人文学院杨东林、沈金浩、问永宁、周萌等恩师对我长期的培养与关爱。

本书部分章节的主要内容在《学术研究》（绪论第一节）、《戏曲研究》（绪论第二节、第三章第一节、第四章）、《戏曲艺术》（第二章第一、二节）、《中华戏曲》（第三章第二节）、《戏曲与俗文学研究》（第五章第一节）、《文化遗产》（第五章第二、三节）上发表，特作说明。其中部分论文获得了"王国维戏曲论文奖""田汉戏剧奖·理论奖""中华戏剧学期刊联盟青年优秀论文奖"等奖项。在此，对以上期刊和奖项的编辑、评委老师致以谢意。感谢为本研究提供图片和服务的各家收藏机构。感谢中山大学出版社王延红、罗梓鸿等编辑的辛勤工作。

最后，要感谢家人一贯的支持，特别是妻子乔献萍女士，愿把此书献给她。